新亚洲视域下的当代印度电影及其启示

汪许莹 著

东南大学出版社
SOUTHEAST UNIVERSITY PRESS
·南京·

图书在版编目(CIP)数据

新亚洲视域下的当代印度电影及其启示 / 汪许莹著.
— 南京：东南大学出版社，2020.11
 ISBN 978-7-5641-9170-2

Ⅰ.①新… Ⅱ.①汪… Ⅲ.①电影评论-印度-现代 Ⅳ.①J905.351

中国版本图书馆 CIP 数据核字(2020)第 207676 号

新亚洲视域下的当代印度电影及其启示

著　　者	汪许莹
责任编辑	李成思
策 划 人	张仙荣
出 版 人	江建中
出版发行	东南大学出版社
地　　址	南京市四牌楼2号　邮编：210096
网　　址	http://www.seupress.com
经　　销	全国各地新华书店
印　　刷	江苏凤凰数码印务有限公司
开　　本	700 mm×1000 mm　1/16
印　　张	16
字　　数	269 千字
版　　次	2020 年 11 月第 1 版
印　　次	2020 年 11 月第 1 次印刷
书　　号	ISBN 978-7-5641-9170-2
定　　价	59.00 元

本社图书若有印装质量问题，请直接与营销部联系。电话(传真)：025-83791830。

本书为2017年教育部人文社会科学研究青年基金项目《新亚洲视域下的当代印度电影及其启示》(17YJC760086)的研究成果

序

 印度电影研究的开启,于我来说不啻是一场奇遇。一切始于2010年的夏天,那些准备博士论文开题的日子。导师周安华教授给予了范围与建议,犹豫不决的我,暂时选择了"亚洲某国电影研究",在纠结中却盼来了国家留学基金委公派联培博士的函件。匆匆踏上旅程,陌生的国度陌生的语言,可书籍是温暖的,丰富的海外电影专业资料是令人欣慰的。大约是当时学校的接待人员是个笑起来很好看的印度姑娘,或许是那一部《三个傻瓜》太过吸引人,抑或是图书馆书架上关于"印度电影"的英文书籍多到让我自信可以做出一篇满意的毕业论文,总之,可以概括为缘分让我选择了"印度电影"作为研究的对象。

 初识印度电影的日子里,国内并没有大规模引进印度电影,拉片基本依靠印度电影相关的论坛网站,在毕业论文完结的时候,印度电影的引进上映数量不断攀升,当时的我有一种追星族终于看到自己追逐的"明星"不断稳步上升甚至有爆红可能的雀跃。工作之后,我花了很多的时间去熟悉新专业,学习教授课程,倒是冷落了印度电影许久,及至申请科研项目,猛然发现国内对印度电影的研究已经不断深入,印度电影从冷门变成了热门,于是便有了重拾的好奇心与好胜心。很幸运获得了教育部人文社科青年项目的资助,对印度电影的研究

可以继续推进。

 本书是从新亚洲视角探析当代印度电影的一本专著。伴随新亚洲的崛起，亚洲电影集体腾飞，印度电影以国内票房的绝对性优势以及在海外票房的不断斩获赢得亚洲其他国家的艳羡目光。在新亚洲视域下，构建亚洲共同体已成为亚洲各国共识，取得突出成绩的印度电影能否作为以及如何作为新亚洲视域下的电影范本予以借鉴、推广是本书的核心。在这一思路的指引下，本书分为两部分，一是新亚洲视域下的当代印度电影发展本身，二是其启示。全书以新亚洲视域下的当代印度电影作品为研究对象，从理论建构高度俯瞰印度当代影像，揭示其繁荣发展背后的内外驱动力，在新亚洲视域下进行横向与纵向比较，评估其经验与教训，旨在为亚洲电影特别是中国电影的未来之路提供思考路径。

 在《新亚洲视域下的印度电影及其启示》出版之际，我感谢恩师南京大学周安华教授对本书架构的指导，感谢师姐东南大学章旭清副教授的意见与支持，感谢东南大学出版社张仙荣编辑的热情帮助。

<div style="text-align:right">

汪许莹

于苏州尹山湖畔

2020 年 9 月 12 日

</div>

目 录

绪论：问题的提出 ·· 001
 一、何谓"新亚洲视域" ···································· 003
 二、"新亚洲视域"下的当代印度与印度电影 ······ 008
 三、时间界定 ·· 012

第一部分 新亚洲视域下的当代印度电影 ·· 017

第一章 印度电影嬗变的驱动力 ·· 019

第一节 当代印度电影嬗变的外因 ···················· 019
第二节 当代印度电影嬗变的内因 ···················· 032

第二章
当代印度电影的表征——民族性的张扬 …………………… 040

第一节　民族认同的重构 ………………………………… 040
第二节　自反性现代化视野中的民族性 ………………… 051

第三章
当代印度电影的内核——文化交融 …………………………… 068

第一节　现代意识的内化 ………………………………… 068
第二节　西方文明与传统文化的现代遇合 ……………… 097

> **第四章**
> 当代印度电影内外契合的路径——世俗化的构建 ………… 120

　　第一节　民族寓言的现代性转换 ……………………… 121
　　第二节　新世俗神话的建立 …………………………… 133

第二部分　新亚洲视域下当代印度电影的独特性与启示…………… 149

> **第一章**
> 新亚洲视域下当代印度电影的特性 ………………… 151

　　第一节　移民电影的构建 ……………………………… 152
　　第二节　歌舞模式的全覆盖与革新 …………… 159
　　第三节　多语言区域化电影产业模式 …………… 162

003

第四节　翻拍的构建 ························· 📢 166

第二章
启　示 ····································· 📢 174

第一节　当代印度电影作为方法——基于亚洲电影的探讨
　　　　························· 📢 174
第二节　新亚洲视域下对中国电影具体而微的经验 ······ 📢 192
第三节　当代印度电影的缺失 ···················· 📢 208

结语 ·· 📢 221
参考文献 ···································· 📢 227
附录:与本书相关的当代印度电影 ··············· 📢 239

绪论

问题的提出

一、何谓"新亚洲视域"

"新亚洲"一词属于地缘性政治概念,与之相对应的则是"亚洲"这个概念。亚洲在近现代以前未有明确的地理界限划分,一般意义上来说大致包含东北亚、东南亚和南亚,广义上涵盖中亚、西亚以及俄罗斯乌拉尔山以东地区。从这个地域范围上来说,亚洲在历史上曾长期处于世界领先地位:四大文明古国中亚洲占据了三席——中国、古印度、古巴比伦,三大宗教——基督教、佛教以及伊斯兰教也都起源于亚洲。从这个意义上来说无论是在世界文明还是在经济范畴,亚洲都是当之无愧的领袖。

然而近代以来,亚洲明显落后了,大多数国家处于封建专制之下,闭关锁国,长期隔绝造成了经济发展的缓慢与政治上的滞后,工业革命的成果亦未能在这片土地上显现,在西方国家强盛之后这片土地反而沦为这些国家侵略和殖民的对象。面对如此境况,亚洲各国的有识之士开始重新审视自我,并逐步将本国与整个亚洲联系起来,因而形成了"亚洲主义思潮"。

早期的亚洲主义思潮生发于19世纪中期,其中日本理论界研究较多、较为

深刻,起初"表现为抵御列强的'亚洲同盟论'与'中日连携'思想;以后演绎出文化亚洲观点;最后则异变为与'大陆政策'相连的侵略主义理论"①。中国思想界中梁启超、孙中山、李大钊、宋教仁等一批早期革命者和思想家也从不同角度研究和阐述过亚洲主义的思想,不过与日本思想界不同,他们的聚焦点在于对日本"亚洲主义"的回应上。梁启超在戊戌变法失败后亡命走扶桑,获得日本帮助创刊《清议报》等资产阶级维新派报刊,曾一度在"黄白种人竞争论"的基础上倡导中日联合,后认识到日本非可联合之国家,遂重新强调中国国家、国民的独立、自由之权利。章太炎亦是大力驳斥日本思想界"亚洲主义""保全中国论",甚至在《亚洲和亲会约章》序言中指出中国、印度"是两大国,若两国得以独立,成为保护亚洲的屏障,数邻国亦将免遭侵略"②,李大钊直斥日方"大亚洲主义"的侵略性与欺骗性,并为与之区分,提出"新亚细亚主义",指出"拿民族解放作基础,根本改造。凡是亚细亚的民族,被人吞并的都该解放,实行民族自决主义,然后结成一个大联合,与欧、美的联合鼎足而立,共同完成世界的联邦,益进人类的幸福"③。其思想亦影响到孙中山对于"大亚洲主义"的认知。其他亚洲国家中如印度的甘地、泰戈尔以及韩国和东南亚等地的一批知识分子也均有关于亚洲主义的阐述。

这一时期的亚洲主义主要包含以下几个内容:首先是对西方列强侵略压迫的直接反应,这其中主要包含了初步的民族意识的觉醒和反殖民的意识。其次,殖民带来了西方文化的渗透,亚洲国家的精英接受外来思想试图奋起,于是迫切找寻本国以及更大范围的亚洲由盛转衰的根本原因,并研究对策。再次,包含着明显的联合反抗性质。如章太炎拟定的《亚洲和亲会约章》中提出:"建亚洲和亲会以反对帝国主义,自保其邦族。"明显有结成同盟以抗击外侮的意思。从次,则是包藏着某些国家的私心,如日本国力与同时期的其他国家相比

① 盛邦和:《19世纪与20世纪之交的日本亚洲主义》,《历史研究》2000年第3期。
② 西顺藏、近藤邦康编译《章炳麟集——清末的民族革命思想》,岩波文库,1990,第348页。
③ 李大钊:《大亚细亚主义与新亚细亚主义》,载《李大钊选集》,人民出版社,1959,第12页。

绪论：问题的提出

是最强盛的，因而逐渐滋生出了对外扩张和控制亚洲的战略意识。最后，对最早由日本所提出的"亚洲主义"思想进行反驳与修正，诸如中国思想家们对"大亚洲主义""支那保全论"等提出的质疑。

二战之后，在中国、印度、印尼等国的积极倡导下亚非会议召开，提倡团结合作和求同存异的精神，促进了亚洲各国联合，"亚洲主义"也被重新提及。但是，亚非会议进程很快陷入停顿。主要原因在于亚洲国家大都独立不久，受到当时两个超级大国冷战的极大影响，逐步分裂为对峙的两大阵营，导致亚洲主义缺乏政治共识。其次，亚洲各国虽然摆脱了外敌入侵和殖民统治，但不少国家局部战乱频仍，经济发展不均衡，亚洲主义缺乏相应的稳定环境和物质基础。再次，亚洲主义缺乏主导。几个亚洲大国之间关系并未进入正常化轨道，新中国长期被排斥在国际体系之外，日本外交上与美国保持一致，印度则把主要精力放在南亚和不结盟运动上。这一切就导致了亚洲主义的搁浅。

在这过渡期间，亦有学者关于"亚洲主义"的诠释，竹内好在《日本人的亚洲观》中梳理了怀有"亚洲主义"思想的思想家、政治家们，特别提出了"亚洲是一还是多"的问题，同时敏锐捕捉到西方的局限性，作了《以亚洲为方法》的演讲，在与美国原理的对比中提出了亚洲原理是通过"以抵抗为媒介的运动"来呈现的，竹内好借对鲁迅的定义来阐释"抵抗"一词："他拒绝成为自己，也拒绝成为自己以外的一切。"此外，在《亚洲主义》这本书中竹内好编选了一些明治维新以来关于日本亚洲主义的论述，指出亚洲主义在历史上是依靠其思想形态呈现自身的。

冷战之后，呈现在亚洲面前的是前所未有的机遇。很多亚洲国家实现了经济的起飞，1990年至2007年，亚洲总GDP从占世界比重15%上升为27%；从除了日本及亚洲四小龙之外，经济整体仍处于贫穷落后的状态，到逐渐赶上世界平均水平。甚至在2017年整个亚洲的GDP总值为29.4万亿美元，占世界比重达到了36.5%，一跃成为当前世界经济活动最为活跃的区域；与此同时，亚洲各国区域性合作应运而生，很快形成了宽领域、多层次、广支点的良好态势。

从起初的两个支柱型组织"东亚10+3"和"上海合作组织",到博鳌亚洲论坛,再到中国近来所提出的"一带一路"倡议,不断促进亚洲国家间的合作意识。此外,亚洲文化也呈现出其共通的气质,传统文化并未在现代化发展过程中被抛弃,反而展现出其生机与活力,特别是亚洲文化所推崇的儒学未有断绝,反而呈现出新的发展趋势。现代文化则因区域内文化艺术、教育学术等领域的交流而不断互通、深化。

一切正如奈斯比特(John Naisbitt)在其著作《亚洲大趋势》(*Megatrends Asia*)中所说的,一个崭新的、建立在经济共荣基础上的国家集团已经出现在东方。① 奈斯比特还指出当前亚洲发展的八大趋势:① 从单一国家经济走向网络集团经济。② 从传统模式走向多种模式。③ 从出口导向走向消费导向。④ 从政府调控走向市场驱动。⑤ 从乡村走向大都市。⑥ 从劳动力密集走向高科技密集。⑦ 从男权统治走向女性崛起。⑧ 从西方走向东方。② 这涵盖了亚洲发展的各个方面,也是亚洲在发展过程中所呈现的特点。王毅认为这就是新亚洲主义的先声③。"新的亚洲主义的生命力在于立足于亚洲的整体发展与持久稳定,大力推进各类区域性合作,整合和优化配置本地区资源,进一步走出能为域内各国接受并受到国际社会欢迎的可持续发展的新思路。"④新亚洲主义是亚洲人在经济腾飞的过程中,在文化、思想领域反思与革新的结果,反映了亚洲各国整体实力、国际地位以及国际影响力的提升。确如奈斯比特所说,亚洲人正在掌握自己的命运。

由此,"新亚洲"这一概念广泛进入研究视野。奈斯比特所论述的亚洲趋势,虽然具有一定客观性,但是毕竟是以西方人的视角去观察,不免有将亚洲视为"他者"的主观论调。我们将目光转向亚洲内部:盛邦和在《新亚洲文明与现

① 约翰·奈斯比特:《亚洲大趋势》,外文出版社,1996,第3页。
② 约翰·奈斯比特:《亚洲大趋势》,外文出版社,1996,第7-8页。
③ 王毅:《思考二十一世纪的新亚洲主义》,《外交评论》2006年第6期。
④ 翟崑:《亚洲新千年之中国编年史:新亚洲主义》,《世界知识》2007年第12期。

代化论纲》中论及"上世纪70年代以来,太平洋亚洲地区出现'经济奇迹',尽管此后爆发东亚经济风暴,但这个地区的'文明'已经攀升到一个崭新与重要的平台,走出愚昧落后的境遇,进入世界现代化的行列,却是一个不争的事实,'原型亚洲文明'已向新的'太平洋亚洲文明'转化,一个'新亚洲文明'正在出现"①。但这并不是认为"新亚洲文明"是西方文明的复刻或是被西方文明同化,而是"文明同一化"的产物,它具有三个特征:"大陆"和"海洋"的结合、欧洲文明和东亚传统的"结合"以及西方民主和东亚威权的"结合"②;具有主动性与包容性。新加坡外交家马凯硕(Kishore Mahbubani)的《新亚洲半球:权力东移势不可挡》则充满了对亚洲崛起的信心与自豪感:"崛起的西方曾经改变了整个世界,崛起的亚洲也必将给世界带来同样深远的改变。"③他特别在该书第四章中指出"去西方化",在第五章批判西方世界在全球重大事务中的无所作为,提出西方也应学习亚洲,同时也指出亚洲以不称霸的态度"复制西方,而不是主宰西方"④。

"新亚洲"这个词汇在外交层面上所显现的侧重点则有所不同。国际上,本世纪以来多使用"新亚洲战略"一词,主要来自西方国家应对亚洲的崛起,诸如俄罗斯、美国等的亚洲战略,"俄罗斯新亚洲战略虽然把东方的地位推到了前所未有的高度,但其在亚洲谋取的主要是经济利益,战略重心依然在欧美"⑤。美国则是推出了"新亚洲地缘战略",拉拢与打压同时进行,以稳固其在国际上的领导地位。亚洲对于"新亚洲"在外交上的反应则集中在中、日、韩三国,韩国提

① 盛邦和:《新亚洲文明与现代化论纲》,载盛邦和、井上聪主编《新亚洲文明与现代化》,学林出版社,2003,第11页。
② 盛邦和:《新亚洲文明与现代化论纲》,载盛邦和、井上聪主编《新亚洲文明与现代化》,学林出版社,2003,第27页。
③ Kishore Mahbubani, *The New Asian Hemisphere: The Irresistible Shift of Global Power to the East*(New York: Public Affairs, 2008), p. 1.
④ Kishore Mahbubani, *The New Asian Hemisphere: The Irresistible Shift of Global Power to the East*(New York: Public Affairs, 2008), p. 5.
⑤ 王树春、刘思恩:《俄罗斯新亚洲战略及其对中俄关系的影响》,《当代亚太》2015年第6期。

出的"新亚洲外交构想"意在拓展韩国外交,建立更多合作关系,并提升韩国在亚洲的地位;日本亦有类似构想,"新亚洲主义"即是在合作基础上提升日本在亚洲的影响力,经济、文化而外,更想在政治、军事上谋求亚洲霸主地位;与韩日相比,中国重视与倡导的是"共同的利益、共同的命运、共同的责任,亚洲国家走到一起"①,及"共同、综合、合作、可持续的亚洲安全观"②。

虽然"新亚洲"在具体语境中会有细微的差别,但总的来说,"新亚洲"的范畴应当是指经受了现代性洗礼的亚洲,其在政治、经济、文化上都有了重大飞跃,这一新发展并非是要与之前的亚洲割裂,相反是一种承继,当然也存在对于之前某些观念的修正。这既是经济上的飞跃,亦是文化上的革新。

二、"新亚洲视域"下的当代印度与印度电影

在新亚洲视域下,印度作为亚洲大国其发展亦呈现出新特征。冷战之后的印度政府面临着极大的危机:20世纪80年代,印度政府施行的内外借债的举措虽然获得了国内经济的较快增长,却导致了政府财政高额赤字。随着国大党主席拉吉夫·甘地在1989年总理大选中失败并在1991年遇刺身亡,印度长期掌政的国大党影响力持续下降,政局陷入动乱之中,1990年底的海湾战争又使得印度的财政损失一度达到26亿美元,1991年拉奥政府上台之时,印度的贸易逆差已高达80亿美元。在这样严重的经济危机以及政局震荡的状况下,印度认识到需要借助外力进行调整。于是,内忧外患的拉奥政府接受了世界银行和国际货币基金组织的帮助,采取一系列经济调整政策,此举被称为"新经济政策",包含贸易、工业、外资、财政金融以及第八个五年计划和计划体制改革等,缓解了国际收支危机,使得经济

① 国纪平:《共同建设和平、稳定与合作的新亚洲》,《人民日报》2014年5月20日。
② 徐庆超:《中国新亚洲外交不是中国版"门罗主义"》,《中国社会科学报》2014年7月18日。

绪论:问题的提出

重新实现快速增长。

除了经济政策的调整,印度在外交政策上也有所调整,以应对急速变化的世界新形势。在南亚,印度本是一家独大,此时改变了以往趾高气扬的姿态,实行"古杰拉尔主义"的睦邻友好政策,为南亚其他国家提供优惠便利,却并不要求对方同等回报:1993年与巴基斯坦、马尔代夫、不丹、孟加拉国、尼泊尔和斯里兰卡签署南亚七国特惠贸易协定(*South Asian Preferential Trade Arrangement*,SAPTA);1998年与斯里兰卡签署有关货物方面的双边自由贸易协定;2004年与巴基斯坦、马尔代夫、不丹、孟加拉国、尼泊尔和斯里兰卡签署南亚自由贸易协定(*South Asian Free Trade Agreement*,SAFTA);2006年与不丹签署有关货物方面的双边自由贸易协定;2009年和尼泊尔签署双边有关货物方面的协议。这些协定从一定程度上有效地推动了印度经济贸易的发展,使印度在南亚的地位也更加无法撼动。其与东亚的外交则比较注重经济的联系。东亚地区有中、日、亚洲"四小龙"及东盟国家,印度"对东亚和东南亚这些与印度有着天然密切联系的地区给予更多的关注是十分重要的,相信'东向外交'政策将开启印度外交的新时代"①,希望在交往中能够获益。印度已经与日本建立面向21世纪的全球性伙伴关系,成为东盟的"完全对话伙伴"和东盟地区论坛的成员。中亚地区在苏联解体之后,出现了5个新共和国。中亚石油和天然气资源丰富,然而民族分裂主义、宗教极端主义和国际恐怖主义三股势力一直威胁着中亚安全,同样也威胁着近邻印度。印度一方面为安全考虑,另一方面为资源考虑,与中亚国家联手打击这三股势力。在与西亚国家的交往中,印度改变冷战时期完全倾向于伊斯兰国家的政策,在伊斯兰国家和以色列之间寻求平衡,目的除了增进和西亚地区国家的关系之外,也是为了确保能源安全。

印度的外交政策总的来说稳固了其在亚洲的地位,也为它创造了优越的周边环境。但是从2014年中国提出"一带一路"倡议以来,其外交政策却转向了

① 杜朝平:《论印度"东进"政策》,《国际论坛》2001年第6期。

"对冲"战略。印度一直不甘于在亚洲区域内发展,更高的目标是成为全球性大国。中国则希望印度作为亚洲强国能够在"一带一路"建设上发挥重要作用,因此把印度作为了重要的邀请对象。然而,印度国内政坛对于"一带一路"的解读却认为这是中国的霸权计划,其实质是令中国成为亚非欧的中心,而印度沦为次要国家,其在印度洋的领导地位也会遭到损害。且因为同时受到美国一直以来的"印太"外交策略拉拢的影响,所以印度采取了消极的态度来应对,甚至在2017年做出拒绝参加"一带一路"高峰论坛的决定,却在非洲发展银行大会上宣布推动联合日本等国共同策划的"亚非发展走廊"。直到2018年4月27日,印中首脑在武汉进行了非正式会晤,被印度官方称作增进互信、为双边关系未来走向确定指导方针的成功会晤,此后双方领导人多次会晤。这一阶段释放多重印、中合作的积极信号:出现了中国"一带一路"倡议与印度"向东行动"政策对接的提议。主要的推力来自美国特朗普政府推行贸易单边主义,印度一直以来秉承大国平衡外交政策并渴求迅速回归,即希望在印度与美国、日本以及印度与俄罗斯、中国这两组关系中寻求最佳平衡点,故而,印度采取了与中方亲近的策略。

在印度政府对"一带一路"倡议犹疑不决时,印度精英逐步意识到,中印两国关系发展的瓶颈在于缺乏互信而导致负面认知。由于地缘政治竞争等因素,双方一直以来都未能完全建立信任。因而建立人文交流机制、促进双边关系发展成为印度政治精英的共识。这其中关于电影方面,如"2018年10月,'北京电影之夜'在印度孟买举行,由中国驻孟买总领事馆和北京市新闻出版广电局共同主办"①。其实电影界的交流较早就已经实现,自2014年中印两国签署《中华人民共和国国家新闻出版广电总局与印度共和国新闻广播部关于视听合拍的协议》,中印双边进出口影片份额均有所增加,特别是印度影片在中国获得了较高的票房与口碑;中印合拍片也在2015年的"中印电影合作交流新闻通气会"

① 《印度孟买举行"北京电影之夜"活动》,新华网,http://www.xinhuanet.com/world/2018-10/18/c_1123577784.htm,访问日期:2020年4月5日。

上被提上议事日程,目前 3 部中印合拍片《大唐玄奘》《大闹天竺》《功夫瑜伽》皆已上映。

目前,从整个亚洲范围来看,印度电影最大的特征在于其产量最大、国产片占国内票房比重最高以及海外票房最高。首先,电影产量的巨大主要源于其多语言、多人口的国家现状。印度人口居亚洲第二,各邦都有其通行语言,这催生了印度电影产业的特性——区域化电影产业模式。作为一个集合性的概念,印度电影产业包含有 15 个著名电影制作聚集地及五大制片公司。最负盛名的宝莱坞——指以马哈拉施特拉邦的孟买为中心的印地语(Hindi)电影产业,其余较为出名的有泰米尔语、泰卢固语、旁遮普语、马拉雅拉姆语、乌尔都语、博杰普尔语、孟加拉语、奥里亚语和坎纳达语等电影产业。因而其从事电影业的人口与亚洲其他国家相比较来说更多,电影需求量也较大。其次,国产片占国内票房比重大是亚洲国家电影新世纪发展以来的共同变化,主要表现为中、日、韩三国的国产片占国内票房比重从不足半数达到进而超过 50%,甚至向着 60% 发展。然而对于印度电影来说,该数据一直稳定在 85%~95% 之间,可以说国产片有绝对性优势。这一优势来自电影观众观影习惯的稳定性以及电影对国内观众观影习惯的倾斜,诸如"马沙拉"式的混合型电影、歌舞模式等。再次,印度电影一直是海外票房最高纪录的保持者。海外的高票房主要依赖其海外人口对印度本土电影的极大兴趣,这是与亚洲其他国家相比极有优势的方面。除此之外,印度电影还抓住多语言电影的优势,向国外同语言区域输出电影,不断彰显其多样性:除宝莱坞影片保持其良好输出之外,泰卢固语以及泰米尔语等语言的电影也走入国际市场,在奖项和票房上都有不少斩获。亚洲区域中,在印度文化圈的影响之下,印度在缅甸、尼泊尔、不丹、斯里兰卡、马尔代夫等国实现了较为顺畅的电影输出。近几年,在"一带一路"倡议之下,印度电影与中国电影之间建立了良好的合作关系,诸如《摔跤吧!爸爸》(*Dangal*,2017)、《神秘巨星》(*Secret Superstar*,2017)等多部影片在中国赢得了高票房与口碑,中印合拍片也陆续拍摄、上映。

总体说来,印度电影在亚洲电影中的影响力正在不断扩大,所呈现的特质也为亚洲区域所瞩目;同时作为亚洲电影中近期崛起的代表,成功进入美国、英国等国际市场与好莱坞、欧陆派电影抗衡,作为负载丰富民族信息的"公共性思想"产品为东方文化的世界输出做出了重要贡献。

三、时间界定

本书研究对象为新亚洲视域下的当代印度电影。"当代印度电影"的时间维度应当有一个准确的划分,本书将其界定为冷战结束以来。冷战结束之后亚洲整体呈现新面貌,印度适时调整了国内与对外政策,特别是印度加入世贸组织后加速了电影产业内部的革新并将印度电影推向国际市场,印度电影面貌焕然一新。

不过,本书将研究对象限定为冷战以来的印度电影,并不仅仅因为印度政府一系列政策的外部推动,更直接的原因是电影产业内部的革新使得印度电影以新姿态登上银幕,展现出与此前大不相同的面貌。阿希什·拉贾德雅克萨(Ashish Rajadhyaksha)在《印度电影的宝莱坞化:全球舞台上的文化国族主义》中提及印度电影开始在国际上大放异彩是因为 4 部电影:《情到浓时》(*Hum Aspke Hain Kaun!*,1994)、《勇夺芳心》(*Dilwale Dulhania Le Jayenge*,1995)、《我心狂野》(*Dil To Pagal Hai*,1997)、《怦然心动》(*Kuch Kuch Hota Hai*,1998)①。的确,这 4 部电影都在印度海外票房史上写下了光辉一笔,其中《勇夺芳心》更是创造了在本土连续上映 16 年的奇迹。

上述电影是印度经济自由化政策以及电影业革新的产物,它们一改印度电影往日面貌的先锋性主要在于:

① 参见 Ashish Rajadhyaksha,"The 'Bollywoodization' of the Indian Cinema:Cultural Nationalism in a Global Arena," Inter-Asia Cultural Studies 4,No. 1(2003):25 - 39.

第一,全球视野与家国情怀。

这几部电影的主题有着共同的特征:"表现国家认同"和"国家梦想"[①]。这其实是印度当代电影应对西方文化全球化扩展,在影像表达上显示出的敏感性。具体表现则是构建家国情怀,凸显主体认同。这些电影往往从细处着眼,在表现家庭婚姻题材时,与之前完全以爱情线为中心不同,强调了社会背景——全球化下的印度,将本土社会问题放置到全球的宏大语境中去考量。影片大量展现穆斯林与印度教徒、西方场景和海外离散人群,充满着海外印度人的梦想与民族性的认同,表现出一种大融合的趋势。场景中的海外空间设置、离散英雄人物的塑造以及全球视野的人道主义叙事策略等,从冷战以来一直延续到当下印度电影中,展现出印度电影在全球化这一不可逆的形势之下,为谋求更多发展、顺应历史大趋势对自身进行变革的特点。

第二,东西融合多元性的表达。

这一时期的印度电影在体裁样式、美学风格、镜像语言等方面都具有多样性的特征。这一新特征的出现来自创作观念的革新。国际潮流的涌动令印度电影不仅将目光锁定国内,也逐步开始关注国际变化。歌舞作为印度电影之魂在当下电影中依然闪耀光芒,但印度电影并不局限于歌舞的表达,特别为配合电影的国际出口,歌舞在片中有减少的趋势,甚至有30%左右的影片尝试无歌舞模式。至于传统的插科打诨的喜剧模式、曲折爱情故事模式亦有保留,而具有更激烈的火爆场景,更大程度批判宗教、揭露社会黑暗面的电影也不断涌现,其内涵也具有现实主义、批判现实主义、乌托邦现实主义、女性主义以及国族主义等多方面、多角度的呈现。同时以一种较为广阔的视野借鉴吸收了西方现代艺术的经验与技巧,诸如蒙太奇、长镜头、流行音乐乃至于暴力美学元素,为传统性民族性做出具有时代感的全新阐释。众多元素的聚合使得这一时期的印度电影总体呈现出多元化的趋势。

① Sheena Malhotra & Tavishi Alagh,"Dreaming the Nation: Domestic dramas in Hindi Films Post—1990," *South Asian Popular Culture* 2,No. 1(2004):19-37.

第三,极力拓展海外市场。

印度电影的主要受众群是本土观众,但是在经济自由化之后大量海外资金注入电影业,这一形势发生重大转变,许多电影正式开启了海外营销策略。1995 年《勇夺芳心》上线之后在美国、英国、德国等国家同步上映,被称为印度影片真正打入国际市场的开始。在 2019 年的印度海外历史票房前 100 的排行榜上,阿希什·拉贾德雅克萨所提及的 4 部作品中,《勇夺芳心》(485 万美元,第 99 位)和《怦然心动》(630 万美元,第 76 位)①赫然在列。很显然,即使受到了票房价格的历史性涨幅的影响,20 多年后这两部作品依然在榜,这毫无疑问地证明了这批作品是在海外市场掀起热潮的肇始。

鉴于冷战结束以来印度电影取得出色的成绩,印度政府也开始关注并重视本土电影的发展,1996 年印度电影联盟秘书长 K. D. Shorey 就试图将电影作为一种产业列入国家第九个五年经济计划;1998 年 5 月 10 日印度信息广播部部长 Sushma Swaraj 宣布,她将很快颁布印度电影获得"工业地位"的政府令。②这样,电影业正式被列为国家产业,这使印度电影业第一次获得了合法的银行贷款(2001 年 4 月,印度工业发展银行成为第一家为电影业提供融资服务的银行。迄今为止,这家银行已向 14 部宝莱坞电影贷款了 1 350 万美元)③。此前电影业由于缺乏资金常常陷入黑市交易,银行参与电影业的融资为规范电影行业提供了切实的保障。此外,印度政府还鼓励私人资本与外国资本进入印度电影业。在一系列国家政策的扶持下,当代印度电影解放了思想,开始在理念上发生变革:打破了传统电影的局限,更新电影创作理念。作为助推,印度政府对宝莱坞的友好政策帮助宝莱坞的出口从 1998 年的 4 000 万美元增加到 2001 年

① TOP GROSSERS ALL FORMATS OVERSEAS GROSS(US $), accessed February 7, 2020, https://boxofficeindia. com/all_format_overseas_gross. php.
② 参见 Ashish Rajadhyaksha,"The 'Bollywoodization' of the Indian Cinema: Cultural Nationalism in a Global Arena," Inter-Asia Cultural Studies 4, No. 1(2003):25 - 39.
③ 付筱茵、董潇伊、曾艳霓:《印度电影产业经验——大众定位、集群运营、制度支持》,《北京电影学院学报》2012 年第 5 期。

的1.8亿美元。应运而生的新一批电影很快在国际电影市场掀起了风暴,许多影片获得了国际性的肯定:如《印度往事》(*Lagaan*,2001)获得当年美国奥斯卡最佳外语片提名;米拉·奈尔(Mira Nair)执导的《季风婚宴》(*Monsoon Wedding*,2001)荣获2002年威尼斯国际电影节金狮奖。桑杰·里拉·彭萨里(Sanjay Leela Bhansali)执导的《宝莱坞生死恋》(*Devdas*,2002)成为戛纳电影节参赛影片,并在美国和英国分别取得了约350万美元及180万英镑的票房成绩;《法庭》(*Court*,2014)在第71届威尼斯电影节上获得地平线单元最佳影片和未来金狮最佳处女作两个重要奖项。更令印度电影制作人振奋的是,印度电影的国际票房也佳讯不断:2006年上映的《永不说再见》(*Kabhi Alvida Naa Kehna*,2006)海外票房首次破千万美元,创造了票房奇迹;2009年《三个傻瓜》(*3 Idiots*,2009)再破2 000万美元单片海外票房纪录;《我的名字叫可汗》(*My Name Is Khan*,2010)2010年初在本土公映以后,发行到了全世界20多个国家和地区,并且其海外市场的票房表现好于国内市场,总收入超过4 000万美元;截止到2019年末,最高海外票房影片由《摔跤吧!爸爸》以2.34亿美元获得。这一切都预示着印度电影业进入了全面收获的季节。

冷战结束之后,印度政府在国内经济危机的情况下启动了经济自由化政策,从而引发了印度电影业的"地震";而印度电影的迅速变化又使得印度政府进一步关注印度电影,制定更为合理的电影发展方式。可以说冷战以来印度电影的变化是由政府政策促成,但同时也是在全球化下一种顺应时代的发展,呈现出一种与之前截然不同的极强的现代性特征和艺术特质。这些都是本书以冷战以来的印度电影为研究对象的重要原因。

第一部分

新亚洲视域下的当代印度电影

第一章
印度电影嬗变的驱动力

将当代印度电影置于新亚洲的大环境中,探究其变化的成因,必然需要横向考察其生存发展所处的历史背景、文化艺术环境、产业市场环境以及印度政府为推动民族影像发展所提供的政策环境等;同时纵向剖析印度电影嬗变的内在动力,探索印度本身文化的包容性、多样性与应激能力,与外来的先进思想文化的遇合性。

第一节 当代印度电影嬗变的外因

外因是事物发展的条件,促成当代印度电影嬗变的外因主要有三个方面:第一,印度电影是在殖民地状态下发展起来的,不可避免地受到英国殖民者入侵影响,但这一外因也为印度电影的嬗变埋下了现代启蒙的种子。第二,进入上世纪90年代,全球化大潮席卷而来,全球化发展丰富了印度电影的多样性。第三,印度社会发展需求对印度电影的嬗变起着直接的作用。

一、长期殖民统治下现代性的渗透

"印度"在历史上并不是一个国家的专有名称而是地域总称——印度次大陆。"被入侵"是贯穿这个次大陆历史的中心词。这是一个四分五裂的大陆,哪怕在繁盛的孔雀王朝或是莫卧儿帝国时期,主体民族也仅仅掌控了印度次大陆的一半地区,英国的入侵使这个大陆第一次完全"统一",统一的代价却是"印度大陆"被一个名词"殖民地"所取代。我们现在所说的印度则是指印巴分治之后的"印度共和国"。

英国对印度的完全占领从 1849 年开始,1896 年电影首次出现在这个英属殖民地上。直到 1947 年印度宣布独立,成立"印度共和国",一系列的社会剧烈震荡都影响到了印度电影的产生与发展。将近百年的殖民,英国殖民者掠夺了印度大陆的财富,奴役了印度人民,但与此同时,英国资产阶级的统治客观上也向这片大陆传递了现代性的观念和元素。

"现代性"这个问题,最早源于哈贝马斯在《现代性———一项未完成的事业》一文中引用了姚斯(Hans Robert Jauss)的考证,认为"现代"(modern)一词来自拉丁文'modernus',最早应当出现在公元 5 世纪末期,本意是"现在""目前"等等。① "现代"最初是用来作为区别时间状态的词语,表示的是一个与"古代"这个时间段相区别的新时代。19 世纪中期以来现代性受到各界的广泛关注,"现代性作为一个历史概念,则更多地指 17 到 18 世纪启蒙运动以来成熟的资产阶级政治和文化"②。由此,对现代性的研究就自然地分成了两部分,一部分是社会组织结构方面,另一部分是思想文化方面。

① 参见 Habermas,"Modernity—An Incomplete Project," in *Interpretive Social Science*: a *Second Look*, ed. Paul Rabinow and William M. Sullivan (Berkeley: University of California Press,1987),p. 142.
② 周宪:《现代性的张力》,首都师范大学出版社,2001,第 5 页。

近代社会学三大"奠基人"(卡尔·马克思 Karl Marx,涂尔干 Emile Durkheim,马克斯·韦伯 Max Weber)对现代性都有着不同的见解。马克思的现代性思想其实应该归结为一种社会理论,他提出人类社会发展的最根本的动力是生产方式,资本主义生产方式的出现是现代性产生的标志,现代社会也是在资本的作用下形成和发展的。在资本主义社会中,对资本的极大化追逐导致了人和社会间的不可调和的矛盾,其解决方法只有一条,那就是施行"推翻一切旧的生产关系和交往关系的基础"[①]的共产主义。涂尔干的观点则是工业主义是现代性的绝对基础。他明确提出了在现代社会中人性具有"二重性"特征即个体存在与社会存在,指出了现代社会正在从"机械团结"阶段过渡到"有机团结"阶段。[②] 涂尔干侧重于探讨在现代性的形成过程中社会的缺席,同时也分析了现代社会的三大危机:经济危机、社会危机和精神危机。韦伯则认为"合理性(rationality)"是现代性的本质,将现代性定义为"祛魅",法理型的统治模式才能称为合法性的统治,科层制是最高效、最合理的管理方式。他同时也提出了现代性的根本特征"合理性"必然会导致的矛盾:对自由的束缚[③]。

这三位社会学的"奠基人"对现代性的不同阐释,也将现代性学说划分成了三类:资本主义学说、工业主义学说和理性化学说。后起的主要学术理论也大都围绕这三种学说进行。当代的吉登斯在《资本主义与现代社会理论——对马克思、涂尔干、韦伯的著作的分析》一书中对这三位哲学家的现代性学说进行了分析,认为三位"奠基人"对现代性的看法都有一种片面化、单一维度的倾向,但是现代性作为一个多维聚合的概念,资本主义、工业主义、理性化都仅仅是这个多维聚合体的一个方面。

从这些理论思想看来,随着研究的深入,社会组织结构现代性的内涵日益

① 马克思、恩格斯:《马克思恩格斯选集(第1卷)》,人民出版社,1995,第122页。
② 参见涂尔干:《人性的二重性及其社会条件》,载《涂尔干文集(6)》,上海人民出版社,2006,第177-188页。
③ 参见唐爱军:《现代性批判的问题域:韦伯与马克思》,《理论与现代化》2011年第5期。

丰富,正如同吉登斯所说,"我是在很宽泛的意义上使用'现代性'这个术语的"①。可见,现代性已经从一个狭窄的研究空间被放置到了广阔的平台,因而具有一种更加错综复杂的形态。

从哲学范围来说,笛卡儿并没有明确提出"现代性"这个词,但是他所提出的"自我意识哲学"符合了现代性祛魅的要求,因此在哲学领域被视为开启了现代性的序幕。不过,对于现代性哲学产生重大影响的还是康德的"启蒙"学说,黑格尔紧随其后用主体性原则阐释了现代世界的理性和自由主义,在福柯的视野中,"启蒙"深化成为现代性哲学的根本,海德格尔则在此基础上分析了现代性与存在之间的关系与意义。当后现代主义大行其道,否定与解构"现代性"时,哈贝马斯明确提出"现代性是一项未完成的事业"②,指出现代性的进步性是以个人的解放与自由为前提特征的,但是在其发展中也有一些不合理的部分。他赞同对现代性进行批判,认为要解决现代性的悖论,必须将理性哲学放置到生活世界中去,实现理性回归,从而再过渡到"交往理性"这个哲学范畴;同时他认为现代性的发展还未完全停止,因此现在讨论"现实性已经退出历史舞台"为时过早。

现代性的哲学研究主要是沿着"启蒙""理性"这些概念发展开去,而艺术与哲学常常是不分彼此的,美学的现代性研究伴随着哲学研究生发。两百年间,艺术走过了一条从现实主义到现代主义再到后现代主义的发展轨迹。因而,卡林内斯库在研究美学现代性时将后现代主义也纳入了现代性中。他在著作《现代性的五副面孔》中梳理了美学的现代性发展,卡林内斯库认为虽然波德莱尔1863年对于"现代性"的见解并未见诸词典,他的这一阐释却是现代性美学的起点:"现代性是短暂的、易逝的、偶然的,它是艺术的一半,艺术的另一半是永恒

① 安东尼·吉登斯:《现代性与自我认同》,赵旭东、方文译,生活·读书·新知三联书店,1998,第16页。
② Habermas, "Modernity—An Incomplete Project," in *Interpretive Social Science: a Second Look*, ed. Paul Rabinow and William M. Sullivan (Berkeley: University of California Press, 1987), p. 142.

和不变的……"①卡林内斯库以多角度阐释了现代性,主要运用了波德莱尔对美学的观点来厘清现代主义、先锋派、颓废、媚俗主义和后现代主义这5个现代性概念,承认这几个概念的差异,同时也指出它们内在的相似性。

从发展脉络来看,思想文化的现代性分析主要是以"启蒙"开其先河,在历史进程中,"理性""自由"都获得了长足的发展,因而衍生出许多概念,"反理性""反科学"也一度成为一种主导性思潮;并且由于内部错综复杂的相似性,反现代性的后现代主义也成为现代性的一员。这样思想文化的现代性与社会组织结构的现代性相呼应,使"现代性"成为多维度的含义丰富的词汇,并且这个词汇的复杂性因为其内在的多维度性还在向更深、更广处延伸。

无论是从社会组织还是思想文化方面来剖析现代性,现代性都是一个极其复杂而又非常丰富的概念。那么作为思想文化的代表,电影的现代性又体现在何处呢?

电影首先是科学技术的产物,而现代性倡导的正是理性、科学,可以说,电影在一定程度上是受现代性影响的艺术。电影理论产生后,从蒙太奇理论到纪实美学理论,其发展主要关注电影艺术形式暨电影形式与内容的关系,这些都与电影技术有着很大关联。电影主要技术的发展到20世纪50年代告一段落,电影理论此时也向更加纵深的方向发展,由此引出了"现代电影"的概念。

毫无疑问,电影作为现代科技发展的产物于印度来说并非自创而是"舶来品",1896年卢米埃尔兄弟将电影传播到印度②。20世纪初,"在印度摄制的几部影片都是由英国人(尤其是那些'神启会')和在孟买的百代分公司的法国技师拍摄的"③。印度的第一部故事片《蓬达利克》(*Pundalik*)是以印度教圣徒的事迹为题材的,但由于摄影师是英国人,它并不能算是"印度制造"。真正由印度人自行拍摄的故事片是1913年的《哈利什昌德拉国王》(*Raja*

① 波德莱尔:《现代生活的画家》,郭宏安译,浙江文艺出版社,2007,第32页。
② 参见菲罗兹·伦贡瓦拉:《印度电影史》,孙琬译,中国电影出版社,1985,第4页。
③ 乔治·萨杜尔:《世界电影史》,徐昭、胡承伟译,中国电影出版社,1995,第576页。

Harishchandra),取材于印度神话,创作者是被称为"印度电影之父"的巴尔吉(Dhundiraj Govind Phalke, 1870—1944)。巴尔吉 1912 年在法国高蒙公司(Gaumont)见习,回到印度后创办了印度斯坦影片公司,从 1913 年到 1923 年间共导演了 30 多部电影。"这些影片的艺术质量与技术水平在当时的印度影片中都是遥遥领先的,就连伦敦观众对这些影片的水平也深为赞赏。"①

从电影的引入,到"印度电影之父"的产生,印度电影的开端布满了西方文明的痕迹,它的物质基础都是在西方科技现代化发展下所建立起来的。此外,由于是被殖民时期,有关电影的法律法规基本由英国制定,1943 年英国统治者颁布了《影片审查制度》,禁止拍摄和战争无关的电影,这在一定程度上限制了印度民族电影的发展,也就是说印度电影的前期发展基本在英国殖民统治的掌控下。

总的来说,英国殖民时期印度电影呈现良好发展态势,到印度共和国成立时,"印度直接继承了一整套虽然混乱却仍不失完备的生产和放映基础设施,就算在当时,这些都足以令印度电影业具备进军世界第一的实力"②。的确,印度电影业在英国统治时期已经具有了相当的规模。印度在英国的殖民统治下成为统一的大陆,从一定程度上来说,与四分五裂的国家形态相比,相对平稳的社会更容易发展电影事业,同时英国统治者也需要利用电影来宣传意识形态以及获得利润,所以电影在印度获得了长足的发展。"1940 年,印度在影片产量方面居世界第三位",拥有"一千家电影院"③,这都为印度影片产量在 1980 年代以后一直位居世界第一以及培育良好的本土观众群体打下了基础。与此同时,1940 年代印度电影三大制片中心已逐步形成:"西部是孟买、浦那和科尔哈普尔,摄制印地语、马哈拉斯特拉语和古吉拉特语的影片;东部是加尔各答,摄制孟加拉

① 乔治·萨杜尔:《世界电影史》,徐昭、胡承伟译,中国电影出版社,1995,第 576 页。
② Ashish Rajadhyaksha, "The 'Bollywoodization' of the Indian Cinema: Cultural Nationalism in a Global Arena," *Inter-Asia Cultural Studies* 4, No. 1(2003):25 - 39.
③ B. D. 加迦、B. 加吉:《印度电影》,黄鸣野、李庄藩译,中国电影出版社,1956,第 38 页。

第一部分 新亚洲视域下的当代印度电影

语影片;南部为马德拉斯、哥印拜陀和萨利姆等地,摄制泰米尔语、泰卢固语等的德拉维语系的影片。"①三大电影中心的形成,特别是西部地区以孟买为中心的制片工业的兴起,直接导致了1970年代宝莱坞的兴盛。这一切都为印度电影现代性的发展提供了必要的物质基础。

除此之外,资产阶级意识形态对印度电影现代性的影响程度也是巨大的。马克思在《不列颠在印度统治的未来结果》中指出:"英国在印度要完成双重的使命:一个是破坏的使命,即消灭旧的亚洲式的社会;另一个是建设性的使命,即在亚洲为西方式的社会奠定物质基础。"②英国殖民者在印度打破了印度封建主义社会机制,建立了一整套资产阶级国家机器,在这更新换代的过程中,印度社会的思想文化观念也随之发生了一系列变化。

首先,殖民者破坏了印度封建社会赖以生存的"村社制社会",消灭了封建制,一定程度上给民众的思想松了绑。村社社会中"这些田园风味的农村公社不管初看起来怎样无害于人,却始终是东方专制制度的牢固基础;它们使人的头脑局限在极小的范围内,成为迷信的驯服工具,成为传统规则的奴隶,表现不出任何伟大和任何历史的首创精神"③。英国统治者于印度村落社会的破坏,从客观上将印度民众从狭小的村落社会中解放出来,使他们有接受新思想的机会。

其次是自由平等的观念。印度作为一个宗教国家,宗教等级森严,可以说"人生来就不平等"。在宗教观念的严重束缚下,大部分印度民众从来没有自发性地去反思或反抗这些不自由与不平等的意识。然而在英国殖民者的殖民教育下,被灌输了资产阶级思想的知识分子逐步具有了独立的现代意识,将资产阶级思想作为解放自我,解放整个民族、国家的武器。"科学精神影响了传统的迷信,进步性代替了保守性,不满足现实而要求变革,积极的态度改变了故步自

① 乔治·萨杜尔:《世界电影史》,徐昭、胡承伟 译,中国电影出版社,1995,第579页。
② 马克思、恩格斯:《马克思恩格斯选集(第2卷)》,人民出版社,1972,第70页。
③ 马克思、恩格斯:《马克思恩格斯全集(第9卷)》,人民出版社,1961,第148页。

封的习惯、宗旨,一切都是在求现代化。"①英国殖民者本想以资产阶级思想同化印度,没曾料想印度知识分子接触了资产阶级思想,深刻感受到了自由平等的可贵,并能以此为武器运用近代科学技术来反抗殖民压迫,从一定程度上促使印度社会向现代化方向发展。

再次,影响深远的"世俗主义"。当时的印度社会"不仅存在着穆斯林和印度教徒的对立,而且还存在着部落与部落、种姓与种姓的对立"②,因为这些对立而产生的社会纠纷甚至暴乱不计其数。英国统治者为巩固统治而推行资产阶级的"世俗主义",虽然他们的目的并不在于平息民族和宗教间的对立,但是客观上对于消除民族间隔阂起了正面作用,同时也影响到甘地主义以及尼赫鲁世俗主义政策的推行。

英国的殖民统治给印度社会与民众带来深重灾难的同时也衍生出其副产品——现代性,印度因而较早地被强行拖入了现代化进程中,获得了资产阶级自由、平等思想的启蒙,直接或间接引起了印度民族起义的爆发,最终在1947年实现独立。殖民统治在经济和思想上的发展不仅给印度社会带来了革新,对印度电影也产生了重要影响:电影获得了比较雄厚的物质基础,同时由于思想文化方面的影响,印度人接受了自由、平等的理念,被压抑的民族性得到了释放,生发出追求民族团结、共同抵制侵略的思想,故而出现了一些号召民族团结的电影作品,诸如1928年的影片《愤怒》,但是很可惜当时被英政府禁映,等到后来获准发行时,那些具有号召意味的画面已被删减③。"但是从取材来说,印度电影已经走上了民族电影的道路。"④并且资产阶级的自由平等思想在以后的印度电影中也产生了广泛的延续性的影响。

① R. C. 马宗达、H. C. 赖乔杜里、卡利金卡尔·达塔:《高级印度史》,商务印书馆,1986,第875页。
② 马克思、恩格斯:《马克思恩格斯选集(第2卷)》,人民出版社,1972,第60页。
③ 参见 B. D. 加迦、B. 加吉:《印度电影》,黄鸣野、李庄藩译,中国电影出版社,1956,第15页。
④ B. D. 加迦、B. 加吉:《印度电影》,黄鸣野、李庄藩译,中国电影出版社,1956,第15页。

二、全球化浪潮的促动

1947年印度共和国成立后,对英国遗留下的经济政治制度进行了部分保留与革新,"印度在独立后的25年中,可以按自己的意志,不仅在政治上而且在精神上自由地保留或剔除英国的遗产"①。到了20世纪70年代中后期,印度已基本获得了经济独立。但是在1980年代后期,拉吉夫政府由于放宽了投资限制,取消价格垄断、降低企业税,这一系列措施推动了经济增长,却导致了政府财政的高赤字,再加上当时世界上苏联的解体、油价飙升,印度政府面临破产。印度政府不得不向国际货币基金组织求援,获得了总额为18亿美元的贷款。但是在获得国际货币基金组织的贷款之后,印度政府必须履行其所提出的改革经济制度的建议,由此拉奥政府从1991年开始推行市场化、自由化、私有化和全球化新经济政策。1995年印度加入世贸组织,这一系列举措使得整个印度的经济、思想文化等方面都受到了全球化大潮的影响。

全球化对电影业方面的影响,首先在于全球化所带来的外资和技术。海外资金对印度电影业的投资,使得印度电影基本摆脱黑市资金控制,获得自由发展的机会。同时国家注意到电影业的蓬勃发展,也制定了一系列措施,使得电影业发展进入良性循环。而全球化传递的技术对电影业来说是机遇也是挑战,因特网的兴起,给电影增设了一个播出平台;DVD的产生使印度电影能够通过这样的方式向国内外销售,但是购买DVD和网络在线观看以及下载观看也分流了一部分电影院观众。而最大的冲击来自卫星电视的发展,"在20世纪90年代以前,电视观众们只能接受国家频道的节目安排。其中大多数节目是教育性的,娱乐从来都不是重点。随着有线电视的日渐普及,电视一改之前单调的

① A.L.巴沙姆:《印度文化史》,商务印书馆,1997,第512页。

两频道系统,逐步变为多频道,至1996年已开通了50多个频道"①。大量的电视节目和电视剧与电影展开了一场观众争夺战。也正因为这样的危机,印度电影业为了谋求出路,营造出与电视剧不同的观影感受,将老式的独幕影院改造成具有多个放映厅的影城。这样的影城可以同时放映不同的影片,提供多样选择,给观众一种全新感受。"印度的影城已开始定位自身,较少通过认同某些特定类型的影片,而是作为一个使人在舒适、多彩而诱人的环境里接触电影大潮(主流或边缘)中'最新影片'的影院。"②当然,观影条件的改善能够争取到一部分观众却并不是吸引观众的长久策略,电影人清楚争夺观众的关键还在于电影制作方面的创新,而这些也有赖于现代性所带来的观念与技术。

在全球化经济大潮涌来之时,印度经济的好转带动了电影业、电视业以及网络的发展,电视业和网络同时给予电影业冲击与刺激,促进电影业不断审视自我,挖掘新的内容与形式。在这个自我更新的过程中,印度电影吸收了全球化所带来的另一个重要方面:现代思想观念的传播。

首先是普世价值观念。就思想观念范畴来说,普世价值包含民主、平等、自由等。对于宗教种姓制度根深蒂固的印度来说,这些思想促使民众重新认识自我、争取个人权利,有一定积极意义。对于电影,特别是发展中的印度电影来说,普世价值理念的展现一方面是向民众传达一种"前进"的意识形态,另一方面也是其打开国际市场的"敲门砖"。

其次,财富观念。"从自由的角度看,财产是自由最初的定在"③,在现代性观念中,财富是一个重要概念。虚拟财富和实体财富是财富的两个方面,虚拟

① Ranjani Mazumdar, "Friction, Collision, and the Grotesque: The Dystopic Fragments of Bombay Cinema," in *Noir Urbanisms: Dystipic Images of the Modern City*, ed. Gyan Prakash(Princeton University Press, 2010), pp. 150 – 184.

② Aparna Sharma, "India's Experience with the Multiplex," *Seminar*, No. 524(2003):43. 转引自拉贾德雅克萨:《你不属于印度电影的过去与未来》,上海人民出版社,2012,第202页。

③ 黑格尔:《法哲学原理》,范扬等译,商务印书馆,1961,第54页。

财富诸如精神财富等,实体财富则是指金钱以及不动产,等等。几千年的宗教信仰使印度民众精神上受到了束缚,却生发出一种富足的表象,所以印度民众并未觉得精神财富特别匮乏,反倒是伴随全球化而来的货币财富观念显得更有吸引力。全球化使得非限定地域的文化进入印度本土,印度民众接触到发达国家中产阶级的生活方式,不由心向往之。电影商捕捉到这些信息将其转换成电影画面,有些电影中呈现的就是一种豪宅香车式的与普通民众生活相去甚远的高档生活。

最后,后现代观念。后现代主义是"一种无深度的、无中心的、无根据的、自我反思的、游戏的、模拟的、折中主义的、多元主义的艺术,反映这个时代性变化的某些方面"[1]。上世纪八九十年代以来,渗透了后现代主义的后现代电影达到了创作巅峰,当反情节、破碎化成为后现代电影的主要表现方式之时,印度电影也受到了影响,产生了一些边缘性的电影。"边缘电影对视觉形态学进行试验,通过与通俗情节剧和流行电影形式不同的叙事和空间之旅,拓宽了'观看'的可能性。"[2]这些电影只是试验性的,并没有获得印度广大观众的认可,不过对于印度电影来说却是一种有益的尝试。

除了这些思想观念,发达国家电影的内容与形式也给印度电影以借鉴,诸如印度电影中常见的歌舞变得更有时代性,往往会拍成 MTV 形式,这不仅使得电影当中的画面精美好看,还衍生出副产品诸如电影原声大碟、MTV 光盘等等,远销海内外,促进了印度电影业资金的回流。

三、社会发展变革的要求

历史上的印度虽然四分五裂的时期比较漫长,但是其文化传统从未断裂,

[1] 特里·伊格尔顿:《后现代主义的幻象》,华明译,商务印书馆,2000,前言第1页。
[2] Ranjani Mazumdar, "Friction, Collision, and the Grotesque: The Dystopic Fragments of Bombay Cinema," in *Noir Urbanisms: Dystipic Images of the Modern City*, ed. Gyan Prakash(Princeton University Press, 2010), pp. 150-184

这主要是因为其宗教的繁盛。甘地曾说:"印度文化只有三要素:耕田的犁、手工的纺织机、印度的哲学,其中农业文化和宗教哲学为印度文化的核心。"①而印度文化中的多样性与包容性促成了印度社会对现代性的顺利接受。

印度在历史上一直是多民族、多宗教并存的状态,这导致印度文化从来都是多样性的模式。而作为印度第一大教的印度教,发源于公元前2 000多年,一直能够传承到现在也是其本身强大包容性作用的结果。"印度教中已经孕育着或者已经产生了几乎任何的宗教形式或类型。它可能是最宽容的宗教,从最原始的万物有灵论到最为高级、复杂的哲学体系都可以被它所包容。"②印度教是多神教,即不以单一的神作为信奉对象,而是可以同时信奉不同的神,天生具有多样性与包容性。发源于印度的佛教,曾经在印度占据了统治地位却又在印度式微,这也与印度教的包容性有关。印度教吸收佛教教义中一些合理的部分,并将之与代表印度传统文化的教义糅合起来,形成印度教的教义,此举使得印度教取代了佛教的统治地位。而随着其他民族、国家的入侵,基督教、伊斯兰教的传播也曾一度威胁到印度教的绝对统治地位,印度教改革自身,把西方的理性、平等、博爱等思想引入印度教神学体系,从而使得具有多样性与包容性的印度教成为印度文化的核心。同时,每次外族的入侵,都会给印度文化带来异质,这些异质经过印度文化的同化成为其一分子。正是这样的包容性使得印度的文化呈现出多样性,更有利于印度接受外来思想,并运用这些思想发展自我。

印度历史发展到近代,除了宗教的现代性之外,社会对于现代性的需求还表现在追求民族独立、要求民主自治之上。英国的殖民使印度民众遭受了苦难,但是"在亚洲造成了最大的,老实说也是亚洲历史上仅有的一次社会革命"③。在长达一个世纪的被殖民过程中,印度封建制赖以生存的村社制的倒塌,迫使印度民众不得不谋求另一条出路。而"由于英国式教育制度引进了印

① 陈佛松:《世界文化史概要》,华中科技大学出版社,2001,第176页。
② L. M. 霍普夫:《世界宗教》,张云钢等译,知识出版社,1991,第63页。
③ 马克思、恩格斯:《马克思恩格斯全集(第9卷)》,人民出版社,1961,第149页。

第一部分　新亚洲视域下的当代印度电影

度,透过西方的自由思想,使得印度人在自足的冬眠状态下苏醒了,从而又将新思潮与固有的文化加以比较产生新的自觉运动,由此养成理性的批判能力,有批判能力而产生了印度的自信与真正的信仰"[1]。英国人虽然是为了巩固统治而让印度人接受现代教育,但是印度知识分子在现代性思想的感召下自发地开始争取民主、自由,迫切地要拥有属于自己的主体国家却是英国人始料未及的,于是在英国人的"促进"下,印度共和国诞生了,虽然是在印、巴分治的前提下,但是印度人从此摆脱了殖民统治,找到了民族的归属。

独立之后的印度政府致力于国民经济的发展,建立了混合型经济体制,经济进入正常有序增长时期。20世纪80年代以来,由于外债过多导致了经济危机,也正值全球化时代排山倒海来临之时,印度为了自身发展不得不接受全球化的经济制度。当然,这也可以理解为印度自身的选择,印度想要发展就必须走上现代化道路。虽然在被殖民时期,这一道路已经被英国人指引,但是印度由于自身强大的宗教文化,并没有完全走上英国人设定的道路。在20世纪90年代的经济危机中,印度人深刻感受到自己的封闭,从而开始了改革开放的进程,制定经济自由化政策。外资的流入,缓解了经济危机,也使得印度农、工业都得到发展。同时政府大力发展教育,印度的空间与航天技术、计算机技术等目前都走在世界前列。

从以上可以看出,印度社会对于现代性的需求,首先是由印度本身文化所决定的,印度文化的包容性与多样性,使得印度在发展时能够吸收外来的先进思想文化以提升自我。其次,印度社会具有一种强大的应激能力。印度由于其宗教保守性,往往不能很快接受新鲜事物,而一旦被诸如外族或者强大的势力打破本身的局限,印度本身的潜能被调动,从而能够积极响应适合自己的思想文化。

[1] R.C. 马宗达,H.C. 赖乔杜里,卡利金卡尔·达塔:《高级印度史》,商务印书馆,1986,第875页。

新亚洲视域下的当代印度电影及其启示

第二节 当代印度电影嬗变的内因

外因是事物变化的条件,内因是事物变化的根据,外因只有通过内因才能起作用。当代印度电影是时代的产物,同时也是印度电影发展到一定程度后的内部需求。

一、反抗殖民的需求

印度电影在被殖民时期产生,它所具有的现代性元素从一开始可以说完全是由外界给予的,但是当它发展到一定程度,开始拥有自我意识,便开始对自我道路进行规划。20世纪20年代,有声片的出现使得印度本土电影公司暂时摆脱了与外国影片公司的激烈竞争。虽然在殖民之下,英语在印度有所传播,但真正熟练掌握英语的印度人并不多,印度地方语的混杂性致使英语片的市场非常狭窄,利润很低,所以一部分外国影片发行商因为赚不到钱而放弃了印度市场。这样倒是给印度民族电影打开了一道狭窄的空间。在1931年印度摄制第一部国产有声片之后,印度电影业意识到了其中蕴含的商机,开始批量生产,但是刚开始的有声片一味突出"有声"的特点,罔顾情节,将歌曲段落随意穿插在电影中。当时的民众还处在被殖民、被压迫阶段,这些与现实生活不相联系的影片自然渐渐受到市场冷落。印度电影人在此情况下决定进行改革,"设法把自己从各种外来的或土生的陈腔滥调和腐败影响的束缚下解放出来"①,拍摄属于印度民众自己的电影。这一时期,出现了诸如《神酒搅拌》一类揭露宗教迷信和宗教暴行的影片,《悉多》这样以史诗为题材却表现出新意和哲理的影片,特

① B.D. 加迦、B. 加吉:《印度电影》,黄鸣野、李庄藩译,中国电影出版社,1956,第19页。

第一部分　新亚洲视域下的当代印度电影

别是《德孚达斯》《贱民姑娘》这类深刻反映种姓制度婚姻观念的影片：这一系列的影片都包含着强烈反映当时社会的愿望。而到了1940年代，电影中往往更多地表现对民族团结的渴望，如《团结》《礼物》等等，这是因为整个印度正在为寻求自己的独立解放而团结一切可以团结的力量，以电影的形式向民众传达民族团结的理念。但是在英国政府高压政策下，印度电影还是不得不转向了娱乐片的拍摄。

总的来说，殖民时期的印度电影，因为受到英国政府的严格控制，虽然能够有一些作品反映现实，却不能勇敢地批判现实。不过，即使从这一星半点的反映现实的作品中，也可以看见印度电影人的努力，他们在接受西方自由、平等的现代性观念之后，迫切地想将这些观念放置到电影中传达给民众，以引起民众的广泛关注与接受。

二、摆脱资金困境的需求

印度共和国成立后，印度电影获得了良好发展，但是"黑市资金"是始终困扰印度电影业的重大问题。黑市资金投资电影从1940年代就有所表现，一直延续到上世纪八九十年代，主要因为之前的电影产业并未得到国家的支持，国家政策尤其是税收部分，将商业电影与赌博、赛马同列，并没有将之视为可行的、合法的经济活动加以鼓励和支持。作为一种高风险产业，投资未必意味着赚钱，银行一般不会贷款给电影公司，资金的困境导致电影人被迫走向黑市交易。但是影业一旦被黑市控制，电影就不得不按照黑市投资人的意愿来进行拍摄，导演、编剧几乎没有任何的自主性。印度电影的明星制由来已久，黑市颇为看重这个商机，经常利用各种手段招揽大明星拍戏，所以发生明星同一天出现在几个片场轧戏的情形也不足为奇，但其后果就是影片质量根本无法保障。另外，黑市投资的目的在于赚钱，为了保证票房，电影人就不得不倾向于拍摄娱乐片甚至较为低俗的影片，这导致印度电影逐渐走向僵化。其间，电影人虽然做

出一些抗争,诸如拍摄一些实验片,但是由于资金的不到位常常令他们觉得有心无力。

尼赫鲁当政期间,政府对电影有了新认识,即认为其拥有教学和商业潜能,直到1991年印度实行经济自由化政策,海外资金的注入令印度影业重获生机。同时,在影人的不懈努力之下,电影产量大增,其质量也不断提升,票房不断攀升的情况之下,印度政府肯定了电影发展的良好态势并将其定性为国家产业,从而使其获得合法的银行贷款。"印度政府规范电影生产不仅通过控制电影资金,并且运用官方和非官方标准来衡量'好'电影。"① 政府为电影融资打通了更便捷顺畅的合法通道,包括可以轻松获得银行和其他金融机构的贷款;还引发了电影行业的"企业化"趋向,即从新电影公司的建立,到把现有的电影生产、发行或放映公司转变成股份有限公司并使其能够成为上市公司进行交易。印度电影的资本不足问题终于在政府的扶助之下成功解决,因而也获得了更广阔的发展空间。

三、海外输出的需求

由于获得了海外资金以及银行贷款,1990年代的印度影业拥有了充足资金。在全球化影响下,印度电影的目光不再限于国内市场,而是逐步投向了国际市场。这其中,经济是一个元素,产业地位的不断提升,使得印度政府一度对电影产业进行大力扶植,这种扶植当然也存在一定回报需求,这一需求推动印度影业向海外输出,以不断扩大海外市场。

当然,印度影业制片人并不以经济因素作为海外输出的决定性因素,于印度影人来说,国际认同是他们奋斗的目标。很多印度影片不再以传统歌舞形式去吸引世界性目光,开始寻求一种更具有普遍性的电影,借鉴好莱坞电影无疑

① Monika Mehta,"Globalizing Bombay Cinema:Reproducing the Indian State and Family," *Cultural Dynamics* 17,No. 2(2005):135-154.

是一种便捷的方法。上世纪二三十年代时,印度影业曾一度借鉴好莱坞电影,但是由于国内当时身处压迫中的印度民众无法对这些强烈脱离现实的影片产生共鸣,所以并没有获得观众。而在全球化袭来的今天,印度民众开始普遍接受西方的价值观,西方电影也自然地进入了印度民众的视线。印度影业海外输出片的价值理念开始向全人类普世价值观转向,电影中的歌舞片段也大幅度减少,甚至有些影片中不见踪迹。

印度电影海外输出的特殊性还在于其海外离散人群,这是一个庞大数目的群体。据统计,2016年海外印度人口达到3 080万,这一人群当中有基数很大的早期移民,在他国奋斗之后获得了较高的社会与经济地位,不断生发出对祖国的眷念,而印度电影此时成了一种慰藉,成为一种被放大的精神需求品。故而,新时期所涌现的表现离散人群的印度电影,很多也是为海外印度人量身打造的。同时,海外印度人对于印度电影的贡献除了经济上的投资之外,许多在海外的电影专业人才也不断反哺印度电影,为印度电影增添了国际化的色彩。

印度电影完全由外界触发而生成,所以在一开始就携带了一种试图追寻自我的反抗精神,印度电影立足于民族电影的构建就必须具有个性特色,但是在自己不够强大的时候,必然要借鉴、吸收他者的养分,正在发展并占领统治地位的现代性就成为印度电影的首选。在它的引领下,印度电影在长期摸索中逐渐找到了自己的道路,只是资金的缺乏使得道路曲折不已,黑市资金的打压令印度影业一度陷入困境。全球化时代的到来,海外印度人的富裕,使得资金大量流入印度影业,印度影业也重新找回自己的位置。与此同时,在外界刺激之下,印度影业内部也产生了极大的需求,包含着对自我的提升、向外的扩张等。在内外的综合作用下,当代印度电影的嬗变似乎是一触即发的。

不过,有了外因与内因,当代印度电影的嬗变是否就是顺理成章的事情?在此,我们不能忽视还有对立因素的存在,那就是印度文化中落后保守的一部分。

前文已经提到过,印度"文化俱无甚可说,唯一独盛的只有宗教之一物。而

哲学、文学、科学、艺术附属之"①。印度历史上虽然四分五裂,但是几千年的宗教传统从未断绝,宗教不仅仅是一种精神信仰,甚至已经成为印度民众生活的准则。信教人口达到总人口80%以上的印度教几乎将自己的教义融入整个社会生活之中,"印度教社会就是一个由几百个自治的种姓世界组成的"②,而这其中最保守、与现代社会冲突最大的就是种姓制度。

种姓制度中最落后的理念就是将人分为婆罗门、刹帝利、吠舍和首陀罗4个从高到低的等级,此外还有更低等级的贱民。这几个等级地位不可互换,不同等级不可通婚,工作种类也有规范不得僭越。不同等级的民众甚至不可以在同一个桌上吃饭,对贱民的规定更加严苛,诸如要住在村外,不能念诵印度教经文,从事最低等的工作,且不得用村落里的水等。也就是说在印度,人人生而不平等,并且人身自由也受到极大限制,处于低等级的民众不仅得不到教育的机会,甚至连生命安全都不能保障。这样一个社会"不仅存在着穆斯林和印度教徒的对立,而且还存在着部落与部落、种姓与种姓的对立。""既然一个社会完全建立在它的所有成员普遍的互相排斥和与生俱来的互相隔离所造成的均势上面——这样一个国家,这样一个社会,难道不是注定要做侵略者的战利品吗?"③的确,历史印证了这一点,1849年印度沦为英国殖民地,虽然在此时期,由于英国统治者推行西方制度,"印度社会出现了政治疆域的统一;铁路、公路及现代交通工具的使用,现代意义上的土地私有制的确立与发展;工业的发展以及由此而来的城市化;农业中商品经济的发展;近代西方行政制度的建立;西方资产阶级政治和司法制度的输入……传统的种姓制度受到严峻的挑战"④,但即使如此,仍无法撼动根深蒂固的种姓制度。印度共和国成立之后,尼赫鲁政府深刻认识到种姓制度之害,颁布的新宪法包含了废除贱民制、取消种姓特权、在人民

① 梁漱溟:《东西文化及其哲学》,商务印书馆,2010,第80页。
② 尚会鹏:《种姓与印度社会》,北京大学出版社,2001,第2页。
③ 马克思、恩格斯:《马克思恩格斯选集(第2卷)》,人民出版社,1972,第60页。
④ 尚会鹏:《种姓与印度社会》,北京大学出版社,2001,第247页。

院中各邦的立法会议中均为贱民和低种姓保留一定席位等条例,并在1955年颁布了《惩办侵犯贱民尊严法令》,进一步保护低种姓民众。此外尼赫鲁政府还在经济和教育上也采取一系列措施,使他们的地位得到很大改善。由于种姓"是以人们有限的活动范围和互相熟悉为前提的,当这些条件改变后,种姓的各种法规以及种种人身限制就会松弛下来。随着流动的增加,人们活动范围增大,视野开阔,种姓的闭塞性和排他性会进一步削弱"[1]。新的共和国从一定程度上削弱了种姓制度对人的压迫,实现自由、平等、科学的含义,是印度社会的一大进步。但是种姓制度维持了几千年,渗透到整个民族意识形态中,一时间不可能彻底毁灭,并且由于婆罗门等高级种姓人群依然活跃在国内经济、政治的最高层,所以短时间内种姓制度的影响依然会存在于印度社会之中。

那么,种姓制度的存在是否就决定了印度不能成为现代社会呢?印度曾经在英国殖民下被迫接受现代性,成立共和国后又采用了英国的议会制等政治制度,在思想文化上也引入了现代性,应该说现代性在印度社会中是具有一定影响的。虽然印度传统文化抵制了一部分现代性,但是"传统并不是静止的,传统与现代性的碰撞中,也有可能给属于西方的现代性以启发,从而释放出新的意义,生成另一种现代性"[2]。所以,传统不是一成不变的僵死的标本,而现代性也不是西方思想文化或是美国思想文化的代名词,印度的现代性必然具有印度的特征。印度学者拉吉尼·可塔利指出:"印度的发展方式具有这样的特征:现代性导致和加速了传统意识的更新,能够在一种新制度观念的框架内重新阐释和巩固传统,使其恢复活力。印度人对现代性的应激反应是保持印度的印度性,重新阐述这种印度性,赋予它新的特征。那些认为现代性是对传统的否定,是从传统向现代性转变的模式并不适合于印度。同样,否认现代体制作用的价

[1] 尚会鹏:《种姓与印度社会》,北京大学出版社,2001,第252页。
[2] Avijit Pathak, *Indian Modernity: Contradictions, Paradoxes and Possibilites* (Gyan Publishing House, 1998), p. 10.

值,妄断传统的永恒性和复原性的模式也不适合于印度。"①

印度传统文化的深厚性注定印度的现代化不是绝对的西方意义上的现代化,而在全球化时代,印度也不可能"独善其身",封闭保守地坚持自己的传统文化。甘地在《民族自治》中认为印度传统文化可以"同化"一切外来文化,但是事实不是这样,印度社会中的政治、经济制度都受到了西方文明的强烈影响:"从印度的历史发展来看,议会制度仍是英国离印西返后留下的最大政治遗产。"②而经济制度,由于接受了国际货币基金组织的贷款,必须进行经济制度的改革,所有的这些都必然打上西方现代文明的烙印。而"同化"的含义是指"被纳入的群体必须在某种程度上学会要求做到的行为方式、服饰、语言和其他日常生活的规范"③。所以印度的现代性绝不是印度传统文化对西方现代文化的同化,而是在吸收了西方现代文明的同时又保留了自己民族、宗教文化的一种"文化交融"(Cultural Hybridizatiom),即是糅合了本土文化与外来文化的综合体,这样的现代化吸收了外来文化并且延续了印度传统文化中的多样性特征。也就是说,印度社会的现代化一定程度上是在外来文化特别是西方文化来袭时,传统文化对其的包容以及对自身反思和让步中生成的。

前面曾分析过,印度电影是在西方现代思想的影响下所产生的,所以从一开始,印度电影业就具有现代性的元素。产生后的印度电影,作为商品属于经济范畴,作为意识形态属于政治范畴,作为艺术又属于文化范畴。但是无论属于哪一个范畴,印度电影的发展都离不开社会的发展,所以印度电影的嬗变生成必然与印度社会的现代性生成有所联系。从殖民地时期受西方科技、思想、电影模式的影响起步,到有声片时代发现西方模式在印度不能推行转而反思,开始摸索在电影中表现民族传统与文化,再到印度共和国成立后与黑市进行博

① Rajini Kothari, *Politics in Indian* (New Delhi: Orient Longmans Ltd., 1976), pp. 85-86.
② 赵玉霞、韩金峰:《外国政治制度史》,青岛出版社,1998,第419页。
③ Gerand Postigliome, *Ethnicity and American Social theory—Toward Critical Pluralism* (New York/London: University Press of America, Inc., 1983), p. 26.

弃并最终借助外来资金突出重围,直到近来全球化时代下开始的印度电影的当代革新,整个发展过程中充满了西方文明与传统文化的对峙与融合,从这些方面来看,印度电影的嬗变与印度社会现代性的生成有着很强的相似性。不过,二者之间又有一定的差异,这个差异就在于社会的现代性生成必须考虑到整个社会的平稳发展以及群体中大部分人的接受程度,因此会比较严谨,实施起来也会比较缓慢。但是,作为精神文明的电影,大胆创新改革的精神是可以狂飙突进的,这也造成了大银幕上时常充满了对西方文明的贴近与想象。印度社会中现下不能完全解决的问题——诸如种姓制度的存在,男女的不平等,电影运用西方文明中平等、自由的理念——以传统的大团圆式结局的形态得到了充分的消解。当然,除了对西方文明的植入,印度传统文化也是印度电影不可或缺的一部分。首先,传统文化已经成为一种集体无意识,植根于民族的记忆深处,映射民族偏好,是民族情感、道德文化的载体,可以说是印度人生活的组成部分;其次,印度电影最大的市场还是国内市场,印度传统文化的展示也是牢牢抓住这些观众的关键,所以印度电影必须保留民族文化的成分;再次,印度电影中民族风情的传达也是其在国际影坛上的特性展示。这样,在西方现代文明与民族文化传统碰撞所产生的文化交融中,印度电影从表现形式到思想内容都获得了质的飞跃,印度电影嬗变也就完成了。

第二章
当代印度电影的表征——民族性的张扬

印度电影在现代化嬗变的进程中,在思想文化领域中与世界主流思想文化相呼应,运用东西方镜像相结合的表达直陈社会现状,反映社会问题,颇具复杂多样的精神内涵。保持本土意识,彰显民族性,并能融入世界潮流之中是印度电影嬗变的最大意义。

第一节 民族认同的重构

由于西方世界经济的强大,西方化甚至成为现代化的代名词,吉登斯曾说:"就这两大变革力量(指民族国家和系统的资本主义生产)所孕育出的生活方式而言,现代性与众不同地真是一个西方化的工程吗?对这个问题的直截了当的回答是'是的'。"①连"现代性"也被西方话语所占据,在这个西方文明向全球扩

① 安东尼·吉登斯:《现代性的后果》,译林出版社,2000,第152页。

张的时代里,"东方几乎就是一个欧洲人的发明,亘古以来就是一片浪漫之地,充满了珍奇异物,萦绕不去的记忆和风景,千载难逢的经历"①。东方处在一个被西方制造的境地,往往丧失其话语权。而对于印度来说,这个东方的后殖民国家,自被英国殖民以来所被迫获得的现代性思想文化以及经济政治制度在印度共和国独立后对国家的发展起了很大的推动作用。与此同时,殖民者将自身文化视为至高无上而将被殖民者视为低劣,这"不仅背离了启蒙时代'人'的观念,而且其更深的影响还在于它扰乱了人类的社会和心理"②,对印度社会和民众心理造成极大伤害。所以,于印度民众来说,推翻殖民统治绝不是为了继承殖民统治下的政治经济状况,而是要求拥有属于本民族的国家、自己的话语权,这也是亚洲被殖民国家的普遍愿望。印度作为一个长期的完全殖民地国家,对于国家、民族的归属要求表现得更为强烈。

"民族主义首先是这样一条政治原则:它认为政治和民族的单位应该是一致的。"③但是,印度由于历史原因,作为一个多民族、多宗教国家,首先在单位一致性的问题上就不能符合,这也是印度政府一直提倡宗教宽容政策的原因所在,所以印度的民族主义从一开始就注定了不可能是传统意义上的民族主义。外来的文明强烈冲击了本民族的思想文化,不仅是长期的殖民地状态下印度民族文化所受到的冲击,"更为激烈的冲突是发生在 20 世纪 90 年代印度的改革开放之后。这些外来因素,一方面导致了印度本土文化的甩尾及其边缘化;另一方面,也进而激发起印度的有识之士开始对自己的民族文化进行重新审视,自觉或不自觉地对外来文化有一种吸纳和融会,使得新的开放性的印度近现代文化破土萌芽,不断成长"④。由于"以往的民族认同基本上是建立在对民族国

① 赛义德:《东方主义》,载《赛义德自选集》,谢少波、韩刚等译,中国社会科学出版社,1999,第1页。
② 石海军:《从民族主义到后殖民主义》,《文艺研究》2004年第3期。
③ 厄内斯特·盖尔纳:《民族与民族主义》,韩红译,中央编译出版社,2002,第1页。
④ 姜玉洪:《印度本土文化与全球化》,《文史哲》2007年第5期。

家认同的基础之上的"①,而民族文化之间的交流与融合的增强,使得纯粹的民族认同已不可能,再加上印度本就是多民族国家,这一切导致"印度文化民族主义相当宽松,追求一种基于文明的归属感,和本国公民的政治权利不挂钩,甚至不牵涉到国家,它体现在'心再次属于印度''我爱我印度'之类的语词中"②。所以当代印度的民族认同表现为一种文化层面上的统一。

作为文化的集中反映,当代印度电影对民族认同进行了重构。

一、离散(Diaspora)人群的回归

现代性的一个很重要的特征是传统国家向现代国家转变,在全球化的趋势下,本国民众或由于宗教、战乱,或因为追求自我更大发展而离开故土,然而这部分人群在海外却缺乏归属感,眷恋故乡,这构成了一种离散的现象。

"'离散'一词来自希腊动词 speiro,意为'播种',前缀 dia 意为'遍及',这个词暗示出分散的人群之间保持的真实的或想象的关系网,而他们的社群意识由不同形式的交流与接触所维系,包括亲属关系、贸易、旅游、共同文化(shared culture)、语言、仪礼、圣典、印刷物以及电子媒介。"③"'离散'……可用来描写'离散'的实际经历,也可用来说明'离散'的文化特征,还可用来指离散中的群体本身,或是探究该群体在其原住国或其文化渊源之外时的内心感受。"④印度人口众多,地域位置四通八达,古代已有人口向其他国家或大陆转移,但是大规模的移民还是发生在近一个半世纪。英国殖民以来,移民以契约劳工为主,印

① 王琼:《民族主义的话语形式与民族认同的重构》,《世界民族》2005 年第 1 期。
② Ashish Rajadhyaksha, "The 'Bollywoodization' of the Indian Cinema: Cultural Nationalism in a Global Arena," *Inter-Asia Cultural Studies* 4, No. 1(2003):25-39.
③ 安华:《离散与文化记忆》,载徐颖果主编《离散族裔文学批评读本——理论研究与文本分析》,南开大学出版社,2012,第 34 页。
④ 凌津奇:《离散理论的历史与前瞻》,载徐颖果主编《离散族裔文学批评读本——理论研究与文本分析》,南开大学出版社,2012,第 71 页。

度独立后,有专业技能的人群寻求海外发展,而近来主要是专业人士和精英去海外寻求更大发展机会。目前,印度的海外族裔主要分为两部分,一部分是非定居印度人(non-resident Indians,NRIs),另一部分为印度裔(persons of Indian Origin,PIOs)。印度刚独立之时为了限制滞留的英国殖民者,并不承认双重国籍,直至冷战后,海外印度裔强大的经济实力,使得印度政府逐步开始考虑如何更加吸引这部分人群进行国内投资。2003年5月6日,印度内阁会议决定给予居住在美国、英国、澳大利亚等8国的海外印裔双重国籍(但在印度不享有选举权和被选举权),12月22日,印度国会通过议案,准许拥有澳大利亚、加拿大、法国、英国、美国等16国国籍的印裔人士申请获得印度国籍,承认他们的双重国籍身份。

截至2016年,印度的海外人口达到3 000多万人,分布在全球208个国家和地区,其中在美国的人数最多,达到446万,其余诸如在加拿大、马来西亚、缅甸、沙特阿拉伯、南非、斯里兰卡、阿联酋、英国等国的印度海外人口均超过100万。如此众多的海外人口,一方面对印度电影海外票房做出重大贡献,另一方面也对印度电影主题产生重大影响。"亚洲印度人喜欢生活在联系密切的社区之中,这使他们在本土主义情绪和种族主义上升时期更容易被认出是'移民'。"[1]海外人群的孤寂感从认同自身为"移民"而生发,生发之后释放出的便是对祖国、对家的渴望。"常见的'家'这个概念,总是能让人联想到天堂,它的传统道德、伦理以及精神上都优于西方。"[2]基于这样的想法,这一时期家庭题材影片中表现的主题往往是带着民族性色彩的"回家"模式,不仅是回到个人小家,还是回归祖国大家庭。诸如从《勇夺芳心》《怦然心动》到近来的《慷慨的心》(*Dilwale*,2015)等一系列影片,这些以家庭为题材的影片显示出与之前印度同类题材影片的相异之处,即不仅反映社会中的单个家庭,而且将家庭置于整个

[1] 珍妮·夏普:《美国是后殖民主义吗:跨国主义、移民及种族》,载徐颖果主编《离散族裔文学批评读本——理论研究与文本分析》,南开大学出版社,2012,第64页。
[2] Peter C. Pugsley&Sukhmani Khorana,"Asserting Nationalism in a Cosmopolitan World: Globalized Indian Cultures in Yash Raj Films," *Continuum*:*Journal of Media &Cultural Studies* 25,No. 03(2011):359 – 373.

发展的社会中,甚至是将其放置在"全球"这个大范围内去讨论。诸如《有时快乐有时悲伤》(Kabhi Khushi Kabhie Gham,2001)中 Rahul 由于父亲不同意自己迎娶 Anjali 而远走伦敦,弟弟 Rohan 几年之后将哥哥和嫂子从伦敦接回了印度;Rahul 夫妇放弃了海外优渥生活,回到印度,一家人迎来了大团圆。《故土》中 Mohan 作为一个马上就能拿到美国绿卡的海外印度人,回印度探亲时目睹了故乡的落后贫穷,毅然下定决心离开美国,将自己所学用于家乡建设。这些影片中在海外的印度人尽管有能力或是有机会留在美英国家,但是他们没有选择留下,而是义无反顾地回到了自己的国度,这些行为或许可以冠之以"爱国主义",但其实是作为东方人的他们在海外由于文化之间的差异、生活习俗的变迁而强烈感受到归属感的缺失,因此,回归祖国成为他们最好的选择。这类影片的增多与这一时期海外印度人的迅速增长,以及海外印度人对国家民族的感情分外强烈的现象有很大关联。随着财富的增长,很多海外印度人投资国内电影事业,他们发出的声音在印度电影界也开始具有影响力。海外印度人的双重文化身份使得"印度国家认同感能够通过杂合性质的海外印度人来表达"①。如《勇夺芳心》中的第一代印度移民乔杜里,他在片中的形象有些偏老旧陈腐——总想破坏女儿的自由恋爱,偏执地想履行之前为女儿定下的婚约。不过影片在刻画这个人物的时候也突出了他无法忘怀故土的思想行为,诸如移民到伦敦后一直保持着在故乡养成的养鸽子的习惯,从某种意义上来说,这不只是一种习惯,更多的是将之作为一种精神寄托。此外,描绘乔杜里回到印度的场景亦是刻意渲染其归国的激动心绪。与之相仿,《同名同姓》(The Namesake,2006)也讲述了海外老一代移民和二代移民的故事。老一辈的故事充满了奋斗与理想,主人公刚果理去美国念书,在家人的安排下回到印度以最为传统的"包办婚姻"形式娶了一位印度姑娘阿什玛,两人怀揣对美国美好生活的向往辛勤奋斗,却饱受思乡之情的困扰。随着时间流逝,夫妻二人与在美国文化熏陶下长大的儿

① Jenny Sharpe, "Gender, Nation, and Globalization in Monsoon Wedding and Dilwale Dulhania Le Jayenge," *Meridians* 6, No. 1(2005):58 - 81.

第一部分 新亚洲视域下的当代印度电影

子产生了严重隔阂:儿子将印度放置在"他者"的位置,仅仅惊叹于泰姬陵的艺术美感,无法将它作为一种寄托思乡、民族情感的意象。直到刚果理突然去世,儿子在整理父亲遗物时,才渐渐感受到老一代移民对于国家的眷恋。故事的结尾,母亲阿什玛回到故乡,在恒河边唱响她对祖国的依恋,而刚果理的骨灰被撒入圣河,也实现了他落叶归根的理想。作为二代移民的儿子在火车上读着当年改变父亲命运的《外套》,透过父亲的生命印记,从同一本书中找寻自己的归属感。影片通过镜头展现了海外印度人的真实生活。一代移民对于家乡的眷念是不必言说的,孤独感是他们那一代人在国外的最深刻的体会,而二代移民就比较复杂,他们没有一代移民身上所受到的传统文化、宗教思想的强烈束缚,他们追求自由、追求新奇,甚至融入了当地社会,但是偶尔也会发现自己身上残存的那些抹不去的民族性,这是一个人出生后就无法抹去的印记,无关乎肤色、国家,而是民族,无论走到哪里,即使国籍是美国,他骨子里依然是一个印度人,他必然需要一种归属感,而归属感则正是电影想要讨论的母题。电影给了一种暗示,也给了一个开放式结局。回家是找寻归属感的一种方式,但是在异国他乡,依然可以找寻民族的归属感,因为民族是始终铭刻在每个印度人心中的印记,无人可以夺走;恒河作为意象,是印度人心上的圣河,也是归属之所。

离散人群的回归强调了本土家园的强大性,使得之前或自愿或被迫离开本土的人群付出努力后回归家园,认同自身作为"本国人"的身份,"归家"成为国族认同的母题而存在,也是其前提,更多的是表达一种政治诉求,包含对当下移民的一种特质的表达,同时也是对历史过往(殖民)的一种控诉,故而当代印度电影作为意识形态的一种表达,其中的映射也是离散人群的民族想象的再现。

二、民族镜像的强调

一方面,传统歌舞、民族风情的展示占很大比重,几乎每部片中都会出现印度舞蹈、传统服饰、传统节日风俗等。歌舞是印度电影的标志,而歌舞本身脱胎

于宗教,特别是和信教人数占印度人口80%以上的印度教关联紧密。印度是一个以宗教为文化核心的国家,虽然历史上国家分裂的时期占到大多数,宗教却从未断绝,因此文化也没有断裂痕迹,千年以来形成的传统文化在当代依然影响着印度人。作为宗教延续的一部分,歌舞在印度电影中有着不可动摇的地位。诚然印度电影目前致力于开拓国际市场,为和国际接轨,歌舞在影片中的份额有所缩减,甚至有20%～30%的电影中没有歌舞的痕迹,但是从影响力来看,歌舞依然还是印度电影的首要标签,有了宗教的加持,舞蹈自然有着难以撼动的地位。至于传统服饰,相较于亚洲其他国家电影中偶尔出现的民族性服饰,印度电影中服饰的民族性是独树一帜的。纱丽作为印度教典型的女性传统服饰,在印度电影中是最常见的,因为不需要裁剪和缝制,被认为是最洁净的,所以在宗教活动以及大型节日中一般都会穿这样的无缝衣来体现修行。影像中的纱丽不仅是宗教文化的延续,更彰显着民族性,已成为印度文化的一种标志。节日风俗也是印度电影表现的重点,大部分电影中都充满节日景观,诸如"排灯节"(Diwali)、洒红节(Holi)等,身着民族服装出场的人群、盛大的节日仪式,无一不表明这是一个拥有古老文化习俗、宗教信仰的国家。"这些定期的庆典日强化着我们的家庭、地方和民族的集体认同感。"①印度作为一个宗教国家,如果没有这些民族特色因子,对于一部印度电影来说是不完整的,印度电影的主要受众——国内民众也会无法接受。因而电影中处处皆是民族景观、民族服饰不足为奇,不过这其中有一个特别值得注意的地方:与许多亚洲国家电影热衷表现西式婚礼不同,绝大部分印度影片中的婚礼是传统式婚礼,诸如《季风婚宴》《我的名字叫可汗》《怦然心动》等,即使如《永不说再见》里的西式婚宴,Maya也还穿着印度传统服饰。从热烈的舞蹈到优美的音乐,每一次婚礼仪式都凸显出强烈的民族性,这使得印度电影极具识别度,也成为印度电影打响国际市场的一张王牌。

① 迈克·费瑟斯通:《消解文化——全球化、后现代主义与认同》,杨渝东译,北京大学出版社,2009,第151页。

另一方面,印度电影虽然在变革,但是其传统模式并没有发生彻底性的改变,70%以上的电影中依然有歌舞,对于印度电影来说,"夹杂歌曲的影片并非是严格的好莱坞意义上的歌舞片",而是属于各种类型片,故而印度影片的种类并不单一。同时印度电影也没有改变3小时这个传统的长度,为了使影片充实,大部分影片是以一种混杂式的面貌出现的,一部影片可以包含喜剧片、歌舞片、动作片等因子,一场电影可以满足不同观众的观影需求。

三、印度现实的描摹

主体性的伸张体现在对当下社会的反映,一方面为塑造国家形象,展现印度的现代性特征;另一方面则在于对印度国家的自我体认,注重暴露现实中不尽如人意的部分,以引起社会深思,同时希冀改变。

塑造国家形象这方面,表现在影像上大多为现代性观念的提升,诸如着意表现女性成长的《摔跤吧!爸爸》《神秘巨星》等;展现社会对女性尊重的《厕所英雄》(*Er Prem Katha*,2017)、《印度合伙人》(*Padman*,2018)等;以大爱打破宗教隔膜的《爱无国界》(*Veer-Zaara*,2004)、《小萝莉的猴神大叔》(*Bajrangi Bhaijaan*,2015)。这些影片注重改变印度的刻板印象,大量展现中产阶级生活,以贴近现代性的姿态展现在国际舞台。

除此之外,反映印度本土现实、提出反思要求的影片也层出不穷。诸如《三个傻瓜》要求改革教育制度,指出教育应当是培养出人才而不是考试机器;《起跑线》(*Hindi Medium*,2017)揭示了贫民和富裕者的子女教育问题,更上升到整个国家的教育体制:这都是基于印度未来发展的考虑。《自杀现场直播》(*Peepli live*,2010)将目光对准农民,对这个庞大的集体在国家进行现代化改革之后出现的问题进行反映,体现了对当下的考虑:如果占人口大多数的农民问题得不到解决,国家的发展也将出现重大问题。《芭萨提的颜色》(*Rang De Basanti*,2006)则是反映政府腐败,希望社会以一种爱国热情去消灭这些腐败,

而这种爱国热情又与反抗殖民统治的先烈们前后呼应,二者在影片中常常以叠化形式出现,使得这样的爱国主义同时具有反殖民的色彩。这些现实主义题材影片的大量出现也标志着印度社会对于现实、对于自身的关注与思考,是一种主体性的生发。

四、电影的观众定位

印度电影"并不和好莱坞电影直接产生竞争,而是把注意力放在特定的市场份额上。这一份额包括逐渐富裕的海外印度人群体,那么印度电影就不仅仅拥有国内狂热的观众,它可以变得全球化而不需要与好莱坞起正面冲突,因为它能够在很大程度上开创新的市场,避免和现存的市场竞争,这是一个抄近路的好方法"①。印度电影从来不惧怕外来电影的竞争,从 1996 年到 2018 年,根据福布斯公布的《世界电影市场趋势》(*World Film Market Trends*),印度本土电影占国内市场百分比始终在 85%～95% 浮动,处于比较稳定的态势,可见本土观众是印度电影的第一大观众群。这一现象也和印度人的生活习惯以及社会发展因素有关:印度观众有着随着大屏幕的音乐舞蹈翩翩起舞的传统,同时印度地区贫富差异较大,电视不能普及,因而印度电影低廉的票价为这种平民的狂欢创造了条件,这也解释了为何印度的民众观影人次位列全球第一(美国影业协会 MPAA 公布 2016 年度市场统计:印度观影人次超 22 亿)。同时,印度电影明星制的存在也是观众群比较稳定的原因:观众不仅冲着自己喜爱的电影明星去影院,许多观众也是冲着喜爱的歌星去影院,因为那些电影中明星们唱的歌大多来自专业歌唱家的配音。第二大收视群则来自逐渐富裕的海外印

① Ashish Rajadhyaksha, *Indian Cinema in the Time of Celluloid:From Bollywood to the Emergency*(New Delhi:Tulika Books,2009),p. 16.

第一部分 新亚洲视域下的当代印度电影

度人群体(2003年已达到2 000万,寄回印度的外汇达150亿美元)①,这一方面是因为海外富裕的印度人对国内的投资加大,另一方面则是因为海外印度人对于归属感的一种迫切需求。除此之外,印度电影最大的海外市场是英国,主要原因来自殖民地的历史性关系,英语也是印度官方语言的一种,并且印度电影中的英语对白分量也越来越大,同时英国电视台也播放一些印度专题节目,使得一部分英国观众对印度电影产生兴趣从而走进影院(2005年,印度电影在英国和爱尔兰票房总收入达到1 240万英镑)②。

当代印度电影采取了一系列措施对民族文化进行捍卫和传播,不过值得指出的是,这样的一种形式不仅仅是一种传统的东方民族主义表达方式,更是查吉特所指出的"印度的民族主义就像是一个过滤'西方思想意识的筛子'一样,一方面,它是挑战西方殖民统治的政治运动,在这方面它是从西方的民族主义中派生出来的话语形式;另一方面,东方的民族主义又从自身的文化传统中吸取养分,试图建设不同于西方文化的民族文化"③。也就是说,印度电影中所构建的这种民族认同,已不只是恢复传统文化这一简单意义,而是吸取了西方文化中有益于自身发展或者说一种世界性的发展性的元素,同时不抛弃本民族传统文化,从而在二者之间达成一个平衡。其实这样的做法对于本民族的传统文化来说绝不仅仅是"传承"文化,唤起民族记忆也并不是要回到过去,回到那个村社式社会里去,因为村社社会模式已经被时间证明为"落后"并且不复存在,土壤的消失使得根植于其上的传统文化无所依傍,所以在现下社会里印度必须去"重构"传统文化。现代社会已经不是传统视野中的二元对立结构即殖民与反殖民体系,而是代之以多元结构形态,故而这样的重构并不能拒斥西方文化而独立存在。萨义德也曾说:"忽视或低估殖

① 《全球移民不断增加,移民为贫国带来可观资金》,中国日报网,http://www.chinadaily.com.cn/gb/doc/2004-02/23/content_308456.htm,访问日期:2020年4月5日。
② 《追赶好莱坞的宝莱坞》,《光明日报》2007年6月28日。
③ 转引自石海军:《从民族主义到后殖民主义》,《文艺研究》2004年第3期。

民者和被殖民者通过符合或对立的地理、叙述或历史,在文化领域中并存或争斗的互相依赖性,就等于忽视了过去一个世纪世界的核心问题。"①所以对于殖民文化与被殖民文化,要以一种全新的眼光去打量。印度电影重构民族认同时最值得借鉴的一点就是在坚守与褒赞民族文化传统的时候并没有以贬低西方文化的存在为前提,诸如《新娘与偏见》(Bride and Prejudice,2003)中,将娜丽达塑造成为一个传统文化的拥护者和捍卫者的同时,对于原本对印度存在偏见的美国人达西的着墨点在于表现他接受娜丽达的观点后的转变,以此表现美国文化对其他国家历史文化的尊重。可以这么说,新时期印度电影在表现西方文化与本土文化的关系时,主要表现二者的融合性而不是强调对立性,将印度文化置于整个人类文化的范畴内,而不是孤立存在。

对于亚洲国家来说,东方具有整体性、融合性的思维观念模式——诸如中国的"天人合一"、印度的"梵我同一"观念等——而不是西方常见的二元对立模式,这也就使得亚洲国家在面对西方文化来袭时能够有一种广阔的胸怀,包罗万象。而印度电影表现出的这种民族认同的重构恰恰反映了传统思维模式中的整体性概念,在保持自我、展示自我的同时,不否认西方的先进文化并且吸收其先进部分使之成为印度文化整体的一部分,从而完成了民族认知的重构。即如麦克坎内尔指出的,"显示现代性最终战胜其他社会文化安排的最好迹象,并不是非现代世界的消失,而是其在现代社会中的人为保留和重建"②。印度电影的这一举措也符合当下社会的发展趋势,更是印度电影现代性构建的重要内容,所以当整合了传统文化与现代因子的印度影片《勇夺芳心》《印度往事》《季风婚宴》等登上国际舞台的时候,从内容、形式、风格等方面焕发出的民族风采,彰显着印度民族认知重构的成功。

① [美]爱德华·萨义德:《文化与帝国主义》,李琨译,生活·读书·新知三联书店,2003,第15页。
② Dean MacCannell, *The Tourist: A New Theory of the Leisure Class*, 2nd (New York: Schocken, 1989), p. 8.

第二节 自反性现代化视野中的民族性

当后现代主义大行其道,否定与解构"现代性"时,哈贝马斯明确提出"现代性是一项未完成的事业"①,指出现代性的进步性是以个人的解放与自由为前提特征的,但是在其发展中也有一些不合理的部分,他赞同对现代性进行批判:"一方面要继续发展社会现代化理论,这样就不得不放弃现代性通过自我批判而获得确证的想法;另一方面,又要把哲学批判坚持下去,这样也就放弃了启蒙辩证法,放弃了与社会理论之间的联系。哲学和社会理论之间合作分工的结束,也就意味着现代性批判的自我理解与对现代社会危机趋势的经验考察和描述把握完全脱节了。"②哈贝马斯较早探讨了现代性的危机,试图以批判来激发现代性的潜力,从而改变现代性的悲观基调。而后起的后现代主义派别则彻底否定了现代性的合理性和价值。在德国学者贝克看来,现代主义者忽略了现代西方社会与传统现代性的异质性,过分强调二者同源;而后现代主义者则完全排斥发展过程中的内在联系。为超越二者的局限性,他提出了"自反性现代化"(reflexive modernization)的概念,同时也为它定性:"不是关于危机的理论或关于阶级的理论,也不是关于衰落的理论,而是关于西方现代化的成功所导致的工业社会的意外的、潜在的抽离和再嵌入的理论。"③

其实"自反性"(reflexivty)这个概念自上世纪六七十年代以来就成为西方社会科学和人文学科领域的热门话题,其含义与"反思性(reflection)"不断纠

① Habermas,"Modernity—An Incomplete Project," in *Interpretive Social Science: A Second Look*, ed. Paul Rabinow and William M. Sullivan (Berkeley: University of California Press, 1987), p. 142.
② 哈贝马斯:《后民族结构》,曹卫东译,上海人民出版社,2002,第189页。
③ 乌尔里希·贝克、安东尼·吉登斯、斯科特·拉什:《自反性现代化:现代社会秩序中的政治、传统与美学》,赵文书译,商务印书馆,2001,第226页。

缠：古尔德纳(A. W. Gouldner)、布迪厄和华康德等都认为"反思性"和"自反性"意义相近可互换。但更多学者认为二者有显著区别：如《自反性方法论：质性研究的新展望》中就提出：反思性研究(reflective research)指对阐释的某一特殊方法或层次的集中反思，即从某一支配性层次对其他层次进行反思；自反性研究(reflexive research)则是一种"元理论的反思"(metatheoretical reflection)，指两个或多个层次之间的彼此相互影响和互动性的反思，而不让其中的任何一个方面处于支配地位。① 贝克在阐述"自反性现代化"时更加同意后者，认为"这个概念并不是(如其形容词'refexive'所暗示的那样)指反思(reflection)，而是(首先)指自我对抗(self-confrontation)"②。吉登斯侧重于从历史发展阶段来审视，从传统和现代性的关联中找寻，他认为"一方面，现代制度不断向外扩张，通过全球化过程实现普遍化；另一方面，与前者结伴而来的还有诸多内部变化过程，这些变化过程也可称为现代性的激进化"③。它"暗示着现代性的某种'完结'，暗示着把从前蛰伏着的社会生活和自然的方方面面引入视线。可以说，此中假定了发展具有明确的方向"④。拉什较同意"自反性现代化"这一说法，认为这"是一个分为三阶段的社会变革概念，从传统到(简单)现代化到自反性现代化。这样看来简单现代社会并不完全现代。在这个情境中，自反性现代化跟在简单现代化之后。换言之，此中的传统社会对应着礼俗社会(Gemeinschaft)；简单现代性对应着法理社会(Gesellschaft)；其后继者则对应着具有充分自反性的

① Alvesson & Skoldberg, *Reflexive Methodology: New Vistors for Qualitative Research* (London: Sage, 2000), pp. 245-248, 转引自肖瑛：《"反身性"研究的若干问题辨析》，《国外社会科学》2005 年第 2 期。
② 乌尔里希·贝克、安东尼·吉登斯、斯科特·拉什：《自反性现代化：现代社会秩序中的政治、传统与美学》，赵文书译，商务印书馆，2001，第 9 页。
③ 乌尔里希·贝克、安东尼·吉登斯、斯科特·拉什：《自反性现代化：现代社会秩序中的政治、传统与美学》，赵文书译，商务印书馆，2001，第 73 页。
④ 乌尔里希·贝克、安东尼·吉登斯、斯科特·拉什：《自反性现代化：现代社会秩序中的政治、传统与美学》，赵文书译，商务印书馆，2001，第 235 页。

社会。在这一过程中,社会变革的原动力是个性化"①。与贝克相比,拉什显然更偏向于反思性。他批评贝克"自反性人类学(和社会学)意味着我们把自己的概念不是看作范畴而是看作解释性图式,看作秉性和去向,看作我们自己的习惯"②。从以上观之,研究者对自反性现代化的含义虽然有着不同的解读,但都是在现代化发展到一定阶段展现其危机时所给出的解决方案,基本围绕着对行进中现代化的反思与反抗来进行,希冀辩证看待社会的现代化发展,并提供现代化发展方向的思考路径。

印度电影是在被殖民时期发生发展的。印度社会被英国殖民者强行拖进了现代化的进程,导致印度电影的发展道路必然是一种英式的西方化的进程。在西方文化视域中,西方总将自身文化视为至高无上的,而将东方文化视为低劣的,在他们的影像系统中,亚裔种族往往扮演反面角色,其实这种思想"不仅背离了启蒙时代'人'的观念,而且其更深的影响还在于它扰乱了人类的社会和心理"③。故而随着整个亚洲经济的起飞,东方价值观在全世界范围内被认同,当超级大国妄图凭借其现代化经济的规模优势对亚洲国家进行固有的现代化模式的文化覆盖和价值输出,以推销其意识形态和社会发展论,实现其文化霸权主义的目标之时,往往收获的是东方国家的反抗。印度电影以印度经济的崛起为依托,短短十数年间在观念、技术和风格上愈益现代化,在构思、制作上愈益艺术化,形成独具魅力的东方影像文化,反思、反抗伴随西方现代化而来的西方文化倾销与霸权主义,其影像具有反类型化、反抗的现代性。

贝克曾指出:"反现代化的各种不同的可能性——民族主义、暴力、密教等——可能会相互补充、相互混合、相互抵消、相互强化和相互竞争。但民族

① 乌尔里希·贝克、安东尼·吉登斯、斯科特·拉什:《自反性现代化:现代社会秩序中的政治、传统与美学》,赵文书译,商务印书馆,2001,第143-144页。
② 乌尔里希·贝克、安东尼·吉登斯、斯科特·拉什:《自反性现代化:现代社会秩序中的政治、传统与美学》,赵文书译,商务印书馆,2001,第195页。
③ 石海军:《从民族主义到后殖民主义》,《文艺研究》2004年第3期。

主义确实变得更加孤立无援、更加混杂、更加不稳定,可以这么说,它获得了后现代特征,但失去了能够引诱人们进入活跃的民族主义的宿命的和魔幻的特质。从长远来看,这种新民族主义很有可能成功地登上舞台……它需要有传播空间才能够兴风作浪。"① 无论是民族主义、暴力或是宗教,这些其实都是社会在现代化的发展过程中反抗现代性的形式,而这些形式又与国家的现代化发展程度以及社会对现代化发展的认知度相关,而这些反抗又归集在民族主义上。

一、去殖民化

萨义德曾说:"忽视或低估殖民者和被殖民者通过符合或对立的地理、叙述或历史,在文化领域中并存或争斗的互相依赖性,就等于忽视了过去一个世纪世界的核心问题。"② 可见殖民问题对于现代国家来说是个重要问题。亚洲许多国家曾经在西方坚船利炮之下沦为殖民地、半殖民地,印度很显然是其中一员,其电影作为意识形态的一部分不免沾染着西方殖民思想的气息,在情感上也是倾向于西方。上世纪四五十年代亚洲反殖民运动兴起,独立后的印度虽然在国家形式上获得了独立,但是其所受到的殖民思想并不能完全清除;且殖民者不肯轻易放弃其在殖民地的既得利益而不断输出其所谓的"西方进步思想";与此同时独立后占据政治经济席位的社会精英,很多长期受着西方殖民文化的浸淫,并不能代表普通民众的利益,相反往往自觉或不自觉地成为殖民者的代言人,推广"新殖民主义"。因而对于印度国家来说,其反殖民的要求并不强烈。但随着近年来印度整体国力的大幅度提升,其民族意识不断高涨,对西方国家

① 乌尔里希·贝克、安东尼·吉登斯、斯科特·拉什:《自反性现代化:现代社会秩序中的政治、传统与美学》,赵文书译,商务印书馆,2001,第 55 页。
② 爱德华·萨义德:《文化与帝国主义》,李琨译,生活·读书·新知三联书店,2003,第 15 页。

意志也表现出一些抵抗性的姿态,这种姿态以反殖民主义的色调在电影中呈现出对现代性反抗的内涵。

电影中最多的反殖民表达来自历史真实人物的电影化改编,诸如印度家喻户晓的民族女英雄章西女王,从1952年开始作为反殖民的意象进入电影。1857年印度民族大起义爆发后,章西女王发出响应,沉重地打击了侵略者。不过由于战争力量的悬殊,章西在一年后沦陷,但女王不屈不挠,将部队撤至印度北部的瓜廖尔后继续战斗,后遭遇英军罗斯将军的第8轻骑兵团,章西女王孤军奋战,身中数刀,最终伤重不治,牺牲时年仅23岁,她被称为印度的圣女贞德。这一光辉的女性形象作为反殖民的意象反复出现在印度影视剧中:如电影《章西女王》(*Jhansi Ki Rani*,1952),更有长达480集、从2009年一直播放到2011年的电视剧集《章西女王》,2018年翻拍的《章西女王》(*Manikarnika: The Queen of Jhansi*)等。早期的版本显然是出于印度刚独立时期对于反殖民人物的推崇,以此彰显其独立的国家形象,激发民众爱国热情,而近来的这两个版本则反映当下印度国力不断增强,对于民族独立有着更高的需求,不断在影像上构建民族认同,突出民族性,故而这一人物原型历经几十年依然是热点。再如《巴哈特·辛格的传奇》(*The Legend of Bhagat Singh*,2002),其原型是印度历史上的自由战士巴哈特·辛格,巴哈特童年时目睹了英国殖民者的暴行,反抗英国殖民的念头在萌芽。年轻的巴哈特信奉圣雄甘地,参加了甘地的"非暴力不合作运动",但是在抗击殖民者的过程中他意识到,只有武装革命才有可能真正赶走英国殖民者,最终力量的悬殊使他成为殉道者,却被后世奉为民族英雄。《抗暴英雄》(*Mangal Pandey*,2005)的背景也放置于1857年印度民族起义时期,人物原型是印度独立的先行者——莽卡·班迪(Mangal Pandey),因不满当时的东印度公司迫害印度平民及不尊重印度宗教信仰,起义抗暴,终因势单力薄而失败,莽卡·班迪本人也被判处极刑。虽则结局惨烈,却鼓舞了印度人争取独立的信心。另外吉大港起义的两个版本:一为《吉大港起义》(*Khelein Hum Jee Jaan Sey*,2010),改编自历史真实故

事,人物原型是吉大港起义的传奇人物 Surya Sen。1930 年 4 月 18 日,吉大港发生了反英事件,Surya Sen 带领一群革命者袭击了吉大港军械库的警察和辅助部队的军械库,并摧毁了城市的通信系统(包括电话、电报和铁路),从而将吉大港与其他地区隔离开来。最终 Surya Sen 在 1933 年被出卖而被绞杀。一为《吉大港》(*Chittagong*,2012),讲述 1930 年代的吉大港,14 岁男孩 Jhunku 的老师带着他的学生兵们在一次战斗中战胜英军,但这次事变最终失败。虽则事件有部分杜撰,但人物也有其原型。

 这些电影以反殖民的历史人物作为原型,对故事进行构建与加工,从而将原型转化为一种反殖民的意象。荣格曾从心理学的角度诠释意象,认为"原始意象可以被设想为一种记忆蕴藏、一种印痕或记忆痕迹,它来源于同一经验的无数过程的凝缩。在这方面它是某些不断发生的心理体验的沉淀,并因而是它们的典型的基本形式"①。这里的"原始意象"主要指的是神话传说中的原始意象,也被荣格称为"原型"。很显然,印度电影中的反殖民英雄的原型的内涵与荣格所认为的"原型"是非常贴近的,只是从时间上来说相隔没有那么久远。"原型要真正被现实中的人所感知,只有在特定的情势下,以现实的具体的情感和体验激活某种原始意象,形成特殊的古今沟通的关系,使现实人的深沉的、原先未被察觉的心理情感和体验得到意识和体验。"②从这一点来说,印度电影中的反英抗暴英雄无疑是时代的缩影。当前印度经济实力不断提升,着力于构建其国家形象,在这种情势之下,以反殖民的英雄作为影视原型一方面可以表达其对现代性的反思,另一方面则是对民族性的构建,提升民族凝聚力,唤起海外离散人群的民族认同。

 除了人物原型这一意象,印度电影中也常以"物"为意象表达反殖民的内涵。《印度往事》就以"板球"作为意象讲述了一个反殖民的故事。故事背景发生在英国入侵印度时期,英军某军队驻扎在一个小村庄里,不顾气候干旱、庄稼

① 荣格:《荣格文集(卷六)》,冯川、苏克译,改革出版社,1997,第 443 页。
② 程金城:《原型批判与重释》,东方出版社,1998,第 46 页。

第一部分　新亚洲视域下的当代印度电影

歉收,向村民们征收苛捐杂税。故事的冲突与转机通过一个偶然性的事件——英军统领罗素找到了村里的青年拉凡,提出双方进行板球比赛,如果拉凡的球队能够赢得比赛,那么村里就将免去3年的税收,但是如果拉凡没能够获胜,那么村民们缴纳的税款就会增加3倍。看起来似乎公平合理,双方皆有机会,但其实板球发源于英国,罗素的队伍时常用来消遣,而印度民众对此却不熟悉,罗素分明是以殖民者的身份欺压被殖民者。不过拉凡不畏艰难,说服有特长的村民组成板球队,并带领村民进行训练,接受挑战,在这过程中甚至还赢得罗素妹妹的支持,最终在比赛中发挥各村民的绝技,一举打败了英军板球队。电影故事中有虚写的部分,甚至刻意放大了"板球"这一意象,但总体来说影片故事主线还是较为集中地将印度板球与反殖民相关联。板球起源于英国,而英军侵占印度的过程中,板球作为一种西方侵略文明输入到印度,被动接受并不能完全概括板球在印度的发展。其奇妙之处在于板球在印度出人意料地不断本土化,也正如同阿帕杜莱所说,"板球是一种理应拒绝本土化的硬文化形式。然而与直觉相反,它被深刻地本土化和去殖民化了"[1]。从一开始作为殖民产业的内部需要,到成为民族企业的助力,印度板球队甚至在国际赛事中战胜了殖民宗主国,此过程中"板球民族主义和明显的民族主义政治本身都与年轻印度人的普通生活发生了联系"[2]。"板球培育了另外两种忠诚。第一种是(现在也仍旧是)对宗教(团体)认同的忠诚,第二种在这一运动中的表现则更为抽象——对帝国的忠诚。"[3]因而板球在印度具有标志性的去殖民化的意义,影片中也正是移植了板球这个意象。虽则这个意象并没有上升到荣格所说的"原始意象"作为群族的集体无意识存在的高度,但是板球这个具体的意象经过漫长的本土化之后

[1] 阿尔君·阿帕杜莱:《消散的现代性:全球化的文化维度》,刘冉译,生活·读书·新知三联书店,2012,第118页。
[2] 罗钢、王中忱:《消费文化读本》,中国社会科学出版社,2003,第378页。
[3] 阿尔君·阿帕杜莱:《消散的现代性:全球化的文化维度》,刘冉译,生活·读书·新知三联书店,2012,第128页。

057

已经从"作为对东方人民进行道德规训的手段"①转化成为一种新的民族文化。"在方言化的过程中(通过书籍、报纸、广播和电视),板球已成为印度民族性的徽标,同时也作为一种实践被镌刻在印度人(男性)的身体上。"②板球作为民众都能够接受的一种象征着民族力量的意象,给本土观众带来的是去殖民化的内涵,之后影片沿着本土观众的期待视野构建故事,故事本身具有的反殖民的意义与去殖民化的板球意象合流完成双重的反殖民使命。

无论是以英雄原型还是具体物象作为反殖民的意象,其"根源既是社会心理的,又是历史文化的,它把文学同生活联系起来,成为二者互相作用的媒介"③。通过这样的媒介,印度开始反思其现代化进程中的得失,试图从殖民文化中解脱出来重新审视其现代文化的发展,特别是对民族性的主体性建构。

还有一种常见的反殖民方式就是在影片中进行东西方的对比,在情感上流露出对东方的倾向。最突出表现还是存在于反殖民题材的电影中,如《印度暴徒》(*Thugs of Hindostan*,2018),故事发生在1795年,英属东印度公司掌权的时代,英国人以武力镇压奴役着印度人。Azaad领导的一帮所谓暴徒站出来,决心要将国家从英国人手中拯救出来,这令英国人头疼不已。印度人Firangi是一个江湖骗子,毫无道德可言,倒是受到了英国指挥官John Clive的器重,此人多次把John Clive骗得团团转。东印度公司闻其作为十分愿意雇佣他,开出优厚条件,要求他捉到Azaad。外表油滑、心机深沉的Firangi不断游走于东印度公司英军与印度反抗势力Azaad之间,虽然是个江湖骗子,但由于其印度人的身份,因而在英军和反抗军之间摇摆不定,在当间谍潜伏的过程中有感于Azaad这帮暴徒的拳拳爱国之心,做出了转变。Firangi作为一个普通人,甚至某种意义上是一个非常自私的人,但在西方的利诱与同胞奋战之间选择了与子

① 阿尔君·阿帕杜莱:《消散的现代性:全球化的文化维度》,刘冉译,生活·读书·新知三联书店,2012,第124页。
② 阿尔君·阿帕杜莱:《消散的现代性:全球化的文化维度》,刘冉译,生活·读书·新知三联书店,2012,第148页。
③ 叶舒宪:《神话——原型批评》,陕西师范大学出版社,1987,第17页。

同袍,与同胞们共同反抗西方的侵略,从一个毫无道德的人成为抗战英雄,在情感上他无疑是完全倾向于自己的国家的。这并不是认为自己国家在经济或政治上比西方有很大优越性,而是作为印度人,无论是在国家遭受侵略危机或是远落后于发达的西方国家之时,能够坚守其印度人的身份,坚守其民族性,为祖国的独立、为国家的发展贡献力量。其他诸如《塔努嫁玛努 2》(*Tanu Weds Manu Returns*, 2015)。男女主人公本在上一集因为都是孤单的海外印度人而在一起,在续集中玛努和塔努定居伦敦,却因为家庭矛盾越演越烈,闹到去见了精神病医生,玛努一时失控被关在了医院,中间是一段三角恋情,两人最终破镜重圆是在故乡印度。在此,国外变成了伤心地的代称,而国内才是最温暖的家园。无独有偶,《辛格归来》(*Singh is Bling*, 2015)中的男女主人公的爱情也是因为回到了印度这方故土才生发,国外的故事里充满了艰辛甚至有性命之虞,唯有故乡故土方能是"吾心安处"。与以上影片直接进行东西方的对比不同,《午夜之子》(*Midnight's Children*, 2012)则是构建起了一个想象的空间。该片改编自萨尔曼·拉什迪(Salman Rushdie)的魔幻现实主义力作《午夜的孩子》。印度和其他许多亚洲国家一样,它的历史充满了神话传说与想象,真正进入现代史学体系是在英国入侵以后,所以印度现当代的历史体系充满了殖民的统治集团的痕迹,无论是詹姆斯·密尔(James Stuart Mill)还是马考莱(Thomas Macaulay)笔下的印度历史都表现出英国人居高临下对印度、对东方的优越感,将印度描绘为落后、原始,毫无可取之处的国家。这部《午夜之子》的改编因为规模的原因以及顾及普通观众的接受度,并没有完全重现拉什迪所构建的魔幻社会,不过还是抓住了原著的核心,采取了拒绝、静默的方式,打破了殖民者所制造的历史空间秩序,重构了印度底层民众这一阶层。在重构的场域中完全颠覆了殖民者想象中的印度,而将一个由普罗大众所组成的真实印度置于观众面前,具有震撼的反殖民力量。

二、恢复宗教传统

世俗化(Secularization)本是西方宗教社会学的一个概念,起初意味着由天主教控制的土地被交到一些新贵族手里。随着社会发展,不仅这些财产,包括原本被教会假托由神控制其实由教会把持的政治、教育、法律等都转由社会中的人掌管。这其实也就是一种将神性俗化的理念,即是将一个以"神"为中心的社会转变为一个以"人"为中心的社会。这一理念由于具有一种"祛魅"性质,所以经常与现代性联系起来,卡林内斯库认为:"正是世俗化力量促成了现代社会的这种转型。"① 列奥·施特劳斯则认为:"现代性是一种世俗化了的《圣经》信仰。"② 可见世俗化是现代性的一种表现,一个组成部分。对于整个现代化发展来说,世俗化进行的是对传统宗教教义和规定的改良,特别是解除一些神职人员的特权,使得平民得以完成个体与神祇之间的直接对话。

印度是一个全民信教的国家,宗教渗透到社会生活中的方方面面,印度电影中关于宗教供奉的画面比比皆是,如《有时快乐有时悲伤》和《宝莱坞生死恋》等都有排灯节等宗教节日的祭祀画面,但是印度电影中的宗教更多承担了意识形态功能,诸如《阿育王》(Asoka, 2001)、《约达哈·阿克巴》(Johaa Akbar, 2008)中对宗教的强调是为了传达宗教宽容政策,倾向于表现宗教仪式。《嗨,拉姆》(Hey, Ram, 2000)就对甘地在印巴分治前夕一系列宗教争端中的地位和意义进行了重新探讨,不是逃避现实也不是随意给一个不能实现的解决方案,而是通过深刻讨论给信仰甘地主义一个充分的理由:宗教宽容是让不同种族的教徒们不再自相残杀;无论是作为印度教徒的印度人还是伊斯兰教徒的印度

① 马泰·卡林内斯库:《现代性的五副面孔》,顾爱彬、李瑞华译,商务印书馆,2002,第18页。
② 列奥·施特劳斯:《现代性的三次浪潮》,载汪民安等主编《现代性基本读本》,河南大学出版社,2005,第158页。

第一部分 新亚洲视域下的当代印度电影

人,大家都是兄弟手足。另外有一些电影如《偶滴神啊》(OMG: Oh My God, 2012)及《我的个神啊》(P. K., 2014),于印度电影来说似乎有些异类的意味。它们的矛头直指宗教形式,指出对神的信仰不是各种祭祀或礼仪,真正的信仰是高尚的道德理念,意图减少信徒们对宗教实体的盲目崇拜,令民众认清某些以利益为目的的神职人员及他们身后的利益集团。它们虽则在一定程度上批判了宗教,但是指出宗教在现代社会依然是必需,没有全盘否定神的存在。

亚洲许多国家在历史上曾遭到外族的入侵,然而印度文化却呈现出基本未断绝的形态,归根结底还是在于宗教的传承性,在当代"科学精神影响了传统的迷信,进步性代替了保守性,不满足现实而要求变革,积极的态度改变了故步自封的习惯、宗旨,一切都是在求现代化"①。的确,当代亚洲电影所凸显的宗教一般来说都摒弃了宗教中落后愚昧的部分,显示出正面的强大力量,而由宗教所影响的本国文化在电影中不同程度地渗透浸染,除了那些为了赢得西方电影奖项而刻意表现的旧风俗之外,随着亚洲经济发展,其文化为世界所瞩目,许多亚洲电影也着力于表现传统文化对现代发展的正面影响。特别对于印度这个"文化俱无甚可说,唯一独盛的只有宗教之一物。而哲学、文学、科学、艺术附属之"②的国度来说,宗教仪式习俗在电影中的呈现无疑是对于印度传统文化的尊重与致敬,印度人"梵我同一"的理念是其不灭的信仰,宗教也由此影响着印度人的人生观,诸如《风筝》(Kites, 2010)就讲述了一个错综复杂而又具古典性质的殉情故事。故事发生的地点是美国拉斯维加斯。美籍印度人 Jay 曾经是宝莱坞的舞蹈老师,在美国他的谋生方式是卖爆米花、串场舞蹈,最大的收入来源则是通过与不同的女子假结婚帮她们获得绿卡而从中牟取暴利。一个偶然的机会,拉斯维加斯最大赌场老板的女儿 Gina 爱上了他,这似乎预示着他的美国发财梦就要实现了。他在 Gina 家里碰到了曾经与他办假结婚的西班牙女子

① R. C. 马宗达、H. C. 赖乔杜里、卡利金卡尔·达塔:《高级印度史》,商务印书馆,1986,第875页。
② 梁漱溟:《东西文化及其哲学》,商务印书馆,2010,第80页。

Linda，这个女子为了钱财将嫁给 Gina 的哥哥 Tony。剧情发展到这里似乎都标志着西方财富观的全面胜利，拉斯维加斯纸醉金迷的生活也是印证财富观的一个缩影，男女主人公对于金钱的狂热追逐，无疑是在东西方的比较中将天平倾向了西方这一边。但是，随后的剧情发生了重大转折，Jay 与 Linda 由于相同的生活经历相爱并私奔了，这引起了 Tony 的一番追杀。这对情侣并没有妥协，Linda 为救 Jay 开车冲下悬崖，而 Jay 为爱殉情跳下悬崖。金钱固然重要，特别是在美国拉斯维加斯这样以金钱为主宰的世界中，但是有些时候，除了金钱，除了对西方富人生活的向往，还有一些值得去坚守，比如说"真爱"。为了这些坚守，他们可以抛弃西方的物质性、优越性，寻回那些已经失落的可贵精神，而这些精神恰恰与印度宗教中重精神轻物质的思想是一脉相承的。

再如 2015 年宝莱坞票房冠军《小萝莉的猴神大叔》，印度片名中就显示出其宗教的特征，"Bajrangi"即是猴神——印度教神灵哈努曼，《罗摩衍那》中就描绘了哈努曼拯救罗摩王子的妻子悉多并帮助罗摩王子打败魔王的故事，因而哈努曼在印度宗教文化中有着守护神的寓意。故事主人公帕万是个笃信宗教的虔诚教徒，对哈努曼极其崇拜，逢哈努曼神必拜，以教义来规范自己的行为。故事的冲突性在于主人公偶然遇见了一位巴基斯坦穆斯林小女孩沙希达，小女孩患有失语症，在母亲的带领下来到印度德里的大清真寺拜神祈愿以求能够开口说话，在回国过程中却与母亲失散，正巧遇见了主人公帕万，一段奇妙的旅程开启了。二者有着国籍和宗教信仰的差异，纷争也就此展开，不过，人性的真善美战胜了所有的隔阂，主人公怀着对哈努曼的信仰，一路护送小女孩，虽遭遇到各种阻碍，最终感动了周遭，使小女孩回到了自己的家园，他真正成了小女孩的守护神——猴神。在这个故事里虽则设置了重重障碍，也批评某些陈旧的死板的理念，但是不同宗教所提倡的爱是相通的，并不拘泥于形式，只要秉承着宗教的最高教义、做人的法则去行事，便是对宗教最深刻的体悟，世间万事也会因此化解。影片强调宗教在当代社会依然具有其重要性。

此外，还有集中于对轮回思想观的现代性美化，如《一家人》(*Manam*，2014)

以亲情、转世、轮回、爱以及永恒为主题,塑造了两个时间段的相似的故事。其中一个故事发生在1980年代,一对感情不和的夫妇准备去离婚,结果在开车去办手续的时候出了车祸而丧生,留下了一个6岁的儿子。儿子长大后成了一名中年富翁,他认识了一个年轻男孩和一个年轻女孩,从他们的样貌气质,认为他们就是自己转世的父母,但两人完全不明所以,这位遗留在人世的儿子却决心要把这对他的"前世父母"撮合在一起。另一个故事发生在1920年代,这次是一对感情甚笃的夫妻同样车祸遇难,留下6岁儿子。80年后,这个儿子已经90岁了,他认识了一个中年男子(前一个故事中的富翁)和一个女护士,也认为他俩是自己的转世父母,想撮合他们在一起。故事看起来有些荒诞,在具体的场景中也借鉴好莱坞的科幻片如《回到未来》等加入了许多科幻色彩。片中第三次车祸终于有了一个好的结局,祖孙三代大团圆,每一个转世者都认回了自己的亲人。宿命、转世、轮回,不由得人不信。所以该片在全球共1 500块银幕上映,获得总计5亿卢比的高票房,被评为超级大片(blockbuster)。无数的印度人为之感动,因为这个故事把他们带回了自己所笃信的宗教中,虽然是以一种现代的方式。但是印度人从中感受到的依然是自己心目中的神灵,印度教的三大主神,梵天是创造者,毗湿奴是维护者,湿婆是毁灭者,三者联合造成生命的循环因果。佛教更是讲求生死轮回、因果报应。这个故事虽然没有明显地提到神的存在,却始终有一种冥冥之中的暗示,包括两次车祸前的征兆:诸如鱼缸里的金鱼死了,儿子不慎踩到了母亲失手掉在地上的破碎温度计,两次车祸的时间,以及孩子年龄的巧合,等等,由此构建了一个有趣的现代性的轮回故事。

宗教是印度传统文化的一部分,因为有严密的教义,绵延千载未能断绝,而承载于其上的文化也因此得以保留。在现代性社会中宗教教义有所褪色,然而却是深入骨髓之中甚至转化为集体无意识一般的存在,是现代社会意识形态不可脱离的一部分。当代印度电影中对于宗教的追寻,不是对迷信的滋长与纵容,而是对旧时秩序的怀念与对当下的反思。对于受到西方现代性思想冲击的印度来说,宗教更像是一座避风港,是印度人抵御西方霸权文化的有力武器,因

而在自反性现代化的框架下表现宗教社会的复归是一种思潮,也是一种手段。

三、民族民粹主义风险

早期的民粹主义认为可以通过村社形式,跨越资本主义直接到达理想的社会主义社会,而在现代化制定的空间性状来看,以村社为基础并不能超越资本主义阶段,民粹主义即是为了表达反对资本主义所带来的现代性,是反现代性的现代化思潮的肇始。①"可以把民粹主义定义为一种意识形态,根据这种意识形态,合法性即在人民的意志之中,因此它体现了激进的民主理想。这种民粹主义对应于直接民主,其特征是民主的极端主义。"②其中反映了如重建村社社会等要求,同时在意识形态上由于民粹主义反现代化而走上了反智、反精英主义的道路,着重于表达平民的胜利与精英的失败。

由于尼赫鲁推行民粹主义,因而尼赫鲁时代不少电影有着民粹主义的特征。如导演吉坦·阿南德从民粹主义的观点出发,在《出租车司机》中褒赞了印度劳动阶级的生活。梅赫布·罕的电影成为尼赫鲁民粹主义最好的宣传工具,代表作品如《印度姑娘曼加拉》《印度之母》等,在尼赫鲁的支持下获得了国际国内的赞誉,作品中所传达出的文化是一种神秘古老的印度文化,与欧美文化异质性强烈,劳动的主题与反现代性在电影底层浮动,有恢复古老村社意义的暗含。

当代印度电影中纯粹的民粹主义影片并不多见,但是依然可以在部分片段中窥见一斑。如《误杀瞒天记》(*Drishyam*,2015),故事主人公维杰和妻子以及两个女儿过着平静安稳的生活,直到一天其中一个女儿安久去参加野营,结识

① 王云龙、陈昇:《反现代性的现代化思潮之肇始——19 世纪俄罗斯民粹主义析论》,《东北师大学报(哲学社会科学版)》2004 年第 5 期。
② 皮尔·阿德列·塔奎夫:《政治学遭遇民粹主义》,《泰洛斯》1996 年春季号,第 38 页。转引自俞可平:《现代化进程中的民粹主义》,《战略与管理》1997 年第 1 期。

了一个叫作萨姆的男生,本以为是一场缘分,不料冲突就此发生,萨姆竟然要强暴安久,在激烈的挣扎反抗之中,安久失手杀死萨姆。手足无措的姑娘只有向父亲求助,父亲维杰虽然只念过四年书,却是个电影发烧友,他模仿电影中的犯罪片段对萨姆的尸体进行了处理和掩埋。在警察的来访中又运用电影中的反侦察技巧让警察一无所获。故事的结局是杀人方与被杀方家属达成了和解。这样一个故事,悬疑意味十足,却透露出一些反现代性的倾向。首先,反法治社会,主人公维杰从自我出发对被杀的萨姆做出审判,与警察周旋,阻碍警察查案,用以暴制暴的方式对家人进行保护,从一定程度上来说有悖于现代社会法制;其次,反精英主义,无论是检察长米拉还是警察高图德都被设置成反面人物,甚至面目可憎;再次,反现代文明,他以故事的方式隐喻自己对外来闯入破坏家庭和谐之人义无反顾地反抗,以此捍卫家庭完整与家人的安全,即使失去生命也在所不惜,这充分暗示了对于现代文明的不接纳。此类影片体现出在现代化行进过程中质疑的姿态,对于回到旧时村社甚至较少法律、道德约束的蛮荒时代的要求。如果说回到村社是一种对往昔的怀旧,那么回到蛮荒时代则完全和现代社会背离,背离造成了对现代性的反抗,却也会带来负面效应,如与这种意识相呼应的偏移的民族主义。诚然民族主义是建立在"深刻的、平等的同志爱"①,因而更强调个人权利的诉求。"全球化社会关系的发展,既有可能削弱与民族国家(或者是国家)相关的民族感情的某些方面,也有可能增强更为地方化的民族主义情绪。"②但是如若走向了反精英主义、反智主义,使得社会弥漫着一种盲目的崇尚旧俗、不愿革新的意识,则要陷入民粹主义的泥淖。

民族民粹主义作为一种激进的民族主义,往往在面对复杂长期的民族矛盾或国与国之间的争端时,不以理性思维进行分析,而是通过简单的偏激的思想或是暴力行为来宣泄心中不满:如早期的《血之印记》(*Ratha Thilagam*,1963)与《真相》(*Haqeeqat*,1964)都讲述了中印冲突,其矛头和偏向特别明显,所谓爱

① 王文奇:《民族主义与民族国家构建析论》,《史学集刊》2011年第3期。
② 安东尼·吉登斯:《现代性的后果》,田禾译,译林出版社,2000,第57页。

国主义难掩其民粹主义实质，对中方从人物形象到人物行为的刻意丑化，对自我的无底线吹捧等。这几十年来此类影片出现较少，但是当以民族主义为偏向的印度人民党上台后，印度国内的民族主义思潮汹涌而来。如 2016 年推出的《第三次世界大战》(*Moondraam Ullaga Por*,2016)，该片构建了一个未来世界：2022 年中国对印度不宣而战，战争中印度大败中国，占据了 1 万 5 000 平方公里的土地，之后在 2025 年，中国又决定派遣 100 人的精英队伍，欲消灭 100 万印度人，结果这 100 名中国人音信杳然。中国人抓了故事的主人公 Saravana 上校，认为他知道这群人的下落，于是严刑逼供，主人公坚决捍卫印度军人的荣誉。主人公中毒之后通知了媒体，宣布了中国的"阴谋"，最后炸掉中国的潜艇，"光荣"殉国。粗制滥造的电影明显是为了讨好民粹主义，大的方向是攻击中国，小的方向则是攻击国内的精英，指出政商精英都出卖国家，只有普通民众和军人忠心卫国。2018 年则是一口气拍了两部中印战争片：先有《乔金德·辛格上尉》(*Subedar Joginder Singh*,2018)，讲述曾在英印军队服役的乔金德·辛格上尉在缅甸战场屡立战功，后来在中印武装冲突中一人击毙了数百名"来犯"的中国军人，最后"壮烈牺牲"。影片描绘了上尉与日本以及中国的两场战役，奇葩的是对阵不同的国家，对手都穿着同一服装——和日本军服相似的服装，整个故事也明显在贬损中方、抬高印方。当年获得印度最佳民族主义电影大奖的《帕尔坦》(*Paltan*,2018)在制作上要考究一些，没有服装道具类的巨大失误，故事主要讲述的是 1967 年发生在锡金边界乃堆拉山口的中印冲突事件。故事叙述平平无奇，奇异的是对中方人物的刻画居然回到了几十年前的老路上去，人物形象猥琐，行为智障化，印方人物则是英明神武，各种开挂，故事宣扬的是一场印方的胜利，却与史实偏差太远。它的票房只有 1.025 亿卢比，而它的制作费则是 1.4 亿卢比，可见印度本土观众也并不买账。虽然这两部都契合了执政党印度人民党在政治上对民族主义的需求，但是这两部影片没有把握好民族主义的尺度，以造假手法表现中印之间的战役，力求将这种假设作为真实事件去渲染和推动中印间的矛盾，以激起强烈的民族情绪，走到民粹主义的路上

去。当年的另一部影片《炸星记》(Tik Tik Tik,2018)虽然不是主要针对中国,而是为了塑造印度是全世界英雄,但是仍然把中国当作假想敌,将中国空间站人员塑造成罔顾数千人性命只为自己敛财的"渣滓"。当然,除了中国之外,印度电影也没有放过"山姆大叔",《猛虎还活着》(Tiger Zinda Hai,2017)就有对美军的黑化,美国人不再是《拯救大兵瑞恩》中尊重一切生命的人,他们为了打击恐怖分子,要进行空袭轰炸,对40名护士的性命不屑一顾,直到一名印度政客站出来据理力争,才给了转圜的余地;不仅如此,印度军队在和驻扎伊拉克的美军合作时,发现美军首领居然和恐怖分子有生意往来。虽然说美国人并不是片中的最大反派,却无时无刻不为了衬托印度人的善良勇敢而存在。在某些印度人看来,任何一个民族都没有印度民族伟大,民族自豪感十分强烈,更重要的问题在于,对其他国家认识不足,主观上将自己放在了道德的制高点,其他民族、其他国家只要有与本国的冲突,便都是对方导致的。这当中其实映射了这些印度人对自己的盲目认知,他们并没有把印度放置到整个世界当中去考量,因此得出了有所偏颇的自我评价。

民族民粹主义是民族主义的激进化,"这种社会变化意味着现代性的激进化(a radicalization of modernity),这种激进化打破了工业社会的前提并开辟了通向另一种现代性的道路"[①]。当这种新民族主义登上历史舞台时,现代性就已经发生了极大的变化,它为现代性提供另外一种可能即反身性现代化,通过对现代性的解构而完成。

① 乌尔里希·贝克、安东尼·吉登斯、斯科特·拉什:《自反性现代化:现代社会秩序中的政治、传统与美学》,赵文书译,商务印书馆,2001,第6页。

第三章
当代印度电影的内核——文化交融

民族性是印度电影的表现特征,但前面也分析到印度电影作为舶来品,其与生俱来的现代性不可能被抹杀,同时在全球化席卷之际,印度电影并不能独善其身,必然要做出调整以适应时代潮流。不过印度电影从未放弃本民族的文化硕果,并且善于吸收西方先进理念与电影镜头语言,从而使其兼具民族性与时代性。

第一节 现代意识的内化

现代性对印度电影内部的影响,首先表现为思想意识形态的传播。印度电影作为舶来品在英属殖民地诞生,自然地带上了资产阶级思想意识的印记;印度独立后,印度电影努力探寻自我特色,迎来了黄金时代,一度出现《流浪者》《两亩地》等反映现实并且极具艺术气质的影片。这一时期,印度电影史上最闪亮的明星导演萨吉亚特·雷伊出品的"阿普三部曲"也皆是现实主义名作,为印

度电影赢得了国际声誉。上世纪70年代初,雷伊发起了"新电影"运动,反对电影的商业化倾向,倡导现实主义,一时间致使主流电影全线崩溃,但是这场运动是不彻底的,"这种现实主义既没有批判性也没有颠覆性"[①]。以至于到了上世纪八九十年代,这类电影悉数被推翻。1995年以来,当全球化大潮又一次将现代资产阶级意识形态输送到各国,印度电影通过嫁接,将这些现代性意识形态融入印度本土文化之中而呈现出多样性特征:新现实主义与后现代主义、以金钱观和市场化为主导的新自由主义、女性主义,以及与全球化浪潮相抵触的国族主义悉数粉墨登场,在电影中扮演着主要或次要的角色。

随着全球化的多元交汇以及印度对于自身宗教传统的革新改良,印度电影作为当代人构建的现代影像折射出丰富的现代意识内涵。现代意识是伴随资本主义而生的,本质上归结为一种商品经济意识,包含着现代政治、经济、道德、科学、审美等观念。当这些意识被嫁接到印度本土与印度社会实际相联系时,在电影中传达出的不仅是一种西方文化思潮,更是与印度本土意识的一种融会贯通,充满了生存意识、自我意识和批判意识等等。

一、对现实的批判

与之前的现实主义相比,新锐导演更多地将眼光投注到社会现实问题上,并能分析这些问题以批判社会现实,或是给出一定的解决方案。

首先是与宗教相关的问题。

种姓制度是印度普遍存在的以血统论为基础的社会体系,最初的种姓制度与印度教息息相关。原本的种姓制度并非要划分阶级及人的高低贵贱,而是要确保雅利安人的执政权和保持各种工作都有一定的人数。随着历史的演进,种姓制在英属印度时期因为符合殖民者分而治之的理念而被强化,甚至僵化,以

① 阿儒纳·瓦苏迪夫:《发育不全的意识形态:印度新电影运动》,一匡译,《电影艺术》1998年第2期。

至于在某种程度上阻碍了社会的进步。2002年的《宝莱坞生死恋》的核心故事即围绕种姓制度中的婚姻问题展开,虽是翻拍自1935年的影片,却收获了意料之外的好评与高票房。影片将时间挪到现代,给男主人公德孚达斯设定了一个伦敦留学归来的身份。帕罗和德孚达斯青梅竹马,成年后相爱,帕罗却由于母亲舞姬的身份而"配不上"婆罗门地主的德孚达斯,两人被拆散,帕罗嫁给一个年老鳏夫,失去了帕罗的德孚达斯则花天酒地。在生命的最后一刻德孚达斯去帕罗家寻她,帕罗却被家规挡在门内,不能最后再看一眼爱人。很显然,这个悲剧的源头是种姓制度,已故的国大党主席莫提拉尔·尼赫鲁说过:只要种姓制度仍然存在,印度就不能在世界文明国家中占据应有的地位。虽然尼赫鲁早就认识到这一点,但是社会中这样的悲剧依然存在,所以即使这个故事将背景设置在现代,剧情也没有发生根本变动,种姓制度依旧是横亘在婚姻自由前的障碍。片尾男女主人公隔着那道门却是天人永隔,这样的凄凉就是为了唤起民众对种姓制度的批判,对自由、平等的追求。在以往的印度主流电影中,那些不符合印度传统婚恋制度的恋情,其间虽然有激烈的冲突、抗争,但最终会达成和解。近来一些影片会更直面这一问题,突出反映现实的残酷,如《命中注定》(Sairat,2016)男女主角分别来自贫困的低种姓家庭和富裕的高种姓家庭,由于家族根深蒂固的种姓制度观念,男孩和女孩无法得到家人的祝福,只好逃到了远离家乡的城市。面对生活深重压力的他们在日常琐碎的生活矛盾中一天天成长,虽然一度几乎分手,但是坚持了下来,完美证明了两人是真爱。然而这一切并没有换来苦尽甘来,影片的结局却是一场"荣誉谋杀"(印度一些高种姓的家庭会认为家族中的女性与低种姓的男性私奔是"失贞"或"不检点"行为,从而谋杀该女性,这是一种公认的法则,实际情况则是那个让女性"失贞"的男性也会被一起杀害),最终男孩和女孩倒在血泊中。故事的铺陈很长,最后的结局相当震撼,这并不是个案,阿米尔·汗所做的一档访谈节目《真相访谈》中有一集就提到了"荣誉谋杀",参与谋杀的人认为是挽回了家族名声,是荣誉之战,并不认为这是一种落后的思维作祟,其眼中更没有法律,甚至高种姓家族往往有其

庇护所,即使杀人,被杀的低种姓男性家族成员也无从缉凶,这造成了恶性循环。"荣誉谋杀"的实质就是阻碍自由恋爱,维持阶级固化,因为高种姓家族依然在国家政治经济生活方面有较高地位,故而这种思维方式也没法完全消除,目前也只有通过影视作品、电视节目等来唤起社会广泛关注。

新世纪以后涌现出更多对宗教进行深刻思考的影片,特别是关于"神与宗教实体的剥离"这一主题。前面提到,印度是一个几乎全民信教的国家,神的地位不可撼动,因而公映的电影中基本不可能公开肯定无神论,但是有些电影又希望能令民众走出愚昧迷信,于是在不否定神的情况下就采取了将神和宗教实体进行剥离的模式。

《偶滴神啊》中的主角古玩店主坎杰是印度影片中不常见的无神论者,他售卖神像却不相信世间有神的存在,一次意外地震使他的商店损毁严重,他要求保险公司赔偿,但是保险公司以天灾为由不赔偿,坎杰此时出人意料地将神告上了法庭,坚称是神制造了地震,应当予以赔偿,被告人则是一群借神的名义搜刮钱财的教派头目。最终坎杰在真神的帮助下赢得了诉讼的胜利,而坎杰也从无神论者变为有信仰的人。该片从正面批评了宗教实体如宗教仪式、教派头目等这些在印度社会中既定的存在,虽然没有旗帜鲜明地反对神,甚至让无神论者最终相信了神的存在,但是对印度社会来说这部影片已经非常难得。由于印度社会中宗教信仰的连续性,即使在现代民众也依旧对神特别崇拜,但是他们的行为往往和电影中所表现的一致,只对宗教仪式、宗教神灵之类感兴趣,而对宗教本身思想、道德教义不屑一顾,就如片中古玩店销售最好的是神像,宗教教义书籍几乎卖不出去。普通信教民众的理念是想通过一些贡品与祈祷的仪式和神进行交换以获得个人的成功,这完全是功利性的。而一些教派头目正是利用民众的功利心理,将自己打造成可以通灵的人士,从而蛊惑人心,敛取大量钱财。这是印度社会的真实写照,而影片所抨击的就是这类不遵循传统教义、不传播教义美德,只知一味敛财的教派人士,对民众盲目地崇拜神力的行为也进行了适当的批评与提醒。同样受到热烈追捧的《我的个神啊》也谈及了宗教实

体这个话题。外星人PK由于飞船遥控器通信装置的丢失滞留在人间,他在寻找遥控器的历程中触发了一系列的事件。PK因为好心人的提示而去向"神"寻求帮助,在拜了无数的"神"之后并未找到遥控器的PK发现了宗教机构的伪善与欺骗性,最终结局是外星人PK通过辩论赢过了宗教头目,拿回遥控器从容回到自己的星球。该片与《偶滴神啊》类似,将火力对准那些敛人钱财的神棍。该片将主角设定为外星人,跳出了人类社会框架,更加利于剧情的构建与批判的发挥,具有客观性和思辨能力,不过同样不可能跳出整个社会思想共识去反对"神",只是以超能力的外星人去对付那些谎称自己有超能力的神棍,以提醒广大信众不要再受骗。

这类影片矛头直指宗教实体,认为对于真正的信奉者来说,与其进行烦琐的宗教仪式以及向寺庙和神职人员贡献金钱,不如多去领悟真正的教义,去帮助弱小者。而且影片呈现了一种趋向即民众最终能对宗教实体有清醒认识:民众一开始强烈反对那些对宗教实体有质疑的人,但最终这些反对宗教实体的人通过有理有据的辩论即将神与宗教实体进行剥离的方式,不仅使得那些敛财的神棍灰溜溜离场,更是赢得了大多数民众的支持与拥护。这些表达形式在一定程度上触怒了现实社会中的宗教神职人员以及一些激进的教徒,从票房来看,两部电影的票房均大卖,《偶滴神啊》以20 crore(crore:一千万印度卢比)的低成本跻身100 crore票房档,2015年上映的泰卢固语翻拍版本票房同样可观,《我的个神啊》更是获得了当年最高票房,足见此类影片的受欢迎程度。此类影片一方面反映出印度的社会现实,信徒对宗教实体如神职人员的供奉与迷信,另一方面则折射出在社会的发展过程中,民众对宗教有了新的认识,开始对宗教实体进行质疑与思考。影片所受到的批评与赞扬在这个现代的印度社会中同时存在,对于印度社会来说是一件好事,至少不再是一种盲从,现代印度人开始有了自主的思考意识。

其次是政治问题。

印度电影对于当下现实中出现的政治问题,其批判性显得更为猛烈。诸

如一些关于政府贪腐案件的揭露。2006年《芭萨提的颜色》讲述的是一位英国理想主义者苏(Sue)来到印度拍摄一部电影:关于印度抗英革命家 Hagat Singh 和 Chandrashekhar Azad 的生平,以及那个年代他们为争取自由和英国统治者的斗争。由于资金的缺乏,苏招募了德里大学的5个青年学生出演。这是西方理想主义进入印度青年生活的开端,这些颇具嬉皮士风格的学生,在影片拍摄过程中接触到印度革命家的生平,受到感染并成为有理想的人,理想主义在这里实现了渗透。该片乍看来似是一个励志故事,也反映了现实社会中大学生的一些心态,但是故事在后半段来了一个急转弯,触发事件是几个学生的好友、印度空军飞行员阿杰的罹难,而造成他罹难的原因是国防部的贪污腐败——从俄罗斯进口了有安全隐患的战斗机。阿杰在飞机失灵后,放弃了逃生的机会,坚持把飞机驶入无人地带以减少伤亡。国防部部长却为了推卸责任,否认飞机存在质量问题,污蔑阿杰缺乏飞行经验。在静坐抗议无果的情况下,5个青年决心效法他们参与拍摄的影片中革命者无畏的革命精神去暗杀国防部部长这个大贪官,他们成功了。但是,政府并没有主持正义,国防部部长居然被追认为"印度最伟大的儿子",而这5个青年却被认定是恐怖分子。青年们认为腐败已经不是单纯的人性堕落,而且会导致整个社会的制度被毁坏,一定要让世人警醒,哪怕付出自己的生命。于是他们做出了自首的惊人决定,去广播电台向全社会公众说出真相。他们付诸了行动,却在警察的围攻下全部丧失生命。这一系列的事件是理想主义的实施以及破灭的过程,影片并没有脱离现实主义的批判精神,前半部分的嬉闹是印度电影的一贯轻松风格,反映印度当代大学生的颓废无理想,而后半段却着实让人紧张和压抑到喘不过气来,旨在深刻揭示出腐败之弊端,以实际行动去抗击腐败,并以生命的代价来唤醒民众,也是一种现实主义的表现。虽然涉及国家政府问题,但是该片依旧顺利通过审查。"一位空军官员在接受采访时说:'与其说这是在回顾过去,不如说是在警示未来。'国防部部长也不要求影片做任何的删减,但是建议影片的

最后打出更多因驾驶米格战斗机而罹难的飞行员姓名。"①该片引起了社会的强烈反响,其至被称为"RDB(芭萨提)效应"②,引发了爱国热潮。可见其影响之深远,也足见其反映了民众热切关心的社会问题。

在此之后也出现了一批反腐电影的出产,具有广泛影响力的是以2011年真实的印度社会腐败案为背景的《超级英雄》(*Bhavesh Joshi Superhero*, 2018),故事更惨烈、更发人深省。"2G"贪腐案是信息技术与通信部部长拉贾以远低于市场的价格向电信运营商发放手机运营牌照。其中,2008年发放的122个牌照中有85个被不具备运营资格的企业获得,让政府蒙受近390亿美元的损失,被认为是印度史上最大的贪腐案。事件引起极大反响,普通民众自发游行抗议,但是,2017年包括拉贾在内的35名"2G"贪腐案件主犯,统统无罪释放,理由竟然是:证据不足。影片便是针对这一真实事件表达了愤怒情绪。将故事的主人公设定为三个痛恨腐败的爱国青年,在"2G"贪腐案之后自发组成了"爱国"小组,他们头戴纸套,上街阻止一切违法乱纪的行为。只是好景不长,由于"2G"案进入司法程序,民众热情减退,三人小组中除了巴维什还在坚持,另外两位倾向于回归平凡生活。一次,巴维什得知政府保证供应的饮用水始终没有到位,监管部门对此也不管不顾,他立即去处理这件事。但是小组的另一成员希库只想过安逸的生活,同时对政府和民众的双方面失望,使他不想再被卷入其中,于是向政府告密,那个套着纸袋的神秘英雄就是巴维什。政府官员得知消息后利用民众的民族主义情绪,诬陷巴维什是巴基斯坦间谍,导致巴维什被不明真相的民众暴打。巴维什并没有退缩,在网络上公布了供水短缺的真相后,又潜入现场取证,不料被官员发现,直接被打死。希库感到是自己害了巴维什,发誓要继续巴维什的事业。在一次成功行动后,他告诉贪腐的官员,自己的

① "IAF gives all clear signal to Aamir's Rang de Basanti," *The times of Indian*, accessed January 10, 2006. http://articles.timesofindia.indiatimes.com/2006-01-10/news-interviews/27792821_1_iaf-green-signal-air-marshall-ahluwalia.

② Dilip Meghna, *Rang De Basanti-Consumption, Citizenship and The Public Sphere, Master of Arts*(University of Massachusetts, 2009).

名字叫巴维什,自此巴维什这个名字成为超级英雄的代称。然而,在一系列事件之后,希库被官员逮住,差点丢了性命,在他的感召下三人小组的最后一位成员也加入这个事业当中。影片的最后,腐败官员也没有被彻底铲除,和"2G"贪腐案其他涉案人员一样依然逍遥法外,潇洒地出现在各大媒体中。该片和《芭萨提的颜色》一样,结局并未走入印度电影传统的大团圆窠臼中,而是以开放的姿态向民众传达青年人反腐的决心以及努力建设更美好家园的信心。

此外,还有讲述印度政治与选举的《土地》(*Raajneeti*,2010),揭露所谓的民主不过是少数人的民主,权贵操控着大多数人的生活却还不满足,甚至对平民暴力相向。再如《印度愚公》(*Manjhi*:*The Mountain Man*,2015)讲述一位印度无地农民 Dasrath Manjhi,因为妻子爬山出了意外,而想为村落打通一条新路以免重蹈妻子的覆辙。在遭到当地政府拒绝后,他花了整整 20 年的时间用简单的工具开凿了一座山。虽然影片是在褒赞这位当代愚公为村落做出的重大贡献,但也批判了地方政府的不作为。同样的,《倔强的牛顿》(*Newton*,2017)讲述了一名新入职的公务员牛顿,被委派去一个反政府武装活跃的地区负责完成选举。作为一个理想主义者,牛顿立志投身印度民主事业,然而在切蒂斯格尔邦这样的地区,民众并不了解候选人的政治主张和竞选纲领,只是完成任务而已,讽刺了印度民主选举的假大空,民族选举不过是一场形式主义。

与政治相关的往往牵涉到犯罪问题,就如以上影片中所表现的一些官员的做法已经属于违法犯罪行为。而印度电影的犯罪类型片中也较多地会反映警匪勾结。诸如《迷幻旁遮普》(*Udta Punjab*,2016),故事围绕印度北部富裕的旁遮普省毒品泛滥以及屈服于毒品的年轻人展开叙述。影片以毒品为线索,连接起四个主要人物。一条线是缉毒警察和戒毒医生。警察跟着上司一起收受毒贩贿赂,任由毒品在旁遮普顺畅流通,直到他的弟弟染上毒瘾失去生命。警察也因此接受了戒毒医生的劝告,两人联合调查毒品供应链,最后发现毒品生产商和位高权重的议员相关。另一条线是贩毒农民和吸毒歌星,农民因为拾到毒品想要贩卖大赚一笔而误入毒贩大本营,吸毒歌星因为行为出格被警察通缉而

与农民相遇。两条线都和毒品有关,印度电影的调性也使两条线都加上了爱情主题,不过两条线走向完全不同,一条线上从小的贪腐查到了大的贪腐集团,警察、医生最终陷入失望,蚍蜉如何撼大树?另一条则带着黑色幽默,劝人向善,歌星摆脱毒品。两条线折射了毒品世界的光怪陆离与现实生活中的无奈与希望,将现实主义的真实性发挥得淋漓尽致。

这些电影揭露政界黑暗,特别是针对贪腐、形式主义等作风问题采取了毫不留情的态度,大多采用虚构的故事甚至是有些极端的故事去表达社会的真实情况,并发表对事件的看法,表现出当代的印度电影能够直面政治问题,肩负使命,对政治问题进行深思,也希望从国家到民众各个层面都能够多为国家的未来行动起来。

再次,教育问题也是印度现实主义电影的焦点问题。

2009年的《三个傻瓜》将目光对准了教育制度,有别于2000年《情字路上》讲述对于学校不许谈恋爱这样狭隘的不合理制度的抵抗,《三个傻瓜》用喜剧形式表现学生抵抗印度填鸭式的教育,宣传教育体制改革,更具有广泛性与真实感。皇家工程学院作为印度一所名校,成绩是检验学生的唯一标准。影片的主角兰彻是个天才式人物,常常与学校里的陈腐思想相抵抗,并以他的行为带动两个朋友抗击"以成绩论英雄"的教育思想,最终神奇地取得了胜利。不得不说这是一个理想化的结局,但是它确实反映了印度教育制度的弊端,并且主角兰彻以自己的理想主义给身边的人都插上了理想的翅膀,而这些理想也都在若干年后实现。影片批判了印度教育制度的弊端,赞许青年的理想主义作为,同时也唤起公众对教育的正确态度。

近年的《起跑线》与之相似,描绘了中产阶级家庭对孩子教育的焦虑。所谓的"不能输在起跑线上"大约是亚洲国家父母的共识,在印度这样一个曾经被外界认为永远可以安于现状的国度,也出现了一群"鸡娃"的父母。故事的主人公服装店老板拉吉夫妇就是其中一员,他们想要通过一切手段,甚至去假装穷人,为女儿获得去顶尖私立学校念书的资格。故事有笑有泪,最终的结局走向是拉

吉夫妇放弃了假冒身份而获得的名额,为女儿选择了普通公立学校,期望以这样的举动唤起社会对教育机会不均等问题的重视,促进印度教育的正常化发展,而不是扎堆去挤名校。影片虽是采取了比较幽默的方式去建构剧情,但是也暴露出教育制度的问题甚至整个社会的问题,除了教育资源不均衡,更重要的是社会中贫富差距拉大,阶级固化以及权贵享受的特殊待遇。甚至教育界本身也在助长这样的风气,校长因为出身低微小时候在名校受尽冷遇,表面上刚直不阿、不收贿赂,也拒绝走后门,实际上她是将教育经营成一门生意,倾向于为有权势者创造机会,从而使这种风气愈演愈烈。影片主要对中产阶级进行了描绘,但是也波及其他阶层,甚至把事件放置到整个社会中去考量,可以说在讨论教育问题,但不止于此,而是指向了国家的政策、制度,更加发人深省。

最后,反映日常生活。

影片《方寸之爱》(*Love Per Square Foot*, 2018)描绘了一对在孟买不断奋斗买房的小夫妻。主人公桑杰是个普通的银行职员,快30岁却还和父母挤在铁路公司的宿舍里打地铺,上公共厕所。更沉重的危机来自桑杰的父亲,他一旦退休,宿舍也会被收回。为了自己和家人梦想的房子,桑杰于是开始各种拼搏。可惜作为中产阶级的桑杰连向银行贷款买房的资格都没有,收入也完全跟不上房价疯涨的速度。政府出台的廉价买房政策只限已婚夫妻,于是桑杰动起了脑筋,希望借假结婚获得买廉价房的机会。一连串的阴差阳错之下,桑杰遇上了卡莉娜,两人一拍即合,冲着同一个目标——买廉价房而决定假结婚,结婚之后房子到手,两人摩擦不断,倒是给观众贡献了一出幽默好戏。不过总体说来,该片反映了社会实际问题,虽则以比较轻松的剧情来讲述,但抛出的话题却也比较沉重,中产阶级都无法在孟买买房,可见社会的贫富差别之巨,普通民众生活之艰难,从这一点来说矛头依然指向了国家的政策。

另有号称印度首部以性功能障碍为主题的电影的《雄起》(*Shubh Mangal Saavdhan*, 2017),剧情很简单,男主人公生性腼腆,爱上一个姑娘也是脉脉不得语,后来在线求婚,顺利结婚,结婚之后尴尬出现了:男主人公不能"雄

起"……于是生活中开始一地鸡毛,在印度惯有的戏剧表达下,以爱达成了最终和解。该片的意义在于,印度电影一向比较保守,基本没有大尺度镜头,偶尔为之也来自外籍印度裔导演的影片,故能够大大方方地把"性"这个问题放在大众面前讨论也显示着一种开放的风气。无独有偶,2018年推出的《喜得千金》讲的也是新环境下的新奇事件,甚至和中国开放二胎政策时有可能遇到的问题非常相似,没有明星阵容也没有高昂的制作费,却拿下了20亿卢比以上的票房。该片讲述一位更年期孕妇的故事。儿子都要结婚了,年过半百的老母亲居然怀孕了……这里的重点并不是家庭伦理问题,比如新出生的孩子是不是要年长的哥哥担负起养育责任的问题,而是关于中老年人的"性爱"问题。在印度的传统思想里,年长的人应当苦修,向神明靠拢,根本不应该心存妄念,特别是对于"性"的执念,故而影片营造了周围人对这对中老年夫妇的不认可,最终,要结婚的儿子从不认可这件事,到站出来为父母辩护,在辩护的过程中也接受了这样现实。影片通过一个看似有些滑稽的现实故事,探讨了一个印度社会中存在却常被掩盖的问题:中老年人的性权利问题。

总体来说,这一时期所出现的现实主义电影,都有着向民众表达思想观念的欲望,虽则着眼处不同,但是它们其实都指向了国家、民族,提出了改变现状的要求。它们都希望国家和平、强盛、公平、正义;个人自由、平等。这些影片从不同的侧面反映印度的现实,并且给出了治疗的方案,并且这里的现实主义融合了世俗主义、理想主义与民族主义,既有嫁接元素又有本土精神,以一种杂糅方式生成,呈现出多元特征,这也是与上一时期电影相比明显不同的特征。

二、人文关怀的彰显

人文主义一词源于英文"humanism",布洛克认为"广义的人文主义是远自古希腊近至二十世纪现代的一种概念,具有多样的表现方式,基本上是一种着眼于人类为具有真理和正义之源的既有尊严又富理性之本体的哲学观。人文

主义所诉求的终极领域是人类的理智,而非任何外在的权威,其目标是在有限存在中的最大之善"①。近代西方学者对人文关怀有着更深刻的研究,指出理性的重要性"从人文精神的根本特征就在于的权威地位和力量来说,它必然突出地表现为理性精神肯定人本身所固有的理性"②。印度作为文明古国之一,从来不缺乏人文关怀,诸如两大史诗《罗摩衍那》和《摩诃婆罗多》所表现的对个体的重视、关怀,人与社会、人与自然等的和谐相处,精神与物质的统一等,而当代印度电影中表现的人文关怀则受到西方的影响,兼具现代特质。

对弱势群体的关注是这一时期印度影片中常表现的主题。2005年《黑色的风采》(Black)描绘了一个类似于海伦·凯勒的故事。米歇尔是一个盲聋哑孩子,她的世界一片黑暗,8岁时幸运地遇见了一位特教老师,逐步引领她走出黑暗和混沌,在这过程中她发现了自我价值。就在她考上大学就要实现自身梦想的时候,她的老师却得了帕金森症,于是米歇尔又以当初老师教育她的方式去帮助老师。这是一个关爱别人,从而也得到别人关爱的励志故事,即使身处一片黑暗,即使听不见,依旧能活出自己的风采,并能以自己的力量帮助别人,实现自我价值。2007年《地球上的星星》(Taare Zameen Par)则讲述了一个患有先天性阅读障碍的孩子在老师的悉心照料和鼓励下,逐步摆脱原有的缺陷,迎接美好人生的故事。这两部影片都关注了社会中有一定生理或心理缺陷的孩子,并且都有优秀的老师去做他们的指导,特别是《地球上的星星》里的美术老师Ram Shankar Nikumbh打破成规,启发学生自主思考、释放想象,以乐观而自由的教学风格感染他的学生,打造出如同《放牛班的春天》里老师和孩子和谐相处的场景。这些影片所表露出的都是一种人文关怀,孩子们在老师的呵护下健康成长,并且在老师有困难的时候,又能够和老师一样去付出,是成功的教育案例。每一个人都有生存的权利,也有生活得更好的权利,而对于这些先天被剥夺了某些权利的孩子,社会需要更多地关注他们,"每个孩子都是地球上的星

① 阿伦·布洛克:《西方人文主义传统》,三联书店,1998,第286页。
② 刘放桐等:《马克思主义与西方哲学的现当代走向》,人民出版社,2002,第19页。

星"。从人的生命意识出发,凸显了一种强烈的个体意识,人与人之间的和谐沟通,是推动社会向前发展的源泉。

同样和教育有关,《预留风波》(Aarakshan,2011)围绕"预留制度"展开,曾是当年度最受争议的宝莱坞电影,一度被禁播。主人公阿南德教授是大学校长,时常照顾学校里有经济困难的学生,为有需求的学生开辅导班。他很赞赏的贫困学生库马尔在毕业之后留校做了老师。此时,法院裁决保留了不同种族和不同阶层之间的"预留制度",造成了贫富学生之间的冲突。库马尔因为自己的出身受到了不公正的待遇、阿南德也因为开办辅导班饱受争议。副校长辛格掌权后,阿南德被严重排挤,幸好那些曾经受过他恩惠的贫困学生支持他、帮助他。阿南德的辅导班得以在牛棚里重新开设,但是他的对立面——已经做了校长的辛格想通过强拆的手段毁掉阿南德居住的牛棚以达到彻底消除阿南德在学校的影响的目的。阿南德被逼无奈,在公众面前做了大型演讲,呼吁教育平等,不要因为贫困生有一定的上名校的预留名额就认为他们是不劳而获、自身能力不济或不努力而歧视他们。这次演讲获得了政府的注意,使他在政府帮助下建立了专属辅导中心。这部电影中着重讲述"预留制度"这一看似为贫困阶级倾斜的政策,其实在实施过程中充满了施舍的意味。从影片开头的面试就可以看出来,面试中特意强调询问学生的全名,因为从全名可以得知每个人的阶层,这当中就充满了歧视。影片前半部分给予了各个阶层充分表达自己想法以及争取利益的机会:下层因为预留制度的政策而狂欢,而中上层则因为这个政策愤怒。后半部分则阐述了整个电影的核心观点:中上层阶级因为不了解下层,仅因为预留制度就开始攻击下层,其实,教育最重要的是要讲求公平竞争,下层可以通过自身的努力与中上层进行竞争。但是由于出身不同,所能够接触的教育资源就有差异,这就是政策要向弱势群体倾斜的一部分原因。但这种倾斜一方面给下层提供机会,另一方面从某种程度上也否定了弱势群体的能力,认为他们的能力与他们本身的素质并不相配,从而认为他们所获得的不过是一种施舍。由此导致不同阶层对这样的"预留政策"都有着负面看法。所以如何

第一部分　新亚洲视域下的当代印度电影

把握好政策的倾斜度是社会面临的难题。影片应该说是近年来思想比较深刻的一部力作，对社会具体制度进行分析，从这一具体制度能够上升到整个社会所存在的阶级问题上，无论对下层阶级还是中上层阶级都没有简单地进行好或坏的定义，而是充满了思考的意味，从每个阶层所处的具体环境出发，真正能够比较客观公正地去分析问题。

如果说贫困人口是弱势群体，那么印度人数最多的农民则是数量最庞大的弱势群体。2010年的《自杀现场直播》虽是反映现实，却运用了讽刺喜剧的形式去表现印度当下农民的处境，透过嬉闹的镜头可以看到饱含的深深悲悯。故事讲述一对农民兄弟因为赖以生存的土地将被拍卖，从而决定利用求死的行动来获得政府大笔的补偿金。由于事件的发生与印度大选时间重合，大批的媒体在获得信息后争先恐后来到小镇采访，令原本默默无闻的穷农夫成为被瞩目的焦点，甚至上升为政治竞选的各方势力之间较量的砝码，于是上演了一出一波三折的闹剧。印度作为一个农耕国家，其农业人口占总体人口的大多数，然而在大刀阔斧的工业化进程中，大量农民丧失了土地，一无所有的他们面临着生存的危机。印度官方曾公布了一组数字，1997~2009年间印度约有20万名农民自杀。正如范达娜·席瓦曾说过的，"农民自杀是印度农民面临的生存危机中最悲惨也最引人注目的征兆"[①]。透过镜头，影片折射出的是新闻媒体为争夺新闻的冷血，政治竞争中的各种卑鄙手段以及农民们如蝼蚁一般的生命，无人去关心这个农民为何要自杀，新闻记者只是如同苍蝇见血似的盯着即将发生的重大新闻，他们仅仅是在等待这个农民的自杀，以及揣测他自杀后政府或是竞选会有什么样惊天动地的变化。故事的结尾，男主人公沉默地坐在一个城市的建筑工地壕沟中，面部无悲无喜，观众却知道他已经失去了赖以生存的土地，可是

① Shiva Vandana, "From Seeds of Suicide to Seeds of Hope: Why Are Indian Farmers Committing Suicide and How Can We Stop This Tragedy?," accessed February 2, 2012, http://www.huffingtonpost.com/vandana-shiva/from-seeds-of-suicide-to_b_192419.html.

未来又在哪里,希望不会从土壕沟里生发。影片没有直接地进行批判,却从每个镜头中投射出一种人文与世俗的关怀。不同于对乌托邦式美好事物的构建,它将芸芸众生展示给观众,没有刻意掩饰遮盖,而是呈现给观众最原始的画面,将农民最深重的苦难摆在观众面前,新闻记者、政客的嘴脸放大在银幕前,供观众去评判、去体会,以此激起全社会对于此类事件的关注与思考。

对于人口老龄化问题,印度电影也有所涉猎,如《老爸102岁》(102 Not Out,2018)讲述了一对步入老龄的父子的故事。达特利102岁,儿子巴布75岁,两人都早已丧偶,因此住在一起。直到某天,达特利突发奇想要挑战世界长寿纪录,于是要将巴布送到养老院里去,原因是自己活力四射,而儿子死气沉沉拖了后腿。儿子自然不大愿意,于是父子俩约定,只要巴布完成达特利布置的改造任务,就可以不用去养老院。在父亲的督促下,儿子开始转变,诸如给已故的妻子写一封真诚表白的情书,最终和父亲一样对生活充满热爱。影片的主旨在于为老龄人口展示一种新的生活方式:人生在任何阶段都可以和青年人一样充满活力,热爱生活和这个世界。

人文关怀很大程度上来说是和个人紧密联系的,弱势群体会被特殊照顾,但更多时候会收获歧视,甚至更容易被欺凌,因而构建对个体的尊重也是人文关怀的一大部分。影片《无所不能》(Kaabil,2017)的主线故事其实是印度电影中不可或缺的爱情,只是有些特殊——盲人之间的爱情。盲人往往会被归入弱势群体,但男主人公罗汉擅长模仿声音,因而成为配音演员,拥有稳定的收入,不仅如此,他心思缜密,能迅速对自己的处境做出精确判断。这些特质让罗汉看起来与一般盲人截然不同,然而于他而言,这一切只是为了能让自己像正常人一样活着:生活自理、经济独立。这样的人设就已经能够体现出对于个体的尊重:盲人通过努力成为普通人,不想被另眼看待,哪怕是善意的。故事的核心是爱情与复仇,罗汉和同是盲人的苏皮莉亚相爱,并不断鼓励女方增强自信。然而,两个自信的人儿新婚不久之后,自信与尊严一夜之间倾塌。权贵的弟弟阿密特带着手下混混乘罗汉不在家时,强奸了苏皮莉亚,收受了好处的警察,借

第一部分　新亚洲视域下的当代印度电影

口盲人无法指认凶徒,对此坐视不理,很快苏皮莉亚再次遭受强奸,陷入绝望的苏皮莉亚结束了自己年轻的生命。接下去就是罗汉的复仇之路,罗汉巧妙运用平日生活中训练的技能与智慧,借刀杀人、挑拨离间、埋设陷阱,无所不用其极,最终惩罚了恶人,并逃脱了法律制裁。这不是一个简单的复仇故事,而是注重传达对个体尊严的捍卫。苏皮莉亚自杀,不是因为失贞,而是因为在权贵与司法勾结的体制下,尊严无法被捍卫,只有死才能阻止尊严继续被蹂躏。罗汉的复仇也是建立在维护尊严的基础上,恶人阿密特的内心相当歧视盲人,他会想到强奸苏皮莉亚,固然有仗势欺人、贪图美色的成分在内,但更多的是想要践踏他们的尊严,因为他觉得盲人没有资格享受爱情与婚姻。故事的核心体现出个体的抗争性,为追求个体的尊严而无所不能,盲人有着和普通人一样的权利,有的甚至还有着比普通人更高的能力。每一个社会中的成员都应当受到尊重。

和弱势群体相比,有这样的一类人群甚至不被划在其内,他们是社会中的少数派,甚至被视为"异类"。《阿里格尔》(Aligarh,2015)根据印度真人真事改编,讲述了有同性性行为的名校教授被停职后,上诉法院并胜诉的故事。主人公希拉斯教授研究马拉地语冷门学术,将近退休的年纪却仍过着单身的生活,他在这个伊斯兰教圣地的城市变成了一个"异类"。嫉妒希拉斯的同事在博士临退休时,联合八卦记者,买通他的同性情人,闯入他家中拍了两人床照。一石激起千层浪,媒体的报道步步紧逼着希拉斯与其所在的学校,导致希拉斯工作权利被剥夺,养老金被取消,甚至尊严也被践踏。终于希拉斯向法庭上诉,辩护律师指出同性恋在法律范畴内是无罪的,最终主人公胜诉,这一点体现了印度对民主与自由的尊重——起码在司法与制度层面如此。但事件并没有那么圆满地结束,主人公身上同性恋的标签依然使他举步维艰,他最终选择了自杀。片尾字幕:"在2013年12月12日,印度高等法院又将同性恋重新入刑。"充满了愤怒与控诉。相似的表达同性之爱的还有《孟买之恋》(Loev,2015),只是没有这么激烈,主要表现了同性恋人的真实情感。同性之爱对于印度这样一个宗教国家来说,无论是在印度教还是在伊斯兰教都是禁忌,何况两教信教人

数占了全国人口90%以上,所以在这个国度,同性恋一定是少数派,被视作异类。从这个角度来说,印度电影能够表现同性之爱就是一种勇敢的表现、一种革命的象征,在一定程度上体现了民主,但是这种表面性的民主无法掩盖现实的残酷。影片所展现的只是冰山一角,更何况连这些影片的上映都会招致信教者的暴力抗议,真实情况下同性恋者的处境可见一斑。不过随着印度社会的发展,更多的印度人开始接受并认可这种感情。2016年,印度发布了首个以女同性恋者为主题的广告;2017年,爱尔兰选出了一个印度移民后裔、年仅38岁并公开"出柜"的同性恋总理。影片的大声疾呼大约也是为这样不断向前发展的新理念而努力,为少数派发声,表现出对少数派的人文关怀。

三、女性主义的渗透与表达

印度历史上自种姓制度婚姻体系建立以来,女性地位一直不高,印度独立后,女性地位有一定提升,但依然存在男女间的严重不平等,反映在电影中则是"对女性的刻画,甚至是展现真实女性角色在宝莱坞都是很稀有的现象"①。即使在萨蒂吉特·雷伊时代女性曾崭露头角也是一瞬间的事。不过,冷战以来反映女性的影片逐渐增多,不仅表现为这一时期女性导演的群体崛起,如米拉·奈尔(Mira Nair)、古林德·查达哈(Gurinder Chadha)、迪帕·梅塔(Deepa Mehta)等,她们的作品大多反映与探讨女性在社会中的地位及生存状态,而且表现为许多男性导演也开始关注女性,拍摄关于女性的电影。

中世纪以来,女性总是男性的附庸,萨蒂吉特·雷伊的几部反映女性的电影,虽然尊重女性,但是女性自始至终都是从属于家庭的,个人色彩并不鲜明。冷战以来的印度电影中表现女性的作品则具备一些时代所赋予的新内容。《水》(Water,2005)是迪帕·梅塔女性三部曲《火》《土》《水》之一,讲述了20世

① K. Oliver,"'It's all about loving your parents.' The Reflection of Tration, Modernity and Rituals in Popular Indian Movies," *Marburg Journal of Region* 22(2004).

第一部分　新亚洲视域下的当代印度电影

纪30年代一群寡妇的故事。在印度教传统观念中,寡妇必须为丈夫守贞,或者殉葬(即萨蒂制度,寡妇跳进焚烧丈夫尸体的烈火中与丈夫共同焚化①),于是有了"寡妇院"的存在,寡妇都被剃了头发送进那里,终生不得离开。卡丽安妮是院子里唯一没有被剃发的女子,那是因为院里的管事为了给婆罗门(印度最高种姓)做淫媒,将这个最美丽的女子送到河岸对面去供那些贵族享乐。一次偶然的机会,她遭遇了爱情,一个婆罗门的少爷纳拉扬不顾家里反对坚决要娶她为妻。卡丽安妮也在爱情的感召下,勇敢冲破宗教与传统束缚逃出"寡妇院"。然而,在去男方家的途中,她得知纳拉扬的父亲竟然是玩弄过自己的婆罗门贵族。她愤恨于这个事实,也不愿再回到从前被压迫、被玩弄的境况,她选择进入那条印度教教徒的"圣河"——印度河。很少有国家像印度一样把压迫妇女的思想写进法律,然而印度曾经的法律《摩奴法典》中的规定"妇女少年时应该从父;青年时从夫,夫死从子,无子从丈夫的近亲族,没有这些近亲族,从国王,妇女始终不应该随意自主"②即是压迫女子的条规,无论身边有无亲人,女子都没有自主权。而对于寡妇,这些条规变得更加苛刻与恶毒,基本都是一种诅咒性质的,诸如"但欲得子而不忠于丈夫的寡妻,今世遭人轻视,将来被排斥在丈夫所在的天界之外","不忠于丈夫的妇女生前遭诟辱,死后投生豺狼腹内,或为象皮病和肺痨所苦"③。因为在印度传统观念中寡妇被视为不祥,印度教认为她们身上所携带的一些物质导致了她们丈夫的死亡,所以她们必须去赎罪。故而,信奉宗教的妇女们始终被禁锢着,反映在影片《水》中的这群寡妇们,她们先是被宗教童婚制所害,被送到寡妇院时还只是儿童(楚雅只有8岁,卡丽安妮也只有9岁),在这里她们将与世隔绝耗尽生命。但是苦难还没有结束,这仅仅是宗教对于妇女的压迫。除了宗教之外还有社会的压迫。寡妇院的管事为了利益

① 参见尚会鹏:《印度文化传统研究:比较文化的视野》,北京大学出版社,2004,第177-178页。
② 迭朗善译,马香雪转译:《摩奴法典》,商务印书馆,1982,第130页。
③ 迭朗善译,马香雪转译:《摩奴法典》,商务印书馆,1982,第131页。

将卡丽安妮送去供婆罗门贵族享乐,这是一件极其荒唐的事,既要寡妇守贞却又要她们卖身,是一种丑陋的事实存在。在卡丽安妮死后,楚雅也面临一样的困境。在这暗无天日的地方,寡妇们都激烈抗争过,小楚雅天真无邪,偷养小狗、偷跑出去游戏,甚至质问"为什么男人不守寡",以此抵抗这吞噬人的黑暗之所。卡丽安妮生于希望却死于希望,努力抗争后却发现未来公公是自己原先的客人,希望瞬间破灭,而这位婆罗门贵族居然在儿子质询时恬不知耻地说自己是婆罗门,他临幸过的女人可以上天堂,可惜这个信奉圣雄甘地的贵族儿子终究还是软弱了些,无法挽救卡丽安妮的生命。影片的尽头给人一丝近乎渺茫的希望:寡妇院的大姐将楚雅送上了甘地传道的火车。这部片由加拿大籍印度女导演迪帕·梅塔执导,主题表达有些沉重,然而形式上却颇为符合西方审美,优美的风景、舒缓的配乐,展示出在落后的年代、落后的国家中女性对于自由、平等的向往,因此获得了 2006 年美国国家评论协会奖。镜头十分深沉地揭示这些妇女受压迫的原因;也因着导演加拿大籍的身份,可以在批判宗教婚姻制度和婆罗门贵族的问题上毫不留情,透着深深的悲悯与愤慨。最后片末一行字打出"截止到 2001 年,印度有 3 400 万寡妇,她们的生活大部分与几千年前《摩奴法典》所规定的没什么差别"。也许这才是该片的目的:并不是为了诉说一个过去的故事,而是反映与批判当下的现实,依然有那么多印度妇女在被宗教、传统压迫、束缚着,甚至被强迫失去生命,楚雅与卡丽安妮的抗争象征着女性主义所发出的微弱火光。

同样是底层妇女,妓女的地位不比寡妇强并且从不受任何法规保护。《勒克瑙之花》(*Umrao Jaan*,2006)中的女主人公就是这样一个角色,Umrao 本是一个中产阶级家里的女儿,由于父亲得罪了恶人,她被恶人卖到妓院,成为色艺双全的名妓。她的第一个客人是爱她的,美好的爱情持续了一段时间,可是爱人被他的父亲阻止与她往来,她为他守贞,然而她的身份却成为爱人不信任她的原因,她最终失去了爱情。英军入侵,她担心家人而去故乡寻找自己的亲人,可惜母亲、兄弟都嫌弃她的身份,将她拒之门外,她又失去了亲情。堕入深渊不

第一部分　新亚洲视域下的当代印度电影

是她的错,可是深渊却让她再无法挣脱,于是她终日哀歌,成为有艳名的女诗人。整个故事围绕着一个女子展开,细腻伤感,几乎让人难以相信是出自一位男导演之手。美丽的纱丽与各种装饰,炫目的舞蹈,悠扬的歌声,传统印度片所有特色几乎都囊括。传统女性的深重灾难也在这部片子里展示了出来。但是这部影片也有跳出传统之外的一些描述,女主角有别于一般女性的服从:她在爱人被迫远离时,想尽办法去找到他,哪怕不符合任何身份规矩,并且在爱人不信任她的时候,她也不去哀求或解释,只是默默走开;虽在风尘,却不贪财,不接受自己不喜欢的人。她是性格中带着独立性因子的旧时代女子。

　　说到能够在电影中充分表现女性独立意识的印度导演,就不得不提到米拉·奈尔。作为首个获金狮奖的女性导演,她影片的魅力也是独一份的。作为一个横跨东西的女导演,她影片中的女性身上展示出许多西方主流女性的风采,虽身着印度传统服饰却有着一颗自由的西方现代心。《欲望和智慧》(*Kama Sutra*①: *A Tale of Love*,1996)打破印度电影尺度,展现出女主人公玛雅裸露的美好身段,引起印度社会极大争议。不仅是体态的裸露,在这个女子身上同时也看不到任何传统女性的驯服。首先,她要求人人平等,她不认为公主就理应嫁给王子,她和公主一同学习、成长,比公主美丽、聪明,舞跳得也比公主好,可是所得的奖赏不过是公主穿过的旧衣服。忍受多年不平等后,玛雅在邻国王子来求亲时,利用美丽的身体俘获了王子,并对公主示威地说:从前我使用你用过的物品,现在轮到你使用我用过的。其次,表现在对自由的追逐,她对王子的妥协却没能挽救情人的生命,于是她选择离开,不管以后面临什么,她不在乎王宫的锦衣玉食,她要追求的是自由与自我。米拉·奈尔这部影片利用女性身体来写作,实质上是对男权的一种冲击。早在1972年,约翰·伯格就曾提出"女性自身的观察者是男性,而被观察者是女性"②。劳拉·穆尔维则将这个观点引入了电影:"在一个由性的不平等所安排的世界中,看的快感分裂为主动的/男

① Karma Sutra,"爱经",印度一本关于性爱的书。
② 约翰·伯格:《观看之道》,戴行钺译,广西师范大学出版社,2005,第47页。

性和被动的/女性。起决定作用的男人的眼光把他的幻象投射到照此风格化的女人形体上。"①但是在该片中,卡马苏拉教授了玛雅《爱经》,玛雅利用"性"可以为达成目的而吸引王子,也可以在宫殿里拒绝王子,性爱于她来说是掌握命运的武器。女性的身体不是玛雅用来讨好男性的,而是为了讨好自己;不是被迫献出,而是或因目的或因爱情:她拥有自己的自由与选择权,她即使是被看也是掌握着决定权的,她决定着被谁看。而米拉·奈尔在另一部《名利场》(*Vanity Fair*,2003)中则颠覆了小说中对贝姬的讽刺,将原著中为跻身上流社会而不择手段的贝姬的故事作为一个女性励志故事来书写,这样的贝姬是光彩照人的,她从低微出身到通过自己的拼搏努力成为上流社会中的一员,甚至在第二次陷入困境时,依然能运用智慧重新振作。她美丽、睿智,浑身充满女性魅力与独立意识,夺目的光辉甚至将所有男性角色都给比了下去。

这些故事以历史故事反映现实,起到以古喻今的意味,其实印度的现实故事中女性独立的因子也越来越显著。诸如《炙热》(*Parched*,2015)讲述了拉贾斯坦乡间的三个好姐妹拉妮、拉荞和碧琪丽的故事。拉妮虽则30出头却守寡多年,她为儿子的婚事不惜债台高筑,而儿子却是个不肖子;拉荞结婚后一直未能生育,她的丈夫因此酗酒,常常对她家暴;碧琪丽则是流浪舞团的台柱,同时也做一些灰色交易,老板曾把她的身体当作摇钱树,当她年纪渐长,便冷落了她。在十胜节的夜晚,饱受折磨的三个人终于下定决心,结伴踏上了寻找乐土的道路。三个处境不完全相同的女子,其实有着共同的现实问题——无路可走,也无路可退。她们于是放弃现有的生活,向着想象的地方而去,虽然前途未必光明,却是她们作为主体的一种选择,这种选择对于偏远地区的女性来说是难能可贵的。

哈贝马斯指出:"主体性是一个基本的概念,在一定意义上又是一个基础主义的概念。主体性保障的是自明性和肯定性,由此出发,其余的一切都会受到

① 劳拉·穆尔维:《视觉快感和叙事性电影》,周传基译,载张红军:《电影与新方法》,中国广播电视出版社,1992,第212页。

怀疑和批判。"[1]从这个意义上来,当代印度电影中对女性主体性的刻画充满着一种对旧式束缚的反抗,要求跟随时代潮流,跟从我心,以一种自信的姿态融入现代社会。如《印式英语》(*English Vinglish*,2012)同样讲述了一个被拘囿于家庭的女子的故事。和许多印度老年妇女一样,莎希的生活重心始终是丈夫和儿女,然而因为和时代脱节,不懂英语的她在生活中受到了丈夫和女儿的嘲笑。一个意外的机会,美国的亲戚邀请莎希去帮他们料理结婚事宜。莎希决定趁这个机会克服自己的语言障碍,于是报名参加英语培训班。这是一个突围的过程:女性终于认识到要发展自我。在这个培训班里,莎希结交了许多朋友,拥有了一段截然不同的生活,发掘和实现了自我价值。日夜苦学英语的莎希在婚礼上对新人用英语进行了祝福,这不仅为她赢得了众人的刮目相看,更是让她重新赢得了家人的爱和尊重,自此获得自我价值的提升。这是印度当代社会一个女子的成长缩影,虽然主角是个中老年妇女,但是反映出社会的进步与变化,促使家庭中的妇女不再被圈禁于家庭,而是能够走上社会、融入社会。

近年受追捧,甚至掀起了一场"厕所革命"的影片《厕所英雄》讲述了一个印度常见问题。主人公科沙夫是一个大龄单身青年,他父亲笃信迷信,甚至荒唐到安排科沙夫娶了一头母牛为妻。科沙夫虽然表面上顺从,但也有自己的想法。偶然机缘,他邂逅了高种姓出身的知识女性贾娅。最初的误会过后,这对身份地位和生活背景都有着巨大差异的男女最终喜结连理。然而好景不长,新婚次日贾娅就发现一个严重问题:出于宗教信仰,科沙夫的家里根本没有厕所,包括女性在内必须要去很远的野外解决问题。为了自己的合法权益,贾娅和丈夫及其家人展开了斗争,结局当然是贾娅获得了胜利。不仅如此,电影的热卖使得"结婚必须有厕所"这样的概念深入人心,许多马上面临婚嫁的印度女性发出了"没有厕所就不结婚"的宣言。"厕所"仅是一个意象,更多地承载着女性的尊严、女性的安全与便利。对"厕所"的争取,对于印度这个国家来说,其实是一

[1] 汪民安、陈永国、张云鹏主编《现代性基本读本(上)》,河南大学出版社,2005,第122页。

场争取女性权益的斗争。和该片主题相似的《印度合伙人》带动了一场卫生巾的革新。因为对妻子的关心、对女性的尊重,男主人公要制造平价好用的卫生巾,故事就围绕着试验生产卫生巾直到成功制成低成本卫生巾生产机器而展开,中间穿插了爱情故事。该片根据印度草根企业家 Muruganantham 的真实事迹改编。因为之前卫生巾关税过高,80%以上的女性在生理期无法使用卫生巾。制作低成本卫生巾生产机器为女性的卫生观念带来变革,可以减少妇科病的概率,2018年7月印度取消卫生巾进口关税。这些对于女性的福利,也充分说明了整个社会中女性地位的不断提升。

关于女性成长的题材,这一时期也有不少涌现,如《神秘巨星》说到一个大热的话题——网络直播。拥有金嗓子的少女伊西亚做梦都想成为一名歌星,然而,伊西亚生活的家庭是一个印度旧式家庭,父亲独掌大权,轻视女性,母亲常常遭到父亲的家暴,伊西亚知道父亲不可能支持自己的音乐梦。虽然没有财政大权,母亲理解女儿的理想,卖掉了金项链,给伊西亚买了一台电脑。伊西亚录制了一段蒙着脸自弹自唱的视屏,上传到了网上,收获了异常热烈的反响,著名音乐人也向她抛出了橄榄枝。即使获得这样的成就,伊西亚依然得不到父亲的支持,父亲因为工作需要全家移民沙特,甚至要求未成年的女儿嫁给一个素昧平生的大叔。最终母亲突破层层障碍,鼓足勇气与父亲离婚,带着孩子奔向梦想。印度的社会环境使得这部影片不仅仅是一部励志的作品,而且承载了许多关于女性的梦想和控诉。故事中的主线是女儿伊西亚的追求梦想之路,障碍是父亲因循旧历——童婚,想为未成年的女儿包办婚姻,抗争由此展开。副线则是母亲娜吉玛为了孩子们的发展自由,对抗暴力和霸权的丈夫。无论哪一条线都展现了当代女性的成长:从一开始发现自我,到自我意识不断提升,自信增强,最终走向独立。《神秘巨星》是阿米尔·汗参与制作、出品的影片,秉承他一贯的理念。如之前的《摔跤吧!爸爸》讲述摔跤手的父亲一心想要子承父业,可事与愿违,偏偏生了4个女儿,父亲有意识地训练女儿们,希望女儿们能够完成自己的摔跤理想——夺金牌。通过艰苦训练和重重磨难之后,父女如愿以偿。

这样的励志故事如果发生在欧美国家,不仅会令人觉得平平无奇,甚至会认为父亲禁锢了女儿们的自由。但是在印度这样的国家,虽则种姓制度从官方层面已经废除,但是广大的印度特别是乡村旧式思维早已固化,对于女性的歧视与压迫并没有很大改观,特别是女性依然没有婚姻自由,且嫁妆必须丰厚,婚后除了伺候一家子完全没有自我。因此故事中的父亲为女儿做出这样的一种人生规划可以被视为女性的一种解放——为她们提供一条可以有选择的道路。父亲曾骄傲地说:我们女儿很优秀,他们没资格挑选我们,而是我们挑选他们。在这个意义上来说,影片是对落后制度的一次挑战,带有女权色彩。女性摔跤类题材在 2014 年就推出过刻画印度国民女英雄、女拳王玛丽·科姆一生的《巾帼拳王》(Mary Kom,2014),作为传记电影,集中表现的是女拳王的励志人生,虽然也有对于女性成长的刻画,但很显然《摔跤吧!爸爸》将女性地位放置到更广大的社会空间进行分析,因而产生了更大的社会效应。

上面提及的影片反映了女性主体意识的生发,而《被激怒的女人》(Provoked:A True Story,2007)则是彻底的女性至上的影片。讲述女主人公不堪丈夫虐待,奋起反抗烧死丈夫,被判终身监禁,后来她通过一个公益组织上诉,将她被虐待的遭遇公布于众,最终获得重审的机会,法院接受她在狱中已服刑的 3 年为刑期,谋杀罪名不成立,当庭开释。影片对女性反抗家庭暴力的行为进行了很大程度上的肯定,呼吁抵制暴力、解决家庭争端。这一时期,与之类似的表达女性反抗的影片还是较多的,如《一个母亲的复仇》(Mom,2017)以 2012 年"印度德里黑公交案"为原型,但是为了符合印度观众口味进行了一定调整。原案件中被害人死亡,6 名强奸犯中,1 人狱中自杀,1 人因未成年 3 年后释放,另 4 人不服判决一再上诉,4 年后被判死刑。影片中激化了矛盾,被害人住院后痊愈,法医取证过了时效,受害人体内证据受损,4 名罪犯被无罪释放。接下来的故事就走入了一个"复仇"母题,被害人的继母此时利用自己的学识,报复了 4 名罪犯。又是一个"以暴制暴"的故事。这种类型的影片确实在肯定女性的反抗,有"矫枉必须过正"的意味,实则是为迎合本土观众的落后文化做了

很大的努力。首先需要激化故事中的矛盾,对立面非常恶劣,甚至把女性逼上绝路,才能使得女性的反抗合情合理。其次,给予女性非同寻常的能力,一般来说受过高等教育或有特殊技能,以使她完成使命。再次,获得周围大多数人的支持。这种认同是"通过与他者半公开、半内心的对话协商而形成的。提出一种内在发生的认同理想必然会使承认具有新的重要意义,原因即在于此,我的认同本质性地依赖于我和他者的对话关系"①。这样的设置也透露出当前印度社会女性的地位并没有影片宣传的那么高,同时女性往往也无法站在那样的制高点以偏激的手段去对抗男性。不过这类影片意在表现女性的反抗,支持女性反抗的目的能够充分满足,并且引发观众的思考,这些是最为重要的。

总体来说,这些表现女性、突出女性的影片在反映现实的基础上,所描绘的女性或多或少有一种自身意识的觉醒。影片不是将女性作为男性附属品,而是作为一个独立的个体、不输于男子的地位来看待,即是女性主义所秉承的态度:"认识到不论何时何地,也不论是在社会,还是人们自己的生活中,男性与女性拥有的权利是不平等的;由此而产生这样的信念:男性和女性应该平等。"②以"平等"二字去解放女性,让女性了解自己,从而获得一种独立的精神。这些精神的生发与印度的现实有很大关联,和印度独立以来妇女的地位不断提升有直接关系:妇女识字率从1951年的8.9%攀升到2001年的53.7%,而妇女参与经济活动人数占参与经济活动总人数的比率也从1981年的19.7%上升至2001年的25.7%。③ 随着社会地位和经济地位的提高、思想文化程度的提高,印度女性开始逐步认识自我,一部分妇女将自己从家庭中解放出来。但同时值得注意的是,印度妇女的地位虽有所提升,却依然有许多旧俗对她们造成伤害。1993年印度拉贾斯坦邦的一个调查显示:17%的女性在10岁前就结婚了,而

① [加]查尔斯·泰勒:《承认的政治》,董之林、陈燕谷译,《天涯》1997年第6期。
② [加]巴巴拉·阿内尔:《政治学与女性主义》,郭夏娟译,东方出版社,2005,第4页。
③ 参见蒋茂霞:《印度女性社会地位探析》,《东南亚南亚研究》2009年第4期。

第一部分　新亚洲视域下的当代印度电影

3%的女性在 5 岁前就结婚了,虽然 1998~1999 年度 65%的女性在 18 岁结婚[1],但是童婚制无法杜绝,仍在落后乡村上演着一出出悲剧。至于嫁妆制更是印度妇女的血泪史,"印度国家犯罪统计局近日称,2010 年印度发生因嫁妆不足而烧死新娘的事件达 8 391 起"[2]。这些惨烈现状也是触发影片反映和批判传统婚姻制度对女性的压迫与摧残的原因,但是影片同时也为印度女性打造了一个新世界。女性主义虽是一种嫁接的意识形态,却展示了一种西方主流女性的生活方式,告诉印度女性,只要发现自己、认识自己、为自我奋斗,她们也可以活出一片精彩。

四、乌托邦现实主义

除了对于现实的呈现,21 世纪以来的电影中也充满了对于现实的幻想。许多影片中展现着印度中产阶级的生活方式,豪宅、香车、成功的公司老板或是家族企业,几乎成为好莱坞电影里中产阶级生活的翻版;另外对于自由的追求、开放的表达也成为影片表现的一个重点。

诸如《永不说再见》中两对男女主人公,一对是足球明星和时尚设计师,一对是家族企业继承人和中学教师,他们的共同点就是住在宽敞的大房子里,吃穿用度都很豪奢,其中表现工作的镜头少之又少。他们的主要任务是谈恋爱,并且这个谈恋爱的段子超出了一般印度影片的想象,他们婚外恋并且成功了……当 Dev 与 Maya 情到深处,于雨夜中结合,下一个镜头立即切入了自由女神像——以追求个人婚姻自由来开脱。整个事件被放置在美国这个大环境中,"用离心的、符合一个作者(或一个群体)的相异性独特看法的话语塑造出的

[1] 参见 2005 年 State Gender Development Report：*National Productivity Council*.
[2] 美国驿站网,accessed February 28,2012,http://usestation.com/portal.php?mod=view&aid=195.

异国形象"①,虽则一定程度上反映了西方思想传递到印度后,印度人的婚姻开始走上"开放"阶段,但是这种"开放"往往被夸大了,与实际相差太远。在一个连离婚都很少见的国度,婚外恋成功并且还能被祝福,实在只能身在梦中了。所以该片只是打造了一个疏离于真实环境的"婚姻自由"而已。同样在著名的《季风婚宴》中也有类似表达,阿迪特将嫁给在休斯敦工作的电脑工程师海蒙特,这场指定婚姻中新郎新娘在订婚仪式上才首次相见,可几天之后就要成为伴侣。这个设置倒是与印度现实相符合,同时影片的婚礼仪式化部分展示了印度的传统习俗,不过随后的情节发展则不再传统,因为女主人公虽然要结婚了却还在与一个脱口秀主持人的婚外恋中不可自拔,尽管她知道这场爱情不会有任何结果,可是在结婚前夜她依然跑去找那个脱口秀主持人。之后,阿迪特向海蒙特坦诚自己爱过别人,海蒙特在思索之后原谅了她,并且举行了盛大婚礼。其实,这里的情节有些不符合常理,海蒙特与阿迪特并没有什么感情,甚至是第一次见面,然而即使阿迪特在新婚前夜还与别的男子牵扯不清,海蒙特依然能原谅她。这样的情况不仅在印度本土根本不可能出现,即便开放如美国怕也是少见,那么只能说影片给海蒙特设置了一个在美国受过西方教育的背景,使他能够平和地对待感情,尊重对方的感情自由,也给影片一个自圆其说的理由。可以说,影片是以印度为背景,构建了一种好莱坞式的浪漫。故而,该片充满了虚构的色彩。当然影片主旨是为了传达一种美好的理念,一家子其乐融融的大团圆结局也是印度传统文化的核心。只是这样的构想,虽则是以现实为基础,却是一场不切实际的视觉盛宴,倒极似吉登斯所说的"乌托邦现实主义"。

 吉登斯提出的乌托邦现实主义"努力消除绝对的或相对的贫困;恢复环境;与专断的权力做斗争;减少社会生活中的武力和暴力"②,是一种超越了现实社

① 转引自马中红:《图像西方与想象西方——〈良友〉西方形象的重构与呈现》,《文艺研究》2007年第1期。
② 安东尼·吉登斯:《超越左与右:激进政治的未来》,李惠斌、杨冬雪译,社会科学文献出版社,2000,第259页。

会的理想状态。而 21 世纪以来的许多印度影片由于接受了西方自由、民主、平等的思想,兼之于对本身社会的思考与反省,希望社会能有一定的改变,却发现这一改变的缓慢和力不从心,故而在许多制作者选择了去批判现实主义时,一部分制作者则陷入了给电影披上美丽外衣的构思中,将一切现下社会中无法成行的事情,经过偶发性事件的转换,合理或不合理地给故事一个完美的结局。同时在这种所谓的乌托邦现实主义中还显现出了崇尚"新自由主义"的特征。新自由主义是随着 1990 年美国政府炮制的"华盛顿共识"而向全球扩张,它的基本原则是"贸易经济自由化、市场定价、消除通货膨胀和私有化"①。但其实它不仅是一个经济理论,而是渗透到了意识形态的方方面面,印度由于 1990 年代的经济危机,拉近了自己同国际货币基金组织和世贸组织的距离,从而接受了资本主义最新的经济理论,同时意识形态领域也受到了一些影响。呈现在电影中则主要表现的是"自由化"以及"私有化"。这二者一方面影响了新生代对于婚姻的看法。追求情感自由确实是一种对于人的个体的尊重,但是如果因此伤害了其他人呢?自由不是建立在伤害别人或是剥夺别人自由的基础上的,更不是绝对的自由,但是一些受自由化影响的印度影片却往往忽略了这一点,表现对自由的向往与追求的同时却常常以侵害其他人的利益为前提。另一方面则是派生出一种对金钱的狂热追求。银幕上中产阶级的豪华舒适生活对于大多数印度民众来说是一种向往,而对于逐渐富裕起来的一部分人印度人来说则是一种自我欣赏与褒赞。制作者考虑到这两类人群的存在以及印度现实,创造出乌托邦现实主义的景象,不仅是为了电影叙事流畅,而且也是给印度观众一种精神上的满足。

除了过于西化的乌托邦现实之外,本土的乌托邦现实表现主要集中在不同阶级或是不同国家的婚恋上。如《边关风暴》(*Gadar: Ek Prem Katha*, 2001)以 1947 年印巴分治为背景,再现了印度教徒、锡克教徒和伊斯兰教徒之间激烈

① 诺姆·乔姆斯基:《新自由主义与全球秩序》,江苏人民出版社,2000,第 3 页。

的冲突。伊斯兰富豪逃离印度时走失的女儿萨可娜被卡车司机塔拉、一位印度锡克教徒拯救,两人克服宗教和家国的阻力在印度相爱结婚生子。几年后,萨可娜发现自己的父亲在巴基斯坦还活着并当上了市长,于是踏上寻亲之路,到达之后却因为父亲对印度的憎恨和宗教间的问题,被扣押。男主人公历经艰险寻找妻子,妻子的父亲却疯狂地阻止。故事的前半部分较为现实地反映了印巴分治之下宗教的冲突以及爱情与宗教间的对抗,后半部分则出现了经典的印度电影开挂场面:男主人公以一抵百,飞刀砸下直升机,开卡车撞飞无数汽车等等,令人惊异咋舌。如此激烈的对抗之下,父亲气急败坏开枪误伤了自己的女儿,女主人公陷入昏迷,男主人公和儿子用爱的歌声唤回了女主人公,在爱的感化之下父亲也最终同意女儿跟着女婿回印度生活。至此宗教、家国的矛盾达到和解,爱情被塑造为最重要环节,超越国界,超越宗教对立。

影片《爱无国界》(*Veer-Zaara*, 2004)传达了相似的理念。巴基斯坦女律师Saamiya,为一名因被判间谍罪在巴基斯坦关押了22年的印度犯人786号进行辩护,要把他送回印度。在为他辩护的过程中了解到了他不为人知的爱情:786号曾经是一名从事边境救援工作的印度空军中队长,名叫Veer,在一次救援行动中,偶遇巴基斯坦的伊斯兰教女孩Zaara,两人顺其自然地相爱。可是国家、宗教、家庭、名誉隔在他们中间,使这段感情成为不可能。在Zaara未婚夫的设计下,Veer为了保全爱人的未来生活与名誉,丢弃身份,谎称自己是印度间谍,被巴方关押了22年。而Zaara,则为了爱人,放弃了名誉和地位,孤身来到印度照顾Veer的父母,帮助发展建设村庄,在异国他乡生活了22年。法庭上,Veer当庭无罪释放,二人相见已鬓斑。22年的坚持,使这份爱得到了升华,无论是否真实,观众都宁愿沉浸在这乌托邦式的想象之中。

爱情、婚姻,对于印度中上层来说,已经慢慢有了自由的趋势,特别是印度影视明星,他们的婚姻中充满了不同宗教之间的和解,如最负盛名的沙鲁克·汗与妻子就是穆斯林和印度教教徒的组合;阿米尔·汗也是穆斯林,他的第一任妻子是印度教教徒,第二任妻子是印度教高种姓。但是大多数民众并没有获

得这种自由,特别是南部一些落后城邦,以及最广大的农村地区,因而电影中对于超越国界、超越宗族的爱情的刻画成为很多观众的理想。观众们愿意信服影片中的男女去突破界限追求爱情,完成他们在现实生活中无法实现的,以获得心灵上的满足。

第二节 西方文明与传统文化的现代遇合

因为悠久的历史文化,当代亚洲影像摆脱不了的就是关于西方文明与传统文化之间关系的话题。印度电影更为特殊的地方在于,它在全球化趋势之下的成功对外输出,特别是对于英美两国的输出,使得其对传统文化与西方文明之间的互动关系也就表现得更频繁、更复杂一些。

一、影像中的西方呈现

印度社会中常见的现象就是西方文明与印度传统文化的相遇,从印度具有两种官方语言——印地语与英语就可见一斑。这样的一种相遇从英国殖民的时期便已经开始,早期的印度电影要么是在英国殖民者的要求下拍摄的一些宣扬英国文明、西方文明的场景,要么就是抵抗类的、反殖民意味很浓的影片。新亚洲视域下,印度国家主体意识上升,很多印度片呈现出国外的场景,其内涵就变得更为复杂。

1. 西方作为背景

随着印度加入世贸组织,印度与外界的联系更广泛,21世纪以来不少电影的拍摄地都选择在西方国家。诸如背景在美国的有《爱,没有明天》(*Kal Ho Naa Ho*, 2003)、《永不说再见》、《燃情迈阿密》(*Dostana*, 2008)等;在英国的有《勇夺芳心》《有时快乐有时悲伤》《爱无止境》等;在法国的《命中注定的爱情》

(*Pyaar to hona hi tha*, 1998)等；在加拿大的《爱在加拿大》(*Humko Deewana Kar Gaye*, 2006)等。

这些影片大多以西方国家为背景，穿着上一般以西式服装为主，只有传统节日、婚礼等会穿印度传统服装。人物设定基本都是中产阶级，拥有体面高薪的工作，诸如工程师、会计师、律师等，住的是宽敞大宅，出入有宝马香车，讲述的则是主人公的感情纠葛，大部分影片依然会保留印度歌舞的形式。

如《爱，没有明天》讲的是一个错综复杂的爱情故事。Naina一家是美国的印度移民，母亲经营着一家餐厅，Naina因为丧父、祖母与母亲相处又不融洽等原因，成日里心情抑郁。直到有一天，乐观男子Aman的出现，让餐厅起死回生，让笑容重新回到了Naina的脸上。按着爱情剧的一贯套路，两人从全面抵触到欢喜冤家，当Naina和Aman彼此生发爱意时，Aman知道自己有心脏病将不久于人世，于是他将Naina托付给本就爱慕Naina的Rohit，努力促成了这一对。对于整个剧情来说，美国这个背景有些可有可无，特别是剧情的表达中更多的是一种亚洲爱情剧的道德标准：一定要让爱的人幸福，甚至因此把爱的人让给别人，也没有真正去了解对方是否要接受这种被转让。这和西方以个人为中心，尊重他人选择的观念明显是相抵触的。这当中美国也仅能作为一个景观来展示，为印度观众拓展海外视野。

《爱，没有明天》是一出印度传统爱情悲剧，《燃情迈阿密》则是印度电影中常见的爱情喜剧模式。迈阿密，一个爱情出没的好地方。男护士山姆和男摄影师库纳尔相识于租房子，二人同时看上一套公寓，但是房主坚持房子只租给女士，二人为了租到房子，谎称是"同志"得到了房主的同意。公寓里还住着房东的外甥女奈哈，无巧不成书，两人同时爱上了奈哈，但是由于一开始的人设"同志"，两人状况百出。结果，奈哈和自己的上司恋爱了，这两个"假同志"决定合作一把，合伙抢回奈哈。影片充满了插科打诨式的笑料，把背景放在美国，方便故事情节的开展，特别是对于"同志"这个在印度的禁忌问题，把它放在美国这个地域则是言之成理，即便国内保守观众也不会有所异议。

《爱无止境》的故事充满了巧合性和传奇性,英国仅是作为一个背景,故事发生在哪儿都可以成立,或者说放在哪儿都会觉得比较离奇。故事这样开始:萨马尔是个排雷防爆的专家,一次意外救下了阿琪拉。阿琪拉是探索频道实习生,她发现萨马尔遗留的日记本有个深情的爱情故事:十几年前萨马尔在伦敦做流浪歌手时偶遇了富家女米拉,二人一见倾心,已经订婚的米拉与他相爱了。然而萨马尔遭遇了车祸,米拉向上帝发誓如果萨马尔能醒来便永不与他见面。萨马尔因此失去了心爱的米拉,回到印度开始了军旅生活。阿琪拉对这个故事特别感兴趣,说动了萨马尔要为他追寻爱情,萨马尔为此回到伦敦,不料再次遭遇车祸,也正是因为失忆,成就了他和米拉之间的爱情。故事将两次车祸、小三插足、背叛未婚夫等各种可以称得上狗血的素材全都汇总在一起,然而印度的"玛莎拉"调料却让这锅"乱炖"显得深情好看。

此外还有《共产主义者在美国》(CIA: Comrade in America, 2017),片名看起来似乎和政治联系紧密,其实不然,依然是爱情占据了主角的地位。阿吉·马修在大学里爱上了一个美籍印度裔女孩萨拉,可惜不久之后萨拉回美国了。听说萨拉回美国是要完成家族早已指定的婚约,阿吉踏上了去美国的旅程,只是他的身份使得这个行程并不顺畅。整个故事依然是把较大篇幅放在爱情上,这部片比其他影片稍多介绍了美国的各个方面,包含了部分的政治态度。

以西方作为背景的印度影片,一方面为国内观众拓宽视野:向观众们展示了西方国家的中产阶级的生活,也是普通民众向往的生活;另一方面也是为影片做海外营销,因而会有大量的西方景观的植入,但一般不会触及东西方的比较,仅仅是一个场景的置换,因而在故事的编排上并没有太多新意,依然是印度大杂烩式的爱情片的体式。

2. 以西方视角审视印度

和仅仅作为背景不同,有些影片反映海外印度人再次回到印度后,以西方的眼光打量印度,这当中夹杂着爱国主义、民族主义情绪,但总体来说并没有往深处挖掘东西方之间的差异性,故事最多的着墨点依旧在爱情上,以及传达爱

国主义情绪。

《你好！伦敦》(*Namastey London*, 2007)讲述了女主人公Jazz是完全英国化的移民二代，连名字都改为英式色彩的Jazz。但是，她的父亲移民一代还坚守着旧俗，要求Jazz嫁个印度人，争执良久，父亲把女儿带回印度，开始了相亲之旅。父亲最终挑选了乡下的男孩Arjun，Jazz觉得自己是个标准英国人，应该和英国男友在一起，和这个连英语都不会说的印度乡下男人没有可交流的，然而受父亲的权威所迫，在朋友Imran的建议下她假装同意和Arjun举行了印度的结婚仪式。回到伦敦后，Jazz告诉父母，她和Arjun的婚姻没有在英国登记，不具有合法性，然后答应了英国男友Charlie的求婚。Arjun倒是对这个名义上的妻子颇有兴趣，于是制造机会和Jazz以及英国男友在一起，在此过程中Arjun对于Charlie等人对印度的偏见据理力争，这激发了Jazz对母国的热爱，甚至开始接受Arjun。最后的结尾，Jazz与英国男友成婚的教堂里，她悔婚奔向了Arjun。《你好！英国》(*Namastey England*, 2018)则是续篇，讲述了两人最终结婚，因为Arjun在婚礼上打伤了人，所以一直无法获得签证，最终说服Jazz回到印度。两部影片作为姊妹篇，传达的主旨意味是要归于故里，虽然在Jazz看来英国是西方发达国家，从环境到生活一切都优于印度，自己也为有英国国籍而自豪，但是遇见了Arjun后，Jazz开始明白，即使拥有他国国籍，原始身份依然存在，这也就撬动了Jazz心中最不安的一个部分：Jazz从名字到打扮甚至挑选男友都是为了证明自己是个真正的英国人，然而如果真的已完全融入英国社会中去，又怎么会没有底气地想要尽一切努力去证明？同时Arjun和英国人那场舌战群儒的表现也让Jazz为之怦然心动，这种心动源于自身作为印度人所具有的爱国心与自豪感。爱国情感需要适当的刺激与激发，一旦启动便不可收拾，所以故事最终的走向是Jazz选择了印度，无论是对丈夫的选择还是对家园的选择。

与之相似的情感表达还有《故土》，在美从事尖端科技研究的莫汉，返回故土，以现代视角审视物质和观念均落后的印度乡村，用现代的技术和观念改造

乡村。《来跳舞吧》(*Aaja Nachle*,2007)讲述印度女孩 Dia 十几岁的时候,就跟从 Daha 学习跳舞,之后成为出色的舞蹈演员。一次偶遇令她堕入爱河,Dia 违背父母定下的婚约,不顾一切与摄影师私奔到美国,接受了美国很多先进的音乐理念,只是婚姻最终还是失败了。多年之后,Dia 接到来自印度的电话,说她的导师 Daha 已经离世,并且当地政府想将当年的舞蹈学校的旧址——同时也是一处古迹——拆除兴建购物商场。出于对古迹的情感以及因为 Daha 的遗愿,Dia 极力奔走,并得到议员的承诺:若其可在两个月内举行一场由本地人演出的音乐剧的话,可以保留此处古迹。于是,Dia 面对重重困难,开始采用先进的音乐理论和美式组织方式去进行音乐剧的筹备。这两部影片主要从对故乡的感情着手,主人公都是在国外进行学习、工作,掌握了一定的西方先进理念和技能,从一定意义上来说,在国外可以拥有更好的生活。当他们回到故乡,感受到了落后、贫困,受到了感召,激发出极大的爱家乡、爱国的情感,致力于将自己毕生所学运用到改善周边民众生活中去。

此外,还有影片以西方观点审视印度,反映印度的落后,要求做出改变,如影片《羞耻》(*Lajja*,2001)以一个长期生活在美国的女性的视角,描绘她回到印度后所体会到印度女性地位的卑贱,现代与落后的反差让人震撼。这部片子有不少女性主义的内涵,更有对于女性抗争的肯定。

这些影片中,西方不再仅作为活动背景,而是参与到叙事中来,西方的思想、科技的发达是被承认的,但是主人公对于家国的感情、民族的自豪感始终凝聚在血液当中,一旦有所选择,他们也会倾向于选择自己故国、故土,愿意用自己所吸收的思想、科技去进行宣传、指导,以使故乡的未来更加美好。

3. 传统与现代的碰撞

传统与现代之间的对抗与融合,在西方场景中是很容易发生的,诸如早期的《化外之民情归故里》(*Pardes*,1997),近来的《印式英语》等。

一些较深层次的思考来自有双重身份的作家的小说改编的影片或是其导演的影片,如影片《新娘与偏见》作为《傲慢与偏见》的印度版,讲述了印度本土

文化与英美文化间的冲突。影片特意设定了三类人物分别代表了对待印度文化的三种不同态度：美国人达西和基蓝认为与印度文化相比，西方文化是绝对的先进；白斯和女儿娜丽达推崇印度传统文化，维护本民族尊严；克里和白斯夫人则是被西方文化严重洗脑的印度人，特别崇洋媚外。冲突来自白斯夫人希望女儿们能嫁给英美国家的富裕人士，而二女儿娜丽达对此有着不同的见解。他们一家在结识了来自美国酒店业的成功人士达西后，娜丽达认为达西对印度文化的诋毁是一种缺乏修养、自以为是的行为。在二人的相处过程中，娜丽达骄傲地向达西展示了印度的传统与文化，达西也渐渐尝试接受印度本土文化，最后则是印度电影"大团圆"结局，有情人终成眷属。这其中，克里对自己拥有美国绿卡这个身份感到无比优越，鄙视祖国文化传统；白斯夫人则认为美国富裕、文明，极力怂恿女儿嫁到美国；二人身上都表现出一种西方文化的深度入侵。作为美国人的达西从殖民国家文化角度去观察被殖民国家文化，觉得印度在思想、文化、物质上都远远落后于美国根本无可比性，娜丽达对此提出抗议和反击，并从一定程度上扭转了达西对印度的看法。从这一点看，娜丽达作为印度本土文化的捍卫者，以"自我"身份对"他者"进行了反击，这份坚持直接导致了结尾处的东西方文化融合。影片安排了美国人达西在婚礼上与印度人一起敲起民族乐器大鼓，跟随节奏融入印度人的传统中去。达西身上很充分地显示出美国文化中的包容性：尊重对方历史；而娜丽达作为一个传统文化的拥护者和捍卫者，也能够接受达西思想中的激进并能引导他对印度传统文化进行正确的认识，双方从起初充满对抗与矛盾发展到最后居然出现了不可思议的和谐——达成共识，结为夫妇。其实这里不仅显示了美国文化的包容性，同时也显示了印度文化中的宽容性与多样性，二者虽则在程度或阶段上不同，但是在本质上却是能够沟通的，于是能够达成和解，呈现出文化调和的态度。

这是美国文化在印度本土的遭遇，那么印度文化在美国本土的情形又如何？

影片《香料情缘》(*The Mistress of Spices*, 2005)改编自美籍印度女作家迪

第一部分　新亚洲视域下的当代印度电影

瓦卡卢尼的畅销小说,在小说中她充分展现了印度文化的传统性与美国现代生活之间的冲突,打造了一个现代童话。故事讲述了印度女孩蒂落由于偶然机会成为香料神的弟子,学成之后的她开了一家香料店,可以通过不同的香料帮助病人获得幸福。爱情不期而至,蒂落渴望它却因为门规不能接受,最终蒂落感动了香料神,获得了爱情。这个现代童话的主线可以理解为蒂落冲破传统束缚,并最终被传统接受。这类童话故事不免平淡无奇,更能引起观众关注的则是影片中其他印度人的生存状况,哈龙希望可以活得更好于是闯荡美国,在美国他别无所长只能以开出租车为生,即使这样还被一个嫉妒他赚钱多的美国人打了,但是作为一个外籍人士他没有勇气报警。另一个家庭中的爷爷,作为一个在印度生活了半辈子的新移民,美国并不是他的乐土,可是孙女爱上了一个美国人,在这种被迫接受的压力下,他出于印度民族性的本能极力反对,他认为美国人没责任感并且在这个国度里持枪合法、毒品泛滥,没有安全感可言。不过,童话的结局一定是美好的,在香料魔女蒂落的帮助下,哈龙收获了爱情,爷爷接受了孙女的恋情,那么如果没有这种神秘力量呢?影片其实反映的是印度人一种矛盾的心理:一方面对于传统不能完全破除,另一方面又渴望没有束缚的自由彼岸。在这种"自我"与"他者"的文化冲突之间,可见印度实际处在西方现代文化与本土文化的夹缝中,殖民破坏了印度本身的封建社会壁垒,迫使它开放,但是殖民却没有完成重建的任务,这一重建需要由印度自己完成。全球化下,印度已经从尼赫鲁时代的社会主义旧模式中走出,正向着市场经济模式过渡,西方现代文化的全面入侵,将导致西方文化与本土文化的冲突进一步加剧。于本土文化来说,一方面,印度本土文化的基石——宗教,在短期内不可能做出更多变化;另一方面,印度传统文化也是其能够保持民族性的根本。所以在西方现代文化猛烈来袭的时候,印度本土文化必然只能表现出一种退守姿态。在"自我"无法与"他者"站在同一对等位置上时,为了保持自我的民族性,只有吸收西方文化中先进的部分来充实自己,"自我"也就暂时只能放在"退守"的位置。

这两部电影很好地反映了西方与印度文化交流碰撞所产生的效应,《新娘与偏见》中,两种文化达到了一种和谐共生状态,而在《香料情缘》中则是一种想象性共生状态,深层次上是传统的暂时退守,这也是现实中印度对西方文化的两种基本态度。但同时,我们也注意到还有少部分电影是反映印度人在美国不被接受的状态。电影《纽约》(*New York*,2009)中,萨米是一个美籍印度人,只是他信仰的是伊斯兰教,"9·11"后居住在美国的穆斯林常常受到调查甚至非法拘禁,萨米也是其中之一,在被 FBI 非法拘禁、殴打之后因证据不足而释放,自此他心中不再有一座天平,他坚持要为自己的尊严讨回一个公道,却走上了恐怖分子的道路,最终和妻子玛雅在楼顶被 FBI 乱枪射死。"无论站在什么立场,他们的做法都是对的,只是时机不对!"影片末尾的一句台词阐释着影片的内涵:萨米要为自己的尊严讨回公道本身无错,只是做法偏激,而 FBI 因萨米妨害公共安全而射杀他也没错,只是萨米走到这一步是否与 FBI 先前的做法有关呢?影片的末尾打出字幕:"在'9·11'之后的那段日子里,1 200 余名在美外籍人士被捕,然而政府并未找到证据来证明他们其中任何一个与'9·11'恐怖袭击有关,1 000 余人最终获释。时至今日,他们中的大部分人,仍然生活在沮丧和压力中,不能够集中精力工作。"萨米和玛雅是从小在美国长大的印度人,即使这样美国依然没有把他们看作其中的成员,而是以一种审视外族的眼光去看待他们、怀疑他们,这种严重的排他性也给许多向往美国生活的印度人一个提醒:美国并不是天堂,它不是属于印度人的国度。同时电影也表达了对于全球化下东西方文化间冲突的思考:抵制与一味盲从都不是理性的,东西方文化是可以和谐共存,但是和谐共存的前提是大家能够站在平等的位置上,无论哪一国的文化都必然有着国别性与排他性。

4. 西方社会中的印度英雄

进入新世纪,印度电影有着更大胆的想象力,所塑造的英雄不仅仅能够在印度本土大显神威,在西方国家也能担负起拯救外国民众甚至全世界的重任。

第一部分　新亚洲视域下的当代印度电影

如《幻影车神：魔盗激情》(Dhoom 3,2013)将主要时空放在了美国,讲述了一个复仇性质的故事。开篇是一场梦境:1990年的芝加哥街头,一位欠了银行资本家高额款项的男子在孩子面前自杀。这位男子就是主人公双胞胎兄弟沙希尔和萨马尔的父亲。遗留在世上的双胞胎兄弟憎恶这样的资本社会,发誓报复,隐匿在马戏团工作。他们利用双胞胎的身份掩盖抢劫银行的行踪,由萨马尔抢劫芝加哥西部银行,并和警察杰建立了友好的关系。当萨马尔一次抢劫中弹,杰怀疑到萨马尔时,沙希尔出面证明自己身上没有枪伤而躲过了质询。最终,他们成功地使当年逼死父亲的债主银行破产倒闭,然而,警察杰此时发现了双胞胎兄弟的秘密,准备实施抓捕,萨马尔决定牺牲自己保全沙希尔,沙希尔却始终铭记父亲的遗言:两人一定要永远在一起,最终两人在被追击时跳下水库而殒命。虽然结局两人的身亡似乎表明在东西方对抗中的落败,但是在芝加哥骑着摩托飞檐走壁,任意驰骋,多次躲避号称神探的美国警察的追捕,并且最后惩治了发不义之财的美国白人,实在是一件值得庆祝的伟大胜利,特别是影片的画外音始终强调这是一场"印度马戏团的胜利",并安排印度女主角最后在剧场闪亮登场,完全是一副胜者的气派,从气势上压倒了西方。

与《幻影车神》的炫酷场景相比,《无所畏惧》(Neeraj,2016)则要平实很多,改编自真实的英雄事迹。1986年9月4日,首席乘务长Neerja登上了飞往纽约的航班,途经巴基斯坦卡拉奇时遭遇恐怖分子劫机,她勇敢地与歹徒周旋,护送孩子逃离时,不幸中枪,并最终英勇牺牲,最终379名乘客中,有359位幸存了下来。这些乘客中有的来自印度本土,有的来自西方。Neerja作为一个22岁的姑娘,不畏恐吓,镇定地面对歹徒,她不似美式漫威英雄,却能够在飞机上英勇拯救乘客。影片没有过多渲染劫机的惊险性,而是更多铺陈Neerja在做出英雄举动时的所思所想,塑造了一个真实的英雄。影片特别强调父亲曾对她的教诲,这令善良的她在犹疑不决中做出了牺牲自己的伟大举动,其实也从中显露出印度的传统美德对于青年人的重要性,也是传统美德而拯救了来自世界各国的旅客,这一刻,世界英雄便诞生了。

此类拯救西方、拯救全人类的影片,无疑是一种民族自豪感的体现,也正是因为在新亚洲视域下,印度作为崛起的一部分,充满了要求认同的渴望,虽则随着国际地位的上升,其自信力有所加强,但速度远远不如所料想的,此类影片正好可以满足这种渴求。

印度电影由于受着社会、历史的影响,或多或少地反映了社会现实,其中有对现实的批判,有震撼人心的感动,为受众打造了一个理想世界。无论电影所想表达的是什么,它仍旧受着时代和社会的制约。印度本土的现实以及传统文化浸染的思想,西方思想的普遍化传播,它们在影片中杂合着、缠绕着,共同反映着这个多样化的世界。印度电影人也自觉站在东西交汇的中心,从不抛弃传统与文化,因为对西方的思想文化的表现只是一种嫁接方式,其主干仍是印度本土意识形态与文化,所以即使在表现西化生活的影片中,也一定会保留印度传统节日仪式以及传统服饰的出场镜头,同时也能够接受新知,将"他者"西方思想文化内化为一种印度民众可接受的思想文化,共同构筑印度现代电影。

二、西方镜语的印度表达

现代性对印度电影的影响不仅仅限于思想文化方面,镜头语言表达方式的现代性探索也是印度电影现代性追求的重要方面。印度电影以一种较为广阔的视野将西方现代艺术的经验与技巧嫁接到本土电影中,诸如蒙太奇、长镜头、流行音乐乃至于西部片、警匪片等元素,对传统的艺术进行改良与表达。西方电影艺术在印度电影中嫁接后结下了累累硕果。

1. 传统歌舞的现代表达

印度加入世贸组织后,逐步扩大对外开放,国外电影也更多地进入印度民众视野,只是印度观众对于电影的态度一直都是没有歌舞就不是电影。所以国外电影在印度市场占有量一直在10%~15%间徘徊,不过印度电影人却

从外国影片那儿偷师不少,同时大批印度电影人在海外学习电影的经历也令印度电影接受西方影像、仿效西方影像的现象比较突出,使得印度电影能够在借鉴西方镜语之后构筑出别有新意的东方风情。歌舞作为印度电影中历来的亮点,也是印度电影人最关注的要素。对于印度电影来说,歌舞的好坏直接关系到一场电影的整体效果,在新时期下,印度电影中的歌舞得到了一种现代化方式的创新。歌舞的改良主要体现在两方面,一是歌舞的表现形式,二是歌舞音乐。

印度电影中的歌舞从来都是不分家的,有舞必有歌,有歌必然舞。《阿育王》《约达哈·阿克巴》《宝莱坞生死恋》等一些影片中的歌舞都有着MTV式的展现,并且一改之前歌舞与情节严重脱节的弊端,将歌舞与剧情融为一体。《阿育王》中的歌舞巧妙营造烟雾效果,运用水下拍摄等技巧,使得歌舞场景趋向梦幻化。"歌舞起码在两个层面上发挥作用:从文本整体结构上看,所有的冲突和障碍均通过推出一个歌舞展演来呈现。其次,从小段歌舞中,发挥叙事功能,演员将彼此间的冲突关系透过歌舞表达。"[1]确乎如此,卡瓦奇公主的出场就是一出盛大的水中芭蕾式MTV舞蹈,远景、近景、特写等变化多端的镜头展现出青山绿水间活泼美丽的女子,瞬间攫取了阿育王的目光,同时也吸引了观众的视线,二人之间幻想式的追逐嬉戏以及坠入爱河,都水到渠成。影片《宝莱坞生死恋》则借鉴了百老汇歌舞剧的舞台设计,影片开端是女主角帕罗和一群女孩身着传统服饰在灯火辉煌的大厅内欢快舞蹈,帕罗一边舞着一边小心守护象征爱情的烛火,唱出两情相悦的歌曲,以此表达即将与德孚达斯相见的兴奋心情。绚丽的背景风光加上华美的纱丽与火热的舞蹈,构筑出亮丽的民族风情。同时镜头给了烛火几个特写,也是为后面德孚达斯"人死灯灭"埋下伏线。

而将民族风情与西方镜语结合得最好的就是获奥斯卡提名的《印度往事》

[1] 焦雄屏:《歌舞电影纵横谈》,远流出版公司,1993,第18页。

和获金狮奖的《季风婚宴》了。《印度往事》以民间舞蹈和宗教歌曲吟唱为主，歌舞场面极其宏大，5台摄影机同时拍摄，上万名群众演员参演，似一首民族史诗。而其中最有东西方交融意义的就是三角恋爱中的三人舞蹈：首先，这是一出想象的舞蹈，他们中的任何一个人都没真正参与其中，但是抒发着两个女孩子特别是高丽的心声。其次，运用两个画面分别来表现两个女孩的心理，所以采取了两种音乐分声部来唱，穿着印度传统红色纱丽的印度女孩高丽唱起了印度情歌，而一袭白色公主式长裙的英国女孩伊丽莎白唱着抒情的英文歌曲。再次，歌曲里存在着戏剧冲突，营造了一个伊丽莎白的想象空间，白天她穿上了印度服饰，布凡揭开她的头巾，而夜晚伊丽莎白和布凡都穿着英国服装在西式宫殿里跳起了交谊舞。奇妙的是，一个叠化镜头将三个主人公放置在同一个场景中，伊丽莎白越舞越远，留下了场地中继续歌舞的布凡和高丽。这一戏剧冲突也暗示了这段三角感情的最终结局：伊丽莎白出局，布凡和高丽将会在一起。舞蹈起到了叙事、抒情的功能，并且将东西方文化都淋漓展现：印度传统纱丽与西式的礼服；印度民间歌曲与英文歌曲；印度传统婆罗门舞与西式交谊舞。东西方元素的差异摆在了观众面前，却在伊丽莎白那儿得到了和谐共存：当伊丽莎白穿起了印度纱丽，白人的面孔上点上了印度传统的红色朱砂，这一位尊重印度民族传统文化的白人女性形象也就呼之欲出了，并且强烈表达了伊丽莎白对布凡的爱，为了和布凡在一起，她也可以成为印度人。同样横跨东西方文化的《季风婚宴》也给观众一种全新视听感受，150万美元的小成本制作换来1 300万美元的票房，可见其成功。影片的特别之处在于：首先，DV技术。米拉·奈尔用DV为观众打造了视觉盛宴，其诀窍主要在于选取颜色的丰富性，诸如婚礼布置时绚丽的红，代表祝福的万寿菊的黄色，都是秾丽的色彩，即使DV拍摄也能将其色彩层次展现出来。另外，DV的运用契合了场景，最后一场雨中举行婚礼的戏，由于印度是一个少雨国家，下雨对于民众来说是件重大喜事，而婚礼自然也是喜事，喜上加喜，欢乐必然会多一些，于是出现了镜头的跳跃，DV镜头和场中人一起翩翩起舞。其次，东西合璧的音乐。对于印度电影来说"音乐是

一种不可或缺的结构元素,它使得印度电影拥有了明显的面貌特征,并且如此丰富:时间、空间和演员的表演在精神层面上以一种诗意的逻辑重新分配"[1]。在婚礼上,印度传统歌曲一直欢快地流泻着,而到达高潮时明显加入了 Disco 电子乐的动感旋律,大家随着这样的旋律舞动得更欢,舞出了传统意蕴与现代气质,婚礼仪式也得以顺利进行。其实从音乐这方面来说,自《勇夺芳心》开始就可以窥探出西方音乐对印度的影响,随着小提琴、萨克斯以及电子的合成音乐,女主人公或大跳"湿身舞"或着短裙在雪地里舞蹈,整个影片中充满了现代旋律与性感舞蹈的碰撞。而英文歌曲则在许多影片中都曾出现,譬如《新娘与偏见》,甚至将百老汇歌舞的印度改良版搬进了电影中。

此外,许多叙述海外背景的故事也将西方特色带入了电影中。《舞动深情》(*Hum Dil De Chuke Sanam*,1999)中,男主人公 Sameer 是在意大利长大的印度人,他去印度拜师学音乐,当老师让他唱一段时,他先是边歌边舞了一段霹雳舞,见师父脸上多云转阴,他立马开始严肃地演唱印度传统歌曲。《有时快乐有时悲伤》则是 Rohan 去伦敦寻找哥哥,在熙熙攘攘的伦敦街道上,Rohan 心情舒畅边歌边舞,唱的是西方歌曲的印度改良版,不过并不妨碍伦敦街道上有一群英伦美女着性感超短裙跟着他热烈歌舞。

当代印度电影虽然依然是以"歌舞"为其标签,却开启了新的篇章,更贴近现代人审美,特别是国际审美。首先,歌舞出现的次数与时长都有所缩减,从过去的 3 段舞蹈 6 段音乐逐渐减少到 2~3 首,一般是音乐歌舞并进的模式,时长也从 6 分钟左右减到流行乐曲的 3 分钟左右;其次,与叙事的结合更加紧密,不再是"一言不合就尬舞"的状态,往往是作为故事的铺陈或渲染,具有承前启后或是点题的功能;再次,对西方现代流行音乐舞蹈元素的吸收,接受了许多西方的现代流行乐器与旋律,不仅如此,在舞姿方面也不再死守宗教舞蹈的模式,添加了诸如嘻哈音乐、街舞等元素,更加吸引青少年观众。

[1] 克里斯蒂安·维维亚尼:《音乐 声音 动作和演员》,曹轶译,《世界电影》2010 年第 3 期。

2. 镜头语言的丰富性

现代电子音乐与现代舞蹈、印度传统音乐与经典舞蹈式样共同构建了印度电影中的歌舞,使其焕发出新的生机。其实这些歌舞中,一些镜头语言的运用使其具有更大魅力,而这些镜头语言在整个影片中的运用,则将影片更加精致地呈现。

说到镜头语言运用方面,《嗨,拉姆》可算得上印度电影史上的教科书。如经典的蒙太奇镜头:拉姆喝了催情的酒要与第二任妻子欢好,当二人脱衣相拥时,妻子突然变成了一杆长枪。印度影片审查制度对电影所表现的性爱尺度有严格控制,"用图像转换术来蒙蔽审查官,好混过各种规条的关卡"①。所以很多影片都是借用暗示的镜头去诠释激情,诸如《暴雨将至》(*Before The Rain*,2007)中英国殖民军官爱上了印度女仆,他们的接吻就用了水面倒影来展示,而他们情到浓处则直接转换成了一幅瀑布的全景图。同样《永不说再见》中,Dev与Maya情到深处雨夜中结合,下一个镜头切入了自由女神像,不仅解决了审查通过问题,还以此暗示二人追求爱情自由。不过与《嗨,拉姆》相比,这两部影片都稍逊一筹,《嗨,拉姆》中的枪有着多重含义,诸如拉姆当时心中所想只有刺杀一事,所以有一种对枪的执着感,以至于看到的事物会幻化为枪,当然也可以看作是男性的象征,等等,而妻子变成枪那一刹那给观众的强烈视觉冲击,则是后两者都无法做到的。《嗨,拉姆》中还有一些叠化性图像技术效果。影片构筑了两个空间里的故事,一个是拉姆的现在生活,1996年垂垂老矣的拉姆;一是拉姆的青年时代,即在印度独立前夕的1946年。影片特殊之处在于以黑白片形式展现拉姆现在的生活而用彩色还原拉姆过去的生活。由于两个时空的存在,它们之间必然要有连接的镜头,影片主要以特写镜头来进行时空转换:影片开始处拉姆的孙子叙述着拉姆1946年跟从英国考古学家进行考古挖掘,这时给了病榻上的拉姆一个特写镜头,拉姆的脑袋瞬间叠化成下一镜头里考古挖掘现场

① 拉利萨·高普兰:《世纪之交的印度电影》,《世界电影》2010年第3期。

的骷髅头,完成了从 1996 年到 1946 年的转换。而另一个转换则是现实中的 1996 年,伊斯兰教和印度教教徒之间的暴乱使得在救护车中急救的拉姆不得不躲避到地下室,外面枪声不断,拉姆似进入迷茫状态,这时在特写镜头展示下他的左眼中清晰地出现了一个枪靶,随着这个枪靶拉姆回到 1946 年的梦境中,当时的拉姆正在为刺杀甘地做准备,梦中是自己打靶的情形。影像的叠化完成了时间的转换。

前面说到印度电影中的现实主义并未断绝,而现实主义写实美学最主要的表达手段"长镜头"也是印度电影中的常客。巴赞曾说长镜头"这种新的叙事方式能够完整表现事物存在的实际时间、时间发展的过程"[1]。影片《宝莱坞生死恋》中有两个经典长镜头,也是对比强烈的两个镜头。一处是开头,帕罗得知青梅竹马的恋人德孚达斯从伦敦回来,欢快地从自家楼上飞奔而下,镜头一直跟着她下楼梯,穿过走廊,留下一串串脚印,配着欢乐的曲子,表达主人急迫而欢快的心情。另一个出现在剧末,由于门第差距,帕罗无法嫁给德孚达斯,在母亲安排下嫁了一个地主鳏夫,病重的德孚达斯想念着她,待寻到她家门口时已是奄奄一息,帕罗听说这个消息从家中飞奔而出,同样穿过廊道,这次的急迫是因为要冲破继子、继女的阻拦,穿过庭院时已在不顾一切地飞奔,这时还插入了儿时帕罗与德孚达斯奔跑嬉戏的场景,可惜帕罗的丈夫下令将大门关闭,凄凉的调子响起,一道大门将一对有情人生死相隔。见同一个人,用同样的方式,却是不同的心情与不同的结局,两相对比,将悲情扩大化传递给观众,引起观众们的关注与思索。

与之相较,《芭萨提的颜色》剧末的那个长镜头则有着幻想色彩。为了反腐而暗杀国防部长的五个青年被政府枪杀了,他们虚幻的身影来到了常去的城墙边,金色的万寿菊怒放着,花丛中一个小女孩问爸爸在做什么,父亲回答:"爸爸在种芒果树,现在也许只是一棵,将来会成长为一大片。"小女孩懵懂地也学着

[1] 安德烈·巴赞:《电影是什么?》,崔君衍译,江苏教育出版社,2005,第 76 页。

父亲种起芒果来,青年们聚在一起,俯看着小女孩,阳光照耀下,他们的头顶上泛起神秘的光圈,似乎是天使的光环,他们走向城门,阳光穿过他们,他们逐渐与光融为一体。这个长镜头有着深刻寓意,以种芒果做隐喻,五个青年所具有的爱国精神与爱国激情就如这芒果种子播撒在人们心间,虽起初看上去只是很少的几个,将来却会发出千千万万的小树,他们的精神不会随肉身的毁灭而结束,必将感染到更多的民众,同时那太阳造成的神秘光圈也是在表达他们至真至纯的灵魂当与天地同在。如巴赞所说,"首先不是为了给观众增添什么内容,而是为了揭示现实真相",这一个长镜头显然暗示了影片的思想中心,同时整个影片累积的情感到达高潮,喷涌而出,又起到了抒情的作用。在长镜头运用娴熟的今天,这些电影中长镜头的运用已远远超出其原始功能"写实",无论是帕罗从家中廊道走过,在地上留下的红色颜料脚印的痕迹,或是那五个青年在一片万寿菊花海中的笑脸,虽然长镜头的表现方法是从西方嫁接而来,却从内层透出一种印度民族东方式隽永的抒情性。

另外还有一些特殊的镜头表达,现代科技的发展使电影能将现实生活打造成虚幻空间,自从《罗拉快跑》以游戏画面风靡世界,印度电影中也出现了一些明显的游戏界面式影像,如电影《爱,没有明天》(*Kal Ho Naa Ho*,2003)中 Aman 和妻子打电话时说起 Naina 时,脑海里浮现出妻子和 Naina 的形象,这两个形象与他本身的形象将银幕分成了三格,显示出他们关系的融洽。《日月相视》(*Salaam Namaste*,2005)中每当人物第一次出现,都进行一种总体性介绍,将画面显示为三格,有时人物在三格中背景不同,动作不同,有时人物占满整幅画面,却被划分为三格,突出手臂动作或者表情,形成一种怪异的效果来表现人物性格。再如影片《克里斯》(*Krrish*,2006),即印度版《超人》,超人的行头集合了《黑客帝国》里的黑色酷装长外套、佐罗的眼罩,一身西式打扮,但是与坏人搏斗时采用的却是东方武术,腾挪转移间将恶人一网打尽,不过在表现坏人被他一招全都荡开时则采取了游戏画面式的慢镜头,坏人们以克里斯为中心直挺挺地向四面散落,形成一种强烈的视觉刺激。其余诸如《勇士》(*Magadheera*,

2009)中运用时下流行的"穿越"打造前世今生的爱情故事,或是《机器人之恋》(*Robot*,2010)、《天使战将》(*Ra One*,2011)里炫目的高科技,可以说,科技赋予了印度电影更多想象力,也令其表达空间更为广阔。

这些影片中的许多场面借鉴了西方影片中的镜头技巧,结合本土特色,或利用镜头语言顺利通过电影审查;或以之凸显民族特色;或加入一些意蕴,向意境处延伸,将镜头技巧为我所用,打造了一场全新的视觉盛宴。

3. 暴力美学的张扬

同时,我们发现这一时期,暴力美学在印度电影中也有所张扬。暴力美学起源于美国电影,诸如上世纪六七十年代的《邦妮和克莱德》《出租车司机》等可视为最早代表。"它的内涵是发掘枪战、武打动作和场面中的形式感,将其中的形式美感发扬到眩目的程度,忽视或弱化其中的社会功能和道德教化效果。"[①]影片《未知死亡》(*Ghajini*,2008)是印度第一部也是唯一一部由于暴力镜头过多而不是因为色情镜头获得 UA 评级的电影,讲述了一个以暴制暴的故事。与好莱坞大片《记忆碎片》(*Memento*,2000)拼贴结构类似,将整个故事情节打碎成许多段落,因主人公的短暂记忆而呈一种无序排列。不过由于印度电影的时常都在 3 小时左右,故而此片不是单纯讲述复仇的故事,而是在中间插叙了美好的爱情,复仇的段落则是充满了暴力的张扬。女友因解救被拐妇女并要调查此事而惨遭黑社会杀害,Sanjay 也被黑社会暴打,后记忆能力受损只能维持 15 分钟,依靠着这碎片式的记忆,他在身上文上了仇人们的名字,并且不停地写下日记和纸条以提醒自己发生过什么,经过两年的锻炼,他开始实施自己的报仇计划。Sanjay 以一身肌肉亮相,甫一登场便是杀人,不似《记忆碎片》中用枪,而是用水管这样的"冷兵器"来结果对方生命,充满了一种暴戾之气。Sanjay 以一抵百之势挑战黑社会集团,则是一种彻底的美国式暴力,不含丝毫的东方式柔情。影片或用长镜头表现追击,或用特写给

[①] 郝建:《叙事狂欢和怪笑的黑色——好莱坞怪才昆廷·塔兰蒂诺》,《当代电影》2002 年第 1 期。

Sanjay 施行暴力的过程以详细描述，最终镜头定格在一片倒地的尸体上，颇似昆汀·塔伦蒂诺在《杀死比尔》中表现新娘复仇的场面。最为血腥的则是电影的最后一幕：Sanjay 杀死黑社会集团老大 Ghajini。Sanjay 由于短暂记忆的作用，在与 Ghajini 搏斗过程中他突然忘记了自己是为何而来，Ghajini 见此情形利用手边的钢筋插入 Sanjay 的腹部，此时二人身上都是血红一片。Ghajini 得寸进尺地要以当初杀死 Sanjay 女友的方式杀死同 Sanjay 一起来的女学生，Sanjay 的记忆一下子打开，镜头闪回、变形，Sanjay 爆发，最后用带着钉子的木棒砸死了 Ghajini，此时镜头给了 Ghajini 流血的头部一个浓墨重彩的特写。"暴力是为了个人利益的满足，旨在伤害受害者并不顾社会的制裁而采取的有意的、反社会的、使人遭受痛苦的行为。"[①]但是暴力的实施者、片中的 Sanjay 并没有受到法律的制裁，相反，影片的结局安排他沉浸在与女友相处的回忆中，因此在片外还能得到观众们的支持与谅解；同时由于之前 Ghajini 以暴力的手段杀死了 Sanjay 的女友，令主人公短暂性失忆，时刻处在痛苦与崩溃的边缘，并且这个集团是以贩卖人口以及器官为主业，消灭这帮人实在是一件大快人心的事。至于片中渲染的暴力，则使观众的情绪在紧张、担忧 Sanjay 之后得到一种彻底释放。这部影片中虽然渲染了暴力，但是由于被实施暴力的那一方是有重大过错的黑社会集团，这使得观众觉得这样的失控是在可以接受的范围内，并有可能还会因为在影片释放了心中潜藏的那些暴力因子而感到无比畅快，这也是商业片叙事的策略之一。

其实除了这部限制级的暴力影片，印度许多影片都含有暴力美学的色彩，诸如《龙在江湖》(R... Rajkumar, 2013)、《非主流英雄》(Phata Poster Nikla Hero, 2013) 等一系列动作片，另外连史上上映时间最长的《勇夺芳心》也有着暴力美学的影子。影片结尾 Raj 从伦敦赶到印度要从 Simran 的未婚夫那儿带走 Simran，这里居然安排了一场搏斗。其场面是 Raj 和 Simran 的未婚父及其家

① 阿·沃泽尔、盖·洛海蒂：《电视暴力研究》，胡正荣译，《世界电影》1992 年第 4 期。

里人的十人大混战,与一大群人搏斗的 Raj 处于下风,不过满脸是血的他亮出了武器——枪,众人都不敢动,而他却未用武器只是徒手将那些人摔倒。当那些人四仰八叉地被摔倒在地面呈一种可笑状态时,强烈反对 Raj 来娶女儿的父亲却对 Raj 的行为表达了赞赏,Raj 最终抱得美人归。原来前面的 3 个小时爱情铺垫都是烟幕弹,最终还是要用武力解决,故事不过是要讲述一个类似西方中世纪里常见的骑士与贵夫人的故事。当片中主人公酣畅淋漓地打了场架以后,观众们也得到安慰;两个相爱的人不能走到一起实在令人揪心,既然能在一起,又何必在乎运用什么方式呢?而 Raj 为了爱情连生命都可以舍弃,还有什么比这更可贵呢。借助暴力美学的张扬以及观众对于暴力的宣泄心理,导演参透观众喜好,于是这部影片创下连续上映 16 年的记录也就不足为奇了。

暴力美学虽起源于美国,但印度电影运用起来却是别有滋味。印度作为传统东方国家,当代也一直奉行甘地的"非暴力"思想,所以对于暴力的渲染显然没有美国程度强,虽则在镜头运用上会向美国靠拢,但是其实施暴力必然要有一个借口,或是因为被施暴者本身有着反人类倾向,或因逼迫应战等等,不是单纯以暴力解决事端。

4. 黑色幽默的浸染

"黑色幽默"作为术语最早出现在 1939 年法国安德烈·布勒东(Andre Breton)的超现实主义文学《黑色幽默文集》中,当时并没有引起文坛重视。直到 1965 年美国作家布鲁斯·弗莱德曼出版了一部《黑色幽默》小说集,包含了 13 个美国小说家的作品,弗莱德曼称这些作者为"黑色幽默小说家",在文坛有一定影响,只是关于黑色幽默的内涵,弗莱德曼也承认知之甚少。1973 年,马克斯·舒尔茨在专著《六十年代的黑色幽默小说》中再次尝试对"黑色幽默"进行界定:"除了少数几个提到的欧洲作家之外,黑色幽默是发生在六十年代的一种美国现象。当时社会的文化多元化、政治一体化以及没有定型的价值体系使得美国人产生了焦虑,而这种焦虑则赋予黑色幽默文学以特定

的写作手法和主题。"①这是一个初步的定义,做了一定的界定,将黑色幽默与其他类型文学区分开,但是并没有具体展开和说明。其后的评论家对"黑色幽默"中的"黑色"做出的阐释也并不统一,舒尔茨认为是核能源和战争,布罗姆·韦伯认为是对道德观的排斥,汤玛斯·勒克莱尔认为是死亡……哈卡贝所认为的"在本体论层面产生的危机感"获得了大多数人的认同。后期衍生为一种荒诞化、寓言化的主题以及讽刺化的效果。

黑色幽默作为后现代文学的代表在这一时期印度电影中的化用也存在较多。如《龙在江湖》讲述了一个终日无所事事的小混混"罗密欧"为毒枭工作,他的任务是要杀死对手,不过整个剧情主线却是爱情故事。黑色幽默不经意间就穿插在男主人公的任务中,一次罗密欧执行刺杀政客的任务正准备下手时,却突然看见了不经意走过的梦中情人。在这种千钧一发之际,男主人公居然瞬间魔怔了,刀举在半空始终落不下来,当同伴帮他杀死了政客、尸体已经倒在他怀里时,他居然还是一副如痴如醉的模样。任务和执行之间形成了巨大的反差,也勾勒了人物的性格。此外还有大毒枭出丑的环节,不懂英语的大毒枭在英语老师的误导下,认真地和小弟们一起合唱《我是牛,你是屎,我们一起就是牛屎》,滑稽之处还在于导演特意让镜头从他看似肃穆的面部特写慢慢拉远,扩展到全景,显现出他们站的队形、每个人的虔诚模样,不听歌词会误以为他们是在唱教堂赞美诗,造成了一种讽刺的效果。

《勒索》(*Blackmail*, 2018)则是完全围绕着黑色幽默构建叙事。影片讲述了一个循环勒索事件:戴夫是个推销员,与妻子瑞娜结婚多年,过着乏味单调的日子,常常加班却前途无望,令妻子时常抱怨。戴夫的同事察觉戴夫夫妻之间的不睦,劝导戴夫多制造一些浪漫。戴夫听从了建议,下班去买花,可是花店都关门了,戴夫灵机一动,去墓地挑了一束花,无比激动地回家了。这里制造的笑料已经让观众莞尔。戴夫到家之后,发现家里电视机开着,炉子上煮着菜,唯独

① Max Schulz, *Black Humor Fiction of the Sixties: A Pluralistic Definition of Man and His World* (Ohio: Ohio University Press, 1973), p. 15.

不见妻子的人影。于是他从厨房墙上的破洞往卧室看去,惊喜瞬间变成了惊吓,妻子正在和别的男人在偷情。之后的黑色幽默意味更浓,戴夫很想报复这个奸夫,可惜又懦弱不敢正面对抗,同时还想自欺欺人地继续营造恩爱夫妻的假象,于是想出勒索的法子。而奸夫又是个吃软饭的,从妻子那里讨钱无望,就转而恐吓戴夫的妻子,戴夫的妻子手足无措只好骗戴夫拿钱,这样形成了一个勒索循环。而戴夫的同事知道这件事之后,勒索的队伍更加壮大了,形成了一个啼笑皆非的局面。不仅如此,电影还反映了社会的方方面面,各种不合常理却存在的事件勾勒出这个社会中小人物的无奈焦灼又无从发泄的处境。正如海报上戴夫和玩具惨叫鸡的面面相觑,戴夫的尴尬、自欺欺人的状态甚至还不如惨叫鸡,至少惨叫鸡还能在压迫下惨叫一声,戴夫这类小人物却很难如它一般大叫一声去释放自己的情感。

 印度影片是一种综合类型的影片,因为民族文化使然,大多数影片颇具喜剧色彩,特别擅长表现小人物的境况并加以调侃,由此反映社会的某种普遍现象,虽然有时较为荒诞,却往往有讽刺的效用。如《功夫小蝇》(*Eega*, 2012)里被谋杀致死的纳尼重生变为一只苍蝇,用各种办法为自己复仇的故事,充满了荒诞之感。影片《乡间醉恋》(*Matru ki Bijlee ka Mandola*, 2013)中,其核心是讨论农民的土地问题,一个严肃话题,然而夹杂其中的却有一部分滑稽的情节,诸如突出政客的卑劣桥段:政客的儿子带了一队人晚上去毁坏农田时,一个特写镜头中他们在很忙乱地用对讲机交流,接着一个全景令观众哑然失笑——几个人明明靠得非常近,用对讲机是画蛇添足的事情,勾勒出一幅蠢货的形态。再如《调音师》(*Andhadhun*, 2018),一部借鉴法国短片的悬疑电影,不忘在各种反转的情节中大力植入黑色幽默。诸如假冒盲人钢琴师的男主人公 Akashi 本是想凭借这个身份多赚点钱,却卷入到一场凶杀案之中,接着就是各方人马对他是否是盲人的试探。试探的过程中除了紧张以外交织着的则是荒诞笑料,诸如被害人的遗孀也是杀人策划者——西米,她带来追悼会上的贡品,Akashi 尝了几块,此时黑色幽默拉开序幕:在 Akashi 去准备咖啡的时候,西米带上了鬼面

具来试探Akashi，Akashi不动声色，似乎是过关了。不过西米又出一招，在泡咖啡的时候，给Akashi的咖啡下药，Akashi实在没法应付，只得借口去拿饼干把咖啡打翻了。本以为化解了危机，哪知道西米突然掏出了枪对准Akashi，Akashi的本能反应暴露了他不是一个真正的盲人——他举起了双手，西米开枪了。紧张气氛当中，又有新转机——原来西米带来只是演戏的道具枪，Akashi松了一口气，他决定安抚西米让她相信自己不会泄密，不过说着说着Akashi就晕倒了，原来开头吃的贡品里面就已经下了药。此处几经反转也没有逃脱西米设的局，却带领观众如同坐过山车一样领略剧情。这里的鬼面具、道具枪都给紧张的情节带来轻松的氛围，令观众不禁会心一笑，这就是黑色幽默的魅力所在。

印度新时期以来的电影在镜语方面的探索，表现为对于传统文化资源的现代性运用，通过嫁接大胆吸收西方已有成果，尝试高科技手段，将其转化为具有民族特色的影像，在这转化的过程中，东西方元素被很好地结合在一起，也顺应了全球化下多样性混合型的文化特征。但是印度镜语在尝试高科技手段时又与西方镜语有着很大区别，西方电影运用高投资、高科技手段打造视觉神话，诸如《阿凡达》投资超过5亿美元，以高科技的3D效果博得高票房。而印度电影的投资往往都偏低，科技手段一般说来并不是电影的目的，只是一种手段，即便是以高投资著称的《印度往事》也是投资于盛大的场面。在当今许多影片中充满了科技制造的虚幻式大场面之时，印度电影却以一种较为朴实的镜头表现方法去营造整个场面，并能从视觉层面上升到民族内涵层面，表现出一种民族团结融合共同抗击殖民者的气势。

印度电影将现代性意识以及西方镜语嫁接到本土语境中，其实是现代性发展的必然结果，"全球资本主义既促进文化同质化，又促进文化异质化，而且既受到文化同质性制约，又受到文化异质性制约。差别和多样性的形成和巩固，是当代资本主义的一种本质要素"①。也就是说当代社会的总体发展状况是一

① 罗兰·罗伯森：《全球化——社会理论和全球文化》，上海人民出版社，2000，第249页。

种差别与多样性共存的状况,而对于印度电影来说,西方的现代性意识背后反映的是印度的现实,西方镜语表现出的内涵意蕴渗透着印度的民族性、传统性,在嫁接过程中差别与多样生成了一种混合性,你中有我,我中有你,和而不同。印度电影对于西方思想意识以及电影镜头创作的"拿来主义",不过是将"来自文化他者的东西与我们自己的美学传统相联系"①。在这样混合性的表达中,印度电影中的传统性民族性找到了可以依托的方向,做出一种具有时代感的全新阐释。

① Bill Nichols,"Discovering Form,Inferring Meaning—New Cinemas and the Film Festival Circuit," *Film Quarterly* 47, No. 3(1994).

第四章
当代印度电影内外契合的路径——世俗化的构建

当代印度电影以民族性为表征,也在国际影坛上树立了民族电影的形象,其传统文化、习俗都给观众留下了深刻印象,不过这些以民族传统特征为主的影像并没有阻碍印度电影进军国际的步伐,这其中的原因值得深刻探究。"我们是因为有了'现代'而发生'传统'——现代人所说的'传统'是为'现代'而生的,因为唯有'现代'才能赋予'传统'的意义;'传统'只有通过'现代'才能获得自身的规定,而且唯有当'传统'与'现代'相联系和对应时,它才可以被我们思考和把握。"①从这个意义上来说民族传统与现代似乎并不矛盾。正如之前所分析的,印度电影以民族性作为表征,以西方现代意识作为内核,如何从传统通向现代,才能够使得看起来有一定的分立性的二者有对话和融合的可能,印度电影选择了"世俗化"这一沟通桥梁。

世俗化(Secularization)本是西方宗教社会学的一个概念,起初意味着由天主教控制的土地被交到一些新贵族手里。随着社会发展,不仅这些财产,包括

① 郑杭生:《现代性过程中的传统和现代》,《学术研究》2007年第11期。

第一部分 新亚洲视域下的当代印度电影

原本被教会假托由神控制,其实由教会把持的政治、教育、法律等都转由社会中的人掌管。这其实也就是一种将神性俗化的理念,即是将一个以"神"为中心的社会转变为一个以"人"为中心的社会。这一理念由于具有一种"祛魅"性质,所以经常与现代性联系起来,卡林内斯库认为:"正是世俗化力量促成了现代社会的这种转型。"①列奥·施特劳斯则认为:"现代性是一种世俗化了的《圣经》信仰。"②可见世俗化是现代性的一种表现、一个组成部分。

印度近现代社会与"世俗化"这个词息息相关。英国的殖民统治给印度社会带来世俗主义的观念,印度知识分子运用这个观念,团结各教派共同对抗英国殖民最终取得了独立。以尼赫鲁为首的印度政府和国大党在独立后旗帜鲜明地奉行世俗主义,《印度宪法》的序言中就明确规定要建立一个纯世俗的共和国,世俗主义和民主、社会主义被并称为印度的三面旗帜。

世俗化对印度社会的近现代发展确实产生了巨大的作用,诸如平息宗教间矛盾、促进民族团结等等。印度电影作为社会文化的代表,从一定程度上反映着社会的状况,这也就使得世俗之花正渐渐在印度电影中绽放。从表面特征上来看,1995年以来的印度电影呈现着一种世俗化的倾向,一方面是对国家意识形态的呼应,另一方面也是对西方文明渗透的思考与接纳。

第一节 民族寓言的现代性转换

詹明信曾说:"第三世界的文本,甚至那些看起来好像关于个人和力比多趋力的文本,总是以民族寓言的形式来投射一种政治;关于个人命运的故事包含

① 马泰·卡林内斯库:《现代性的五副面孔》,顾爱彬、李瑞华译,商务印书馆,2002,第18页。

② 列奥·施特劳斯:《现代性的三次浪潮》,见汪民安等主编《现代性基本读本》,河南大学出版社,2005,第158页。

着第三世界的大众文化和社会受到冲击的寓言。"①20世纪90年代的全球化大潮给印度传统文化以强大冲击力,不过印度的传统文化并没有因此断绝,所以印度电影在展现民族寓言时还能保留一些民族本我的因子。但是由于西方文明的强烈影响以及印度电影本身的现代性要求,其在书写策略上进行了一系列的调整,民族寓言不再以一种传统的神性/宗教性传达为目的,而是在世俗化下更彰显出历史的沉淀与个人的风采,世俗化正引领着民族寓言逐步向现代寓言转换。

一、宏大叙事的转向

英国文化学家斯图亚特·霍尔(Stuart Hall)将民族叙事进行了细分,主要划分为五个要素:"其一,国族叙事。这种叙事体现于国族历史、文学、媒体和日常文化中,并被一再叙述。它在国族关联中建构历史、象征、观念、风景、事件、仪式等现象。其二,强调起源、延续、传统和永恒。国族认同被视为本源性、第一性亦即本来就已存在的东西,是国族根源的自然表现,即便那些所谓的根源时常需要或必须从其蒙眬状态中被唤醒。其三,传统之发明(霍布斯鲍姆)。一些看似古老的传统,其实是刚出现不久,或是被发明出来的。发明的传统,旨在显示一些礼仪或象征的关联,具有特定价值和行为准则的意义,并被看作历史的遗传。其四,缔造之神话。建构国族文化的一个必要因素是缔造之神话,国族及其民族性的起源被放在久远难考的时代,现时与神话时代的界限无从说起。其五,虚构一个纯正的肇始之民。"②从整个印度电影来看,这五个因素似乎

① 詹明信:《晚期资本主义的文化逻辑》,陈清侨等译,生活·读书·新知三联书店,1997,第523页。
② Stuart Hall, *Rassismus und kulturelle Identität, ausgewählte Schriften* 2 (Hamburg: Argument, 1994), p. 203,转引自方维规:《近代思想史上的"民族"及相关核心概念通考》,载孙江、陈力卫主编《亚洲概念史研究(第二辑)》,生活·读书·新知三联书店,2014,第57页。

第一部分 新亚洲视域下的当代印度电影

都能占有一席之地,在历史大片诸如《阿育王》《印度往事》《英雄威尔》《巴霍巴利王》中都有所展现。这些也可以称作是民族寓言,印度电影中这一类型的影片不在少数,从一开始热衷于改编神话故事,到近年来描绘民族史诗,不仅在题材上发生了变化,并且在叙事方式上也出现了一些改变。

利奥塔尔认为:"在当代社会和当代文化中……大叙事失去了可信性。"[1]电影《阿育王》《约达哈·阿克巴》《印度往事》《勇士》等片的选材都是印度的一段历史。其实,印度"没有纪事的历史,所以他们也没有事实的历史"[2]。由于印度没有统一的纪年,体现在印度史书中的史实就不是一种精确记载,因而史书中往往充满了神话的色彩,而宏大叙事恰恰是表现这样神话式完整叙事的常用方法,但是受到后现代主义的影响,宏大叙事在历史大片中发生了转向。"任何整体为了其目标和利益的实现必然会或多或少限制和牺牲个体的权益。"[3]但是这并不代表宏大叙事与个人叙事不能共存,没有个体就不会有整体的存在,而只见个体不见整体,也就不能称之为历史大片。所以印度历史大片主要以宏大叙事与个人叙事相结合的方式来表现历史。

电影《约达哈·阿克巴》常常被翻译作《阿克巴大帝》,其原因在于它讲述了莫卧儿王朝的一段历史——阿克巴大帝从登基、亲政到基本统一印度的历程,从历史本事看起来似乎应当采用宏大叙事去建构。但是这部电影的片名其实是阿克巴王后的名字,这也就揭示了这部片的真正意图:不在于歌颂帝王的功绩,而在于叙述一个浪漫的爱情故事。影片的外层以宏大叙事的方法构建了莫卧儿王朝的最强盛时期,阿克巴征战四方,在黄沙漫天的阵地上,血性男儿露出的强健肌肉与挥洒的血汗被镜头定格为一幅幅壮阔画面,磅礴的气势,君王的挥斥方遒,恍若盛世景象的情景重现。而内层则是以个人叙事的方式表现了约

[1] 让-弗朗索瓦·利奥塔尔:《后现代状态:关于知识的报告》,车槿山译,生活·读书·新知三联书店,1997,第80页。
[2] 黑格尔:《历史哲学》,王造时译,上海书店出版社,2001,第161页。
[3] 恩格斯:《马克思恩格斯全集(第26卷)》,人民出版社,1973,第125页。

达哈由于宗教与战争从一开始对阿克巴怀有极大偏见到最后转变为与之相知相守。

仔细分析这个爱情故事可以发现：它与印度古典史诗《罗摩衍那》有颇多相似之处。《罗摩衍那》的主线是毗湿奴神的化身罗摩和毗湿奴妻子吉祥天女的化身悉多的悲欢离合，同时也交代了罗摩作为一国之太子四处征战直至夺回王位的故事，极具神话色彩。而《约达哈·阿克巴》主线上的爱情故事似乎与这个几千年前的传说一致，这也就是美国史学家多萝西·罗斯（Dorothy Ross）在《美国历史写作中的宏大叙事：从浪漫到不确定性》中指出的："由于将一切人类历史视为一部历史，在连贯意义上将过去和将来统一起来，宏大叙事必然是一种神话的结构。"① 那么将《约达哈·阿克巴》中主线叙事上的爱情故事定义为个人叙事似乎又成了悖论。但是，阿克巴和约达哈与罗摩和悉多终究是不同的，罗摩和悉多之间更多的是一种命中注定（二人真身的夫妻神设定），而阿克巴和约达哈之间就有了很多人性的挣扎。同样地发生不信任事件，罗摩与悉多的解决方式是悉多"投火自明"，火神将其托出证明她的忠贞，这是纯粹的神话事件，并且悉多与罗摩的关系完全是依附性的。影片中的阿克巴和约达哈虽身为帝后，却走下了神坛，他们之间的互动多了很多世间夫妻的气息：阿克巴去约达哈娘家低声下气陪练剑才赢得美人归，约达哈在被阿克巴误解后并不是一味妥协，而是非常捍卫自己的权利，即使在阿克巴认为自己错怪了约达哈转而去迎回她时，约达哈也认为他应该有一个郑重的道歉与承诺，这是生命的个体意识的体现。也正是个体意识的出现解构了神话故事的设定，从而使之进入了个人叙事的范畴。

个人叙事是一种"利用故事唤起被主流叙述所遮蔽内容的叙述方式"②。对

① Dorothy Ross, "Grand Narrative in American Historical Writing: From Romance to Umcertainty," *The American Historical Review* 100, No. 3(1995):651 – 677.
② Bill Readings, *Introducing Lyotard Art and Politics* (London: Taylor&Francis, 1991), p.51.

第一部分 新亚洲视域下的当代印度电影

于历史大片来说,个人叙事是为了充分展示那些历史掩藏下的人性,所以采取了在表面还原历史场面,而在内部叙述起个人故事的方式。在宏大叙事和个人叙事的双重构建下,历史已经不再是史书上那些干巴巴的记载,而是后人对于那段历史的理解。在这里影片并不是在还原历史,而是在建造历史,《约达哈·阿克巴》开场词里就说道:"她也许叫作约达哈,也许不是……"这又有什么关系呢,所有的历史不过是这两人爱情故事的背景罢了,那些文治武功只是为了展现阿克巴良好的素质——虽然它们大多是依据史实的。

 同样,分别获得印度电影史上国内最高票房第一名和第三名的《巴霍巴利王2:终结》(*Baahubali 2: The Conclusion*,2017)和《巴霍巴利王:开端》(*Baahubali: The Beginning*,2015)①改编自耆那教的圣人Baahubali的俗世经历。宗教圣人的故事总是历史性和神话性的杂合体,故事里的Baahubali是南印一个王国的二王子,曾因王位兄弟阋墙并取得了胜利。成为国王之后的Baahubali厌倦尘世,出家为耆那教僧侣,涅槃后被耆那教徒尊为圣人。电影里仅表现了巴霍巴利的成王之路,抛却了历史与神话中的时间与地点,将其定位为一个架空的故事。影片故事本身跌宕起伏,横跨半个世纪,涉及三代人的恩怨情仇。影片以复仇为主线,人物关系复杂,从遗落民间的巴霍巴利王子说起,倒叙前史,涉及巴霍巴利王的英勇一生,包含着众多大场面:从太后希瓦伽米的平叛到巴霍巴利与克拉克亚十万军队的对垒等。影片投资浩大,历时200天搭建出1:1比例的摩西施末底王宫和许多巨型场景,仅一个战争场面就动用了2 000名群众演员,故气势之磅礴,无出其右,使影片成功担负起宏大叙事的责任。即便是如此庞大的历史构建,也没有耽误个人叙事。影片从巴霍巴利王子身世谈起,祖母为救他而牺牲,幸而他被地下世界的人所救而存活,从小显示出爱冒险的性格,成人后也有着不畏天地的强大气魄,诸如为了不让母亲辛劳地拜神,而略过复杂的拜神步骤,直接扛起湿婆

① TOP GROSSERS ALL FORMATS INDIA GROSS, accessed March 3, 2020, https://boxofficeindia.com/all_format_india_gross.php.

灵根到瀑布下浇灌,结果触发了一连串的事件:水中漂过的面具下隐现的美丽面庞给他无限遐想,于是为了寻找梦中情人,他由水下世界向上攀登,遇上了康泰尔余部设伏,而被卷入地上世界的争斗,却终于与梦中情人相遇、相知、相爱。王子从容谈恋爱的场面,歌舞音乐一个不缺,共同构筑了温情脉脉的爱情故事,甚至一度盖过了宏大叙事。之后为了爱人去拯救被囚禁了25年的王后——揭秘身世,直到第二部中的复仇等等具体化的个人叙事,将虚构的巴霍巴利王子这个人物真实化。可以说影片在历史的纵轴线上,由宏大叙事慢慢推向了个人叙事。

与两部《巴霍巴利王》本身具有的恢宏历史背景不同,《印度往事》采用了平民视角来叙述一段殖民的历史。小事如何能担负起宏大叙事的责任?首先,它有着两个"最"的标签:第一,印度电影有史以来最高投资;第二,参演人数最多——一万人。不过,这只是表面功夫,在《印度往事》的叙事里层,我们还是可以看到历史大片的印记。故事围绕"地税"的征收,描写英军殖民时代印度的一个村落里,久旱无雨致使收成不好,拉甲请求驻扎在那儿的英军军官罗素减税,双方无法达成一致,罗素甚至很过分地要求加税,平民布凡带领全村人以一场板球赛赢得三年不交租税的契约,并且最终罗素也被迫调离该地,可以说这是一曲平民的狂欢。这是一个人的历史,布凡从一开始的不被信任,成长为一个统率全村对抗英军的领袖;这也是集体的历史,那个被殖民的岁月里,印度民众所遭受的苦难被表现了出来,他们的团结,共同为命运进行的抗争,在历史的沉淀中成为一种爱国主义的情怀。当万人集体观看布凡率领的村民队与罗素率领的英国军官队的板球对决时,就不仅仅是在观看一场精彩的比赛,而是一种历史的对决,两边分别站着被殖民的印度普通村民和殖民者英军军官,历史不是从板球赛中生发,而是从以弱势对阵强势这样不平等的殖民地时期的印度的过往中重现。即使没有真实的历史记载,我们也有理由相信,历史长河中发生过这样的事。

利奥塔尔认为,宏大叙事的叙事主体是"我们",而"我们"是一种语法暴力

形式,其目的是通过将其融入世界人类、国家民族的虚假承诺,否定和消除其他文化中"你""我""他"的特殊性。① 在《印度往事》中"我们"作为村民集体是一种设定,甚至可以说是一种历史中并不存在的设定,却是可以反映历史的设定。"我们"可以解释为一种语法暴力,确实消除了一些特殊性而让观众相信这是印度历史长河中的一段历史,甚至可以激发印度民众的爱国激情。这也是宏大叙事的魅力所在。而这其中的布凡作为单个个体,他是与众不同的,在大家退缩避让的时候,他勇敢地站出来接受英国人的挑战,并能够说服和带领村民去取得这场比赛的胜利。没有这一个人的个人行为,就没有整个集体的集体行动,所以个人叙事与宏大叙事不是根本对立的。在这部影片里个人叙事与宏大叙事共同构建起了历史。与前面所说的一样,影片重新构建起了历史,以一种历史的假设去建造一种真实。尼赫鲁曾说:"想象的历史事实和虚构混在一起的,有时甚至完全是虚构的,但它却是象征式的'真实',告诉我们那一时代中人民的思想、感情和愿望。"②

以宏大叙事来表现历史事件,以个人叙事来突出事件中的人物,二者交织中完成对整个历史的叙述,使得影片在表层上拥有宏大的完整的历史连贯性,在内层表述的个人故事中注入个人的生命体验以及从中所反映出的历史感,增强了影片的可看性。同时影片宏大叙事的转向也从一定程度上反映这些历史影片已经不是过去意义上的民族寓言,而是掺杂了现代意义在其中。由于个人意识的增强,个人叙事往往从宏大叙事中突围而出,构建起新的历史,以现代人的角度去审视过去时代的历史,实现了历史与现代的互动性。

① 史蒂文·康纳:《后现代主义文化——当代理论导引》,严忠志译,商务印书馆,2002,第46页。
② Jawaharlal Nehru,The Discovery of Indian(Oxford:Oxford University Press,2003),p.102.

二、村社式社会的重现与瓦解

"一定程度上,东方国家传统文化价值总是与地域文化即乡村、乡土联系在一起,相对而言,城市则成为现代性、西方文明、现代文明、工业文明的象征。"① 民族寓言必须建构在与其民族相契合的土地上,那么对于印度来说,民族寓言的栖息之地就是村社社会。纵观印度影片,村社社会的出镜率还是很高的,诸如《阿育王》处于孔雀王朝时代,《约达哈·阿克巴》处于莫卧儿王朝时代,其时必然是村社式社会;处在英殖民地时期的《印度往事》和《吉大港起义》也都以村社为背景,特别是《印度往事》中村落全体民众的祈雨舞蹈的大全景更是有着类似于中国影片《黄土地》中腰鼓祈雨所表现出的强烈民族色彩。

在印度,村社就是全体居民的整个世界,"居民对各个王国的崩溃和分裂毫不关心;只要他们的村社完整无损,他们并不在乎村社受哪一个国家或君主统治,因为他们的内部经济生活依旧没有改变"②。影片中对于村社式社会的描述确实与历史上的印度相符,但是外来因素会打破原本村社式社会的宁静。如电影《阿育王》开篇展示了封建王朝中村社的安谧,但是在外来侵袭意图摧毁本来的秩序时,村民们不再无动于衷,而是表现出一种强烈捍卫的姿态。如阿育王发起的卡列加大战,当阿育王的士兵们入侵到村庄中,无数的卡列加百姓自发拿起锄头、斧子等平时的农耕工具与他们展开殊死搏斗,捍卫自己的家园。村民们在入侵面前所表现出的不屈服于专制强暴的精神让人震撼不已。这说明对于村社社会来说,虽然民众不在乎受哪一个国家或君主统治,但是如果这样的统治威胁到他们村社的完整,民众一定会拼死反抗,因为在他们心中村社是每个人赖以生存的神圣家园,不允许任何人的破坏。但是近现代以来,印度的

① 石海军:《后殖民:印英文学之间》,北京大学出版社,2008,第1页。
② 卡尔·马克思:《不列颠在印度的统治》,载《马克思恩格斯选集(第2卷)》,人民出版社,1976,第66页。

村社制度遭到了彻底的摧毁,这股摧毁的力量则来自英国的殖民统治。影片《吉大港起义》就反映了一个典型的殖民统治下的村社。Surjya Sen 是印度共和军的一个领袖,他潜伏在乡村教书,不仅教授学生文化知识,还引导他们自我解放与寻求整个民族的解放。在他的带领下,村子里的 16 个青年跟随他进行了抗击英军的吉大港起义。这个故事其实就是一个乡村村民们成长为战士的故事,所有场景,如学习知识、战斗训练等,基本都在乡村中进行,理念也只有一个:将侵略者赶出自己的国度,追求自我的独立与解放。影片虽然是歌颂起义者们的勇气与为民族解放的反抗精神,但同时反映出两个问题:第一,英国侵略者破坏了原有的村社式社会;第二,印度民众要求恢复村社式社会,但是由于兵力悬殊导致最后起义失败,Surjya Sen 也被判处绞刑。其中村社式社会的破坏是不可逆转的,因为起义的失败,唯一能够重新恢复村社社会的力量消失了。虽然影片到这里戛然而止,但我们也可以分析出乡村将重新回到英军掌控之下,沿着资产阶级经济政治道路走下去。村社社会在英军殖民下不能恢复,那么在独立后的印度当代社会里还能不能重建呢?

一些以"村社式社会"为背景反映当代社会的影片给出了这个答案。《故土》就讲述了这样一个当代故事。莫汉(Mohan)作为一个海外移民(NRI:Non-Resident Indian),供职于美国航天中心,已获得了美国国籍申请名额。因为想念自己的乳母,于是这个开着房车、抽着万宝路、完全美国化的印度人回到故乡的村庄里。这里设计了一个很好的矛盾桥段:村落里的婆罗门长老们要求女教师让出学校的地方给他们开长老会,女教师坚持要给村里的孩子们建一所中学,以便他们能够接受更好的教育,拥有光明的未来。僵持不下中,长老们给了一个限定时间,如果女教师能够招到更多的学生,那么学校可以不搬。莫汉帮助女教师游说村里的每一个家庭,在此过程中,目睹了他们的穷困、他们思想的落后,同时也发现了他们心中对知识的渴望。在他的努力下,学校得以继续开办下去。这期间还穿插了莫汉帮助女教师收租的故事,因为种姓制度,被歧视的租地者无法取水浇菜,交不出租税,这又加深了莫汉对于印度穷困落后的理

解。莫汉感到了一种责任,他延后了回美国的时间,帮助村民利用水压发电,也向村民证实了科技的好处。在这个时代,祈祷无法得到救赎,而是要靠自己,强大自己是解救整个村社的最好办法。给村民们上了一堂启蒙课的莫汉回到美国国家航天中心,在自己研制的天气测绘卫星成功发射后,抵制不住对故乡的眷念之情,重回祖国怀抱。

影片通过层层设置、步步铺垫,表现了一个印度高级知识分子毅然放弃印度人梦寐以求的资本主义国家中产阶级生活,重回落后的村落为发展自己的故乡而付出努力。这部片有一定的震撼力,爱国情怀是一种不可抵御的强大情感,特别对于印度这样海外移民众多的国家来说,更有深刻意义。自己的国家也许穷困落后,可是那是自己的祖国,自己的根扎在那儿,所以影片最后那个一直孜孜以求要去美国高速公路开餐饮店的小贩也坚定地说要留下来发展自己的村社。前面说过,村社代表着殖民地国家,村社文化可以说就是民族文化的体现,但是英国的殖民统治将其摧毁了,"资产阶级在它已经取得了统治的地方把一切封建的、宗法的和田园诗般的关系都破坏了……资产阶级使乡村屈服于城市的统治……使农民的民族从属于资产阶级的民族,使东方从属于西方"①。在村社被破坏以后,印度的知识分子已经意识到了村社这样相对稳定的社会形态已经永久性失去,而不得不寻求另外一个社会形式。但是他们并没有走到英国殖民者为他们设定的西方文明路上去,而是在心理上进行想象性补偿,也就是《故土》中所表现的:在现有的印度社会中构筑属于自己的村社式神话。《故土》虽然并不能说是历史大片,却是一种想象中的历史,它表现的不是村社已被消解的现代印度农村,而是重现了旧式村社这样理想式的未经英殖民者破坏的相对稳定的社会。不同于西方殖民者在村社中看到的落后贫困,印度人从村社中能够谋求到其理想的家园。可以说,村社社会在现代是无法恢复了,但是在印度人心中是可以重建的,虽然已不复当初的模样,却是印度人的精神家园。

① 《共产党宣言》,载《马克思恩格斯选集(第1卷)》,人民出版社,1976,第253-255页。

不仅生活是如此,爱情更是如此,《爱上阿吉·卡勒》(Love Aaj Kal,2009)由同一对男女主角演绎了两段爱情故事,可以看作是一组互文的故事。第一个故事发生在20世纪60年代的旧式村落,一名军官威尔·辛格第一次见到哈尔琳就陷入了单相思,那时候的人对于爱情腼腆、小心翼翼,所以当时并没有说破。之后,他发誓要让她知道,甚至登上火车跨越千里来寻她,却只在她的阳台下,发出罗密欧一样的絮语。最终他什么也没有说,默默爱着便那样欢喜。第二个故事发生在现代的伦敦,贾伊和梅拉在一起非常开心,却总是对生活不自信,觉得无法马上安定下来,特别是贾伊认为一切爱情都是来自性的吸引,无法保证爱情能够永远,他们不再相信旧时那种一见钟情、终生不忘的感情,直到他们深刻去了解威尔的爱情故事,开始重新审视两人之间的关系。故事当中虽然有非常多的现代场景,但从感情上来说倾向于旧式的爱情,或者说推崇这种感情,甚至希望能够回到旧式的村落爱情中去。封闭的、单纯的、永久的,这一系列标签是过时的,对于爱情来说却显得那么浪漫和隽永,所以在这个怀旧的过程中,旧式的村落爱情是被选择的、被承继的,是以一种可以给予现代爱情以启迪的面目来呈现的。显然在这当中"怀旧是一种对回忆、记忆的深层渴望,而这些所谓的记忆是基于断裂的全球后现代文化情境的到来,而产生的对过去传统家庭、社区、生活形式结构的认同"[1]。

村社式的民族寓言投射出一种具有乐观主义精神的民族主义幻影,虽是制造出的一种假象,却是印度人对于民族性追求的一种反映。影片正是以自己的努力向观众表述印度曾经的辉煌,以及对将来的可能性繁荣的一种信心。影片中凸显的民族性意识形态被注入了对现下印度状况的思考,充满着传承民族文化的迫切使命感。

与此同时,在全球化语境之下,表现村社式社会的影片并没有忘记现代性的在场。《印度往事》中,作为先进西方文明象征的白人伊丽莎白小姐是帮助布

[1] 王海洲等:《香港电影研究:城市、历史、身份》,中国电影出版社,2010,第63页。

凡他们夺得胜利的关键,布凡接受她对板球比赛的指导,则是接受西方文明的一种指涉,伊丽莎白与布凡的交往也是东西方文化交流的表现。《故土》中的现代性元素就更为明显,莫汉作为一个移民者,身上传达出资本主义文明的气息,带领村民们利用水压发电,更是将科学技术带进了村社式社会。民族性与现代性在全球化开放式文化语境里并不是相互对立的概念,民族性也远远不是形式的问题。它所秉持的民族文化的主体性不是一个封闭的概念,而应当是在全球化发展的今天,在与多元文化交流碰撞中,在保持自我的情况下充实自我。在民族性与现代性之间所构建的影片中,虽则表现的是历史,却是以民族文化为立足点,以现代性多元文化融合为呈现,民族寓言在这些转变中被建构从而成为一种现代寓言。

此类现代寓言的产生也是印度电影表层上世俗化的集中体现,宏大叙事的转向削弱了历史大片中的神话色彩,引导着历史中的著名人物以普通人的姿态出现,更加贴近于时代。虽然现代化的发展令印度经济进入腾飞阶段,然而印度原本村社生活的陷落、人与人的疏离,却使得电影中所展现的村落风情无不流露出现代人对传统村落生活模式的眷恋,究其原因还是现代化的步伐之快,使得社会在发展过程中丢弃了与村社式社会紧密联系的传统文明与慢节奏的生活模式。在现代化发展过程中,整个社会强调个性,使得人们对个性化的追求常常陷入迷茫之中,反而更偏向于回归到人的原始属性群居社群组织的怀抱,"一方面,制度的政治空白正在发展之中;另一方面,政治的非制度性复兴也在出现。个人主题复归社会制度"①。这也是当代印度电影中时常有村社式社会影像表达的原因,他们在自觉与不自觉中抵制着西方现代化的直接灌输及西方构建中的亚洲世界,试图将本国民众拉回他们熟悉的生活之中,体验曾经的村社式社会中的静谧美好,以此抵制现代性的无序滋生。

① 乌尔里希·贝克、安东尼·吉登斯、斯科特·拉什:《自反性现代化:现代社会秩序中的政治、传统与美学》,赵文书译,商务印书馆,2001,第 235 页。

第一部分　新亚洲视域下的当代印度电影

第二节　新世俗神话的建立

当代印度电影除了对民族寓言的现代性建构,许多影片中还充满着外来的景象与思维意识,它们与印度传统文化交织着呈现出另一番景观。伊芙特·皮洛曾将电影思维称作世俗神话,那么在世俗化影响下呈现出新特征的印度电影就不妨称之为"新世俗神话"。下面就具体分析新世俗神话究竟是如何构成的。

一、双重景观的构建

海德格尔认为:近现代社会是一个"技术时代""世界图像的时代"①。的确,电影技术的发明使得世间之景象都可以成为屏幕上的图像。而随着技术的不断发展,"在现代生产条件无所不在的社会,生活本身展现为景观的庞大堆聚。直接存在的一切全都转化为一个表象"②。电影中的生活浓缩了现实中的生活,从而成为一种展示、一种代表,甚至只是一幅虚构的景观。

作为印度传统文化的象征,印度电影中本土风情的展示占着很大篇幅,特别是经典的"3段舞蹈,6首歌曲",以载歌载舞的形式,令时长3小时的电影充满律动与热情。冷战以来的印度电影虽然在歌舞片段上进行了一些改良,诸如减少歌舞段落,甚至像《印度教父》一样取消了歌舞,但是大部分影片还是保留了歌舞并以新形式展现。毕竟这是深深镌刻在民族灵魂之上的,没有了歌舞就不能算作电影,这是自电影发明以来印度观众的电影观。同时浓郁的民族风情也是印度电影取得海外高票房的砝码,"世界各国公众也渴望体验到全球一体化潮流冲刷下面临失落命运的异质文化奇观。无论是自身被淹没或遗忘的古

① 海德格尔:《世界图像的时代》,载《林中路》,上海译文出版社,1997,第72、73页。
② 居伊·德波:《景观社会》,南京大学出版社,2007,第3页。

典传统胜景,还是陌生他者的奇异文化风貌,只要是富于视觉冲击力的,都可能引起并满足他们对于异质文化的强烈好奇心。"①故而印度电影中的民族景观始终是浓墨重彩的一笔。

梁漱溟曾说印度文化"俱无甚可说,唯一独盛的只有宗教之一物"②。虽说在现代印度社会中,宗教削减了威力,不再是政治制度中的权威核心,但是宗教仍是印度人的头等大事,影片中也常常展现宗教祭拜画面,诸如《约达哈·阿克巴》中约达哈王后在寝宫中安放神像定时祭拜,感觉无助时也向神明祈祷,镜头所到之处俨然是整饬的佛龛和精致的案桌以及一应的祭品,庄严肃穆。除此之外,盛大的宗教节日也是让人应接不暇的景致。如"十胜节"(Dussehra),这是印度教最盛大的节日,是为庆祝印度教徒心目中的英雄罗摩与十首魔王罗波那大战十日最终获胜。《故土》中就用盛大的篝火晚会来表现这个节日,不仅有众人载歌载舞演罗摩的故事,还有纸扎的高大的魔王树立在场边,最后纸人被点火烧掉,以示魔王被消灭。出镜率更高的是"排灯节"(Diwaly),烟火与灯光照耀夜空,迎接光明,驱走黑暗,同样是庆祝除魔降妖取得胜利。因为烟火与灯光辉映,一般在展示这个节日时,排场都非常华丽盛大,如《有时快乐有时悲伤》和《宝莱坞生死恋》中,都展示了富裕家庭最华丽的排场,镜头扫过盛装的人们、家中供奉的巨大神像、妈妈手里托着的银色的祈祷盘、精美的小点心……更令人惊异的就是《机器人之恋》这样看似现代性非常高的科幻电影,其中也有这样的场景:机器人"七弟"支起多杆枪,大叫"排灯节快乐",一下将观众拉入印度民俗景观中去。此外还有《小萝莉的猴神大叔》中,盛大排场的"猴神"舞蹈出现的那段是印度洒红节,节日源于印度史诗《摩诃婆罗多》,同时也是印度传统新年(新印度历新年于春分日)。在节日期间,人们互相抛洒用花朵制成的红粉,投掷水球,迎接春天的到来,街上的人们嬉戏一团,身上被泼洒得五颜六色,空气中弥

① 王一川:《全球化时代的中国视觉流〈英雄〉与视觉凸现性美学的惨胜》,《电影艺术》2003年第2期。
② 梁漱溟:《东西文化及其哲学》,商务印书馆,2009,第80页。

漫着彩色粉尘,恰似一个梦幻世界。宗教仪式习俗的呈现,是对于印度传统文化的尊重与致敬,印度人"梵我同一"的理念是其不灭的信仰,同时对于海外观众来说,也是一种对于宗教神秘的窥探,有着莫大的吸引力。除了节日仪式,婚礼仪式也是印度影片绝不会绕过的场景,最出名的莫过于获得金狮奖的《季风婚宴》:全方位展示家庭成员在婚礼中的各种性格情态的同时也向观众展现了一场婚宴的准备与实施工作以及婚礼的排场。这样的庞大堆聚的民族风情,通过从上层阶级到下层民众的生活,全方位展示印度民俗的方方面面,"不仅足以使人把事物识别出来,而且能够传达一种生动的印象,使人觉得这就是那个真实事物的完整形象"①,使观众对于印度民族有一种感性认知。

其实,印度传统习俗作为一个电影元素被展现出来,是许多印度导演惯用的手法。20世纪90年代中期以来影片的制胜法宝是不将传统风俗作为单个的景观呈现而是将其作为人物生活的场所,或是人物日常生活中必然会经历的一些节日、人生大事等等,甚至颇受诟病的印度电影每演必有歌舞的形式,也被巧妙地以开家庭舞会、大型节日活动等新的形式来代替突兀的穿插,可以说是人物的生活被景观连接起来,人们在景观中生活,并根据景观的改变而进行相应的变化,从而成为另一幅供人欣赏的景观。也就是说"全部特有的形式——新闻、宣传、广告、娱乐表演中,景观成为主导性的生活模式"②。在此,景观才是真正的主角。正因为景观的存在,印度影片以一种"复制外形以保存生命"③的方式去表现民族的原始风情、风俗习惯,"记忆的集体框架也不是依循个体记忆的简单加总原则而建构起来的;它们不是一个空洞的形式,来自别处的记忆填充进去。相反,集体框架恰恰就是一些工具,集体记忆可用以重建关于过去的意象,每一个时代,这个意象都是与社会的主导思想相一致的"④。这些意象的集

① 鲁道夫·阿恩海姆:《艺术与视知觉》,滕守尧、朱疆源译,中国社会科学出版社,1984,第50页。
② 居伊·德波:《景观社会》,南京大学出版社,2007,第3-4页。
③ 安德烈·巴赞:《电影是什么?》,崔君衍译,江苏教育出版社,2005,第2页。
④ 莫里斯·哈布瓦赫:《论集体记忆》,毕然、郭金华译,上海人民出版社,2002,第71页。

合,正能够集中传达民族的集体无意识,同时也有效地保留了自己影片的民族风格。除了对传统文化的传承与发扬以外,在这些影片中保留民族景观还有许多票房考虑。首先笼络住了国内广大的固定收视群,特别是消费力最强的2亿中产阶级,其次争取到了海外的印度人,没有归属感的他们在这样的影片中找到慰藉(海外印度人贡献的票房约占宝莱坞总票房的30%),再次才是那些猎奇的海外观众。将民族风情融入电影中的策略确实是一步稳赚不赔的好棋。

当代印度电影与之前最大的不同就是在构建景观时,不仅仅采用了印度的民俗风景,还成功地展示了国外图景。如《永不说再见》将整个场景设在了美国,虽然人物有时会穿上传统纱丽,但多数时间穿着欧美的西装或套装,路上来往的也是些金发碧眼的欧美人士。《我的名字叫可汗》也是用了美国全背景,伊斯兰教与印度教的冲突以及美国公众与伊斯兰教的冲突在"9·11"后的美国展现出来。此外,《有时快乐有时悲伤》中 Rohan 来到伦敦寻找哥哥,通过 Rohan 的眼睛展示了伦敦的街道景观:琳琅满目的商铺,星巴克等欧美品牌的特写……这些域外情景基本满足了印度本土民众开眼看世界的欲望,同时获得了在国外的印度人(Indian Diaspora)的共鸣。

域外景观不仅是异域风情的展示,同时它的在场,也是一种对社会本真的遮蔽。印度作为一个古老的国度,电影中的人物性感一般是以美丽的纱丽严实包裹的曲线来展现的,曾有女演员因为在电影中穿三点式而遭到逮捕。① 显然,在印度这片古老的土地上表现过于露骨实在是不太明智,因此许多影片选择了在国外去表现对于印度来说有些出位的性感,于是穿着露脐装、迷你短裙的 Pooja 就在伦敦亮相了(《有时快乐有时悲伤》),既让观众饱了眼福,又不至于受到诟病。

国外场景的功能不仅令影片在表面上呈现出一派自由宽松景象,还在内部发挥作用。《永不说再见》中,Dev 与 Maya 作为有妇之夫和有妇之夫,他们在错

① 《北京晚报》1998年10月18日。

误的时间遇到了对的人,最终在爱的引领下背叛各自的家庭而走在了一起。剧中所展现的"出轨"这一印度传统家庭无法认同的情节,放在印度本土环境中是无法想象的,但是在国外就为他们营造了一顶保护伞,以"自由"为名,释放了想象的空间,从而也营造出另一个景观。这样的景观构建遮蔽了原有社会的矛盾,将矛盾(禁忌)在景观的域外转换中去消解,以虚构景观中人们的生活去实现真实生活中的不可能。《我和你》之中的寓意就更明显了,Karan 被设定为一位漫画家,因为在漫画世界中没有国界与宗教的阻碍,只有单纯的男孩和女孩的自由个体。偶然的机会,他遇见了心动女孩 Rhea,第一次是在印度飞往阿姆斯特丹的飞机上,第二次见面是在纽约,他们从此成为一对欢喜冤家。很显然,Karan 作为一个漫画家,生活中的很多时间需要徜徉在不切实际的空想中,影片为了使他的空想能成为现实,构筑了两个空间:阿姆斯特丹和纽约。在这两个构筑的景观空间里他遇见了心仪的对象,而荷兰和美国都是西方先进文化国家的代表,可见"想象"的直接指涉就是西方景观。

从这方面来说,双重景观构建,利用景观效应,分离真实与虚构再混合生成一种电影梦幻,"把它的观众联结在一个集体的梦幻中,一个对他们自己的文化经验理想化的幻景之中"[①]。电影抚平了日常生活焦虑,观众通过电影得到情感的宣泄和释放,从而成就了电影的娱乐功能。

但是我们也注意到,西方景观作为一个解决现实矛盾的契机和幻想空间的同时,在电影中常常也表现为一种对民族的沉重压力。由于国外景观无论是表层上的展示凸显出西方国家的发达性特征,还是在作为事情发生的背景时成为万能转换公式,对于印度本土来说都具有一种无比的优越性,这种优越性就容易造成主人公在国外景观与国内景观选择上的一种压力,而这种压力也折射着印度社会在全球化下对西方思潮与国内传统之间的思考。所以往往呈现出一种矛盾的心态,诸如在影片《风筝》中抛弃物质追求精神的举动折射出的是一种

① 托马斯·沙兹:《旧好莱坞/新好莱坞:仪式、艺术与工业》,中国广播电视出版社,1992,第2页。

在东西方选择中对自我的重新认识和坚守。《慷慨的心》亦以爱情为主线,描绘了两个家族之间的爱恨情仇,有一丝"罗密欧与朱丽叶"的意味。两个在欧洲保加利亚的印度家族有世仇,15年前男女主人公 Raj 和 Meera 的父亲都死于双方间的火拼,对彼此来说对方家族是杀父仇人。之后这两个家族都回到了印度本土,甚至 Raj 的弟弟和 Meera 的妹妹坠入爱河,结果 Raj 上门提亲时发现未来弟妹居然是世仇家族里的成员,而弟妹的姐姐 Meera 曾经和自己有过一段轰轰烈烈的爱情。一个是黑帮老大的长子,一个是世仇家的大小姐,本以为爱情可以化解一切仇恨,不料最终还是因为误会而分离。这一次两人从海外的保加利亚回到了印度本土,在弟弟、妹妹的助推下,两人在印度本土再续前缘。故事本身没有太多新意,主要是在对比海外与本土,倾向于海外皆是伤心地,只有将爱情重新移栽到印度本土才能真正实现。《真爱满屋》(*House Full*,2010)里也有着相同的表述。这样的选择在《有时快乐有时悲伤》和《故土》中表现得更为明显,无论国外有多么美好,主人公最终都回到了祖国怀抱。从这方面来说,双重景观的构建也是为了突出一种选择性,在印度与西方的景观对比中,承认西方的先进与精神物质文明,但是即使祖国落后贫困,主人公依然会回到祖国怀抱,因为如果没有他们的回归,祖国也许会继续落后贫困下去,作为拥有先进知识、技术的印度青年,他们责无旁贷,同时故国是他们安身立命之所,唯有回归祖国,方能收获美满爱情、温暖家庭。这样的双重景观构筑下表达的其实是一种对民族的坚守态度。

然而这其中却隐含着一种后殖民的心态,即是霍米·巴巴所说的"混杂性",具有双重性的心理特征:一方面对西方充满了向往,甚至想要丢掉自己印度人的标签而完全融入,另一方面又怕这种心态会遭到西方人的蔑视,而想要塑造一个心灵的、精神的港湾,港湾的指向往往是故乡、是印度本土,甚至要塑造一个超级英雄去拯救西方、拯救全世界。

二、世俗化下的传统与民族

托马斯·沙兹曾说:"不论它的商业动机和美学要求是什么,电影的主要魅力和社会文化功能基本上是属于意识形态的。"[1]的确,电影要做到拥有广泛受众群必然与社会的意识形态相配合。很显然,从甘地主义到尼赫鲁的"世俗主义"再到国大党的基本政策都围绕着"世俗化"这个概念。而我们要深入研究印度的世俗化可以对这个词汇进行溯源,在印度历史上阿育王、阿克巴大帝和甘地这三位印度统治者和领袖,他们所推行的政策和教义中最能表现世俗化倾向的就是宗教宽容政策,虽然他们的宗教信仰各不相同:阿育王的宗教信仰是佛教,阿克巴大帝是伊斯兰教教徒,圣雄甘地则是印度教教徒,不过他们都一致地致力于民族间的平等与融合,从历史的轨迹看来,宗教宽容很显然已经成为一种传统很好地融入了集体无意识当中。当代印度电影中借用这样的传统以对当下生活中出现的问题进行隐喻与奉劝,故而近期涌现出不少相关的电影。

《阿育王》中展现了阿育王前期征战中的暴戾,在他经历得而复失的感情之后皈依佛门从而得到了消解,该片对于宗教宽容等政策只是一笔带过,着重表现的还是阿育王的爱情故事。同样在主线表现帝王爱情,《约达哈·阿克巴》在支线上反映宗教宽容思想时则丰富了许多,一处是故事中男女主角的教徒身份设定,阿克巴是伊斯兰教徒,约达哈则是最好战的印度教徒——拉杰普特族人,为了赢得拉结普特族人的支持,阿克巴与约达哈联姻,伊斯兰教徒和印度教徒完成了民族融合性质的通婚。第二处则是阿克巴提出的政治措施,接纳不同宗教信仰的教徒通婚,并且废除了印度教徒的人头税。因为当时部分印度教教徒认为伊斯兰教"非我族类,其心必异",强烈排斥伊斯兰教,致使伊斯兰教徒和印度教徒之间经常发生冲突,影片中消除宗教的狭隘性教义的举动,旨在表达一

[1] 托马斯·沙兹:《旧好莱坞/新好莱坞:仪式、艺术与工业》,中国广播电视出版社,1992,第2页。

种对民族间团结的向往。

与前二者相比,表现甘地的影片就更多了。1982年的《甘地传》获奥斯卡8项大奖,只是它是由英国摄制的,所以在谈论印度影片时被搁置一边。《我的父亲甘地》(Gandhi, My Father, 2006)是以甘地儿子的角度去追忆父亲,甘地的人生以及思想信仰都被表现刻画得很透彻。然而,有趣的是,甘地也常常出现在一些并不是以表现他的生平为中心的影片中。

影片《嗨,拉姆》中也深刻讨论了宗教融合问题。印度教徒拉姆曾拥有幸福的生活、美丽的妻子,可是在印度教和伊斯兰教宗教派系争斗的年代里,他失去了妻子。他认定是圣雄甘地挑起了民族间的争斗,决心刺杀甘地为妻子报仇。在一系列事件之后,他被朋友穆贾德(伊斯兰教教徒)对甘地主义的诠释感化,穆贾德为救他而亡也是让拉姆能够重新看待甘地主义的契机。当拉姆再次聆听甘地演讲时,意外目睹甘地被刺而亡,甘地身边的信徒们劝阻热爱甘地的人们对那个杀手进行攻击,希望信徒们能够遵守甘地"非暴力"的理念取得和平。拉姆通过这些事件,扭转了印度教信徒与穆斯林教徒势不两立的极端情绪。这部影片,甘地作为人物并不是重点,却是作为男主角的精神导向,也是整个影片的精神导向,因为他的精神宗教宽容的论说扭转了拉姆对于甘地主义的误解,所以说,甘地不是影片的主角,但是时时在场的甘地主义精神是绝对的主角。同样的情况还出现在《黑道大哥再出击》(Lage Raho Munna Bhai, 2006)中。电影讲述了一个荒诞的故事:黑道首领姆纳为了追求一名崇拜甘地主义的电台女主播,谎称自己是大学教授,恶补甘地生平及其学说知识,以便参加电台问答比赛与女主播套近乎。正在他学习甘地知识的时候,甘地以鬼魂形式出现了,教导他如何运用非暴力的手段去应付人生困境。原本一个简单的男追女的故事,却被演绎成一部甘地哲学和精神的传教片,足见甘地主义在印度的地位。至于被归为"烂片"的《甘地到希特勒》(Gandhi to Hitler, 2011)实在是个不成功的故事,不过对于甘地的塑造还是不敢马虎,甘地一出场便做出给希特勒写规劝书的善举,甘地主义也是从头至尾都存在于影片之中。

与三位代表人物有关的影片其实都是直接与宗教宽容政策相关的,有着强烈的指向性,也是一种对印度社会主流意识形态的传播。阿育王和阿克巴大帝的宗教宽容政策产生于他们刚刚统一印度领土不久,是为稳固统治,而甘地主义中的宗教宽容、非暴力等思想则是在英国殖民下要求民族解放独立的产物,印度民众奉行甘地主义取得了独立,将甘地奉为"圣雄",可见其思想传播之广、接受面之大。印度共和国成立后,尼赫鲁继承了甘地的思想,打出"世俗主义"的旗帜,为平息民族间矛盾、宗教间矛盾而做出努力。国大党掌权期间,甘地—尼赫鲁主义一直是他们遵循的原则,虽则中间一段时间国大党在野,但总体上来说,印度政府还是由国大党掌控,特别是 2009 年国大党重执政权,更是将这一主义提升到另一高度。这类影片从某种程度上来说其实是政府宣传意识形态的一个重要媒介,所以此类影片一直都能获得政府的大力支持,经常获得税收减免。

但同时我们也要看到,在这个几乎全民信教的国度,印度教徒占到人口的80%,印度教的教义、法规以及道德习俗渗透到社会的各个角落,而对于教义法规的片面理解,特别是种姓制度在社会中仍具有的影响力,严重阻碍了社会的进步。所以,带着宗教宽容色彩的影片,并不全是为了做政府的喉舌,还反映着一部分现实,并含有改变现状的要求。阿素托史的《印度往事》中就反映出种姓制度下民众间的关系。喀拉身为"贱民"想要加入球队出自己的一份力,在众人都反对的情况下,布凡用手拍着他的肩膀安抚他,周围的人都表现出强烈的震惊,因为在印度种姓制度中贱民被视为"不洁",是"不可接触者"。但是布凡却顶住了压力,让喀拉加入板球队,最终喀拉发出特有的旋转球,帮助球队赢得了胜利。种姓制度是导致印度教内部成员分歧巨大、不团结的因素之一,影片中反对歧视"不可接触者"、反对种姓制度,从一定程度上来说是宗教内部团结的标志。

宗教宽容,反对传统狭义性教义,这与甘地主义中主张反对种姓制度,致力于印度教徒和穆斯林团结是一致的。宗教宽容倾向下,无论是民族内部的团结

还是民族间的团结,其指向都只有一个——民族。甘地主义产生于殖民地时期,是剖析印度为何被英军侵占而给出的救国对策,目的是重新获得属于自己的民族性,这是从被殖民以来,整个印度民族孜孜以求的。在加入世贸组织后,全球化影响之下,西方思想文化进一步入侵,从政府到民众也都重新开始思考自己的民族性,甚至出现了极端的要恢复种姓制度以保持民族性的思潮。这些表现宗教宽容的影片,反映着现实,也试图去给现实一个解决的方案。此外,作为意识形态,只有普遍化、主流化、道德化才能为更广大人群所接受。"意识形态'世俗化'的要义在于,创作者要在主流意识形态和大众日常生活之间找到一种'相关性',尽量消除主流意识形态和传统精英美学与大众日常生活之间的距离。"① 从这个层面上来说,电影中那些意识形态都具有现代性的普世价值,阿克巴不杀俘虏,《吉大港起义》中的"非暴力"精神表现出对生命的尊重,而触摸那些"贱民"则是对于人生平等的阐释,都是一种符合全人类标准的价值观,强烈表达出对民族性、现代性的解读,凸显现代国家意识。

影片展现了历史上印度的强盛,更是表现出殖民之下人民不屈的民族精神,观众在这样的民族精神鼓舞下,最大限度地满足了自身迫切要求被认同的感受,同时影片所展现的民族文化完全摆脱西方霸权文明而存在,从而令观众极大地宣泄了自己的感情,由衷生发出民族的自豪感。意识形态即是通过这样的戏剧性冲突与其所营造的充分民族化的情绪而被传递到观众身上,并被广泛接受。

三、世俗主义下的婚姻与家庭

当代印度电影的最大特征就是"回归家庭",很多影片的落脚点都是家庭,矛盾始于家庭内部,也最终在家庭中获得和解。从历史看来,与印度教教义相

① 周安华、易前良:《论当代中国电视剧意识形态"世俗化"的选择》,《现代传播》2007年第2期。

第一部分　新亚洲视域下的当代印度电影

关的种姓制度曾对印度人的婚姻有非常大的影响,诸如规定高种姓不得与低种姓通婚,特别是高种姓的女子不得下嫁低种姓男子,同时不同宗教教派的教徒间不可以通婚。虽然历史的演进,使得婚姻不断冲破旧俗,但是旧俗的影响并不能立即消除,映射在影片中则有诸多反映:诸如《有时快乐有时悲伤》里父亲认为 Rahul 娶 Anjali 那样的贫民女子是玷污了他们的姓氏,这是由高低种姓造成的阶级差异观念所导致。《我的名字叫可汗》中,Rizwan 的弟弟强烈反对哥哥这样的伊斯兰教徒与 Maya 这个印度教徒成婚。但是一般来说,这样的影片并没有被宗教旧俗束缚住手脚,去迎合旧俗做出妥协,只是以此提出问题,以世俗主义①作答。这些影片反映出在世俗主义下,宗教与政治分离,宗教之间尊重宽容,从而构建起新的婚姻家庭关系。

首先体现在家庭中父权的温和化。

在印度,由于教规的影响力,父亲在家族中始终拥有决定权,而妇女则是家族中受压迫最严重的群体。《摩奴法典》中曾有和中国封建社会一致的"妇女三从观":少时从父,青年从夫,夫死从子。印度已故女总理英吉拉·甘地曾说:"在法律上,所有男女之间的歧视均已解除,然而我们都知道,我们妇女在社会上与经济上,除了一般的困苦之外,还遭受着更大的痛苦,仍然像中世纪。"②当代印度影片中,父亲的形象开始走向温和派。诸如上文提到的《有时快乐有时悲伤》中,父亲一开始因为种姓的问题阻止 Rahul 娶 Anjali 那样的贫民女子,但是在母亲的劝说下以及亲情的召唤下,父亲最终承认和接纳了 Anjali 这个儿媳。《金奈快车》(*Chennai Express*,2013)中塑造了两个具有"家长式专制的爱"的父亲,一个是主人公拉胡尔的爷爷,他的爱使得孙子到了 40 岁都没有真正谈过一次恋爱,直到爷爷去世,拉胡尔才有了自由的思维,当然也掺杂着

① 世俗主义一般指"宗教与政治、经济和大部分的文化相分离,并视宗教为个人私下的事物。在多宗教的社会里,世俗主义还意味着政权对包括无神论在内的所有宗教持同样的尊重态度"。见 Brapan Chandra, *Essays On Contemporary Indian*(New Delhi: Har-Anand Publicaitions,1993),p. 21.
② 黎菱:《印度妇女:历史、现实、新觉醒》,世界知识出版社,1986,第 4 页。

被宠坏了的推卸责任的恶习。直到他遇到米娜，米娜的父亲是个强势的土帮主，也是和拉胡尔的爷爷一类的父亲，虽然对自己的女儿关爱有加，但依然以一家之主的地位发号施令，按照旧俗为她指定包办婚约。拉胡尔和米娜相爱之后，拉胡尔感受到爷爷深层的大爱，从而说服了米娜的父亲，最终有情人终成眷属，冲破了教义限定。《永不说再见》中的父亲则更加前卫，在察觉儿媳并不爱儿子之后，鼓励儿媳离婚去追求自己的幸福。从这两个例子可以看出，印度当下社会中父亲的话语权还是强大的，可以主导整个影片的故事结构呈戏剧性走势，同时也可以看到这样强大的父权受到了时代性的召唤，出现了变通而不是顽固不化，呈现一种和谐性发展，即做出的最后决定让各方都能够心平气和地接受。

其次，以爱情名义取得婚姻自由。

虽然，现代的印度婚姻相对自由，但是由于种姓制的存在与抬头，包办婚姻仍是婚姻的常见形式，不过，现代影片中的男女双方基本都有一个长期的相处过程，并且都是因为意识到对方是自己的真爱才走到了一起。最突出的例子就是《永不说再见》中的呈现：Maya的婚姻是因为与丈夫自小一起长大，周围的人们都认为他们应该成婚，从而草率结婚，婚后始终没有找到夫妻的感觉。机缘巧合，她遇见了自己的真爱——同是有家庭的Dev，他们彷徨退缩，当互表心意后，又有了担当，向各自的另一半坦诚自己"出轨"的事实，导致两对夫妻的离婚。最终在经历三年的痛苦期后，举着"婚姻的基础只能是爱情"这样的大旗，他们走到一起，完全颠覆了包办婚姻。这部影片中还触及了"离婚"这个话题，"印度教徒认为，婚姻关系是由天神确定的。因此，这种关系是牢不可破的。夫妇双方均无权破坏，尤其是妻子"[①]。也就是说在印度教中离婚是不被允许的，虽然1956年即有《印度教婚姻法》规定夫妻双方可以离婚，但离婚的人数仍然很少，即使夫妻之间没有了感情，也依旧维持着婚姻。影片的出发点并不是在

① 王树英：《宗教与印度社会》，人民出版社，2009，第146页。

提倡"离婚"或是"出轨"这样的举动,只是以这样的形式去凸显"爱情作为婚姻"基础的重要性,旨在打破旧有的以种姓制度为基础的婚姻制度。此外,如《爱情洄游》(*Qarib Qarib Singlle*,2017)讲述了保守的女主角与分外现代开放的男主角的故事。女主角Jaya是包办婚姻,并且在丈夫去世后一直守着旧俗为亡夫守寡。十年的时间,印度社会变化极大,Jaya也萌生了再婚的念头,选择了颇具现代潮流的婚恋网站,遇到了Yogi,相谈甚欢,线下见面后,Jaya发现Yogi居然有三个前任,保守的她有些接受不了,Yogi想了个办法,让Jaya分别去见他的三个前任,以便了解自己并不是滥交而是因为真的不合适。影片并没有对Yogi和前任间的纠葛着墨过多,主旨在于描绘旧式包办婚姻和自由恋爱的碰撞,呈现爱与被爱,提倡恋爱自由。

再次,以宗教意象为旧俗中的婚姻解围。

前面提到印度目前依然存在大量的包办婚姻,由于宗教教义的束缚,很多婚姻中不幸福的夫妇也无法离婚,就如《厕所英雄》中所显现的,虽则男女主人公是自由恋爱,但是女主人公结婚当天发现夫家没有厕所,成为"离婚"导火索,村里1 700多年都没有离婚的先例,由此大家有些着慌。可见离婚对于印度人来说是一件非常困难的事情,所以印度影片中涉及"离婚"的类型片很少,很多无法解决的不幸婚姻往往需要"神"的帮助。影片《炙热》讲述了三个女性的故事,和很多村落一样,她们所在的这个古老的村落里是不存在离婚的说法的,有的妇女因为不幸福而逃回娘家也会被元老们强制送回婆家。现代法律在这里是被隔绝的,一切都是由年长男性组成的元老团说了算,人权、自由根本无法谈起。但是女性是有所抗争的,如拉尼守寡十五年,意识到儿子不是一个好丈夫时,她不愿儿媳重蹈自己的覆辙,放走了为儿子寻来的童养媳,让她去追逐自己的幸福。因为不孕,拉荞总被丈夫家暴,拉荞渴望成为母亲,当她认识到有可能是丈夫的问题导致不育,她大胆向陌生男子借种。拉荞怀孕了,丈夫知道后暴怒不止,原来他知道自己不育,这时候,冥冥之中似有神助,那天正好是印度教的十胜节,一边是欢庆节日的民众点燃了魔王的纸扎像,另一边是拉荞的丈夫

正要暴打拉荞时居然被油灯烧着了，平行蒙太奇造成了一种互文的效果，对于拉荞来说她的大魔头也被消灭了，她获得了新生。电影的最后三个女性偷了舞蹈团的车，打算去大城市做手工活谋生，开启新的生活。在印度这样的宗教国家，可以说几乎每个传统习俗的背后，都有宗教的影子，有些是传统文化应当保留，有些则应该被抛弃。然而广大的印度农村往往还处在蒙昧的阶段，宗教与应该被抛弃的落后习俗被混为一谈，因而，影片用宗教为不幸的女性解围，看似有些无稽，却是抗争宗教陋习的有效办法，以宗教对抗宗教陋俗，方能让普通民众特别是偏远落后地区的民众信服，甚至能够受到启发。当然更关键的一点在于这是一种温和的劝诫方式，印度的宗教势力或者说政治势力与宗教势力的混杂使得完全否定宗教陋习成为一种不可能，折中的方式似乎更能起到好的效果。

最后，以"大爱"解决社会冲突。

1995年以来的印度电影在表现家庭婚姻的同时，还往往从家庭生活延伸到社会中去，家庭婚姻中的冲突解决了，但是社会中更大的矛盾还亟待解决。如《我的名字叫可汗》表现了家庭和社会两个层面上的矛盾，主人公 Rizwan Khan 自小患有自闭症，善良的母亲在一次印度教徒与伊斯兰教徒的冲突中教育他：世上其实只有两种人，好人与坏人，而不应以印度教徒还是伊斯兰教徒来划分好坏。Rizwan 铭记于心，作为伊斯兰教徒的他爱上了 Mandira 这样的印度教徒，并说服弟弟接受他与异教徒的婚姻。影片并没有以这样的"小爱"结束情节构筑，他给人物设置了更大障碍："9·11"后的美国对于伊斯兰教教徒的恐惧与痛恨间接导致 Rizwan 的继子遇害；Mandira 无法接受这个事实，要求 Rizwan 向美国总统证明他不是恐怖分子。Rizwan 踏上征途，在经历被美国警察误解为恐怖分子而入狱，又在好心律师帮助下获释这一系列的事件后，他以"大爱"去帮助飓风后的美国受灾民众重建家园。最终，他获得了妻子的"小爱"，也赢得了民众的尊重。这部片中探讨着"宗教、公平、正义"等重要话题并以此展现出母子之情、朋友之情，家庭、国家、宗教等等方面所展现出的大爱，令"爱"成为

表现的主体,一切的问题在"爱"这个词的引领下,似乎完全被消解了。

宗教的"世俗化"即非神圣化和理性化是一个漫长的社会变化过程,而宗教作为印度人社会与生活中最重要的事物,也不会因现代性的进攻而迅速退散。对于这样的现实状况,印度电影做出了一种阐释:在不抛弃宗教的境况下,将世俗化引入进来。如同帕森斯所说,"不是宗教合法性的去除"[1]而是"赋予世俗生活一种宗教合法性的新秩序"[2],所以我们在大多数影片中见不到大动干戈的世俗化与宗教的对立,有的只是循循善诱式的说服以及最后达成的和解。即使现实生活中宗教种族问题是难以解决的问题,影片却能在一定程度上搭建一座和谐沟通的桥梁,使得争端问题在世俗化的熏陶渐染下趋于平和状态。虽然印度人失去了自己的村社式社会家园,电影却能重新搭建一个具有印度元素的新世俗神话,从而令观众获得心灵上的平和与慰藉。而这样世俗神话的形成也使得整个印度电影都带上一种祛魅的世俗化特征,虽然不是完全的理性,也不能完全正面解决问题,但是至少从表面上看来,印度电影中的世俗之花正在怒放,影片常常从世俗化的角度去化解宗教与民族的矛盾,在民族寓言转向之后构建出世俗神话,从而通向现代性。

[1] Talcott Parsons, "Christianity and Modern Industrial Society," in *Sociological Theory, Values and Sociocultural Change:Essays in Honor of Pitirim A. Sorokin*, ed. Edward A. Tiryakian(New York:Free Press of Glencoe. 1963), p. 48.

[2] Talcott Parsons, "Christianity and Modern Industrial Society," *Sociological Theory, Values and Sociocultural Change:Essays in Honor of Pitirim A. Sorokin*, ed. Edward A. Tiryakian(New York:Free Press of Glencoe. 1963), p. 51.

第二部分

新亚洲视域下当代印度电影的独特性与启示

第一章
新亚洲视域下当代印度电影的特性

陈光兴认为:"将亚洲视为一种想象的视角,亚洲各社会变成彼此的参照,这将转变自身的看法、重建主体性。在此基础上,亚洲各国与地区不同的历史经历与丰富的社会经验,可以动态地提供别样的视野与观点。我相信将亚洲作为一种方法,能提供一种不同的对世界史的认识。"[1]的确,亚洲从整体上来说,大多数国家的历史相近,这块地域上孕育的宗教、文化又或多或少有相通的地方,再加上现代亚洲整体经济的崛起带动了文化的不断兴旺,因而引入了"亚洲电影作为方法"的话题。在这一话题下,所涌现的是亚洲电影作为主体而非他者的构建,正如李道新所说:"作为方法的亚洲电影论和亚洲电影史不仅需要改变以西方中心和帝国霸权的争夺为背景的对抗性话语之于亚洲电影的一般观念,且需要警惕因情感投射的偏颇和历史认知的误区而导致的排外民族主义对亚洲及亚洲各国各地电影的阻滞,需要在开放性区域主义的框架里,以认真严

[1] Chen Kuan-hsing, *Asia as Method: Toward Deimperialization* (NC: Duke University Press, 2010), p. 212.

新亚洲视域下的当代印度电影及其启示

谨的态度检讨和反思亚洲及亚洲各国各地电影。"①这是亚洲电影作为方法所肩负的使命,也是亚洲电影自身发展的极大推力。以亚洲电影作为参照,可以从中探析到印度电影在亚洲电影共性基础上凸显的特殊性。本部分主要将从影像造型手段、功能、目标等将印度电影与亚洲其他国家电影进行对比,从电影史、社会环境、文化逻辑等方面进行深度追溯,探讨印度电影与亚洲其他国家电影和而不同的部分,以期为亚洲其他国家电影的演进提供思路。

第一节 移民电影的构建

19世纪以来,一带一路沿线大部分国家开启了移民的历史,特别是在殖民之下,有不少人出于被迫或自愿成为欧美国家的契约劳工,到了20世纪发展的新阶段,更多的人口迁徙转移,造成这些国家较为庞大的移民人口,这其中印度的移民人口总数最大,居世界第一,分布范围也较广泛。根据2019年联合国发布的国际移民存量数据,印度移民人口为1 750万,分布在208个国家和地区,其中在美国的人数最多,达到446万,其余诸如在加拿大、马来西亚、缅甸、沙特阿拉伯、南非、斯里兰卡、阿联酋、英国等国,印度海外人口均超过100万。一带一路沿线其他国家如中国移民人口也在1 100万,居世界第三,韩国、日本虽然人口基数要小一些,但移民比例较高。可以说移民是一带一路沿线国家的普遍现象,移民电影也是这些国家电影的普遍类型,这其中印度移民电影出现较早、数量也最大。

相较于一带一路国家移民电影的普遍性,诸如追寻主体认同、反映当下移民在他国生活不易、被歧视等情状,印度移民电影的特色主要集中于三方面。

① 李道新:《作为方法的亚洲电影》,《电影艺术》2019年第2期。

第二部分　新亚洲视域下当代印度电影的独特性与启示

一、移民的最终指向

　　印度移民电影往往涉及对故国的眷恋,这种眷恋最终指向回归祖国。这一指向不是印度电影独有,同属一带一路沿线国家电影系统的中国电影也有相似表达,如谢晋的《最后的贵族》通过聚焦一个离家的个体——李彤,构建出全方位的离散人群思维表达,离家越远,回归的愿望越强烈。当李彤到达自己梦寐以求的"家园"——威尼斯时,却发现根本无法得到认同,因为这仅是她的出生地,一个记忆中的符号而已。片尾,李彤最终认识到了何处才是她真正的故乡,然而一切都已时过境迁,徒留遗憾。在她辗转流动过程中所呈现的是围绕着"家园"的生态关系——政治、经济和社会关系的变化,最终李彤的发现也是海外游子的共同的思维态势,归属感并不是由出生地决定的,而是由集体无意识所决定,有一种与生俱来或是命中注定之感。近些年的影片如《三城记》《太平轮》等讲述战乱与寻根的影片中对于这点都有所提及,如《北京遇上西雅图之不二情书》,虽则因想表达的内容过多而导致影片中心有些模糊,但其中那对移民老夫妇落叶归根的思绪还是感染了许多观众,这便是"家园"情结给予受众的触动。

　　不过,印度移民电影对于回归祖国的理念并不止于思绪,而是付诸了行动,许多电影中的情节都是从西方回到印度,甚至还觉得印度要远远胜于西方。诸如早期的《化外之民》(*Pardes*,1997)就是一场西化与印度本土化的爱情争夺战:在美国站稳脚跟的亿万富豪怀着对故土的热望,准备为儿子拉加维迎娶早已订婚的印度女孩刚加,于是派侄子阿俊前往印度寻找这个女孩。几番波折之下,拉加维见到了未婚妻刚加,但两人生活的环境差异太大,一个完全美国化,一个则是保持了印度传统,一度无法交流。最后在阿俊的推波助澜下,刚加踏上了返回印度的旅途,两颗印度化的心灵碰撞出火花。再如近些年的《相亲相爱一家人》(*Govindudu Andarivadele*,2014)中讲述了几代人的故乡情结。25年前,作为村长的阿比拉姆的爷爷巴拉珠,为当地村民们修建了一家医院,并把

阿比拉姆的父亲昌德拉赛卡培养成医生,希望儿子学成归来管理村里的这家医院。可毕业后的昌德拉赛卡与未婚妻移居国外发展,于是,错愕之中的巴拉珠将儿子赶出家门,25年间音信断绝……这个秘密由于一个偶然事件被揭开,昌德拉赛卡在伦敦大学玛丽女王学院医学院院长选举中意外落选,情绪崩溃的父亲向儿子吐露了埋藏在内心中25年的秘密。阿比拉姆得知此事,立刻飞回印度想要解开这25年来的心结,在这一过程中作为一个海外印度人,一个伦敦印裔富二代,第一次领略了印度的风土人情,第一次臣服于印度的传统文化与淳朴民风,不仅解开了爷爷和父亲的心结,甚至与一位印度女孩坠入爱河。

这两部片子其实都是在印度和外国之间进行对比,而美、英两国是印度海外人口最多的国家,对于整个印度海外人群来说颇具代表性,也是印度电影最热衷表现的两个国家。毫无疑问,对于这两个可以说无论是文化或是经济都远比印度发达强势的国家,主人公依然发出了要回归的宣言,甚至将它付诸行动,而最终的结局也是遂了主人公的愿望,一切西方与印度的矛盾问题,在踏入印度故土的那一刻都消解了。哪怕是积怨已久,都能够通过故土、民族之情——化解,同时深刻地传达了海外印度人对故土深深的眷念。可以说"回归故土"的影片已经成为印度影片的一种类型,具有较为模式化的叙事内涵与结构。

二、移民电影的观众指向

印度移民电影数量庞大,其受众群完全向海外印度人倾斜,这些从海外场景的多角度呈现,对爱国情绪的渲染以及西方开放风气的注入可窥见一斑。

首先,海外场景在移民电影中占据了很大篇幅。

印度电影海外票房前100名中具有海外场景的影片如表1所示(数据来自BOI)①。

① TOP OVERSEAS GROSSERS ALL TIME,https://www.boxofficeindia.com/overseas-total-gross.php.

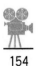

第二部分 新亚洲视域下当代印度电影的独特性与启示

表1 印度电影海外票房前100名中有海外场景的电影

序号	排名	片名	年份	海外地点
1	8	《幻影车神3》(Dhoom 3)	2013	美国
2	11	《慷慨的心》(Dilwale)	2015	冰岛
3	15	《我的名字叫可汗》(My Name Is Khan)	2010	美国
4	17	《猛虎还活着》(Tiger Zinda Hai)	2017	巴基斯坦
5	31	《爱无止尽》(Jab Tak Hai Jaan)	2012	伦敦
6	32	《惊情谍变》(Bang Bang)	2014	英国
7	33	《心碎的感觉》(Ae Dil Hai Mushkil)	2016	巴黎
8	36	《夺面煞星宝莱坞2》(Don 2)	2011	欧洲
9	38	《魔王》(Ra.One)	2011	伦敦
10	39	《婆罗多》(Bharat)	2019	印巴边境
11	40	《当哈利遇到莎迦》(Jab Harry met Sejal)	2017	欧洲
12	41	《永不说再见》(Kabhi Alvida Na Kehna)	2006	美国
13	45	《代号猛虎行动》(Ek Tha Tiger)	2012	伦敦
14	50	《有时快乐有时悲伤》(Kabhi Khushi Kabhie Gham)	2001	英国
15	56	《爱无国界》(Veer Zaara)	2004	巴基斯坦
16	57	《黎明前的拉达克》(Tubelight)	2017	中印边境
17	64	《乌里:外科手术式打击》(Uri—The Surgical Strike)	2019	印巴边境
18	67	《塔努嫁玛努2》(Tanu Weds Manu Returns)	2015	伦敦
19	69	《人生不再重来》Zindagi Na Milegi Dobara	2011	西班牙
20	70	《辛格为王》(Singh Is Kinng)	2008	澳大利亚
21	71	《卡普尔家的儿子们》(Kapoor and Sons)	2016	美国、英国
22	72	《为爱毁灭》(Fanaa)	2006	克什米尔
23	74	《让心跳动》(Dil Dhadakne Do)	2015	希腊、土耳其
24	75	《美好的人生》(Dear Zindagi)	2016	欧洲
25	76	《真爱满屋4》(Housefull 4)	2019	伦敦

续表

序号	排名	片名	年份	海外地点
26	77	《真爱满屋2》(Housefull 2)	2012	伦敦
27	80	《真爱满屋3》(Housefull 3)	2016	伦敦
28	82	《撤离科威特》(Airlift)	2016	科威特
29	84	《生死竞赛2》(Race 2)	2013	欧洲
30	85	《爱上阿吉·卡勒》(Love Aaj Kal)	2009	伦敦,旧金山
31	86	《怦然心动》(Kuch Kuch Hota Hai)	1998	伦敦
32	87	《人生闹剧》(Tamasha)	2015	法国
33	90	《爱,没有明天》(Kal Ho Naa Ho)	2003	美国
34	94	《双龙会2》(Judwaa 2)	2017	伦敦
35	95	《谍影丽人》(Raazi)	2018	克什米尔

通过表1,可以看出海外票房最高的百部影片中牵涉国外场景的占到了三分之一以上。从年代来看,基本都是21世纪以来的电影,也从一个侧面反映了印度电影21世纪以来电影策略对海外的倾斜。

其次,大量具有爱国情结的影片的出现,试图唤起印度移民的爱国激情,诸如《爱,没有明天》《有时快乐有时悲伤》等,虽然主线构建依然是爱情故事,却以故乡意象作为想象空间,链接起印度本土与国外场景,在国外场景中唤起对故土的感怀,以曲折的感情纠葛表达异乡人对祖国的深厚情感。

再次,表现移民生活。如《同名同姓》、《塔努嫁玛努》系列、《我的名字叫可汗》等,展现移民生活的优越,但同时深刻挖掘精神上由于远离故土产生的不安,以及在异国他乡有可能面临的误解等。

最后,以接近移民审美的方式构建电影。诸如放肆爱欲的《不知为什么》(I Don't Know Why,2010)、《燃情迈阿密》;甚至一批极具好莱坞风格的动作大片,诸如《魔王》《幻影车神》系列等。

印度移民电影以海外移民为主要受众对象,其深层次原因如下:

第二部分　新亚洲视域下当代印度电影的独特性与启示

一是国家政策推动海外资金的不断投入。印度政府在经济发展的过程中发现电影产业于国内生产总值的价值,推行了一系列的政策。"正如印度前总理曼莫汉·辛格指出,印度电影业(特指宝莱坞)将在 21 世纪发挥外交工具的作用。他宣称,印度的软实力将被用来影响世界舆论,印度作为全球政治和经济的参与者的重要性与日俱增。这意味着印度政府和电影产业之间存在共生关系。"[1]可以说电影产业于印度来说,在经济之外还具有政治红利。在此思想指导下,2002 年,印度政府解除了外国投资者在广告、电影和广播领域的股份限制,为外国制片商投资印度电影业打开了空间。吸引了大批的海外投资者,包含着许多印裔投资人。投资者掌控资金,自然对电影有一定的话语权,包含着对海外场景和海外移民生活的构建。

二是构建海内外一致的"国族认同"认知。印度独立后,曾经涌现出一批国家政治类型的民族主义影片,但是并不受大众青睐,并且多语言分区域的电影制作模式导致"民族主义的传奇故事成了对独立印度所取得的成就的否定……一个'圆满'的结局都是要求男主人公和女主人公离开印度,去世界各地寻找幸福"[2],直到 20 世纪 70 年代以来移民以及海外资金的投入,扭转了分散性的态势,使得民族主义在某些层面达到全国的高度,冷战结束以来,资金流动的放开,使得影片中"国族认同"的广泛呈现成为可能。在表格中的 35 部影片中有很大一部分都在讲述移民一代二代的故事,而始终不变的母题就是移民对于国家的思念与向往,充满了浓郁而深沉的爱国情感的抒发。

三是印度电影的海外营销模式。从拍摄方面来说,印度陆续与许多国家都签订了合拍协议,每年都产出不少合拍影片,同时邀请好莱坞影星参演印度影片,以吸引海外受众群。发行方面,印度通过合作协议,在不少海外国家开通了

[1] Azmat Rasul, "Filtered Violence: Propaganda Model and Political Economy of the Indian Film Industry," *Journal of Media Critiques* 1, No. 2(2015):75 - 92. 转引自刁基诺:《从政治经济学角度分析印度电影产业的发展特点及经验》,《当代电影》2019 年第 8 期。
[2] 阿希什·拉贾德雅克萨:《印度电影简史》,瑞尔译,海南出版社,2019,第 85 页。

家庭视频点播,取得了 DVD 的销售许可以及网络新媒体的放映。"在英国,根据合作协议,三大连锁影院 Cineworld、Vue Entertainment 和 Odeon & UCI Cinemas Holdings 都会例行公事地放映宝莱坞电影。"①从表 1 也可见涉及英国的场景是最多的,一是印度曾经作为英国殖民地,英语是其官方语言之一,印度影片进行英文语言转换相当便利;其二则是在英国的庞大的印度海外人群,故而印度与英国签订的放映协议也是一种双赢。

　　无论是为了吸引海外印度人的投资还是为了拓展海外市场,以上的三点原因其实也都是围绕着一个重心——海外印度人。印度电影在海外市场中最有把握的就是稳固已有的收视群体——移民一代,这一代人与国内印度人文化同源民族同根,印度电影的民族性作为一种集体无意识早已深入人心,同时这些移民电影以移民作为叙事核心主人公,更多反映当下移民的处境与情感。移民电影要积极争取的则是移民二代甚至三代,这部分群体出生在国外,受到国外的系统教育,其价值观世界观与上一代相比必然有一定差别,移民电影正是关注到这一点,在移民电影中不断强化构建"国族认同",突出表现移民一代与二代的冲突与困惑,在潜移默化中传达国家、民族的信念以拓展收视群体。在此之外则是在移民人口较多的国家地区采取多出口、多合拍和在其地区建电影公司的方式,以更多吸引潜在收视群体。

　　总的来说,印度移民电影的构建与其他亚洲国家具有差异的部分就在于对于移民的更加重视,除了对移民的关心以外,还包含着经济与政治的追求,故而影片中充满了对移民当下生活的凝视。当然从另一方面来说主要由于印度海外移民依然受到浓重的印度文化特别是宗教文化的浸润,即使二代移民依然对印度电影充满兴趣。

①　庄廷江:《印度电影的海外市场开拓策略探析》,《北京电影学院学报》2015 年第 1 期。

第二部分　新亚洲视域下当代印度电影的独特性与启示

第二节　歌舞模式的全覆盖与革新

　　传统文化的仪式性植入往往使得国别文化特征在影片中具有鲜明特征。亚洲国家中，中国及受到中国文化影响的周边国家电影较多以戏曲文化来传达这种文化仪式性。如中国早期的电影《三笑》《舞台姐妹》，后来的《霸王别姬》《戏梦人生》《人鬼情》《活着》《变脸》《游园惊梦》《南海十三郎》等；日本北野武的《玩偶》、小津安二郎的《晚春》、韩国林汉泽的《春香传》、李俊益的《王的男人》或是以戏曲故事作为整个电影故事的主体来构建，或是将戏曲作为戏中戏来体现，其中古老戏曲的风致都能够彰显独特的国别文化意味。除此之外，功夫也是东方文化的一种仪式，从当年中国的李小龙打入好莱坞在国际上掀起的功夫热潮就可见一斑，日本崇尚武士道，在黑泽明的《七武士》、北野武的《座头市》中展现着日本的武士道，剑、酒乃至艺伎都是特有的文化；泰国则是泰拳当道，影片《美丽拳王》《泰拳》极大保留了泰拳实战的功能性以及稳准狠的动作特征，同时还不忘营造泰国浓郁的佛教气息。这些都是本国与他国影像区别的标志，每个国家都以自己特有的传统文化令影像具有辨识度，这种仪式化的特征既是景观的构建，也是主体性文化的传达。

　　印度电影的影像特质则来自它的歌舞，很显然，印度的歌舞电影不仅是一种电影类型，而是印度电影的一个组成部分，将它和其他国家的歌舞电影比较并不恰当，而是应当将它和其他国家的仪式性文化呈现做一个比较。和其他国家的影像特质最大的区别就在于，其歌舞是全覆盖型的，在很长的一段历史时期，几乎所有印度电影都具有歌舞，其中超过一半可以划作完全意义上的歌舞电影，即"三段舞蹈六首歌曲"模式。当然，随着国际化的渗透，印度电影对国际市场的进军，歌舞在电影中的占比有减少的趋势，不过仍作为电影中主要的组成部分存在。

新亚洲视域下的当代印度电影及其启示

一、歌舞模式普遍存在的动因

为何印度电影如此执迷于歌舞的展现,主要原因是其繁盛的宗教文化。印度歌舞脱胎于宗教,特别是与信教人数占印度人口80%以上的印度教关联紧密,"用声音搭建起人与梵的关联,由此形成印度文化中的声音崇拜和口口相传,并导致婆罗门垄断话语权"①。作为宗教延续的一部分——歌舞在印度电影中有着不可动摇的地位,诚然印度电影目前致力于开拓国际市场,为何国际接轨,歌舞在影片中的份额有所缩减,甚至有20%~30%的电影中没有歌舞的痕迹,但是在整个电影界歌舞依然还是印度电影的首要标签,有了宗教的加持,舞蹈自然有着难以撼动的地位。

与舞蹈相配合的是音乐,印度古典音乐和宗教之间也有千丝万缕的联系,但是电影音乐则比较复杂。电影音乐以古典音乐为基础,同时混合了民谣,甚至融合了流行音乐、西方音乐。之前的古典音乐音乐家是不大看得起剧场音乐的,可以说古典音乐并不是一种雅俗共赏的音乐,而是具有等级标记的,混合型的电影音乐的存在,使得音乐"跨越了印度存在已久的等级制度障碍"②。

次要原因则在于受众这方面。"在印度的传统中,观众是演出重要的一部分。印度古典音乐就像是一场与观众持续的对话。"③这种独特的欣赏方式启发了印度电影人,印度第一部歌舞片取材于《一千零一夜》中的《阿拉姆阿拉》,该片共有10段歌舞表演。第二部有声故事片《希林和福尔哈特》中歌曲达17首,电影促成了印度观众在观众席上随着电影载歌载舞的狂欢,并且开启了,电影歌舞印度电影创作与发行的新传统,即是电影音乐的独立销售。印度电影有着

① 穆宏燕:《印度文化特征成因探析》,《东方论坛》2018年第3期。
② 米希尔·玻色:《宝莱坞电影史》,黎力译,复旦大学出版社,2018,第266页。
③ 米希尔·玻色:《宝莱坞电影史》,黎力译,复旦大学出版社,2018,第266页。

独创的两大著名新型电影手法——配音与配唱。① 印度电影演员在印度歌舞片极其畅销的年代,被要求会唱能跳,这一要求很多时候难以达到,因而出现了"配唱"的方式,一般会请著名歌手进行配唱,"在宝莱坞,电影音乐全然是为电影创作的,但是这些电影音乐却在离开电影独立出来后有了自己的生命"②,甚至"电影音乐的销售问题成为电影本身是否成功的关键因素"③。可见音乐之于印度电影的重要性不仅在于取消了阶级性,而且是极好的衍生商品,故而一部标准的印度歌舞片具有六段音乐便不足为奇。

二、歌舞模式的创新

21世纪以来,印度电影的歌舞模式有所改变,首先反映在歌舞数量上,单部影片歌舞的减少,甚至发展到30%左右的影片已经取消了歌舞。一方面在于与国际接轨,影片时长的腰斩,另一方面则是更贴近国际审美,毕竟国际观众没有印度观众独特的欣赏歌舞的传统,冗长的歌舞会流失一批国际观众。不过,歌舞仍是印度电影的标志,因而并不会广泛地从电影中消失。

其次,歌舞与剧情紧密融合,多为介绍人物、连接剧情,特别是关于剧中人物爱情的表达,而不是之前为电影音乐的独立发行而植入更多歌舞。如《永不说再见》中,当女主角最终承认对男主角的爱情时,音乐随着标志爱情的台词:"I like blue"响起,男女主人公拥抱后,一个镜头给到周围站台上的人们,这些人全都换上了和台词相应的蓝色衣服,男女主人公则穿梭于广场、街道、树林、教堂、商店等地点进行舞蹈。同样《三个傻瓜》中,以皮娅为主视角的幻想性双人舞,与兰彻跨时空地出现于宫殿、雨中和月光幻境中舞蹈。以补充说明二人之间感情的升华。

① 阿希什·拉贾德雅克萨:《印度电影简史》,瑞尔译,海南出版社,2019,第98页。
② 米希尔·玻色:《宝莱坞电影史》,黎力译,复旦大学出版社,2018,第274页。
③ 阿希什·拉贾德雅克萨:《印度电影简史》,瑞尔译,海南出版社,2019,第99页。

再次，歌舞的时长与停留镜头的减少，这也是印度歌舞跟随时代的一大创新。诸如早期《大篷车》电影全长160分钟，出现了8次歌舞，最长段落为4分45秒，单个舞蹈镜头多，一般在5~10秒。《阿育王》虽然电影总体时常也不短为134分钟，5次歌舞，但是歌舞中单个舞蹈镜头在2.5秒左右。歌舞节奏随着时代变迁、摄影设备技术的提升以及更快的生活节奏不断加快，镜头的快速剪切给予观众更多视觉冲击以及更大的信息量。

最后，歌舞的尺度的增大。许多电影中以男女主人公的爱情发展为线索构建歌舞，因而从歌词到男女主人公的动作都会有情愫的展示，而拥吻以及性感女性形象的塑造比之前的影片要大胆很多。如《阿育王》中女主人公在溪水中沐浴嬉戏的歌舞，就是一场湿身舞蹈，贴身轻薄的小衫勾勒出诱人曲线。《幻影车神3》中阿米尔·汗所面对的现代美女热舞，更是火爆，舞到激烈处，美女几乎以三点式示人，这在以前的影片中是无法想象的。

第三节　多语言区域化电影产业模式

前面分析过，亚洲大多数国家都是多民族国家，但从电影方面来说，没有一个国家像印度电影一样以区域化模式推进产业发展。印度电影采取这种模式有其历史原因以及现实考量，并且在当代随着时代变化产业模式有进一步的发展。

一、特殊电影产业模式形成的动因

首先，印度电影是在殖民地时期产生与发展的，殖民者的制衡政策使得各邦之间联系不是很紧密，再加上印度本身多语言的特征(1 600多种)，使用人数百万以上的语言有33种。英国人虽然带来了英语，并在统治时期推行，但全国真正能够进行英语交流的人数也只在2%。虽然印地语是大部分印度人的母

第二部分　新亚洲视域下当代印度电影的独特性与启示

语,除了南方不使用以外,全国大多数人都能听懂,但是,印地语区域中心腹地几乎没有电影产出,所以电影业也就没有了通行语言,这一切决定了印度电影各异的地方性特征,包含语言与地方特色。直到印度民族意识的高涨,"国会决定,印度一旦获得解放,印地语就被设立成全国性语言"①。印度独立之后,英语和印地语成为联邦官方语言,宪法起初规定 14 种语言为联邦官方语言,在此之后一直增加至 22 种。当时电影界最负盛名的是孟买、加尔各答和马德拉斯三大中心,都是以当地语言拍摄电影,"三大中心城市没有形成通用的语言,生活在孟买、加尔各答和马德拉斯的人民都各自使用自己的母语,与印地语相差甚远。加尔各答人说孟加拉语,马德拉斯人说泰米尔语,而孟买人说的是马拉地语"②。由于印度语言体系在独立后的重新洗牌,特别是印地语地位的确立,使得许多电影人开启了"双版本"拍摄模式,"同时拍摄两个或者更多版本的镜头能为制作人省下不少开支,于是'双版本'拍摄立马开始兴起。每一个单独的镜头都会先用一种语言拍摄,然后再换另外一种。拍摄中有时会用到两组不同的演员,但是舞蹈片段都会通用"③。这就又造成了另外一种多语言电影版本的现象。

其次,宝莱坞的明星制。历史学家布拉恩·休史密斯把印度影业分成了三个时期:小作坊时期、片场时期(公司制)和明星产业时期。④ 明星制从 20 世纪 40 年代一直延续到现在。这也使得印度电影业有不同于其他国家的地方,即家族影业的发展与延续。50 年代初期便已经形成的宝莱坞"三大巨头"——迪利普·库马尔、拉杰·卡普尔、迪维·阿南德,至今家族后人仍活跃在影坛。明星制推动了明星家族企业的形成,同时因为当时政府对于影业的不重视甚至压制的态度,"印度影业特别是宝莱坞影业的产业结构是以家族企业为中心的非正式融资发行体制下形成的产业集群"⑤。这样的家族企业,优势在于稳定的输出,

① 米希尔·玻色:《宝莱坞电影史》,黎力译,复旦大学出版社,2018,第 119 页。
② 米希尔·玻色:《宝莱坞电影史》,黎力译,复旦大学出版社,2018,第 119 页。
③ 米希尔·玻色:《宝莱坞电影史》,黎力译,复旦大学出版社,2018,第 121 页。
④ 米希尔·玻色:《宝莱坞电影史》,黎力译,复旦大学出版社,2018,第 71 页。
⑤ 付筱茵、董潇伊:《宝莱坞产业集群中的社会网络》,《当代电影》2012 年第 12 期。

明星与粉丝的黏性链接使得电影有庞大的受众群,缺陷在于垄断性,外部的人员很难打入圈层,同时也容易使得文本僵化,一味以讨好观众讨好影迷的方式来呈现。不过对于多语言区域化的印度电影来说,正是稳固了其区域化的产业结构。

再次,出口的需求。印度电影的出口也是分区域的策略,多语言正好在对外输出上能够以出口目标地区的语言为划分依据。精准抓住该地区受众需求,语言、文化上的相通使得印度电影能够顺利进入该区域。

二、产业模式的当代布局

目前的印度电影产业主要分为"5个主要的电影工业区域,分别是以孟买(Mumbai,主要是印第语和马拉雅拉姆语)、玛德拉斯(Madras,泰米尔语、泰卢固语和马拉雅拉姆语)、海得拉巴(Hyderabad,主要是泰卢固语)、加尔各答(Calcutta,加拉语、阿萨姆语、奥里雅语)和班加罗尔(Bangalore,埃纳德语)为制片基地"①。总体来说,从地域上可以分为北部、南部和东部。这其中东部地区以印地语电影为主,宝莱坞电影作为其代表,占到总产量的18.3%,票房占到国内市场总票房的40%左右②,是印度电影极具标志的区域产业,甚至一度成为印度电影的代称,其特征在于国际化的风格,马沙拉电影模式③,庞大的电影家族(Kapoor家族、Deols家族、Khannas家族、Dutts家族、Hussains家族、Khans家族、Samarth-Mukherjee系、Bachchans家族)。除了少数年份,国内票房首位基本都被宝莱坞电影摘得,出口电影数量最多,在海外的名声也是最大的。南部地区泰米尔语、泰卢固语、马拉雅拉姆语、坎纳达语四大电影产业并称,它们在地域上相邻,而且在电影人才、技术、资金、设备等配套方面的交流与合作也

① 李二仕:《印度电影:在守望中跃步》,《电影艺术》2002第3期。
② 谭政:《印度电影的多语种生态与管理体制》,《当代电影》2018年第9期。
③ 马沙拉,也叫玛莎拉:印度特有调料,多种香料的混合调味粉。宝莱坞的"马沙拉"影片是指具有爱情、打斗、歌舞、喜剧等多种元素的"杂烩式"电影。

第二部分　新亚洲视域下当代印度电影的独特性与启示

十分频繁。其中,泰米尔语电影(考莱坞)和泰卢固语电影(托莱坞),商业化电影不输宝莱坞,近年来逐步走上了大制作的行列,二者联合票房占到了国内市场的36%,成为宝莱坞有力的竞争对手,出品的诸如《宝莱坞机器人》《巴霍巴利王》等也获得了较高的海外票房。同处于南部的马拉雅拉姆电影,主要受众位于喀拉拉邦,该邦由共产党执政,经济文化发达,识字率在96%以上,大多数都是中产阶级。马拉雅拉姆语影片数量较多,2014年跃居方言电影第一,影片多关注现实、反思性较强,制作成本低,不以明星为主要卖点,对外交流合作也在有条不紊推进,在海湾地区票房号召力较高,如《猎虎人》海湾地区票房为3.8亿卢比,2018年启动了首部和中国合拍的电影《橘树屋》(*House of Orange Trees*),可见其发展之稳健。坎纳达语电影属于小地域电影范畴,但近几年发展势头猛劲,增幅迅速,从比较执着于艺术电影到近年来的一些围绕市场的新转向,更多增添喜剧、惊悚以及动作类元素,大批青年导演的崛起,推动小成本电影在国内外市场有所斩获。东部地区一枝独秀的曾是孟加拉语电影。20世纪70年代,孟加拉邦的"平行电影"运动盛极一时,萨蒂亚吉特·雷伊(Satyajit Ray)、李维克·伽塔克(Ritwik Ghatak)等皆出于此。孟加拉语电影曾一度是艺术电影的代名词,当随着市场的开放,艺术电影很难继续拓展,不久陷入模仿印地语电影的泥淖中,直到新世纪的到来,孟加拉语电影找到了艺术与商业结合的关键,艺术电影的商业元素开始增加,促进电影产业转型升级。

当前的印度电影不仅是在区域上有比较明确的划分,同时在语种上,形成了一种"多语态竞相发展"[①]的趋势,印地语电影虽然目前市场占有量最高,但其每年的增长量却不如南印度的某些电影产业,特别是南印度四大电影产业的联合,与印地语电影产生了较量,对于印度电影的发展也是一种促进。同时由于多语言的特征,较为卖座的影片,往往会出现多个原版本的其他语种配音版发行到其他语言区域,甚至进行其他语种的翻拍。这也是造成印度电影产量如此

① 谭政:《印度电影的多语种生态与管理体制》,《当代电影》2018年第9期。

大的原因之一。

总体说来,印度目前区域性产业的模式是以印地语电影为主,多种地方语电影为辅,自由竞争,同时也有相互合作,一方面来说有利于各区域电影产业之间的交流,取长补短,共同推动印度电影产业发展;另一方面则是对印度各区域文化的保护,正是有地方方言的电影的持续性存在,该地区的方言以及其所承载的文化才得以比较完整地保留下来。

第四节 翻拍的构建

翻拍电影,于亚洲国家电影来说不是陌生的词汇,几乎每个国家的电影都有翻拍其他国家电影的经历,不过,没有一个国家如印度一样,对翻拍如此痴迷,甚至国内一部分电影翻拍成其他语种电影的情况时有发生。"当一种电影类型或表现模式被社会所接受,并逐步确立其流行地位时,适时推出类似的程式化作品在提高受众到达率方面有着事半功倍的效果:比如减少观众偏好的不确定性所带来的风险,验证预期票房,吸引电影投资等。"①

对于印度电影人来说,"宝莱坞"这个名称很大程度上并不是对印度电影的褒扬,"千万别叫它宝莱坞,这是个错误的名称。我们从没尝试去复制好莱坞,我们拍电影是为了我们的10亿民众"②。然而印度翻拍好莱坞电影成风却是不争的事实。从早期《火之通途》(*Agneepath* 1990)[翻拍自《疤面煞星》(*Scarface*,1983)]到《印度教父》(*Sarkar*,2005)[翻拍自《教父》(*The God Father*,1972)]再到近来的《惊情谍变》(*Bang Bang*,2014)[翻拍自《危情谍战》(*Knight and Day*,2010)]等。这其中部分电影是原片的复刻版,如《陌生人》

① 吴延熊、李晓丹:《印度歌舞片的市场特征分析》,《现代传播》2010年第6期。
② Ravi Vasudevan, *The Melodramatic Public—Film Form and Spectatorship in Indian Cinema* (Basingstoke:Palgrave Macmillan,2011),p. 346.

(*Ek Ajnabee*,2005)[翻拍自《怒火救援队》(*Man on Fire*,2003)];也有一些颇具新意,如《未知死亡》(*Ghajini*,2008)[翻拍自《记忆碎片》(*Memento*,2000)]。总体来说,翻拍影片数量较多而精品不多。从印度电影人对待"宝莱坞"这一名称就可以看出他们对于翻拍的纠结,一方面好莱坞可以提供最新素材与一定的海外票房保障,另一方面好莱坞的全球化文化输出,又使得印度电影有被好莱坞同化的风险,其实质则是全球化与本土化之间的博弈。

一、细微之处凸显本土化

1. 转移叙事重心,体现东方价值观

如《情系板球》(*Dil Bole Haddipa*,2009)翻拍自《足球尤物》(*She's the Man*,2006),沿用了原版的故事主线,但是将足球改成了具有印度本土标志的板球,同时对于人设进行了本土化改造,原版中女性的男扮女装是被赞成的,认为女性不必一味装淑女,而印度版中更接近印度价值观,减少了情欲戏份,赞成女性在实现自我价值的同时也应当保留传统美德。《嗝嗝老师》(*Hichki*,2018)翻拍自《叫我第一名》(*Front of the class*,2008),故事主线与美版相比,并没有大的改动,主人公都患有图雷特综合征,却在锲而不舍的努力下成为一名教师,教导的学生又属于弱势群体,故事的结局则是在老师的悉心教导下,学生获得了好成绩迎来新的人生,老师也实现了自我理想。细微之处的不同在于主人公个人奋斗史的弱化,群像与社会背景的强化。具体反映在以下这几个方面:美版用了二分之一的篇幅讲述主人公克服重重困难终于获得教职,这其中有母亲、校长、女友的鼓励,当上老师后,同事们友爱有加,班上仅有一个男学生有些叛逆,整个影片焦点在于关注个人成长("个人主义最终成为美国主义的同义语"[①]),以及自由、平等的普世价值的营造。而印度版在个人奋斗部分

① 亨利·康马杰,《美国精神》,光明日报出版社,1988,第38页。

用了不到四分之一的篇幅,加重了群像刻画的比例。特别是对于社会背景的描绘,矛盾的焦点不在于主人公的个人理想实现而是在于她进入校园后所遭受的同事的质疑和学生的反叛。最终通过集体合力,扭转了同事与精英学生对"差班、贫困生"的偏见,从而成为更团结的集体,这一矛盾的转移,更加贴合东方国家对于集体、群体的重视,对应着东方的价值观。这是一种非"个人英雄主义"的,而是依靠集体造就最终的结果和成绩,是集体主义价值观的呈现。

2. 以本土现实置换原版故事

如影片《杀手》(*The Killer*,2006)翻拍自《借刀杀人》(*Collateral*,2004)再现原版故事中的杀手与受害人之间的追逐游戏,并加深了男女主人公之间的感情线,增添了讽刺政府腐败的问题,甚至人生哲学的讨论。同样的,《痛击》(*Knock Out*,2010)翻拍自《狙击电话亭》(*Phone Booth*,2003),也带上了反腐的话题,这些都更加贴近印度现实。再如《嗝嗝老师》中美版主人公教导的孩子是或多或少患有身体或心理疾病的孩子,他们的最大敌人是自己,要战胜和克服的也是个人存在的缺陷;印度版主人公教导的孩子则换成身体健康但备受歧视的贫民窟里长大的孩子,而这背后,是印度根深蒂固的阶级差异——这个班的孩子全部来自贫民区,因为原来的公立学校土地被私立学校吞并,私立学校接收了公立学校的14个学生并单独编班,其实是一种变相孤立,他们在遭遇老师和同学们的排挤后,愈发反叛,这也是主人公被聘用的一大原因。如此改编更贴近印度社会现状,主人公与孩子们要面对的并不是自身的缺陷而是整个社会中的旧俗——源于宗教根深蒂固的种姓制度,也更深层次地描绘出当前的印度社会——种姓制度的影响下社会阶级差异依然明显。

3. 平民喜剧化效果

印度影片是综合类型的影片,民族文化使然,"在每一部电影中都有少量喜剧角色,这是保留下来的印度传统"①。而理论来源则是"婆罗多的《舞论》,这是

① 米希尔·玻色:《宝莱坞电影史》,黎力译,复旦大学出版社,2018,第291页。

第二部分 新亚洲视域下当代印度电影的独特性与启示

一本对印度舞蹈、戏剧、诗歌的奠基性论著……其中就指出'笑'是八味之一"①。印度影片特别擅长表现小人物的境况并加以调侃,由此反映社会的某种普遍现象,虽然有时较为荒诞,却往往有讽刺的效用。如《嗝嗝老师》改编后影片的喜剧色彩主要集中在学生对老师的恶作剧描绘上,诸如学生们推选一个善于说唱的学生把女主人公因病打嗝的习惯性动作编成 Rap,一起边嘲笑边唱开始了接二连三的恶作剧:故意把老师的椅子弄坏,让老师摔跤;把液氮藏在满桶的小球下炸了窗户;把老师电话写在提供服务的纸上满大街贴等,学生经常在老师想出对策来感化他们的时候,进行顶撞回击,在严肃正式的表达中突然出现插科打诨的喜剧表现。喜剧气氛代替传统歌舞表演打破电影沉闷,引发印度观众的全民狂欢。

二、全球化印象的整体构建

许多印度翻拍影片都获得了国外票房的大丰收,诸如《未知死亡》的海外票房居历史百部中的第 61 位,《嗝嗝老师》本土票房年度总排名第 22 位(0.033 亿美金,占比 7.8%),海外票房排到了历史百部中的第 14 位,其中中国票房贡献了半数以上(0.22 亿美金)②。《调音师》的海外票房则跃升第 5 位,从票房上可见这些翻拍影片在海外也有不小的市场,这和他们的全球化印象的构建有很大关联。

1. 描绘西方眼中的印度印象

如《情系板球》中的板球意象;《终极傻瓜》(Fool N Final, 2007)变黑色幽默为爆笑滑稽;再如《嗝嗝老师》中主人公性别从原版的男性变成女性。早在 1972 年约翰·伯格就曾提出:"女性自身的观察者是男性,而被观察者是女性。"③劳

① 米希尔·玻色:《宝莱坞电影史》,黎力译,复旦大学出版社,2018,第 291 页。
② https://www.boxofficemojo.com/movies/?id=hichki.htm。
③ 约翰·伯格:《观看之道》,戴行钺译,广西师范大学出版社,2005,第 47 页。

拉·穆尔维则将这个观点引入了电影,"在一个由性的不平等所安排的世界中,看的快感分裂为主动地/男性和被动的/女性。起决定作用的男人的眼光把他的幻象投射到照此风格化的女人形体上"①。从这方面来说,主人公的性别转换有一定寓意,因为东方常被西方看作女性,电影中的女性设置完成了西方对东方的印象预期,获得他者的认同;其次,女性困境在整个世界范围内更容易获得共鸣。

2. 中产阶级生活的刻画

《嗝嗝老师》中女主人公显然是高种姓,除了自身疾病而外,家庭与社会给予她的压力并不大。所以她可以追求自我价值自我实现。贫民的孩子虽则被主人公不断教导,但是时间短暂,和有着长期优质教育质量的孩子同台竞技居然能够获得胜利,显然从人设到故事的情节发展都是过于理想化。同样《情系板球》中的女主人公也是和男生一样平等追求实现自我价值,这其实和印度现实社会有一定差距,反映的是中产阶级相对来说较为优越的生活,然而这种生活在印度社会中仅能占到一成左右,但是在国际市场,特别是欧美市场却能获得更高接受度。

3. 国家形象的打造

"印度公共外交机构近年来逐步建立并提出新公共外交政策,重点之一就是将丰富的文化元素转化为外交资源,以期改善印度的国家形象。"②电影作为文化载体,履行这一职责似乎是责无旁贷。确实,印度影片向来有一定政治需求,之前的《厕所英雄》是莫迪政府"清洁印度"(Clean India)运动的赞歌,《印度制造》则呼应了莫迪政府提出的发展制造业的计划。而《嗝嗝老师》对于教育制度的反思、社会阶级固化的反思,《杀手》和《痛击》更多涉及了反腐问题,显然都为了显示印度这一最大的民主国家为贴近现代化所付出的努力。

① 劳拉·穆尔维:《视觉快感和叙事性电影》,周传基译,载张红军《电影与新方法》,中国广播电视出版社,1992,第212页。
② 赵鸿燕、汪锴:《印度公共外交中的文化传播管窥》,《国际问题研究》2014年第6期。

4. 传统歌舞的大幅度减少

很显然,歌舞的削减也缩减了整部影片的长度,以使得影片更加贴近国际审美需求,《嗝嗝老师》甚至将仅有的歌舞以西方更能接受的"Rap"形式表现,则是直指美国市场,因为美国和英国是印度片的最大海外市场,北美票房中亚洲海外票房这一块,印度影片往往占据榜单的大部分。

三、翻拍现象的背后推力

从以上几部印度电影本土化与全球化的对比中,似乎全球化占有完全的优势,在全球化大潮袭来之时,印度翻拍电影顺应潮流,印度本土文化表现出一种退守姿态。这是表面上的现象,真实情况确实如此吗?其实很多亚洲电影影片为谋国际市场所采取的策略和印度电影大致相当,那么有个问题就出现了,为什么印度电影在国际市场上的票房是最成功的,特别是它的翻拍作品。

首先,好莱坞对印度电影版权问题的纵容。极大的潜在市场份额,由于好莱坞要与印度合作拍片并想开拓印度市场,前面说到印度本土电影在印度电影票房上的占有是绝对优势,好莱坞试图打入印度市场,所以常常纵容印度影片侵权的问题,因此印度对于不怎么花本钱的好莱坞题材乐于多翻拍,产量大,国内审查不严格,进入国际市场的机会与其他亚洲国家相比也就更多。诸如宝莱坞出品的《痛击》未经授权翻拍了好莱坞电影《狙击电话亭》,票房反响不错。好莱坞当时并没有太多异议,不过孟买高等法院责令其制作公司向拥有电影《狙击电话亭》版权的二十世纪福克斯电影公司支付部分影片收益。

其次,包含着印度对海外市场的需求性,这种需求不仅在于内对外的票房收入问题,另外还有一个广阔的海外离散人群对印度本土文化的需求,这也是因为印度传统文化而造成的,印度一以贯之的宗教文化,使得整个文化呈现一种特殊的稳定性,而印度电影又是承载了印度文化中相当大的一部分,故而受到海外人群的欢迎。故而印度翻拍电影中全球化与本土化的杂合关系,反而贴

合了海外印度人的双重文化身份,更能够引起共鸣。当然这样的对故土文化的需求性会不会因为时间推移,诸如第三代第四代移民身上会不会还有这样的渴求度,这又是一个值得思考的问题。

最后,曲线救国展现电影民族性。从《嗝嗝老师》看来,其中仅有的这段看似西化的"Rap"其底色依旧是印度歌舞,包含着歌舞中每个人的站位,以及表现出的大合唱的气势。虽然形式上诸如节奏和动作偏向流行音乐,但是很难界定这是印度歌曲的西方化,还是西方歌曲的印度化,折中的说法可以是融合。另外对于本土现实的真实反映,其实也是全球中产阶级的焦虑的折射,这种焦虑带有普遍性。这也说明印度翻拍电影在本土化的过程中能够将普遍与特殊很好地结合的。

四、博弈的真相

"在全球化和后殖民主义的背景下,好莱坞电影对全球电影市场的覆盖,不仅吞噬着其他国家的本土电影工业,而且影响着这些国家的民族想象和文化认同。"①的确,好莱坞已经成为世界电影的风向标,其价值取向、叙事手段甚至销售模式都成为各国电影仿效的对象,使得整个世界电影向着单一性的电影格局发展。虽然好莱坞进攻印度市场受到了不小的挫折,但是印度翻拍电影取材于好莱坞效仿好莱坞却是不争的事实。不过,印度翻拍电影却并没有走上复刻好莱坞的道路。

从表面上看来印度电影的翻拍大部分来自好莱坞,其本土化进程却使翻拍电影呈现出印度特色,成为国际市场的一抹亮色。印度翻拍电影对好莱坞电影的态度始终是不拒斥的,但是也并不是盲从的,虽然有某些电影确实只是原版加上印度歌舞之类的民族元素的拼凑,但有相当大的一部分还是能够找准印度

① 尹鸿:《全球化、好莱坞与民族电影》,《文艺研究》2000年第6期。

第二部分　新亚洲视域下当代印度电影的独特性与启示

电影的定位,走一条多元融合的道路。这首先由于他们的后盾——庞大的印度电影受众。前面分析过印度电影最大的受众是国内观众,其次是海外移民,再次才是可争取的外国人。国内十几亿观众的期待还是印度风味的混杂性特征的电影,故而即使翻拍自好莱坞,依然要注入诸多的印度元素,同时当代印度虽则开放程度有所增加,但与好莱坞某些影片的奔放情欲构建始终还是有一定距离,所以影片的表达会偏向传统,这就为印度翻拍电影构筑起了一道特殊的屏障,使其能够和原版截然分开。其次,翻拍电影需要顾及海外受众,大批的海外印度人中以中产阶级为主要电影受众,针对这部分人群,很显然电影也需要有一些现代化的中产阶级能够接受的元素,所以翻拍电影的选择往往是那些符合中产阶级口味的,又比较适合大众化的好莱坞电影,但有不少都是一般性的影片并非顶级制作,诸如《惊情谍变》翻拍自《危情谍战》,情节基本没有大的变动,讲述了银行职员与珠宝大盗的故事,但在细节方面处理的比原版细腻。印度电影式时长也使故事的逻辑能够全面展开,甚至通过印度歌舞、宏大的场面使得这部影片超越了原作。再次,寄托了印度电影人的追求。印度电影人不满足于自己被称为"宝莱坞",力图证明电影实力,故而本世纪以来,印度电影积极拓展国际市场,特别针对好莱坞试图进行"反输入"。而途径就在于印度电影对国际风向和本土特质的把握,不仅透过翻拍电影类型博得国际广泛关注,而且在国际化表达中渗透了民族元素,彰显民族风致。

　　确实,印度翻拍电影没有将全球化与本土化对立起来,没有非此即彼的逼仄的选择,而是将其放置到更大的空间中,以多元融合的方式进行构建。甚至翻拍的标杆也不是以好莱坞唯一,以保证其票房,近年来翻拍的目光不断放大甚至从西方转移到了东方,如《以国之名》(Bharat,2019)就翻拍自韩国影片《国际市场》(2014)。这种多元性正是印度翻拍电影能够和好莱坞原版分庭抗礼的策略,也是印度电影在世界多极格局正在形成的历史阶段的必然选择。

第二章
启 示

新亚洲视域下,当代印度电影呈现出一些特殊性,但也应该看到,这些特殊性是建立在亚洲电影一般性基础上的特殊,这也就为亚洲电影特别是中国电影提供了可借鉴的基础。值得肯定的是印度电影在亚洲电影中国内外票房竞争力,特别在国外市场的拓展上获得了较大的成功,其经验以及教训确实值得进行探讨与总结。

第一节 当代印度电影作为方法——基于亚洲电影的探讨

陈光兴在《作为方法的印度》中曾提到:"如果说欧美的历史经验只是一种参照的可能性,特别是它的发展经验与后发地区差距更大,那么在知识转化过程中需要被重新调整。""就是必须在欧美之外的地区开展出'替代性参照框架'(alternative frame of reference),也就是把原来以欧美为参照,多元展开,以亚洲内部、第三世界之间为相互参照,经由参照点的移转,从差异中发展出对自身

第二部分　新亚洲视域下当代印度电影的独特性与启示

历史环境更为贴近的解释。"①探讨"印度电影作为方法"的初衷亦是如此,大半个世纪以来,亚洲大部分国家的电影不断学习欧美电影,然而欧美文化与亚洲文化之间始终存在着较大的文化间性隔膜,在亚洲电影集体飞跃的今天,亚洲区域内各国之间存在着地域相关性、文化亲缘性等历史性特征,是否可以探寻到更符合本国电影发展的经验与途径。当代印度电影作为负载丰富民族信息的"公共性思想"产品为东方文化的世界输出做出了重要贡献。目前大量对印度电影分析的文章,不同于此前的泛谈或个体分析,而是试图挖掘其海内外影响力的内涵,民族性、主体性的构建以及对抗好莱坞话语霸权的路径,以期对中国电影乃至亚洲电影的发展提供新思路与新方法。那么印度电影是否能够上升为一种方法,成为研究亚洲电影链接世界电影打通国际市场通道的助力。

一、作为方法的契机

"'作为方法'是20世纪60年代由日本学者竹内好首创('作为方法的亚洲'),沟口雄三('作为方法的中国')发展,而经由孙歌('作为方法的日本')、陈光兴('亚洲作为方法')引入中国。"②竹内好在《日本人的亚洲观》中梳理了怀有"亚洲主义"思想的思想家、政治家们,特别提出了"亚洲是一还是多"的问题,同时敏锐捕捉到西方的局限性。1960年他做了《以亚洲为方法》的演讲,在与美国原理的对比中提出了亚洲原理是通过"以抵抗为媒介的运动"来呈现,虽然竹内好坦言"即使是我也不能很明确地对其进行定义",但他借长久对鲁迅的研究,认为鲁迅可以作为亚洲"抵抗"的代表,以描绘鲁迅个性的语句来阐释"抵抗"一词,"他拒绝成为自己,也拒绝成为自己以外的一切"。这一思想改变了明治以来日本学界观念中对于东西方的看法,即认为西方是先进,东方是落后的刻板印象,开启了对东方新的定位与评价。

① 陈光兴:《作为方法的印度》,《读书》2010年第12期。
② 曾军:《"作为方法"的理论源流及其方法论启示》,《电影艺术》2019年第2期。

沟口雄三所处的时代要比竹内好晚近,他也受到了竹内好思想的影响,在《作为方法的中国》中首先向内审视本国日本,对其进行反思与批判,其次,指出中国为"亚洲的未来","研究中国,以中国作为媒介,或者说以中国作为方法,而把现代的日本或者现代的亚洲,而把现代的世界'问题化'"①。在他看来,中国从近代以来的发展与欧洲、日本不是同一条道路,而是一条特殊的历史道路,故而并不存在超越或者落后之说。

"作为方法"真正引入中国,主要是两位研究者,孙歌和陈光兴。孙歌认为亚洲作为方法的范畴主要是在东亚地区,文化地域的相近、历史的相似,造就了认同的可能。"对于'亚洲'的思考来说,最难的是自我发现。"同时指出"西方的概念并不需要排除,但是它不能作为前提和结论,只能转化为我们的一部分分析工具"②。孙歌认为之前日本学者将亚洲作为一个抽象概念进行分析"把亚洲作为文明符号的载体,基本上可以绕开亚洲在实体空间层面的多样性和显著的差异性,可以由于对抗西方的霸权的目标而忽略亚洲与欧洲在地域上的连接、融合以及由此而来的相互渗透过程"③,集中讨论其作为文化载体,而忽略具体细节特征,因而构建的普遍性缺乏一定历史内涵。孙歌强调"开放的统合性"即使一个开放的统一体,亚洲的普遍性应当有它的边界,应当将"实体性的地理空间引入理念性的论述"④。

陈光兴在《去帝国:作为方法的亚洲》这本书中从殖民、冷战以及帝国主义等角度梳理了东亚地区的历史经验,指出:"去殖民、去冷战、去帝国"应当同时进行。陈光兴主要借助查特吉和沟口健三的论述,提出了"亚洲作为方法"的研究思路。查特吉的观念在于在具体生活观察中得出新的分析范畴,而不是沿用已知的理论经验。指出只有通过亚洲主体性意识的重新构建与统合才可能产

① 沟口雄三:《作为"态度"的中国研究》,《读书》2005 年第 4 期。
② 吴海清:《"作为方法的亚洲"的思想可能性——孙歌访谈》,《电影艺术》2019 年第 6 期。
③ 孙歌:《寻找亚洲原理》,《读书》2016 年第 10 期。
④ 孙歌:《寻找亚洲原理》,《读书》2016 年第 10 期。

生新的亚洲认知。

总体来说,亚洲作为方法,即是从亚洲作为本体进行构建,而不是以西方的或者说被刻板定义的先进性去审视,但在这其中并不排斥西方的理论与思想。

印度在历史上的影响力基本在南亚区域,所以孙歌认为"亚洲这个概念恐怕在印度没有多少实质内容。作为有着悠久宗教文明、长期被英国殖民的国家,印度很难在亚洲这个范畴中找到认同的理由。因此,自觉地有意识地使用亚洲这个概念的区域,可以说只有东亚"①。也就是说在研究亚洲这个概念的时候往往并不会将印度纳入其中,或者说由于"亚洲作为方法"从一开始设置的区域是东亚,所以印度并没有被考虑,但是从电影这方面来说,电影的影像特征故事性言说,使它跨越语言障碍、文化障碍,在一定情况下可以实现国际流通。故而在这个基础上,印度电影倒是可以挣脱"亚洲作为方法"在历史上的定义,将自己放置到亚洲电影的大范畴中去。

确实,从亚洲电影的研究看来,其包含的范围从一开始就比"亚洲作为方法"所框定的范围要大上许多。李道新认为国内对亚洲电影的研究是从20世纪20年代开始,从中国电影在南洋的影响到日本侵华时期的"大东亚电影"再到冷战时的"亚洲的电影"以及后冷战时代的"亚洲电影"呈现出四个分期。涉及印度电影,是在1954年邵逸夫创办了亚洲太平洋电影制片人联盟,其中有孟买的加入,但是这个联盟中国内地城市倒是较晚加入,其后出现的"亚太电影节"开始整合亚洲电影力量。1955年亚洲国家在中、印、印尼等国的积极倡导下召开了亚非会议,提倡团结合作和求同存异的精神,促进了亚洲各国联合,亚洲国家开始有合作之意,电影这方面,各国统一的目标在于抗议西方特别是美国的意识形态渗透,举办了数场电影展,特别是1957年在中国举办的"亚洲电影周"规模宏大,印度电影当时也加入其中。周恩来指出:"通过这次在'亚洲电影周'所公演的各国作品,我们很深刻地体会到,我们亚洲各国尽管有着不同的社

① 吴海清:《"作为方法的亚洲"的思想可能性——孙歌访谈》,《电影艺术》2019年第6期。

会制度和风俗习惯,但是,有着一个共同的坚强意志,就是,争取和平、反对战争,争取和维护民族独立、反对殖民主义,并且在这些基础上促进相互间的友好合作。"① 可见其政治意义更为重要,但是,亚非会议进程在此之后很快陷入停顿。主要原因在于亚洲国家大都独立不久,受到当时两个超级大国冷战的极大影响,逐步分裂为对峙的两大阵营,导致亚洲主义缺乏政治共识。同时亚洲不少国家刚独立,局部战乱频仍,经济发展不均衡,几个亚洲大国之间关系并未进入正常化轨道,这一切就导致了亚洲国家联合的搁浅,亚洲电影的交流热度骤减。之后的交流也比较有限,印度电影的影响在亚洲主要集中在南亚,而中国电影集中在东南亚一带,亚洲电影大规模的交流涌动还是在"一带一路"倡议提出之后,各国电影加强了往来。

将印度视为方法源于 2010 年第八届上海双年展"巡回排演"中的"从西天到中土:印中社会思想对话",活动邀请了 7 位印度最具活力的学者进行了 14 次演讲,其中包含霍米·巴巴、查特吉、阿希斯·南迪、杜赞奇等,后续的西天中土项目从思想到艺术在中印两国间不断推进,由此陈光兴在《作为方法的印度》中提出:"如果说欧美的历史经验只是一种参照的可能性,特别是它的发展经验与后发地区差距更大,那么在知识转化过程中需要被重新调整。""必须在欧美之外的地区开展出'替代性参照框架'(alternative frame of reference),也就是把原来以欧美为参照,多元展开,以亚洲内部、第三世界之间为相互参照,经由参照点的移转,从差异中发展出对自身历史环境更为贴近的解释。"② 探讨"印度电影作为方法"的初衷亦是如此,大半个世纪以来,亚洲大部分国家的电影不断学习欧美电影,然而欧美文化与亚洲文化之间始终存在着较大的文化间性隔膜,在亚洲电影集体飞跃的今天,亚洲区域内各国之间存在着地域相关性、文化亲缘性等历史性特征,是否可以探寻到更符合本国电影发展的经验与途径。

① 《周总理招待各国电影代表团,祝贺亚洲电影周获得巨大成就》,《人民日报》1957 年 9 月 8 日。
② 陈光兴:《作为方法的印度》,《读书》2010 年第 12 期。

第二部分　新亚洲视域下当代印度电影的独特性与启示

21世纪以来,印度通过政治、经济、文化等方面的措施,促进了本土电影市场规模的扩大与海外市场的拓展,在亚洲电影中它的地位不断攀升:总量最大、海外票房最高、国产片票房占比最高。这"三高"特征彰显着印度电影的实力,那么是否具有亚洲电影借鉴的地方呢?

首先,从数量上印度电影甚至是多于美国电影的,但是其影响力并没有与产量相匹配,即使海外票房常年居世界第二,但是其艺术表现力并未获得国际电影节的广泛认同。仅从数量这一点来说,似乎很难论证印度电影可以作为一种方法指导亚洲电影实践。

其次,国内票房中国产电影占比最高,常年保持在85%以上,于亚洲电影来说确实是比较罕见的现象,这主要赖于本土观众只对充满印度元素的本国电影感兴趣,难以接受其他国家的电影模式,深层原因则在于宗教文化特别是村社文化的延续,令本土观众大多依旧将目光积聚于本邦。近些年虽则在世界电影市场不断深入交流之下,印度进口片数量有所增加,但其进口票房始终没有大幅度提升。如果从国产片占比优来说明印度电影的优越性,也存在质疑:印度电影目前所取得的国内票房成就是否代表着亚洲电影主体性上升的新阶段,还是在诉说亚洲电影的过去(印度民众对国外影片接受度低)。

再次,海外票房最高,从冷战以来一直保持着亚洲纪录,2018年海外票房表现优异,超过一千万美元的电影有10部。不过,印度电影虽然保持着稳定增长的海外票房,主要依赖于语言优势——英语为官方语言之一,以及庞大的海外人口优势,这也就牵涉到印度电影的对外市场策略对于其他亚洲国家电影是否有借鉴价值。

印度电影的"三高"特征作为一种表象,要证明印度电影是否能作为方法还需探求其成因,这其中最主要的可以归结为它的内外市场策略,既然质疑印度电影是否能够成为方法,那么可以通过两种方式来论证,一为从特殊性出发,论证印度电影在亚洲电影中的特殊性是否可以对亚洲电影进行策略性指导;二为从一般性来验证印度电影的策略是否可以被亚洲电影广泛采纳。

二、一种论证——印度电影拓展内外市场规模的独特策略

（一）以内在混杂性特征为依托

一方面，印度是一个多民族、多宗教信仰、多语言的国家，即便被英国殖民者统治了百余年，印度也没有转换成为单一的种族、信仰或是语言的国家。但是漫长的殖民统治使得印度被强行拖入现代化社会进程，成立共和国后印度又沿用了殖民时期英国的议会制等政治制度，在思想文化上不自觉地沾染了现代性。现代性与传统性的相遇在新生国度中产生了霍米·巴巴所说的"混杂性"，即是"当殖民者的训导话语试图将自身客观化为一种普泛化的知识或一种正常化的霸权实践时，混杂性策略就开辟出一块协商的空间。这一空间里的发声是暧昧而充满歧义的。这种协商不是同化或合谋，是有助于拒绝社会对抗的二元对立，'产生一种表述的间隙'能动性"[1]。混杂性策略的出现，平息了外来现代性与内在传统的对立，一方面现代性并未完全横扫印度大陆将之变为西方意义上的现代国家，另一方面印度传统文化的特性沾染了现代性，故而印度的现代性是在吸收了西方现代文明的同时又保留了自身民族、宗教文化的一种"文化交融"（Cultural Hybridization），充满了混杂性的特征。

混杂性不惟印度独有，而是亚洲国家的共性，其原因来自19世纪欧洲对亚洲的掠夺，许多亚洲国家由此陷入殖民半殖民境地，在此，混杂性可以作为一种共性基础，为印度电影作为方法提供可能，混杂性基础之上的亚洲各国电影的具体发展则体现为不同特征，印度的特征在于：

（1）多语言区域化的电影模式。印度电影目前有五个主要的电影制造业中心，最负盛名的是孟买的"宝莱坞"，这也是印度电影业中与国际接轨最充分的

[1] Homi K. Bhabha, "Culture's In Between," *Artforum International* 32, No. 1(1993): 212.

第二部分　新亚洲视域下当代印度电影的独特性与启示

电影品牌。就目前的发展来看,宝莱坞已经不再一家独大,南印地区的四大影视工业中泰米尔语和泰卢固语电影国内外票房都有不少斩获,诸如《巴霍巴利王2》(2017,511.30亿卢比)至今占据国内票房榜首,而在海湾地区票房号召力仅次于宝莱坞的是马拉雅拉姆语电影。印度电影充分发挥了混杂的优势,各邦的电影占据不同的生态位,从对受众的地区、层级划分到对外出口策略都有所考量。其中,宝莱坞偏向国际化;泰米尔语电影强调民族文化,近来逐步倾向出口大制作影片;泰卢固语电影商业化气息浓郁特别是典型的马沙拉电影众多;而马拉雅拉姆语电影则多为小成本电影,产量较大,偏重反映现实;坎纳达语和孟加拉语电影更注重文艺性。

多语言区域化的产业模式已然推动了印度电影的有序竞争,此间,没有任何一种电影可以消灭其他,他们各自拥有固定的受众,差异性是其存续根本,同时也是印度电影能够在全球化袭来之时保持自己的特征,不被同化吞并的关键一环。这是印度电影对自我的清醒认知,因而其电影产业的类型持续演进为多语言区域化。

（2）电影的特殊类型。这种类型片被称作"马沙拉","包括独特的叙事要素组合、与好莱坞和欧洲电影截然不同的类型划分、超长的放映时间、炫目的色彩运用等,当然还有令所有人都难忘的音乐和歌舞元素"[①]。此种类型的构建主要从观众定位来考虑,印度电影最大受众是国内民众,这其中,中产阶级大约占总人口的15%,大部分属于高知阶层,与之形成鲜明对比的是大多数农民受教育水平不高,甚至三分之一以上是文盲的情况。面对异常巨大的思想文化差距,印度电影却能在国内获得高上座率、高票房,其法宝在于定位大众文化,不过也并非一味取悦于中下层民众,而是对大众文化进行了深入研究剖析,在大众文化与精英文化之间打通了一条道路由此形成了一套独特的体系。将民族文化中的精粹、承载着宗教文化的歌舞成为电影展示的首要对象,同时传统的大团

① 王志毅:《孟买之声:当代宝莱坞电影之旅》,海豚出版社,2016,第54页。

圆情节模式、插科打诨的喜剧模式、曲折的爱情故事模式以及极具现代性的动作片元素、科幻元素等在影片中都有所体现，甚至能够融洽地出现在同一部影片中，如《巴霍巴利王》《幻影车神》《机器人之恋》等，以多元融合的方式令电影满足各层次观众的观影需求。

　　这两点是印度电影极为张扬的标志，也是其在新世纪一举获得内外高票房的途径。亚洲国家中除了日本、韩国、朝鲜、沙特、阿联酋等国家民族成分较为单一之外，其他国家都可以说是多民族国家，然而没有一个国家如印度这样将电影业划为多语言区域化。这和印度本身的区域规划有关，另外就是印度语言种类的复杂程度，故而这种区域化电影产业模型很难被其他国家电影直接借鉴，但是却可以提供一种思路——对少数民族电影的关注与扶持的具体经验。不过更重要的启示则是在于对整个亚洲电影来说，亚洲民族混杂，文化有相通之处，印度电影业恰如一个缩小的亚洲电影群体。亚洲电影对于共同体的问题曾有很长时间的讨论，研究过程中也发现各国虽然文化有一定联系性，但整合为一体始终很难推进。如果换一个思路，在承认"任何民族之间都不会有完全一样的或共同时空的文化或社会机制"①的基础上，印度电影多语言区域化的电影产业实践倒是可以给亚洲电影一个关于区域化电影的示范，整体上规划，引入差异性，分区域制定出口策略，各区域之间形成交流与互通，在印度电影的产业规划中都可以找到参照。至于其混杂类型的电影模式，目前的亚洲电影也逐渐走入亚类型，"寻求更自我、更灵动、更接地气的新类型气质，从'类型聚合'到'类型再生'，原生类型向'准类型''拟类型'甚至'边缘化类型'转化，多种类型元素共享、调用、分拆和互补，创造当代性和民族性一体的复合亚洲电影业态"②。印度"马沙拉"电影类型倒可以看作亚洲电影多元类型的早期实践者，有比较完备的形态，于亚洲电影探索新类型是一个不错的范本。

① 伊恩·贾维：《民族电影——一种理论上的评估》，李小刚译，《世界电影》2002年第6期。
② 周安华：《凝结与变异：亚洲新电影的类型超越》，《电影艺术》2019年第2期。

第二部分　新亚洲视域下当代印度电影的独特性与启示

（二）以外在多重合作为契机

印度电影近年获得国内外市场的双丰收,除了其贴合杂合性的策略,在对外输出上也有着新的变化。

印度电影出口本有其优势,一是英语为官方语言之其一,给予影片出口便利,很多影片的英文版直接出口到英语国家。二是海外印度人口的不断增长。海外印度人对国族的渴望寄托在故国电影之上。

除此之外,印度也不断更新策略,特别是在合拍片和发行上。

首先,国家政策的扶持,官方合作频繁。印度唯一的官方电影企业——印度国家电影开发有限公司(NFDC)在制作方面不断促进与国外的合作,同时吸收国外资本注入。除此之外,印度政府先后和英国、德国、法国、加拿大、意大利、巴西等国家签订了《电影联合制作协议》,即便政府对待"一带一路"政策的态度是"对冲"方式,2014 年印度仍与中国签订了《中华人民共和国国家新闻出版广电总局与印度共和国新闻广播部关于视听合拍的协议》,3 部中印合拍片业已上映。可见印度电影对于出口发行有着自我规划,甚至是独立于政治之外。

其次,出口额的不断增长,吸引他国主动合作。印度电影 2016 年总票房 1 423亿印度卢比,出口额 109 亿印度卢比,比上年增长 14%。2017 年 8 部影片海外票房超 1 000 万美金,2018 年 10 部影片票房超 1 000 万美金,尽管和美国依然有较大差距,但是很显然美国电影并没有在印度市场占到便宜,2018 北美外语片票房榜(100+万美元)上印度电影占了 24/37(部),好莱坞进口到印度的电影始终在寻找突破口。这也促使好莱坞对印度电影的政策进行了一系列的变化,2010 年洛杉矶市政府和好莱坞的主要电影制作公司与印度电影公司代表团签署协议成立了"洛杉矶—印度电影协会",在制作、发行、技术、知识产权保护和商业往来等方面加强合作,以促进印度电影在美国的发展。①

再次,公司间的合作。21 世纪以来印度与美国 20 世纪福克斯、哥伦比亚三

① 陈一鸣、王磊:《宝莱坞与好莱坞越走越近》,人民日报 2010 年 11 月 15 日。

星影业、迪士尼、索尼等签约,由他们负责在美国多地销售发行,与英国也签订合作协议,以便在其三大连锁影院放映宝莱坞电影,美英目前仍是印度影片最大的海外销售地。2013年与日本电影发行商日活株式会社签订合约,以增加印度电影在其他国家市场的发行量。① 在中国的发行,从原来的"批片"形式转为"分账"形式,每年进入中国市场的影片数量有大量增幅,票房收入更是有了飞速增长,如《摔跤吧!爸爸》12.95亿的票房,创造了中国电影市场非好莱坞进口片票房的最高纪录。除此之外,印度一些影视公司甚至"在外设厂或者并购公司来占领海外电影市场"②。

很显然这是具体而微的策略。亚洲电影近年来在国际电影节上获奖总体数量有大幅度提升,这与亚洲经济的崛起是分不开的,印度在国际电影节上的奖项并不多,但应该看到影响力的大小并不仅仅是以获奖来决定。印度电影目前的推进策略很明显是大批量的出口,同时也加大了国内电影节举办的场次以及大力推进国外参展参评,争取最大化地完成对印度电影的宣传。只有在票房上有所斩获才能稳固和吸引一定量的合作对象,包括合拍、发行,由此完成良性循环,不断推动印度电影的海外发展,所以量是基础。

值得亚洲电影借鉴的部分主要集中于其对海外市场的规划与海外离散人口的重视。印度国内本土电影占比大,主要是观影习惯造成的,或者说是受众对于传统文化的坚守,这对于亚洲电影来说还是非常重要的,当亚洲电影亦步亦趋跟着欧美电影之后,也渐渐失去了自己的特色,印度电影却能够继续强化自我特色,特别在于大量改编别国电影时,使得改编电影明显具有本国特色,这于亚洲电影来说可谓是一条正确的道路。海外人口的数量,中、日、韩等国的海外人口也不少,但是没有造成和海外印度人一样的对本国电影的拥趸,主要还是因为对海外族群的关注度和宣传度不够,没有很多表现海外本国人的片子,此外对国族的强调性也有待提升,从这些方面来说印度电影实际上做了一个不错的范本。

① 庄廷江:《印度电影的海外市场开拓策略探析》,《北京电影学报》2015年第1期。
② 庄廷江:《印度电影的海外市场开拓策略探析》,《北京电影学报》2015年第1期。

三、另一种论证——印度电影作为亚洲共同的文化和审美经验的典型

历史上亚洲国家曾有灿烂的古代文明,而近代以降却大都遭受了西方的殖民侵略,各国电影伴随西方文化的输入而诞生,混杂着本土传统文化与西方现代文化的气息,21世纪以来各国电影不断阐释民族性构建主体性,印度作为典型的亚洲国家,其电影较为深刻地反映了东西方文化的冲突与交织,以及对待本国文化与西方文化的态度。

(一)主体性的建构

印度的文化在殖民统治之后仍处于一种混杂状态,而这种混杂却孕育着新生,正如霍米·巴巴所说:"混杂性是殖民权力生产性的标记,是它的变化的力量和固定性的标记;混杂性是对通过否认进行统治的过程的策略性颠覆……混杂性扰乱了模拟的或自恋的殖民主义权力要求,但在颠覆的策略中(通过把被歧视者的目光转向权力的眼睛而实施的颠覆策略)重新暗示了它的身份认同。"[1] 21世纪以来的印度电影充满了对于主体性构建尝试,这其中的深层次自然是关于后殖民悬而未决的问题。殖民与后殖民,于亚洲来说,是历史的曾经,也是不能被忘却的,甚至沉淀于文化之中。印度电影对于这个问题的处理则关乎主体性是否能够成功建构。

"每一文化的发展和维护需要一种与其相异质并且与其相竞争的另一个自我的存在。自我身份的建构总是牵涉到对与我们不同的特质的不断阐释和再阐释。"[2] 判断印度电影的主体性身份建构显然可以通过参照物来进行,那么这个"相竞争的自我"很显然就是印度电影中偏西化的部分。的确,在好莱坞电影全球化策略的席卷之下,印度电影市场虽然没有沦陷,但是印度电影中充满了

[1] Homi K Bhabha, *The Location of Culture* (London & New York: Routledge, 2004), p. 112.
[2] 爱德华·赛义德:《东方学》,王宇根译,三联书店,1999,第426页。

对欧美中产阶级式生活的向往与描摹却是日益明显,诸如《爱,没有明天》《季风婚宴》等。中产阶级是作为连接上下两个阶级,作为一种和解的中介出现的,然而和欧美纺锤体的阶层结构不同,印度本土呈现的是金字塔状态,故而影片中对中产阶级的过分强调其实是对印度现实的某种忽视,从这个程度上来说,影片偏向的是欧美审美,或者说在迎合欧美审美,不过,这并不能代表印度电影被同化。"自我或'他者'的身份绝不是一件静物,而是一个包括历史、社会、知识和政治诸方面,在所有社会由个人和机构参与竞争的不断往复的过程中。"①印度电影具有一个吸收融合的过程,从殖民时期的产生,到赢得独立后对民族身份认同的渴求,再到当代对印度电影的国际性影响的力推,每一个阶段反映着印度电影的成长,这些也都与当时社会各方面有密切联系,故而在判断印度电影主体性构建时不能以一时一地之电影简单粗暴地判断,而是要将印度电影置于整体历史环境之中。21世纪以来,印度电影在部分表征上表现出西方视野的倾向性,这些倾向和印度国家策略息息相关,"自从印度政府在1998年5月赋予电影制作业'产业'地位以来(被普纳坦贝卡尔称作宝莱坞的'公司化'),整个宝莱坞的面貌发生了翻天覆地的改变。过去十五年中,这个松散、随意、混乱、由电影行业中有权势的人聚集而成的组织,开始向专业性、组织性、现代性转变,且以好莱坞模式为基础进行运作"②。这一推进是政府促成的,有对于经济和国家形象塑造的考量。在效果上促成了整个印度电影业有序的发展,包含扩大电影工业的规模,提升了电影在文化产业中的地位以及增加了国内外投资商对印度电影的投资。政府对电影出口的推动,以及吸引外资的需求,印度电影表征上的西化是经济政治合力的必然。不过,表征只是电影表达的一部分,甚至只是一种策略,能够凸显本质的策略,本质的传达则应当回归到印度电影内容核心上。前面分析过,印度电影胜在并没有迷失本心,在对西方物质性外在

① 爱德华·赛义德:《东方学》,王宇根译,三联书店,1999,第426页。
② 索姆吉特·巴拉特:《宝莱坞的市场化》,付筱茵、王靖维译,《世界电影》2019年第5期。

第二部分　新亚洲视域下当代印度电影的独特性与启示

表达的过程中坚持"表现国家认同"和"国家梦想"①的内核,虽则大力推出移民题材,展现场景中的海外空间设置,落脚点却是打造离散英雄人物形象,推崇全球视野的人道主义。并且在同一时期,无论是宝莱坞还是其他制作基地的电影纷纷涌现出大量表现本土现实的影片,包含着女性的成长、反腐问题的提出与强化、贫富差距与等级观念等不一而足,而其核心则在于构建一个主体性的现代国家。

这一时期的印度电影消解了宏大叙事,而以日常叙事构建在地性。利奥塔尔解构了"与启蒙运动相关的解放和科学的宏大叙事"②。马克·柯里提出应当"将具体的、零碎的小叙事提升成本土叙事"③。新世纪的印度电影即使在展现历史的大制作中诸如《巴霍巴利王》《约达哈·阿克巴》《印度艳后》等,也是采取了作为对个体日常生活的表达,特别是印度电影传统叙事的关于爱情故事的构建,更细致地刻画每一个个体。纵然有历史政治的大背景,历史的积淀,但其故事的铺陈更注重的却是在地性,特别是对于历史人物血肉丰满的多角度描绘,以此消解西方的影像压力,更多从主体上构筑印度历史。并且不仅着墨于主体人物,对于其所处的地区的人们的普遍性生活也加以描绘,以影像还原那时那地的历史。影像中的古代习俗、礼仪、舞蹈,这些浓郁的民族风情的展示,印证着"一个比生活中的现实空间更为广泛的概念,不仅能反映一部分生活原貌,且能成为一个在价值上独立存在的理想世界。这种价值往往表现在,它不仅仅是事件发生的环境背景和运动状态,而且作为充满活力的造型因素,承担了产生含义和表达情感的作用"④。显然,民族风情的展示使历史空间中的人物鲜活生动起来,并且复刻了历史当中情感、人文等具有一定传承性质甚至属于集体无意识范畴的元素,从这个角度上来说,"一个国家的电影总比其他艺术表现手段

① Sheena Malhotra &Tavishi Alagh, "Dreaming the Nation: Domestic dramas in Hindi films Post-1990," *South Asian Popular Culture* 2, No.1(2004).
② 瑞泽尔:《后现代社会理论》,谢立中译,华夏出版社,2003,第180页。
③ 马克·柯里:《后现代叙事理论》,宁一中译,北京大学出版社,2003,第121页。
④ 钟大年:《纪录片创作论纲》,北京广播学院出版社,1997,第86页。

更直接地反映那个国家的精神面貌"①。

另一个重要方面则是在对待殖民的态度上,"后殖民国家与地区在坚持其原生态文明的时候,不应当把所有一切都过于轻易地归入对于帝国主义的挑战式反抗,这种反抗的结果可能会产生一种危险的政治形式"②。的确,过于偏激的表现并不利于言说与表达,相反会造成受众的误解,特别在印度电影在不断向外拓展的过程中,处境也很微妙,这同样是摆在亚洲电影面前的一道难题。在对待过去的殖民事实时,印度电影的技巧在于没有把殖民者和反抗者放在二元对立的层面,诸如《抗暴英雄》中虽然有英国人蔑视印度人,要征服印度的情节,但也有英国人要求破除野蛮习俗的部分,在印度人要烧死殉葬的女孩的时刻,英国人出面阻拦救了那名少女,这可以说是一种西方文明的引导。这种处理方式基本贯穿在当代印度电影中,站在当代人的角度审视历史,观照当下,肯定殖民所带来的西方文明对当代印度的启迪性,同时也批判殖民者对古老国度的侵略破坏,以此重新构筑印度价值观。

(二)差异性文化的捍卫者

印度电影在国际上极具标识性,在于对传统文化浓墨重彩的表现,从节日仪式、服饰到歌舞,一个个印度文化的标记被印度电影完整地保留下来,即使在一些拥有西方背景的故事里依然会存在着印度式的各种装饰打扮、印度式的爱情与亲情。这些可以视作印度电影拓展国际的市场的一种策略,积极进军国际的印度电影显然对于国际观众的审美进行了深刻的研究:"世界各国公众也渴望体验到正在全球一体化潮流冲刷下面临失落命运的异质文化奇观。无论是自身被淹没或遗忘的古典传统胜境,还是陌生他者的奇异文化风貌,只要是富于视觉冲击力的,都可能引起满足他们对于异质文化的强烈好奇心。"③况且,印

① 齐格弗里德·克拉考尔:《电影,人民深层倾向的反映》,李恒基译,载《外国电影理论文选》,上海文艺出版社,1995,第270页。
② 陶东风:《文化研究:西方与中国》,北京师范大学出版社,2002,第151页。
③ 王一川:《全球化时代的中国视觉流〈英雄〉与视觉凸现性美学的惨胜》,《电影艺术》2003年第2期。

第二部分 新亚洲视域下当代印度电影的独特性与启示

度电影中印度元素的在场能够勾勒出一个国家、民族的形象,印度电影在国际市场上不仅仅有着经济的需求,也有着政治的考量,故此,印度电影一直保持着差异性的文化输出。如霍米·巴巴所言:"文化差异是这样一个过程:宣布文化是可知的、权威的,以建构文化认知系统。"[1]印度电影正是要以差异性文化构建一个独特的具有强烈自我的标识,并将这个标识在国际市场不断推广,强聒式地建立印度差异文化的权威。另一个原因则来自印度电影对内的考虑,一为国内观众的期待视野,一为自身发展的需求性。前文也分析过国内观众对于印度元素电影的热爱,观影的特殊性也决定了差异性文化的保持度。而从印度电影自身发展这一端来说,印度电影虽则有着五大电影基地辐射的二三十个电影集聚地,并且具有各自生态位,但是总体上来说发展了几十年甚至百年的电影已经有了比较稳定的模式,从某种程度上来说已有模式是安全的,在这个基础上可以谋得深入发展,但是另起炉灶所面临的风险也会比较大,这也是电影中传统因子得以传承保留的原因之一。

当然,也要看到印度电影所坚守的差异性文化并非一成不变,正如费孝通所言:"传统与创造的结合极为关键,只有不断创造,才能赋予传统以生命。"[2]在经历了殖民统治、独立后的印度已经具备了属于本民族的文化适应机制,以成功调节异质文化与本族文化之间的矛盾。印度社会在这样的调试路上还在行进,印度电影却是已经基本完成了这一步,吸收一部分异质文,同时保持本族文化的核心,传达给国际的是极具民族风致的现代性国家形象。

不过,这里似乎又出现了一个新问题:印度作为南亚领袖,其电影文化在当代更多地对南亚电影完成了渗透,而于整个亚洲电影来说依然具有一定的特殊性。诸如现实语境、影像语言和叙事方式等都具有个体性与民族特征,其差异性远大于东方文化和美学共同性。那么其借鉴的价值是否大打折扣?特别是宗教文化。印度是一个全民信教国家,而亚洲许多国家并非如此。印度电影非

[1] 霍米·巴巴:《后殖民主义文化理论》,中国社会科学出版社,1999,第196-197页。
[2] 费孝通:《费孝通论文化自觉》,内蒙古人民出版社,2009,第1-2页。

常注意这一点,虽然它的许多电影涉及宗教,但没有把宗教仅作为特例,猎奇的景观。宗教形式的具体展示是独特的,诸如仪式、服装、教义等,保有差异性,但是并没有以浅表的展现而完结,而是将它继续铺陈,甚至拓展到全人类的范围,成为一种全球相通的美好的信念和情操,在差异中构建认同。诸如对宗教宽容的体现,《阿育王》《约达哈·阿克巴》等,以国家整体为单位彰显着自上而下对宗教之间大融合的促成;消除宗教隔阂,追求大爱的如《爱无国界》《边关风暴》《小萝莉的猴神大叔》等以个体经验推及广大人群,阐述宗教之间应当互尊互爱,另《偶滴神啊》(2012)及《我的个神啊》等凸显的假借神明之名而行谋财之实甚至可以作为全球相通的一种现象来进行批评。

四、观点

以印度电影为方法,其价值在于:

(一)世界电影范畴——新格局下的主体性叙述

首先,印度电影具有去殖民化的民族国家文化和审美经验。

印度独立后,虽然涌现出一批国家政治类型的民族主义影片,但不受到大众欢迎,并且分区域的电影制作模式导致"民族主义的传奇故事成了对独立印度所取得的成就的否定……一个'圆满'的结局都是要求男主人公和女主人公离开印度,去世界各地寻找幸福"①,直到20世纪70年代以来移民以及海外资金的投入,使得民族主义在某些层面达到"全国家"高度,冷战结束以后,资金流动的放开,使得影片中"国族认同"的广泛呈现成为可能。就是这样的转变使得印度电影的主体性的建构非常成功,它是抓住了关键所在。以印度电影作为方法,其主体性构建的成功,提供了一个新的视角来认识亚洲电影——不再将亚洲电影视作欧美电影的边缘,而是具有民族、宗教、区域方面的主体性叙述的独

① 阿希什·拉贾德雅克萨:《印度电影简史》,瑞尔译,海南出版社,2019,第85页。

第二部分 新亚洲视域下当代印度电影的独特性与启示

特存在。亚洲电影往往纠结于殖民与后殖民,处理这些关系的时候不免陷入哲理性的疲惫,印度电影看起来没有那么深刻,但其实却成功通过"世俗化"的经营方式将电影中的传统勾连到当下。它是充满自信的,因为他本身国内的受众是如此固定,国外的印度离散人口也是对印度电影如此热爱,赋予它自我构建的能力。

其次,印度电影强烈的标识性,特别是其歌舞,发散出主体性在场的气蕴。印度电影人在全球化之下,自觉坚守本民族文化,吸收西方文明思想,对西方镜像进行技术性嫁接,不断挑战西方刻板印象中的"他者"身份。其电影具有的民族性特征在全球背景中也是无法被抹杀的,既是其稳固国内市场的法宝,也是拓展国外市场的利刃。

强烈的标识性是亚洲国家电影的共性,许多亚洲国家在国际获奖皆因其独有的传统文化特征,而印度电影的特质在于其标识性不仅是民族的言说,还在于它能够在主体与他者之间确立自我。印度影片被诟病的翻拍成风,虽则是其电影弊病,然而在其中却凸显出自我的构建,翻拍片中的印度印记很多都能够掩盖原片气息,以印度化的方式方法呈现,如《未知死亡》《以国之名》《调音师》等,为亚洲翻拍片提供一种途径。

(二)亚洲领域——真实反映时代转变轨迹

对于西方电影文化与审美经验的吸收,毫无疑问推动了印度电影的现代化进程,而在行进的过程中,印度电影并没有放弃思考,当西方文化与传统文化的碰撞冲突到一定阶段,推动了主体民族性构建也使得民族主义的持续高涨,其中现代性与反身现代性的交织,无一不体现了印度现实发展过程中的思想形态。

印度电影所走过的历程,对于亚洲电影来说具有普遍性的意义,基于大范围相似的历史境遇与传统文化,印度电影对现代性的接纳、碰撞与重构是亚洲电影完整形态变化的一个典型。混杂性不惟印度独有,而是大多数亚洲国家的历史印记,印度电影对于混杂性的接受与重构使其能够在西方意识袭来,好莱坞输入迫近时,勾勒当代国家现实,展现现代与传统融合的风致。于亚洲电影

来说也是一种呈现与经验。

(三)民族内部——和谐共生

亚洲许多国家与印度相似是为多民族多宗教信仰的国家,印度电影对于多民族多宗教的着墨无疑在亚洲电影中是最多的。没有避讳民族、宗教间的矛盾,而是民族宗教放在大爱、国家的框架下采取了融合促进的方式,弱化矛盾突出融合性。在民族、宗教的问题上找到了一条化归的道路,平息宗教间矛盾、促进民族团结。印度电影作为社会文化的代表,从一定程度上反映着社会的状况,从表面特征上来看,一方面是对国家意识形态的呼应,另一方面也是对西方文明渗透的思考与接纳。

以印度电影作为方法,并非仅仅将印度电影视为相对与特殊,相反,印度电影重要价值之一在于提供了多元的普遍性表述,提供了基于亚洲深厚的、具有差异性的文明基础之上的普遍主义叙事,可以说印度电影在提供具体而特殊的经验。

第二节 新亚洲视域下对中国电影具体而微的经验

印度电影最大的特征或者说最值得被借鉴的部分在于其在21世纪以来内外市场的极大繁荣,这些经验对于中国电影来说,最有价值的部分其实并不在于印度电影在北美市场等的扩张,这和以移民作为主要受众有极大的原因,中国电影的情况则有比较大的差异,特别是在移民受众市场这部分,需要一个长期的培育,而且这部分策略在前节对于亚洲电影的经验这部分也进行了阐释。因而,本节将目光汇集到亚洲市场、本土市场,在"一带一路"的框架下,印度电影所面对的机遇与挑战,尤其是近几年在中国市场的策略与市场的接受度,以期能够为当下的中国电影提供策略思路。

第二部分　新亚洲视域下当代印度电影的独特性与启示

一、出口片的选择与策略——基于印度出口中国影片的实例

亚洲国家中,中国与印度同属于大规模新兴经济体,一带一路政策在繁荣两国贸易的同时也为中印电影交流提供了契机。自2014年中印两国签署《中华人民共和国国家新闻出版广电总局与印度共和国新闻广播部关于视听合拍的协议》以来,中国进口印度影片份额有所增加,从每年最多一两部增加到三至四部,2018年更是势头强劲,全年共引进影片10部。

下面就以2018年印度出口到中国的影片为例进行分析(见表2)。

表2　2018年印度影片出口中国票房一览表

片名	印度票房(亿卢比①)	中国票房(亿人民币)
《神秘巨星》	97.53(2017.01)	7.47
《小萝莉的猴神大叔》	95.7(2015.01)	2.86
《起跑线》	33.43(2017.03)	2.1
《嗝嗝老师》	23.97(2018.07)	1.49
《厕所英雄》	31.15(2017.04)	0.95
《巴霍巴利王2:终结》	172.5(2017.1)	0.77
《印度合伙人》	19.67(2018.09)	0.67
《印度暴徒》	33.5(2018.04)	0.61
《苏丹》	62.33(2016.02)	0.36
《老爸102岁》	11.53(2018.05)	0.30

注:数据来自艺恩票房数据

① 2018年时1亿卢比≈0.095亿人民币。

（一）出口片特征

1. 票房较为理想

2018年印度出口到中国的影片中4部破亿，6部进入中国国内票房年度前100名，《神秘巨星》一片更是以7.4亿元票房获得第22名，这也是印度引进片票房迄今最高纪录。第一部被引进中国的印度的影片是《流浪者》(1955)，令国内观众首次较大规模地对印度电影产生兴趣，在此之后的《大篷车》(1971)也成为印度电影的新晋代名词，新世纪之前的印度电影总共被引进也就在30部左右，其中没有一部的影响力超过前两部。21世纪以来，重新唤起观众对印度电影兴趣的是阿米尔·汗主演的《三个傻瓜》(2009)的公映，但是因为引进和出品之间差了两年，票房最终在1 404.7万元，却也成为印度引进片的最高纪录。这一纪录在2015年再次被阿米尔·汗主演的《我的个神啊》打破，该片2014年底在印度公映，引进的时效性还是较强的，票房最终在1.18亿元，成为中国电影市场首次破亿的印度影片。2017年，在阿米尔·汗的明星效应、体育电影令人耳目一新的类型以及印度女性成长等综合优势的加持之下，票房最终以12.99亿元收官，迄今还没有印度影片打破这一纪录。2018年引进的这10部片，票房分布并不均匀，过亿的4部影片各有所长。最高票房来自阿米尔·汗作为制片同时也参与演出的《神秘巨星》，明星的持续热度加上印度女性成长再加上网红的情节，这部影片的票房也是顺理成章。《小萝莉的猴神大叔》这部片虽然时效性不强，但其中萌萝莉与帅大叔之间的互动、宗教仪式的神秘性特别是影片宣传对于猴神和中国孙悟空形象之间的超链接，以及宗教融合、人间大爱的展示，都是吸引受众的爆点。《起跑线》和《嗝嗝老师》都是教育类的影片，特别是《起跑线》涉及的择校问题，和中国当下教育中涌现的问题有不少的相关性，《嗝嗝老师》虽则翻拍自好莱坞影片，但讲述的印度教育问题还是具有一定现实意义，这两部都能够较多引起受众的共鸣。

2. 多为宝莱坞电影

这些电影除《巴霍巴利王2：终结》来自南印度，其余影片皆是宝莱坞出品。印度语言种类繁多，电影制造业也因此划分成多个区域，宝莱坞是印度最负盛

第二部分　新亚洲视域下当代印度电影的独特性与启示

名的电影制造业聚集地,其产出的电影也经常被其他区域影业翻拍。仅进口宝莱坞电影规避了重复,且宝莱坞的知名度也令观众具有一定的期待视野。从票房来看,也可见一斑,宝莱坞影片确实获得了不错的票房,而印度史上最高票房,且在出口票房前100榜单里列第4位的《巴霍巴利王2:终结》却在中国遭遇了滑铁卢,大制作绚烂布景的影片已经不能够打动中国观众了,在中国这类同质化影片非常多,再加上时长过长以及南印度影片在中国国内没有太多的影迷基础,最终导致该片票房的没落。

3. 反映现实问题的影片占了大多数

诸如励志类的《神秘巨星》《印度合伙人》,教育类的《起跑线》《嗝嗝老师》,社会风气类的《厕所英雄》《小萝莉的猴神大叔》等。全人类共通的价值观的展现与美好心灵的呈现是此类影片的核心,亦获得了中国观众的认可。特别是《神秘巨星》《嗝嗝老师》探讨的印度女性成长的问题,《印度合伙人》《厕所英雄》所反映的印度女性的处境,以及整个社会为改变这种处境所做出的努力,更多能够吸引国内女性观众。

4. 此类影片具有鲜明的民族性

印度当代社会情状的反映,再加上印度本土风情的表达、宗教等文化的彰显,无时不在提醒观众印度的在场。诸如《小萝莉的猴神大叔》以男主角帕万对猴神的崇拜连接全片。宗教庆典上帕万作为猴神的扮演者,贡献给观众四分钟庄严却又热闹非凡的庆祝仪式,令观众从外形上领略他国宗教习俗。猴神这个意象绝非仅仅作为阶段性布景,而是贯穿始终,帕万甚至就是猴神的化身,虽则看似有些木讷、简单,其实大智若愚,敏锐洞悉情感,迅速领悟宗教大爱,完成对小女孩沙希达的拯救。也完成了对猴神哈曼奴的塑造,令观众从外形直击心灵,一定程度上理解印度宗教信仰的内涵。这些历史遗留问题以及当下问题的集中展示都能够深刻表现民族性,如《起跑线》阐述的阶级差异,这是由来已久的种姓制度造成的,同时也是现阶段贫富差异造成的。《厕所英雄》和《印度合伙人》则直击当代印度女性的难言之隐,无论是厕所问题还是卫生巾问题,也都

有其历史来源,特别是古老的制度对于女性的忽视甚至刻意压制,在当代这个问题依然没有很好地解决,这两部影片在探讨这些问题的时候,更多注入了现实人文关怀,着重对女性当下的处境进行剖析,并给出了具体的解决方案,并且这个方案是真实有效的,在现实生活中已经实现的,同时在印度社会引起了强烈的反响,可以说电影的力量促进了实际行动的转化。这样的民族性表达不仅是传统的,更是现代的,对于一个完整的印度形象的刻画。

(二)存在问题

虽然2018年是印度引进片的收获之年,但依然存在着一些问题:

首先,过于依赖印度国内票房表现,并据此选择出口影片。引进片基本是印度电影票房翘楚,除《老爸102岁》外都是当年票房前十。然而其中却有好几部并不受中国观众青睐,特别如《巴霍巴利王2:终结》曾创下印度票房前所未有的票房成绩,但是在中国国内接受度一般,历史故事的传奇化演绎以及绚烂的视听刺激并没有留住中国观众。

其次,对曾经"热点"的盲目乐观。诸如《苏丹》和2017年出口的大热片《摔跤吧!爸爸》同是摔跤题材,本以为蹭热点会引起观众瞩目,结果票房并不理想,其实这部影片有可圈可点之处,特别是在摔跤场面方面,而且演员也是宝莱坞具有票房号召力的"三大汗"之一的萨尔曼·汗,但是和《摔跤吧!爸爸》相比,回到了印度影片推崇的情感纠葛中去,格局不够开阔;以及本想借中国影坛对"阿米尔·汗"推崇的东风,引进的由阿米尔·汗主演的《印度暴徒》也是反响寥寥,票房口碑皆无亮点,这部戏其实在印度也不太叫座,虽然制作费高达30亿卢比(约合3亿人民币),但是其剧情较为乏味、拖沓,即使有阿米尔·汗的号召力也无法挽救,阿米尔·汗甚至为此召开新闻发布会向观众道歉。

再次,模式严重重复。出口片集中于对社会现实的批判,特别是针对印度社会中常见的女性问题、宗教问题,这是一条贯通传统与现代的好思路,本应有较多发挥余地,但在具体故事铺陈中却往往遵循一种模式——并不直击问题核心,而采取戏剧性的甚至无关痛痒的幽默性去表达,甚至以诸多偶发性事件去

第二部分　新亚洲视域下当代印度电影的独特性与启示

构建大团圆的套路结局,以至于令观众审美疲劳。

最后,时效性较差。这10部引进片都不是与印度国内同期上映,其中6部不是当年作品,甚至有3年前的作品。时间跨度太长,很多电影爱好者已经通过网络等其他渠道接触了影片,因而票房受到影响,热度也不佳。

无论如何,印度引进片在2018年的中国电影市场占据了一席之地,其表现可圈可点可以作为中国电影走出去的借鉴。

具体说来可分为以下几点:

(1) 强化宏观管理。政府机构搭建平台、整合资源以及从政策上大力支持。印度电影能够在短时间内迅速进入中国市场,正是因为中印两国政府的不断推进。

① 构筑大局、加强引导。

由管理部门出面、经过专家论证,由政府管理部门、专家、制作机构三方通力协作,制定详细的规则与措施,着眼于新亚洲视域下出口电影的特殊性,强调整体性,从宏观上把握出口电影的发展方向,从而加快其发展速度。

② 确定核心制作体,加大扶持力度。

建议主管部门加大新亚洲视域下电影基金的投入以及扶持力度,帮助它们进一步增强竞争力。同时每年甄选出值得投资、能代表中国电影一流水平的文本,对之提供全力扶持和资金支持。

③ 整合、优化资源,搭建交流平台。

从印度影业的表现即可看出各自为政易导致题材撞车、资源浪费,因而搭建全国性交流平台,可以最大限度地减少生产盲目性和增强出口竞争力。管理部门通过一定的组织和调控,把人才资源、物质资源、人文资源、宣传资源整合起来,着重推出重要产品。目前,需要进一步建立和完善制作、发行、放映的一体化机制,其中应特别注重传播中官方和民间相结合的整体战略,着力打造出口交易的通道,组织对外输出。

(2) 革新题材策略。印度电影的民族性令其在世界影坛独树一帜,然而地域性元素在满足海外观众对于奇观化的追求的同时,也易造成电影主题僵化、

观众审美疲劳。总体说来应有这样的思路——以亚洲国家较为认同的价值观、文化观等作为基准,文化间性作为策略,以传递民族精神、弘扬民族文化精粹为重点,兼顾多元性,协调发展构建中国电影出口之路。故而在选取题材和类型的过程中需要注重创新、注重独特性,但也要警惕过多的民族景观堆砌。一切民族元素应当为主题、为构建故事服务,不必生拉硬套,刻意指出。影片题材类型的多样化多元化,才是中国电影能够走出去的关键。

(3)紧跟时代,转变营销策略。

① 选片从多维度考虑,密切关注目标出口国家电影发展趋势、观众审美趋向。根据各国不同的需求,采取划区域的形式,有一定侧重地选取合适的影片出口。

② 正式放映前的准备工作。诸如对目标市场国家电影市场的观测,适当进行试映活动,此外,可以多开设电影交流会、增设电影节的方式,多宣传多吸引潜在电影贸易群体以及电影受众群。

③ 院线为主,多平台并进。目前对外的电影发行主要还是院线为主,但从印度电影2018年在中国院线的表现也可吸取教训,应提高电影在海外院线同步上映的比例,同时加强对电视、网络平台发行的重视,积极寻求与国外知名电视台、网络媒体的合作,甚至在海外搭建一定量的电视、网络播出平台。

④ 注重衍生产品的开发。拓展发行模式,从单一的影片输出,拓展为对其周边产品的开发,如与电影产品有关的民族性的、具有文化承载性的工艺品、漫画、手办等的开发与销售。

(4)成立行业协会,沟通多方。

建议成立新亚洲视域框架下电影出口产业的行业联合会,该机构应当以研究专家、电影专家等构成的专家组牵头,整合政府管理部门、学界、业界三方力量,对出口电影生产的政策风险进行评估,对亚洲各国电影发展趋势进行第一时间的归纳与总结,以理论引领实践,不断对电影生产进行指导与纠偏。

(5)搭建研究平台,构建理论支撑。

① 创办专有刊物,改造现有刊物,增设专栏,加大新亚洲视域下出口电影研

究力度。

② 鼓励管理部门、学界、业界三方研究者介入出口电影的研究、评审和论证。

③ 开办专业评论研究网站。

在新亚洲视域下持续推进中国电影的出口,实非易事。需要广泛吸取他国电影的出口经验与教训,同时关注研究这些国家较为认同的价值观、审美观和文化思潮,积极建立良好的合作关系,拓展出口的渠道与范围,在扩大市场份额的同时提升自身的文化大国形象。

二、合拍片策略——以已在中国上映的中印合拍片为例

中印合拍片在2015年的"中印电影合作交流新闻通气会"上被提上议事日程之后,目前,已有3部中印合拍片在两国公映。其中,《大唐玄奘》讲述唐朝著名的玄奘天竺取经的艰辛历程,展现玄奘取经之虔诚及西域大漠山川壮美景观,反映出中华民族坚韧、善良的民族精神,同时充满对印度佛教的虔诚向往,对于展示中国形象有重要意义,但题材小众化,受众有限,票房不利;《大闹天竺》票房尚可,达7.6亿,却被诟病以《西游记》中的孙悟空附会印度神猴,故事杂乱,有低俗喜剧之嫌;票房赢家《功夫瑜伽》国内票房超过17亿,海外市场也有不俗表现,在阿联酋、菲律宾、马来西亚等地票房都有所突破,但该片在进入印度市场后,来自印方的报道频频流露出影评人的批评之声,被指"流于表面"(*The Wire*),甚至"乱七八糟"(*Hindustan Times*)。

(一)中印合拍片的特色

中印合拍片刚刚起头,处于摸索阶段,有质疑之声实属正常现象。已公映的中印合拍片中已经展现出了一定的特色:首先,几部影片皆能表达中印合作的理念。中国元素与印度元素在影片中有不同渗透,诸如"中国功夫",印度节日习俗、佛教、瑜伽等,构建故事时也试图将二者结合:如《大唐玄奘》以佛教为基点,《大闹天竺》以"孙悟空"与"猴神"之间的相似性为基点,《功夫瑜伽》以"功

夫"与"瑜伽"的相关性为基点进行融合,在表达中国文化内涵的同时表现印度风土人情;其次,展现中国形象、助推"一带一路"倡议。合拍片均展现了"一带一路"的原则,塑造了中国和谐包容、开放合作的形象,具备了一定的宣传功能,为推动"一带一路"沿线地区的文化发展和加强沿线各国的文化交流做出了重要贡献;再次,由中方主导,尽可能实现名导、明星班底的大制作,试图保证影片质量并获得更多受众。传记片庄严肃穆,启用了名导霍建起加明星黄晓明的模式同时聘请了佛教界专家为指导谨防误读;喜剧片动作与搞笑一体,鲜肉与鲜花齐飞,特别是《功夫瑜伽》开启了群戏模式,加入中印双方具有票房号召力的青年演员取得了意料中的票房效果;再者,片中对中印影像、人物特征的描绘,符合大部分海内外观众对中国与印度的想象。两部喜剧片由于贺岁档的加持,定位于全家齐乐,在市场走向成功;最后,从筹备到发行由国家层面与公司层面共同推动,特别是在国家层面开展影片交流会,促进中印电影发展与文化交流。

(二)出现的问题

1. 模式简单化

作为合拍片,展示二者的特性,突出二者之间的联系非常重要这几部合拍片也做到了表征上的二者兼顾,但基本仅仅限于中国功夫加印度歌舞的模式,只能在一定程度上满足海内外观众奇观化欣赏需求,并不能做到中印元素的糅合。特别是在表现印度元素时,影片对印度的刻画与理解仍停留在旧有的刻板印象中,譬如《大闹天竺》仿佛是场印度风景民俗旅游,《功夫瑜伽》则被印方诟病"将所有外界以为印度会出现的事物,例如弄蛇表演者、魔术师、半空打坐的大师,都放进镜头中"。民俗景观的堆砌,从一定程度上来说是展现了印度传统文化,但和当代印度现实生活之间产生较多隔膜,同时连接景观的逻辑性较弱,显得故事情节空洞无物。

2. 对印度文化的了解较为浮泛

印度为宗教国家,几部影片都较好地关注了这一点,在影片中也营建了印度宗教文化氛围。但是有的影片深入谈及宗教时就会发生一些偏差,如《大闹天竺》中将《西游记》故事嫁接到印度,影片前半段给出的铺垫与解释明显不够,

第二部分　新亚洲视域下当代印度电影的独特性与启示

结尾处就将"孙悟空"与"猴神"两个人物强行联系。《功夫瑜伽》中在谈及印度教的时候,却又引用了佛教的经文,显得较为"门外汉"。同时,目前在印度本土,印度教是第一大教,传统印度教等级森严,曾发生印度教最低层级的"贱民"大规模加入佛教的事件,虽然当代印度教的级层观念有所松动,但是部分印度教教徒仍视佛教徒为"贱民",为不引起宗教纷争,故而在印度上映时,印度中央电影评级局(CBFC)删掉了一句关于佛教的对话。

3. 对印度受众需求预计不足

虽然说这几部中印合拍片很大程度上并不依赖于印方市场,但是作为中印合拍片,确实应当顾及或者说对印方市场有所了解与偏向,以此为基础方能推动双方持续性的合作。目前,中印两国在不断推进合作发展,但是印度国内对中国了解程度依然很浅,2009年印度拍摄的《月光集市到中国》对中国的表现亦是刻板印象。印度电影在亚洲电影中产量最高,国内电影总票房占比最高(80%以上),印度本土观众对外来影片并不具有太多期待性,同时,观众认为该片没有突出印度本土英雄,因而在某种程度上表达的态度是抵制的,这些都是导致印方市场遇冷的原因。

那么,中印合拍片应当以怎样的方式制作才能较为合理呢?

第一,内容为王,简单的表象"1+1"模式不能成为合拍片的精髓。合拍片为了达成合拍的意象以及顾及海外市场会选择双方的标志性元素,诸如中国功夫、印度宗教,这些都无可厚非,但在实际操作中无法进行深层次的解读,就造成了景观的无序堆砌。因而在中印合拍片中必须坚持以内容为核心,讲好故事是最重要的环节,地域性元素在一时兴许会满足海内外观众对于奇观化的追求,但也易造成电影主题僵化、观众审美疲劳。制作者可以从拓展题材出发,多反映当代中国、印度的发展,展现中印民族风范。一切的民俗元素应当为主题、为构建故事服务,自然引入,不必生拉硬套中印传统故事,刻意指出民族元素。

第二,在一带一路框架之下,以亚洲文化作为基准,文化间性作为策略,构建中印合拍片。中国与印度,最大的差异在于印度是宗教国家,中国观众对印

度的宗教有很多隔膜,而中印合拍片在讲述印度宗教文化时流于造型、造景,不能深入阐释,因而造成印度观众的不认可,以及中方观众对其逻辑的无法苟同。其实大可拓宽视野,以文化间性为策略将其放置在亚洲视域之下进行审视,去除双方有争议的部分,反映亚洲传统文化的普遍性,兼顾多元性,协调发展。

第三,加强中印双方交流,打造统一平台。从中印合拍片的印度市场反应来看,印度观众对中国知之甚少,同样的中国观众对印度文化也并不十分了解,由于印度电影在国内引进有限,很多观众对印度的印象还停滞在《流浪者》《大篷车》时代。因此加大对印度口碑好的电影的引进,多出口反映中国现实的影片,以及多举办中印文化交流会、影展,都是双方交流的极好渠道。在交流的基础上建设中印合拍片的统一平台,对创作、产业链发展、人才培养等进行整体性规划,统筹管理,提升电影质量。

第四,聘请中印文化历史专家作为电影顾问。从2015年到现在,中印合拍片已上映的三部影片皆为中国导演主导,正在筹备的影片中也有聘请印度导演作为总导演的,在这样的情况下难免会出现由中印其中一方作为主导,而另一方为辅的局面,可能会导致影片的偏向。最佳解决方案是聘请能够融合中印文化历史的专家,在其中搭建桥梁,为中印文化理念的交流与交融提供捷径,使电影制作能够正确反映两国价值观与减少文化误读。

第五,对双方电影市场进行调研,力求电影制作艺术性与商业性共生。由于文化的内倾性,印度观众对外来电影的态度难免有拒绝的姿态,而中国观众对于影片的逻辑性及故事的可看性要求越来越高,这就需要制作公司在制作前对中印双方的电影市场进行调研,对市场中当下推崇的电影风格要有所了解,以便制作电影时在传达艺术性的同时兼顾商业性。

三、针对国内观众的策略

（一）本土电影在国内市场票房的绝对优势分析

印度影片的特色不仅在于其对外出口的票房,更重要的是其在国内的票房份额

始终较为稳定地居于高位。与之相比,中国本土电影的国内票房这几年也有着不小的变化,图1显示出从2010年到2019年中印国内票房中本土电影占比的变化:

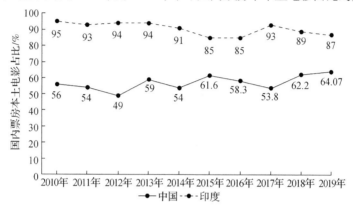

图1 中印两国国内票房本土电影占比对照
(数据来自 Box Office Mojo,中国票房 CBO)

中国国内票房中本土电影的占比从2010年以来已经突破了50%,不过和印度比起来确实还有一定的差距,一直以来,印度观影人次都是亚洲最高,2016年甚至达到了30亿人次,同期中国内地观影人次是13.72亿,从这个角度上来说,虽然印度票房总额没有中国高,但是其观众群体量却要比中国大。

印度如此之高的观影人次有如下几个原因:首先,人口基数大,这个和中国比较相似,不同之处在于印度的人均电视机占有率、人均网络占有率低于中国,电影是他们为数不多的娱乐方式,也是早已成为习惯的娱乐方式;其次,政府的电影票限价策略,2016年的平均票价为47卢比(约合4.7元人民币),而中国同期均价为33元,票价的低廉刺激了印度大众观众市场;再次,电影院的改造升级。印度的影院为适应各个阶层的观影习惯以及因地制宜等多方面考虑,类型众多,包括正规电影院、小剧场、DVD或网络资源播放厅。其中,较为传统的单厅影院,建造年代久远,放映条件差,同时票价受政府调控,收入每况愈下。多厅影院在近些年兴起,因为设施的改善,票价高于单厅影院,但上座率和收入情况却远好于单厅影院,故而其发展之势迅猛,从2009年的925座到2015年的2 100座,这其中有新建造的,也有将传统千座单厅影院改成2~3个厅的。多厅增加了影片播放的数量,

并且给一些先锋电影提供了放映场地。同时,印度电影院线经过多次整合并购,目前存在四大院线,占据了75%的印度全国票房,截止到2016年5月,四大院线所拥有银幕数据为:PVR院线,516块银幕;Inox院线,420块银幕;Carnival院线,341块银幕;Cinepolis院线,215块银幕。① 便于统一发行影片,统一管理,做到井然有序;最后,印度是世界上电影节最多的国家。每年举办各类国际电影节不下十次,许多邦也各自举办一些名为"国际"的电影节,规模不大,影响有限。不过从一定程度上能将电影作为新闻热点,吸引受众观影。

(二) 本土卖座电影的策略分析

以印度国内票房历史最高的10部影片(见表3)为例,探讨其国内片的策略可借鉴之处。

表3 印度国内票房历史最高的10部影片

排名	片名	上映年份	票房(印度卢比)
1	《巴霍巴利王2 终结》(Baahubali 2: The Conclusion)	2017	7 089 900 000
2	《摔跤吧!爸爸》(Dangal)	2016	4 952 500 000
3	《我的个神啊》(P. K.)	2014	4 487 400 000
4	《猛虎还活着》(Tiger Zinda Hai)	2017	4 324 300 000
5	《一代巨星桑杰君》(Sanju)	2018	4 308 400 000
6	《小萝莉的猴神大叔》(Bajrangi Bhaijaan)	2015	4 221 300 000
7	《苏丹》(Sultan)	2016	4 141 400 000
8	《印度艳后》(Padmaavat)	2018	3 608 900 000
9	《幻影车神3》(Dhoom 3)	2013	3 487 300 000
10	《宝莱坞双雄之战》(War)	2019	3 445 800 000

注:数据来自 Box Office Mojo

① 卢斌、牛兴侦、刘正山主编《电影蓝皮书 全球电影产业发展报告(2018)》,社会科学文献出版社,2018,第136-138页。

第二部分　新亚洲视域下当代印度电影的独特性与启示

从表3中的影片可以看出：

(1) 当代题材的影片占到八成(除了《巴霍巴利王2》和《印度艳后》)。21世纪以来印度电影逐步向现当代题材倾斜，特别是关注当下社会，在这十部影片中也可以看到这样的趋势。其中《摔跤吧！爸爸》以体育竞技为核心，讲述的女性成长、父权的柔和化；《苏丹》以体育竞技和爱情为两个核心、竞技场面惊心动魄；《我的个神啊》则将宗教和以宗教盈利的人员截然分开，对教棍作为进行讽刺，并展开深入讨论；《小萝莉的猴神大叔》勾画了印巴冲突、宗教冲突背景之下普通人对宗教对国别冲突的理解，最终以大爱去弥合；《一代巨星桑杰君》则是以宝莱坞的星二代为原型，讲述其人生波折，其背景则跨越了印度历史几十年，人物是历史的讲述者，历史是人物的记录者。桑杰从天之骄子到瘾君子，再到因母亲的去世而奋起，却又因为买了一把AK步枪自卫卷入孟买爆炸案，最终因违反武器法被判处6年监禁，不料陷入谷底的他却被新闻媒体大书特书，甚至制造假新闻说他因为爆炸案被判刑，给他带来许多心理上的伤害，经历了种种坎坷之后，桑杰在保释期间在演艺事业上大放异彩。虽然是讲述娱乐圈往事，却反映了时代中青年人的成长，并且其中对于新闻媒体的诟病也是较有现实代表性。其他几部离印度现实有点距离，诸如《幻影车神3》《猛虎还活着》设置的是海外场景，塑造了国际英雄形象，振奋人心。《宝莱坞双雄之战》则完全是美国超级英雄的杂合与翻版，带给观众视觉冲击体验。

(2) 宝莱坞出品占了九成(除《巴霍巴利王2》)。宝莱坞强大的号召力，诸如明星效应，雄厚的资金以及技术支持，并且宝莱坞出品的电影大多为印地语是为最广大人群的母语，再加上传统的马沙拉形式，宝莱坞成为印度电影票房最大赢家。

(3) 商业与艺术结合。宝莱坞电影以商业化著称，很显然《宝莱坞双雄之战》是彻底的商业作品，但其中也有不少艺术性或思想性较强的影片，如《小萝莉的猴神大叔》《摔跤吧！爸爸》《我的个神啊》，立意较为新颖，有商业性的笑料，但传达出的印度人的人性光辉、传统美德、优秀民族品质等以及折射的社会

问题都有一定的深度。

（4）歌舞与爱情线的基本覆盖。前面分析到宝莱坞出品占到了九成,宝莱坞的特色在于马沙拉形式的电影,集中特色就是歌舞与爱情主题。这十部影片只有《摔跤吧！爸爸》基本没有爱情线,其他的即便是《猛虎还活着》这种战争背景的影片依然有一条活跃的爱情线,《小萝莉的猴神大叔》中小萝莉和大叔是主角,大叔的女朋友却是神助攻,为大叔思想的转变,最终以大爱去接纳帮助小萝莉起了至关重要的作用。同时,传统印度电影中,歌舞和爱情结合紧密,在这些电影中,爱情也成为歌舞的载体,引发观众的集体狂欢。

（5）类型杂糅,有一定偏重,励志片有之(《摔跤吧！爸爸》《苏丹》)、宗教问题与大爱表达的有之(《小萝莉的猴神大叔》《我的个神啊》),历史大片有之(《巴霍巴利王2》《印度艳后》),动作片有之(《幻影车神3》《宝莱坞双雄之战》),传记类有之(《一代巨星桑杰君》),战争片有之(《猛虎还活着》)。综合性较强,大致符合国内观众观影习惯。

（三）可借鉴的策略

1. 关注现实,反映社会热点

印度电影题材近来发生转向,社会生活中的普通人成为新的关注焦点,普遍性的经历引发观众集体无意识的高涨,社会矛盾的焦点话题性吸引了观影人次。中国国产电影近来的风向标也与当下相关,颇多现实主义题材,《我不是药神》这样的影片一上映便能引起观众极大反响,然而此类影片在国产片中并不常见,对于现实的描绘往往因为不够深入生活而浮于表面,特别是故事中关于爱情的部分,有的影片一旦触及爱情,谈恋爱几乎成为生活的全部,社会现实也似乎成了模糊的背景。反观,印度电影中的故事虽然爱情永远不会缺席,但是并未完全以爱情为中心,诸如票房排名前10的影片中,爱情基本作为副线,主线更多集中反映社会话题。

2. 杂糅类型

亚洲电影目前已经走入亚类型之中,纯粹的某种类型的影片已然很少见,

第二部分　新亚洲视域下当代印度电影的独特性与启示

但是像印度电影这样类型过于杂糅的影片似乎也是不多见,主要是其传统文化、审美使然。中国影片在杂糅类型的尝试上已经获得了不少的成绩,诸如《少年的你》集青春、悬疑于一体,获得高票房和好口碑,从一个侧面证明杂糅类型的市场需求。而印度电影因为较早开始进行类型杂糅的实践,故而可为中国电影提供一些成功范例。

3. 艺术与商业的结合

这一点也是中国电影一直在追求的,只是艺术与商业的平衡点很难到达,印度电影凭借其传统文化中诸如歌舞及喜剧元素的传承,天然地将商业性带入电影中,其商业电影极其成功。不过,在被诟病商业性太强之后,许多新锐导演开始继承发扬"平行电影"运动以来的对艺术的探索精神,试图打通艺术性与商业性,推出了一批具有艺术追求的商业影片;同时不少艺术片导演因为艺术片的市场冷淡,也开始探寻商业性的注入。可以说在印度电影行业,商业性与艺术性没有那么泾渭分明,也没有限定框架,相互之间的流动较为自由。

4. 贴合受众审美

印度受众的审美需求很显然,首先是对歌舞的要求,这是其传统的观影习惯;中国观众的观影习惯似乎并没有很好地总结,因而电影的生产也没特殊的针对性。其次是民族性的生产,印度电影中的各种民族元素,以及故事的构建中无不展示印度当代国家形象,同时强调其民族性;中国影片中诸如《战狼》对于国家、民族自豪感的张扬一度获得了观众的认可,但大部分影片在展示现代性的同时会忽略掉民族性,甚至在很长的一段时间里,对于民族性的认识反映在荧幕上,令观众的观感中只剩下对民族的原始落后、孽根性等负面印象。再次是分地区分阶层的电影策略。中国电影的制作并不十分了解观众需求,或者说对需求性的响应有一定滞后,特别在中国电影观众被打上小城镇青年为主体的印记之后,大量电影的制作偏向讨好小城镇青年,却忽略了许多大中城市中青年作为影院消费者群的需求以及农村受众人群的需求。

5. 制度性支撑

从制度这方面来说,"以《电影法》为核心保障创作自由的法制体系,以分级委员会为核心的政府管理体系,印度电影在全球化时代竞争日益加剧的情况下,少了一些负面的干扰,继续保证正确的前进方向"[①]。首先,分级制。印度电影的高观影人次与电影分级制有一定关系,分级之后的电影适合观众进行区分挑选。所有在印度上映的电影都要经过印度电影审查委员会(CBFC)完成分级审查工作,删减内容无需通知导演或者制片方,大致分为四级:U 级:无限制;UA 级:建议 12 岁以下儿童在家长陪伴下观看;A 级:成人级,18 岁以下禁止观看;S 级:限制级,仅限特殊人群观看。印度影片一般包含前面三级,S 级影片几乎很少见,大多数属于 U 级,全家共同观赏的层级。中国电影的分级一直未有成型,对于选择全家适合的电影特别是家长如何选择适合儿童收看的电影,有一定障碍。

其次,从冷战以来,为刺激电影市场,印度政府不断推出新政策,诸如一些融资的政策,将电影作为正式产业的政策等,提升了印度电影产业的地位。近来的《商品和服务税第 122 号宪法修正案》(2016 年 8 月 3 日)调节了税率,引起了票价的下降,增加了观影人次。

第三节　当代印度电影的缺失

印度电影通过嫁接异质、多元地建构适合于展现现代意识的新电影语汇,逐步将本土影像建构为内涵深厚的现代电影。但同时现代性也是一把"双刃剑",现代性的庞杂、悖反,也给印度电影的现代性发展带来诸多迷茫、困顿。从这两方面来说,印度电影的现代性建构中既有成功的范本又有负面的例证。

① 谭政:《印度电影的多语种生态与管理体制》,《当代电影》2018 年第 9 期。

第二部分　新亚洲视域下当代印度电影的独特性与启示

一、当代印度电影制度性缺陷

目前,印度电影虽然具有五大电影制作中心、十几个电影集团,但是毫无疑问,宝莱坞(Bollywood)是其中最负盛名的。宝莱坞每年发行的影片仅占到印度影片总发行量的15%左右,总收入却占整个印度电影的40%以上(CII and KPMG,2005),故而国际上常常以"宝莱坞"来代称印度电影。虽则宝莱坞电影不能反映印度电影的全貌,却由于其资金雄厚并且与国际接触最频繁,确实是走在了印度电影的最前端,是印度电影的代表。不过,宝莱坞电影同时也因此成为现代性负面效应最集中的展示平台。

首先,影片类型的规划性缺失。随着印度经济自由化的展开,对经济最大化的追逐,令一些没有可观经济利润的类型片在市场上失宠。纪录片由于有国家扶持,每年还可以保持一种稳定数量状态,但是在娱乐片挤压之下,文艺片所占份额很小,儿童剧则几乎消失。

文艺片的缺失,确实是因为经济效益问题导致,没有观众,便没有票房。不过,宝莱坞有一批新兴的导演依然在做着文艺片的尝试,普丽缇·查图维迪和尼马尔·库玛称之为"勇敢的新宝莱坞",这批先锋导演对电影创作和制作有着和传统宝莱坞不同的部分,他们的电影大多介于大众电影和艺术电影之间,目标观众是城市进程中产生的中产阶级。举其中一位的例子,这位其实还算作资源较为丰富的,她是阿米尔·汗的现任妻子,独立电影导演基兰·拉奥(Kiran Rao)。她作为制片人推出《地球上的星星》《自杀现场直播》等,2011年导演了《河边的男洗衣工》,当时由阿米尔·汗的公司发行,并且也借力参展了多伦多国际电影节和伦敦电影节,受到了一些赞誉之声,此外翻拍的《特修斯之船》2013年上映,小规模地放映。影片的完成度都是不错的,特别是《河边的男洗衣工》展示着繁华都市中的梦想与现实,贫穷与富裕的同框,没有任何指摘,镜头语言的静静流淌,勾勒出孟买这个极具印度特色的城市,反映印度人真实生活

的部分。不过作为文艺片,终究是曲高和寡,没有热闹的歌舞,没有曲折的情节,票房这块无法保证,如果基兰不是阿米尔·汗的妻子,恐怕该片都未必能够顺利发行。然而有这样一批先锋导演始终坚持梦想,印度电影还是未来可期的。

同时也要看到不少印度文艺片的不接地气,也是造成没有观众的直接原因。诸如桑杰·里拉·彭萨里的《请求》(*Guzaarish*,2010)投资都没能收回。其实这是一部制作精良的影片,摄影的光影变幻、场景的调度、演员的精彩演绎,但是影片的问题出在故事构建上,该片讨论的主题是"安乐死"。一位天才魔术师 Ethan 因为意外瘫痪了,一直以来依赖护士 Sofia 的照顾,才能写书、主持节目以维持生活。经过十四年风雨,他突然请求律师为他在法庭上争取"安乐死",这一切令他与周遭亲人、朋友的关系发生许多变化,每个人都表达着自己的观点并试图说服他放弃。最终,法官驳回了他的请求,一直以来敬爱着他的护士 Sofia 以一种合情不合法的形式帮他达成了目的。简单来说,该片其实就是分析讨论法律与人性的冲突,但是由于这个冲突并不具备印度普遍性亦不能展现印度特质,故事中的人物显然都是印度社会金字塔尖的那些具有先进思想、浓郁文人气质的极少部分,这些因素的累积使这个故事超越了现实而存在,不受市场的欢迎。其实,印度电影中超越现实的影片很多,但是他们通常是以普通人所能接触到的现实作为故事的主体部分,超越现实的部分只是出现在影片的最后,以一种印度民众喜闻乐见的大团圆模式去消解那些社会中的不和谐因素。因而像《请求》这样的影片,从人物设定到故事情节都不符合印度民众的审美,而印度电影的主要受众又是本土观众,必然导致票房的不理想。并且在国际上,以"安乐死"为主题的影片太过稀松平常,国外受众中的绝大部分也是印度海外移民,他们的期待视野里需要的也不是完全属于西方视野中的情境,而外国人对于没有印度民族特色的印度电影,怕是也难有兴趣,这部立志以海外票房、海外影响力为追求的电影,却落得个国外的票房也不理想,最终导致了该片的入不敷出,其实大部分的印度文艺片都面临着这样的窘境。

第二部分　新亚洲视域下当代印度电影的独特性与启示

至于儿童剧,同样遇到资金与票房问题。虽则印度拥有 CFSI（印度儿童电影协会）、印度国际儿童电影节,但是印度的儿童电影依然乏善可陈。儿童电影数量较少,预算较低,专业儿童电影导演极少,甚至许多导演只将儿童电影作为一种尝试,浅尝辄止。如此,导演不尽心、资金缺乏再加上演员水平有限,可见印度儿童电影的生存确实堪忧。近来,比较出色的儿童电影是由印度电影巨星阿米尔·汗导演的《地球上的星星》(*Taare Zameen Par*,2007)。它以读写障碍儿童为题材,获得了不少电影类大奖,却不是一部真正给孩子看的儿童剧。片子的落脚点在于呼吁社会对于具有读写障碍孩子的关怀,面向的主要观众还是成年人。此外,该片的成功还有一半得归结于这位印度巨星的强大号召力。所以,对于现在的印度儿童剧来说,确实处于一个比较尴尬的境地,一方面由于制作的不精良使得关注度很低,另一方面由于观众群狭小、消费能力低,这些因素综合在一起造成了整个儿童电影制作的低迷。

其次,明星制度的缺点。明星制始于 20 世纪 20 年代的美国,盛行于好莱坞。"对于作为一个社会机构的美国电影业的有效运转起到了至关重要的作用。"[①]明星制对于印度电影业发展来说是有一定裨益的,诸如可以笼络到固定的观众,成体系的明星制对于制作电影来说也是可以减少中间环节,节省人力物力以促进良性循环,但是它也存在许多缺点。印度电影明星常常被民众奉若神明,曾主演印度版《教父》的阿米特巴·巴强(Amitabh Bachchan, Big B)从艺生涯四十多年,堪称印度电影界的"教父"级人物,影迷无数。当年拍动作戏意外受伤濒临死亡时,影迷自发为他在寺庙下跪祈福,愿贡献肢体以挽救他生命,更有民众在他就诊的医院外排长龙守候。[②] 阿米特巴·巴强在印度确实有巨大号召力,他所拍摄的广告占印度总广告量的五分之一,并主持印度的热门娱乐节目《谁想成为百万富翁?》(*Who Wants to Be a Millionair*)（也就是《贫民窟的

① [美]R. 科尔多瓦:《明星制的起源》,肖模译,《世界电影》1995 年第 2 期。
② "Footage of fight scene in Coolie released to the public", IMDB, accessed March 11, 2007, http://www.imdb.com/title/tt0085361/trivia.

百万富翁》片中节目的原型),创办了个人电影公司(ABCL),虽然业绩欠佳,但是并不能抹杀他的影响力,以及影迷对他的狂热追捧。他的家族中妻子、儿女都是演员,儿媳则是印度最著名的女星艾西瓦娅。这一个庞大的电影明星家族只是印度电影家族的一个缩影,在印度这样的电影明星家族并不占少数,"宝莱坞的社会关系网并不为每个人敞开。即使也会出现演员或制作者单枪匹马来到孟买成为明星的神话,但是大部分宝莱坞的演职人员都是圈内人……诸如演员或导演的家人、朋友、家庭的朋友们以及朋友们的家庭成员等等"①。诸如著名的乔普拉(Chopra)家族、卡普(Kapoor)家族、巴强(Bachchan)家族、德乌干(Devgan)家族等等,通常几代人都是电影圈中人,并且这种电影大家族一般与政界也具有良好的关系,这对他们掌握电影业优势资源也有所帮助。明星家庭制的优点自然是家族资金比较雄厚、人脉较广,拍摄电影比较便利,并且在艺术氛围熏陶下,电影世家的传人通常比一般人对电影要更为熟悉,理解更深刻。但是问题也出现了,由于家族性使得电影明星成为一种垄断,像沙鲁克·汗这样无电影家族背景的大牌明星非常罕见。电影家族的世袭化,使得整个电影业缺乏新鲜活力,同时对于明星的狂热追捧上升到一定高度也会影响民众的生活,就如前面所说的阿米特巴·巴强受伤时,曾有影迷说如果他不能醒来,便投火自焚。电影《好运理发师》中就展现着一股追星的狂热,理发师 Billu 原本默默无闻,因为昔日好友是电影大明星,理发店瞬时变得热闹异常,周遭的人们以各种手段巴结讨好 Billu 希望一睹明星风采,足见电影明星在印度民众心中极具地位。也因此,电影业挖掘了电影明星的商业价值,利用电影明星的号召力赢得票房。为了网罗电影明星,印度电影在制作时,明星的薪酬占整个电影制作的很大一部分(如表 4 所示)。

① Mark Lorenzen & Florian Arun Taube, "Breakout from Bollywood? The Roles of Social Networks and Regulation in the Evolution of Indian Film Industry," *Journal of International Management* 14, No.3(2008):286-299.

第二部分 新亚洲视域下当代印度电影的独特性与启示

表4 大制作电影的平均预算(2009—2010年)　　单位:百万印度卢比

类别	2009年	2010年
演员(Star Cast)	250	200
导演(Director)	100	70
人力资源总投资(Total Tatent Cost)	350	270
前期与制作(Pre-production+production)	200	200
后期制作(Post production)	50	50
市场(Marketing)	50	60
电影总投资(Total cost of movie)	650	580

注:数据来源于FICCI—KMPG—Report 2011

从2009年和2010年的数据可以看出演员的薪酬在2009年占到了总投资的38%,而2010年占到了34%,相比之下,好莱坞拍摄的《终结者3》(*Terminator 3*),即使付给巨星施瓦辛格(Arnold Schwarzenegger)3000万美元,也不到总预算的20%。同时,从上表可知导演的薪酬则只有演员薪酬的五分之二,导演价值被严重低估。不仅如此,由于利益的驱使,演员同时赶拍几部戏的情况也很普遍,这些都严重影响到影片的质量。但是由于明星制是印度电影赖以生存的一种制度,所以在短期内不可能发生根本性改变。其实,电影界也逐步察觉了电影家族垄断的状况,宝莱坞开始兴建电影学校,以期能够让更多活力注入印度电影中。不过,印度电影业经纪人制度的缺乏,致使拍摄电影必须由导演或制片在圈内进行联络。一般情况下导演只有找到明星才能够获准制片人同意开拍影片,故而对于年轻的导演来说邀请明星是个大问题,这也是印度电影圈内盛行着演员转行做导演或制片的现象的原因,只有这样才能积累人脉,以达成拍摄电影的目的。这样的情形对于非电影家族的年轻导演来说,能够完成一部好电影的机会则是微乎其微。从这些方面来说,印度电影业虽则学习了好莱坞的明星制,却没能将明星制变成一整套完善的制度,导致明星制在电影业中的负面影响日趋明显,严重影响着印度电影业的运转。

再次，翻拍成风。印度电影的翻拍确实是一个经常性的现象。翻拍一般分为两类，一类是对其他国家电影特别是对好莱坞电影的翻拍。诸如《印度教父1》(Sarkar, 2005)、《印度教父2》(Sarkar Raj, 2008)翻拍自科波拉的"教父"系列(The Godfather, 1972、1974)，《宝莱坞之不可能的任务》(Main Hoon Na, 2004)仿《不可能的任务》(Mission: Impossible)，《未知死亡》(Ghajini, 2008)与《记忆碎片》(Memento, 2000)主体框架类似。另一类则是对本国电影进行翻拍，有的是翻拍多年前的经典，诸如《德孚达斯》(Devdas)从1928年拍摄以来，共拍摄过9次，其中较负盛名的是2002年由沙鲁克·汗和艾西瓦娅·雷主演的《宝莱坞生死恋》。另外则是印度电影界独有的现象——将一种语言版本的电影翻拍成另一种语言版本，由于印度是多语言国家，不同区域的方言差别很大，同时喜爱的电影明星也会有所不同，所以电影商一般不是给原有的影片直接进行语言翻译转换，而是重新组织一批演员拍摄。诸如爱让生命更美好(Bommarillu)这部电影就有5个版本：2006年：Bommarillu(泰卢固语)；2008年：Santosh Subramaniam(泰米尔语)；2008年：Bhalobasa Bhalobasa(孟加拉语)；2010年：Dream girl(奥里亚语)；2012年：It's My Life(印地语)。此外如《保镖》也有5次不同地区语言的翻拍，仅2011年就有2部：Kaavalan(泰米尔语)、Bodyguard(北印地语)。

翻拍从一定程度上来说对电影业有所裨益，诸如翻拍影片时基本是选择有口碑或票房高的影片来进行翻拍，另外翻拍省去了剧本编剧进行加工再创造的工序，更加节省资金与时间。但是另一方面也带来许多困扰，首先牵涉到版权问题，印度电影翻拍好莱坞电影一般并没有购买版权。正如前文所说，现阶段好莱坞由于要与印度合作拍片并想开拓印度市场，姑且纵容这种情况的发生，不过，这个问题始终是一个隐患，若好莱坞一旦执着于版权问题，印度电影业付出的可能不只是金钱。其次，电影翻拍常常缺乏新意，创造力低下，无论是翻拍自好莱坞电影还是国内电影，情节架构几乎一样，只是语言不同。第三，造成电影资金浪费，好卖的片子往往一拍再拍，印度电影虽则产量稳居世界第一，但是

第二部分　新亚洲视域下当代印度电影的独特性与启示

其中很多重复,过多重复后的片子未必能博得好的票房,倒不如以翻拍几部的投资拍摄一部精品。

当代印度电影制度性的缺陷是一种现代性的必然后果,和现代性的财富观有着很大的联系。"近代资本主义经济生活……一开始就要求回答财富是什么,财富的来源是什么,以及财富怎样才能迅速积累这些基本问题。"①经济自由化、对外开放,给印度经济带来了生机,同时也解放了印度人的思想,"从自由的角度看,财产是自由最初的定在"②,印度人在追求自由也在追求着财富,商品经济中的实用主义、功利主义无疑影响到了印度的各行各业,电影业作为一个商业体所受的影响程度格外深。生产影片是为了追逐利润、迅速积累资本,影星们同时接几部戏也是为了赚钱,这样的现象愈演愈烈,必然出现低盈利影片类型的缺失、对明星的追捧以及翻拍影片的盛行。"私有制的泛化、当代资本主义生产方式具有内在不足,已经导致了现代性社会的诸多结构性暴力。"③印度电影业现在所呈现出的缺憾,也是必须正视的方面,否则很容易造成民族电影业的垮台。其实,金钱只是财富的一种表现形式,财富还包含着制度财富、知识财富等等,印度影业应当全面分析这种现代财富论,不仅仅把追求财富放置于关注实体财富之上。

二、当代印度电影内容性缺憾

现下印度电影中存在的一个大问题就是情节的不合理。由于印度电影时长超过3小时,为了使电影充实,除了加入一些歌舞段落,一般来说运用的是一种混杂的情节结构,即包括爱情、动作、喜剧等等因素,从而使剧情波澜起伏以

① 亚当·斯密:《国民财富的性质和原因的研究(上)》,郭大力等译,商务印书馆,1972,第2页。
② 黑格尔:《法哲学原理》,范扬等译,商务印书馆,1961,第54页。
③ 威廉·A. 哈维兰:《文化人类学》,瞿铁鹏译,上海社会科学院出版社,2006,第514页。

吸引观众。但是在具体运用这些因素时，常常因为它们在电影中所占比例不得当或衔接不得当而造成整个电影情节产生一种突兀感。诸如《为爱毁灭》（*Fanaa*，2006）前半段一直在演绎一个小导游和一个盲女的爱情，后半段就急转直下，小导游原来是恐怖分子头目，并在走投无路时又碰巧遇见了已经重见光明的盲女，只是盲女已经认不出他来，最后盲女以一种爱国主义感情杀死了自己的恐怖分子爱人。前半段是一个火热的爱情故事，后半段就转变成了爱国主义者与恐怖分子的对决。原来恐怖分子头目如此繁忙的时候还能拿出大把时间遛弯逛公园谈恋爱，之后就能把情爱尽数抛开直接上演雪地摩托车火拼追击。情节上的铺垫不够，致使这样的转换太过突兀，简直可以剪作两部影片分别来观看。至于情节上过多巧合性的问题就更泛滥了，如《再生缘》（*Om Shanti Om*，2007）里的转世情节，不仅一对恋人转世了，连当年杀死这对恋人的恶人也转世了，恋人认出了恶人并向他复仇。至于影片常常出现的男主人公暗恋女主人公的桥段，曲折情节发展模式为：如果女主人公已经有了爱人，那么这个爱人碰上飞来横祸的概率将达到90%以上，于是暗恋的一方就在历经困难折磨之后以赤诚之心感动女主人公，然后与女主人双宿双飞，诸如《天生一对》（*Rab Ne Bana Di Jodi*，2008）、《我和你》。这些情节的不合理与传统叙事注重情节曲折有一定关联，同时也是印度电影大批量生产导致剧情仓促上阵所致。影片往往只在乎能否博得眼球、拿下票房，所以一旦含有某一类情节的影片获得高票房，马上就会出现许多雷同情节的仿制品，而完全不考虑该情节放在整个电影中是否合理，这样的状况对于电影业发展是极其不利的。

前面探讨过，社会的发展与意识形态的发展有时是不平衡的。在印度这样一个宗教大国，许多习俗以及陈旧思想难以改变，但是电影中常常呈现出一种幻想的假象，虽则展现了本土习俗却仅仅将其作为一个躯壳，内部其实与现实严重脱节，这种"表里不一"最突出的表现就是在合拍片中。印度大多数合拍片中都会展示"自我本真"，诸如节日、婚礼、葬礼这些印度本身风俗以及作为民族象征的绚烂纱丽和优美舞蹈。但是我们发现，尽管影片中确实有着印度本土文

第二部分 新亚洲视域下当代印度电影的独特性与启示

化展示,其植根的土壤却有些异样。诸如《怦然心动》的剧情发生在印度的大学校园与城市,《有时快乐有时悲伤》的背景则是印度城市与伦敦,《永不说再见》《我的名字叫可汗》《纽约》《同名同姓》故事背景都是美国。现代印度在全球化背景下不断推进城市化,但其主体仍是乡村,合拍片中往往不会提及乡村这个本土文化扎根的地方。主角们都在大城市里西装革履住着宽敞的房子,开着豪车,这与印度普通的民众的距离有些遥远,倒是与西方中产阶级的生活比较近似。由于背景地点选择的限制,这类合拍片一般反映的都不是普通民众的生活而是中产阶级甚至一些高端阶级的生活,与印度社会整体脱节。

印度的合拍片主要是由两方面促成:首先是印度电影业本身要求与国际接轨、扩大国际市场的需求,其次,印度国门的打开,使得外国影片进驻国内市场,但是由于审美趣味的差异,好莱坞电影、西方电影无法攻占印度市场,于是转而加强了与印度影业的合作,所以合拍片也是国外电影业的一种需求。这两种需求使得近年来印度合拍片呈上升趋势,印度唯一的官方电影企业印度国家电影开发有限公司(NFDC)不断促成与国外的合作,推出一系列合拍片。合拍片中东西方文明产生强烈碰撞,但是碰撞中体现出"自我"的认知与大部分国内拍摄影片的民族自我认知还是有一定的偏差。印度现下的文化以一种复合文化身份存在,一方面是本土文化的"自我",另一方面则是被西方殖民而引入的西方文化的"他者"。而在现代全球化的环境下,这样的"自我"与"他者"的关系也始终在纠缠着。

在以国外场景作为故事发生背景的影片中,西方文明这个"他者"常常作为一个触发问题的契机出现。电影《密西西比马沙拉》(*Mississippi Masala*,1991)就在美国的土地上展现了三个国家间民众的纠葛:乌干达总统曾下令将所有的亚洲人驱逐出去,印度律师杰伊和妻子女儿也因此遭到驱逐,后全家移居美国密西西比。他的女儿米娜和黑人青年迪米特里厄斯相爱了,但由于种族原因遭到杰伊反对,米娜从家里逃了出来与迪米特里厄斯奔向自由。与此同时,杰伊感到乌干达的政治形势已有好转,便打算说服全家搬回非洲居住,妻子

坚持留在密西西比等待米娜归来。杰伊只有一人独自去乌干达，在那里他的理想幻灭，最终意识到他应该和全家一起留在美国。"马沙拉"是印度的混合型香料，制作者以"马沙拉"作为片名来象征印度人的多元文化，同时也是片中三国间的文化碰撞的隐喻。作为印度人的杰伊在自己的祖国受到英国殖民统治与压迫，转而去别的国家求生存又受到其他国家的歧视，最终他们在美国找到了安身之所。很显然，在与印度本土、乌干达和美国的对比中，导演米拉·奈尔选择了将美国作为一个可以解决矛盾的场所，美国无疑是西方发达文明的象征，特别是对于米拉·奈尔这样的移民来说，象征公正和平等。影片凸显出西方国家的发达性特征，在这样一个公正公平的想象空间，现实中不能实现的事，达成的愿望，都有可能解决。这样情形的发生，一方面是对于西方文明的崇拜心理，另一方面则是作为后殖民社会的印度因急于求得西方社会认可而做出贴近西方社会的姿态。

合拍片中通常都具有展现"自我"的元素，诸如印度本土人士着传统服装出现，印度歌舞与习俗的表现，但是在影片内容深处作为本土文化的"自我"与西方的文化"他者"之间的对话却是一个"缺席"状态。也就是说，"自我"与"他者"并没有站在对等的位置上，"自我"是一种失语状态，而作为"他者"的西方文化占据了话语权，这就导致了焦虑的发生。影片《我的名字叫可汗》是这种状态的集中体现，"9·11"后的美国闻"穆斯林"色变，Rizwan Khan 因为 Khan 这个穆斯林姓氏被认为是恐怖分子，受到不公正待遇，包括 Khan 的继子 Sam 被杀。但是 Khan 并没有为此抗争，而是以所谓的"大爱"去原谅那些歧视他身份的人所犯下的错，并且以德报怨，帮助美国民众灾后重建，他所求的只是自己不再被认作"恐怖分子"，经历万难孜孜以求的是美国总统亲口承认他不是"恐怖分子"，这其实是一种极其不自信的表现。印度人焦虑于自己的身份不被西方认同，对于西方的伤害不敢反抗，而是采取了一种所谓包容性思想并且努力向其靠拢。在 Khan 的种种努力下他终于受到了美国总统的接见，似乎是上升到一种民族融合的高度，可是，这种民族融合只是印度通过"他者"——西方现代文

第二部分　新亚洲视域下当代印度电影的独特性与启示

化来认识自身,觉得只有西方认可的才是正确的,"在确认自我,想象他者的时候,都不自觉并自愿地将自身置于现代西方他者的地位上,接受西方现代世界观念秩序"[1]。所以一旦以"他者"来审视"自我","这种"自我"就不再纯粹,而是一种被"他者"改造的"自我"。

合拍片中"他者"与"自我"产生冲突的调解方式,无论是上文所说的依赖西方现代文化或是靠别人的恩赐这样的外力来解决矛盾,其实都是利用一种非科学的方法来探究和解决问题。于是这就成为一个"伪"解决方法,其本质其实是印度文化中的一种"超然性",即是许烺光所说的:"印度教徒的处事态度以超自然中心或片面依赖为特征。"[2]在这个超然的包容基础上,合拍片又向着所谓的好莱坞主旋律"真善美"靠拢,将所有矛盾化解在一个人为建构的东西方文化和谐体中。但是经过仔细分析,就发现了不和谐的地方,所谓和谐不过是一味地自我退让或接受,将主体让与西方文明或发达国家的文明。

这类现象的出现有着很强烈的客观因素:合拍片一般是跨境拍摄,多选取国外景观,故事的安排也有着西方或者好莱坞模式,最重要的是合拍片所针对的市场是国际市场。印度电影业虽然近年来在国际上有一定建树,但是绝对无法与好莱坞这样的大牌相比,合拍片的流通渠道很大一部分还需要这些发达国家的电影公司去打通,并且这些发达国家电影公司在实际操作中也更懂得国际票房的偏好。所以在电影中出现这样自我认知的模糊性甚至丧失,都是有着一定必然性。但是,合拍片作为印度电影在国际上打出的招牌,如果失去了印度特色、丧失了自我认知,是否还能称之为"印度电影",能否在国际影坛上站稳脚跟?

其实,深度分析后我们发现,印度合拍片中出现的这种自我认知其实也是与印度电影现代性发展息息相关。不仅是因为在现代性影响下印度电影迫切

[1]　周宁:《跨文化形象学的中国问题》,选自乐黛云主编《跨文化对话(22辑)》,江苏人民出版社,2007,第250页。

[2]　许烺光:《宗族 种姓 俱乐部》,华夏出版社,1990,第1页。

要求打开国际市场,同时也是全球化的结果。吉登斯指出:"现代性的根本性后果之一是全球化。它不仅仅只是西方制度向全世界的蔓延,在这种蔓延过程中其他的文化遭到了毁灭性的破坏;全球化是一个发展不平衡的过程,它既在碎化也在整合,它引入了世界互相依赖的新形式,在这些新形式中,'他人'又一次不存在了。"①发达国家借助全球化推行他们的思想与文化,波及第三世界国家,令其本民族的思想文化受到巨大冲击,特别是这些国家的文化往往要以对发达国家思想文化的妥协姿态才能在国际上占住一席之地。但是吉登斯又指出:现代性并不是仅仅属于西方的,"它不可能是西化的,因为我们在这里所谈论的,是世界相互依赖的形式和全球性意识……既然世界文化的多样性是一个整体,对现代性这种制度做出多种反映就是可能的"②。现代性作为全世界发展的一个趋向性,充满了全世界的多样化文化,而不是唯西方马首是瞻,每个国家的每一种文化都有发展的机会与权力。故而,作为印度合拍片来说,即使想跻身于国际的行列也不必如此大费周章、削足适履,如此做法反而失掉了大部分的国内市场,合拍片真正该做的是能够充分展示本民族特色与文化,这也是能够在国际上增强自我辨识度的契机。

① 安东尼·吉登斯:《现代性的后果》,田禾译,黄平校,译林出版社,2000,第152页。
② 安东尼·吉登斯:《现代性的后果》,田禾译,黄平校,译林出版社,2000,第153页。

结语

亚洲视域下的当代印度电影自20世纪80年代以来影片年产量始终居世界第一,只是佳片不多,国际影响力低下。冷战结束以来在新的历史机遇和挑战下,伴随印度经济的起飞,印度电影焕发出夺目光彩,秾丽的景色与异域奇观式风土人情吸引了国际目光的驻足。在世界各大著名电影节上,印度电影一度获得好评,在国际电影市场上也强劲地刮起了"印度风"。反映在创作上,印度影像在思想文化观念、电影影像技术和风格上日益呈现出现代性特征,在构思和制作上趋向艺术化,逐步凸显出自我特色,从而与好莱坞分庭抗礼,建构出独特的镜像美学和艺术精神,在整个亚洲电影范围内化身为绚烂的风景,尤其是在电影产量、国产片的占比以及海外票房方面,始终居于亚洲电影首位,赢得了亚洲各国电影的瞩目。21世纪以来,印度在亚洲区域内动作频繁,和亚洲大部分国家不断有影片合作与出口,均获得了不少收益。

广阔含义的现代性给印度电影带来了丰富的先进思想文化与灵动的西方镜语表达,印度电影从中获益良多。而其独树一帜的地方就在于:首先以本土民众为主要观众群,始终不放弃民族传统在银幕上的展现,运用现代手法将现

代思想与传统文化熔为一炉,以此反映社会与现实。这其中最值得亚洲国家借鉴的就是印度电影对于"自我"的坚守。亚洲国家有着与西方国家截然不同的文化传统与风土人情,也是亚洲电影能够彰显自我特色的本源,对于"自我"的坚持与探求是亚洲电影能够保证其在国际影坛上与众不同的特质,也是能不被其他区域电影所替代的根基。其次,印度电影在保持民族性的基础上对于西方先进思想文化及镜语的接纳性态度也是其能够迅速发展的法宝,融合了异质因素后的"民族性不再以一种单一的面目出现,而是变成各种不同的观念,有着各种不同的表现方式"①,使得印度电影呈现出一种多元化的特征,同样值得亚洲电影学习。第三,以本民族观众为主要观众群,这是保证市场的基础。印度人口众多,亚洲许多国家也有着同样的境况,特别对于中国来说,农村人口占总量多数,但是中国电影的主要收视人群却在城市,电影主要面向的观众也是城市观众,对于电影长期发展来说并不是一种合理的规划。由于国内人口数量巨大,且本土制作更容易贴近本国民众的审美,因此争取国内市场其实要比争取国外市场来得容易,如果等到国外电影攻占国内市场再发起反攻,怕是要事倍功半了。当然,印度电影之所以能在自己国内拥有大批观众与其低廉的票价不无关系,并且有着比较完善的电影分级制度,这些经验对于亚洲电影来说都是弥足珍贵的。第四,印度电影的海外策略是其在冷战之后做出的最大调整,影片类型的转向,大量饱蘸爱国热情影片的输出,给予海外印度人一个想象的共同家园。以海外印度人作为海外市场的核心,同时进行划区域的不同策略的输出,使得印度电影的海外票房一直高居亚洲海外票房榜首,这都是值得亚洲电影特别关注和借鉴的地方。

印度电影的发展虽则给亚洲电影做出了一个成功的示范,但也不能忽视其负面效应。如,金钱效应下所生发的明星家庭垄断制、电影类型的缺乏、情节不

① 裴开瑞:《跨国华语电影中的民族性:反抗与主体性》,尤杰译,《世界电影》2006 年第 1 期。

合理、翻拍成风等症状,亦是印度电影在成长过程中所经历的迷失与偏误,值得亚洲电影警戒。

然而,从总体上说,印度电影展现出的是一种对于民族身份与话语的追求,一种独立的主体姿态,这对于今后亚洲电影乃至世界电影的发展都有着重要的实践意义。

参考文献

[1]方广锠.印度文化概论[M].北京:中国文化书院,1987.

[2]倪培耕.印度味论诗学[M].桂林:漓江出版社,1997.

[3]周安华.现代影视批评艺术[M].北京:中国广播电视出版社,1999.

[4]黄宝生.印度古典诗学[M].北京:北京大学出版社,1999.

[5]巫白慧.印度哲学:吠陀经探义和奥义书解析[M].北京:东方出版社,2000.

[6]郁龙余.中国印度文学比较[M].北京:中国社会科学出版社,2001.

[7]欧东明.佛地梵天:印度宗教文明[M].成都:四川人民出版社,2002.

[8]邱紫华.东方美学史(下卷)[M].北京:商务印书馆,2003.

[9]邱永辉,欧东明.印度世俗化研究[M].成都:巴蜀书社,2003.

[10]汪民安,陈永国,张云鹏.现代性基本读本[M].郑州:河南大学出版社,2005.

[11]黄宝生.《摩诃婆罗多》导读[M].北京:中国社会科学出版社,2005.

[12]季羡林.季羡林论中印文化交流[M].北京:新世界出版社,2006.

[13]邱紫华.印度古典美学[M].武汉:华中师范大学出版社,2006.

[14]尚会鹏.印度文化史[M].桂林:广西师范大学出版社,2007.

[15]姜玉洪.印度文化模式研究[M].北京:人民出版社,2008.

[16]石海军.后殖民:印英文学之间[M].北京:北京大学出版社,2008.

[17]郁龙余,等.印度文化论[M].重庆:重庆出版社,2008.

[18]张光璘,王树英.季羡林论印度文化[M].北京:人民出版社,2009.

[19]王树英.宗教与印度社会[M].北京:人民出版社,2009.

[20]梁漱溟.东西文化及其哲学[M].北京:商务印书馆,2010.

[21]徐颖果.离散族裔文学批评读本:理论研究与文本分析[M].天津:南开大学出版社,2012.

[22]卢斌,牛兴侦,刘正山.电影蓝皮书全球电影产业发展报告(2018)[M].北京:社会科学文献出版社,2018.

[23]尼赫鲁.印度的发现[M].齐文,译.北京:世界知识出版社,1956.

[24]摩奴法典[M].迭朗善,译;马香雪,转译.北京:商务印书馆,1982.

[25]伦贡瓦拉.印度电影史[M].孙琬,译.北京:中国电影出版社,1985.

[26]普列姆昌德.普列姆昌德论文学[M].唐仁虎,刘安武,译.桂林:漓江出版社,1987.

[27]许烺光.宗教、种姓、俱乐部[M].薛刚,译.北京:华夏出版社,1990.

[28]苏蒂.印度美学理论[M].欧建平,译.北京:中国人民大学出版社,1992.

[29]迦梨陀娑,等.沙恭达罗[M].季羡林,译.北京:中国工人出版社,1995.

[30]奈斯比特.亚洲大趋势[M].北京:外文出版社,1996.

[31]巴沙姆.印度文化史[M].闵光沛,陶笑虹,庄万友,等译.北京:商务印书馆,1997.

[32]韦伯.学术与政治:韦伯的两篇演说[M].冯克利,译.上海:三联书

店,1998.

[33]赛义德,等.后殖民主义文化理论[M].陈永国,等译.北京:中国社会科学出版社,1999.

[34]卡林内斯库.现代性的五副面孔[M].顾爱彬,李瑞华,译.北京:商务印书馆,2002.

[35]巴赞.电影是什么?[M].崔君衍,译.南京:江苏教育出版社,2005.

[36]拉贾德雅克萨.你不属于印度电影的过去与未来[M].上海:上海人民出版社,2012.

[37]玻色.宝莱坞电影史[M].黎力,译.上海:复旦大学出版社,2018.

[38]拉贾德雅克萨.印度电影简史[M].瑞尔,译.海口:海南出版社,2019.

[39]GHOSHSK. Social Order in India[M]. New Delhi:Ashish Pub. House,1990.

[40]VASUDEVAN R S. Making Meaning in Indian Cinema[M]. NewDechi:Oxford University Press,2000.

[41]KABIR N M. Bollywood : the Indian Cinema Story[M]. London : Channel 4 Books, 2001.

[42]DWYER R. Cinema India : the Visual Culture of Hindi film[M]. New Brunswick: Rutgers University Press, 2002.

[43]MISHRA V. Bollywood Cinema:Temples of Desirez[M]. New York:Routledge, 2002.

[44]TORGOVNIK J. Bollywood Dreams:An Exploration of the Motion Picture Industry and Its Culture in India[M]. New York:Phaidon, 2003.

[45]GANTI T. Bollywood:A Guidebook to Popular Hindi Cinema[M]. New York :Routledge, 2004.

[46]DESAI J. Beyond Bollywood:The Cultural Politics of South Asian Diasporic Film[M]. New York :Routledge, 2004.

[47]MANSCHOT J, de VOS M. Behind the Scenes of Hindi Cinema: A Visual Journey Through the Heart of Bollywood [M]. Amsterdam : KIT, 2005.

[48]KAVOORI A P, PUNATHAMBEKARA. Global Bollywood[M]. New York : New York University Press, 2008.

[49]DUDRAH R, DESAI J. The Bollywood Reader[M]. Maidenhead, Berkshire: Open University Press,2008.

[50]SAARI A, CHATTERJEE P. Hindi Cinema: An Insider's View [M]. New Delhi:Oxford University Press, 2009.

[51]RAJADHYAKSHA A. Indian Cinema in the Time of Celluloid: From Bollywood to the Emergency [M]. Bloomington: Indiana University Press ,2009.

[52]BOSE N. Beyond Bollywood and Broadway: Plays from the South Asian Diaspora[M]. Bloomington : Indiana University Press,2009.

[53]DWYER R, PINTO J. Beyond the Boundaries of Bollywood: the Many Forms of Hindi Cinema [M]. New Delhi: Oxford University Press, 2011.

[54] VASUDEVAN R. The Melodramatic Public: Film Form and Spectatorship in Indian Cinema[M]. New York: Palgrave Macmillan,2011.

[55]DUDRAH R K. Bollywood Travels: Culture, Diaspora and Border Crossings in Popular Hindi Cinema[M]. London: Routledge, 2014.

[56]DWYER R. Form/Genres and Other Features of the Hindi Cinema [M]. New York :Routledge, 2015.

[57] PAUNKSNIS S. Dark Fear, Eerie Cities: New Hindi Cinema in Neoliberal India[M]. Oxford:Oxford University Press, 2019.

[58]王树英. 印度电影业的发展历程[J]. 南亚研究,1994(4):56-60.

[59]姜景奎.印度戏剧的"陈之于目"和"供之于耳"的双美并重[J].河南教育学院学报(哲学社会科学版),1999(2):9-11.

[60]盛邦和.19世纪与20世纪之交的日本亚洲主义[J].历史研究,2000(3):125-135.

[61]周安华.挑战与机遇:电影在多重竞争中的选择[J].文艺研究,2000(5):65-69.

[62]欧东明.印度教与印度种姓制度[J].南亚研究季刊,2002(3):64-69.

[63]达雅·琪珊·图苏,库诺·科理帕兰尼.奇迹与幻象当代印度电影[J].鲍玉珩,鲍小弟,译.电影艺术,2002(5):109-114.

[64]李二仕.印度电影:在守望中跃步[J].电影艺术,2002(3):122-124.

[65]张燕.人文深邃,声色共舞:《季风婚宴》[J].当代电影,2002(5):106-108.

[66]张燕,张颖.新宝莱坞旗手人物与旗帜作品:米拉·奈尔和《季风婚宴》[J].电影新作,2004(4):37-40.

[67]鄢含笑.印度古典舞及其所受的宗教影响[J].湘潭师范学院学报(社会科学版),2004(3):87-90.

[68]彭骄雪.90年代中后期至今有代表性的印度影片[J].当代电影,2005(4):96-99.

[69]彭骄雪.印度"马沙拉"影片的艺术风格[J].当代电影,2005(4):92-95.

[70]PATTON.《季风婚宴》:感受新德里的浪漫与激情[J].电影文学,2005(1):62-63.

[71]KITTY.第一位抱走金狮奖的女性导演:米拉·奈尔[J].电影文学,2005(1):59-60.

[72]周安华.多极影像:亚洲的崛起与东方图像时代[J].江苏社会科学,2006(3):180-182.

[73]周安华,易前良.论当代中国电视剧意识形态"世俗化"的选择[J].现代传播,2007(2):58-60.

[74]姜玉洪.印度本土文化与全球化[J].文史哲,2007(5):85-92.

[75]侯传文.论古代东方戏剧的文体特点和审美风格[J].青岛大学师范学院学报,2008(1):28-33.

[76]陈红兵.印度文化精神探析[J].南亚研究季刊,2008(1):78-83.

[77]鲍玉珩,钟大丰,胡楠.亚洲电影研究:当代印度电影[J].电影评介,2008(1):11-14.

[78]周安华.建构民族影视的核心竞争力[J].现代传播,2008(4):132-133,146.

[79]郝天石.相同文化背景的不同表述:近期印度合拍影片艺术风格发展探析[J].戏剧文学,2009(8):93-97.

[80]吴延熊,李晓丹.印度歌舞片的市场特征分析[J].现代传播,2010(6):106-109.

[81]张慧瑜.印度宝莱坞电影及其对"中国大片"的启示[J].文艺理论与批评,2011(3):36-42.

[82]付筱茵,董潇伊,曾艳霓.印度电影产业经验:大众定位、集群运营、制度支持[J].北京电影学院学报,2012(5):2-6.

[83]汪许莹.印度电影的世俗化建构[J].艺术百家,2012(4):216-218.

[84]汪许莹.新世纪印度电影中的"他者"[J].创作与评论,2012(3):97-99.

[85]汪许莹.当代印度电影中的宗教表达[J].南大戏剧论丛,2015(12):149-157.

[86]谭政.印度电影的多语种生态与管理体制[J].当代电影,2018(9):62-70.

[87]周安华.凝结与变异:亚洲新电影的类型超越[J].电影艺术,2019(2):

28-32.

[88]李道新.作为方法的亚洲电影[J].电影艺术,2019(2):15-21.

[89]米·宾福德.印度的两种电影工业[J].李妙平,译.世界电影,1995(3):238-250.

[90]阿儒纳·瓦苏迪夫.发育不全的意识形态:印度新电影运动[J].电影艺术,1998(2):27-29.

[91]伯哈特.印度文化同一性和文化延续性[J].华中科技大学学报(社会科学版),2004(6):10-14.

[92]梅特丽·饶.展望宝莱坞,当代印度电影观察[J].高全军,郭安甸,译.世界电影,2005(2):171-174.

[93]于贝尔·尼奥格雷.宝莱坞及其周边[J].曹轶,译.世界电影,2010(3):146-148.

[94]拉利萨·高普兰.世纪之交的印度电影[J].五七,译.世界电影,2010(3):112-131.

[95]马克·费茨切伦.宝莱坞电影票房主要决定因素[J].付筱茵,董潇伊,译.世界电影,2013(1):137-155.

[96]索姆吉特·巴拉特.宝莱坞的市场化[J].付筱茵,王靖维,译.世界电影,2019(5):169-181.

[97]BHARUCHA R. Utopia in Bollywood:"Hum AapkeHainKoun...!"[J]. Economic and Political Weekly, 1995,30(15):801-804.

[98]BOOTH G D. Traditional Content and Narrative Structure In the Hindi Commercial Cinema[J]. Asian Folklore Studies, 1995,54(2):169-190.

[99]MORCOM A. An Understanding Between Bollywood and Hollywood? The Meaning of Hollywood-Style Music Hindi Films[J]. British Journal of Ethnomusicology, 2001(10):63-84.

[100]LARKIN B. Bandiri Music, Globalization and Urban Experience in

Nigeria[J]. Cahiers d'EtudesAfricaines, 2002,42(n°168):739 - 762.

[101]PARVEEN N. Hindi Cinema and South Asian Communities in UK [J]. Economic and Political Weekly, 2003,38(36):3753 - 3754.

[102] MOODLEY S. Postcolonial Feminisms Speaking Through an "Accented"Cinema: The Construction of IndianWomen in the Films of Mira Nair and Deepa Mehta[J]. Agenda, 2003,17(58):66 - 75.

[103] RAJADHYAKSHA A. The "Bollywoodization" of the Indian Cinema: Cultural Nationalism in a Global Arena [J]. InterAsia Cultural Studies, 2003,4(1):25 - 39.

[104]World Film Market Trends[R]. Focus, 2004.

[105]CREEKMUR C K. The Cultural Politics of South Asian Diasporic Film[J]. Film Quarterly, 2005,59(1):49 - 51.

[106] BOOTH G. Pandits in the Movies: Contesting the Identity of Hindustani Classical Music and Musicians in the Hindi Popular Cinema[J]. Asian Music, 2005,36(1):60 - 86.

[107] BHUGRA D. Mad Tales from Bollywood: theImpact of Social, Political,and Economic Climate on the Portrayal of Mental Illness in Hindi Films[J]. Acta Psychiatrica Scandinavia, 2005,112(4):250 - 256.

[108]CLARE M Wilkinson-Weber. The Dressman's Line: Transforming the Work of Costumers in Popular Hindi Film[J]. Anthropological Quarterly, 2006,79(4):581 - 608.

[109]COONOOR K. Trendsetting and Product Placement in Bollywood Film: Consumerism Through Consumption [J]. New Cinemas Journal of Contemporary Film, 2006,4(3):197 - 215.

[110]RICHMOND D A,RICHMOND J L. Nationalism and Postcolonialism in Indian Science Fiction: Bollywood's Koi … Mil Gaya[J]. New Cinemas Journal of

Contemporary Film, 2007,5(3):217-229.

[111]World Film Market Trends[R]. Focus, 2008.

[112] BOSE B. Modernity, Globality, Sexuality, and the City: A Reading of Indian Cinema[J]. The Global South,2008,2(1):35-58.

[113]LORENZEN M, TAUBE F A. Breakout from Bollywood? The Roles of Social Networks and Regulation in the Evolution of Indian Film Industry[J]. Journal of International Management, 2008,14(3):286-299.

[114] ATHIQUE A M. The "crossover" Audience: Mediated Multiculturalism and the Indian Film[J]. Coutinuum, 2008,22(3):299-311.

[115] SHARMA A. Paradise Lost in Mission Kashmir: Global Terrorism, Local Insurgencies, and the Question of Kashmir in Indian Cinema [J]. Qnarterly Review of Film and Video, 2008,25(2):124-131.

[116]LICHTNER G, BANDYOPADHYAY S. Indian Cinema and the Presentist Use of History: Conceptions of "Nationhood" in Earth and Lagaan [J]. Asian Survey, 2008,48(3):431-452.

[117] MURTY M. Representing Hindutva: Nation, Religion and Masculinity in Indian Popular Cinema, 1990 to 2003 [J]. Papular Communication, 2009,7(4):167-281.

[118]World Film Market Trends[R]. Focus, 2010.

[119]RAO S. "I Need an Indian Touch": Glocalization and Bollywood Films[J]. Journal of International, 2010,3(1):119.

[120]CHANDRA N. Young Protest The Idea of Merit in Commercial Hindi Cinema[J]. Comparative Studies of South Asia, Africa and the Middle East, 2010,30(1):119-132.

[121] BARLETO. Bollywood/Africa: A Divorce? [J]. Black Camera, 2010,2(1):126-143.

[122]Indian EntertainmentIndustry:Dreams to Reality[R]. Focus ,2010.

[123]Back in the Spotlight,FICCI-KPMG Indian Media & Entertainment Industry Report[R]. KPMG IN INDIA, 2010.

[124]MANOHAR U, KLINE S L. Sexual Assault Portrayals in Hindi Cinema[J]. Sex Roles, 2014,71(58):233 – 245.

[125]DORIN S. More than Bollywood: Studies in Indian Popular Music ed. by Gregory D. Booth, Bradley Shope(review)[J]. Asian Music, 2017,48(1):114 – 117.

[126]ROBISON C C. "PK HamaraHai": Hindi Cinema and the Defense of Dharm in Media Counterpublics[J]. Studies in South Asian Film & Media, 2019,9(2):143 – 157.

附录

与本书相关的当代印度电影

《情到浓时》	*Hum Aspke Hain Kaun*！(1994)
	导演:Sooraj Barjatya
《勇夺芳心》	*Dilwale Dulhania Le Jayenge* (1995)
	导演:阿迪提亚·乔普拉(Aditya Chopra)
《欲望和智慧》	*Kama Sutra：A Tale of Love*(1996)
	导演:米拉·奈尔(Mira Nair)
《我心狂野》	*Dil To Pagal Hai*(1997)
	导演:雅什·乔普拉(Yash Chopra)
《怦然心动》	*Kuch Kuch Hota Hai*(1998)
	导演:卡伦·乔哈尔(Karan Johar).
《舞动深情》	*Hum Dil De Chuke Sanam*(1999)
	导演:桑杰·里拉·彭萨里(Sanjay Leela Bhansali)
《嗨,拉姆》	*Hey, Ram*(2000)
	导演:卡马尔·哈山(Kamal Hassan).

《情字路上》　　　*Mohabbatein*(2000)
　　　　　　　　　导演：阿迪提亚·乔普拉(Aditya Chopra)

《季风婚宴》　　　*Monsoon Wedding* (2001)
　　　　　　　　　导演：米拉·奈尔(Mira Nair)

《印度往事》　　　*Lagaan:Once Upon a Time in India*(2001)
　　　　　　　　　导演：阿素托史·哥瓦力克(Ashutosh Gowariker)

《阿育王》　　　　*Asoka*(2001)
　　　　　　　　　导演：桑托什·斯万(Santosh Sivan).

《有时快乐有时悲伤》*Kabhi Khushi Kabhie Gham…* (2001)
　　　　　　　　　导演：卡伦·乔哈尔(Karan Johar)

《宝莱坞生死恋》　*Devdas*(2002)
　　　　　　　　　导演：桑杰·里拉·彭萨里(Sanjay Leela Bhansali)

《赡养》　　　　　*Baghban*(2003)
　　　　　　　　　导演：拉维·乔普拉(Ravi Chopra)

《爱,没有明天》　 *Kal Ho Naa Ho*(2003)
　　　　　　　　　导演：尼基尔·阿德瓦尼(Nikhil Advani)

《故土》　　　　　*Swades*(2004)
　　　　　　　　　导演：阿素托史·哥瓦力克(Ashutosh Gowariker)

《爱无国界》　　　*Veer-Zaara*(2004)
　　　　　　　　　导演：雅什·乔普拉(Yash Chopra)

《我和你》　　　　*Hum Tum*(2004)
　　　　　　　　　导演：Kunal Kohli

《新娘与偏见》　　*Bride and Prejudice*(2004)
　　　　　　　　　导演：古林德尔·昌哈 (Gurinder Chadha)

《黑色的风采》　　*Black*(2005)
　　　　　　　　　导演：桑杰·里拉·彭萨里 (Sanjay Leela Bhansali)

附录：与本书相关的当代印度电影

《香料情缘》　　　　　*The Mistress of Spices* (2005)
　　　　　　　　　　　导演：保罗·梅达·贝哲斯 (Paul Mayeda Berges)
《印度教父》　　　　　*Sarkar* (2005)
　　　　　　　　　　　导演：拉姆·戈帕尔·维马 (Ram Gopal Varma)
《水/月亮河》　　　　　*Water* (2005)
　　　　　　　　　　　导演：迪帕·梅塔 (Deepa Mehta)
《日月相祝》　　　　　*Salaam Namaste* (2005)
　　　　　　　　　　　导演：希达·阿南德 (Siddharth Anand)
《芭萨提的颜色》　　　*Rang De Basanti* (2006)
　　　　　　　　　　　导演：拉凯什·奥姆帕拉卡什·梅哈拉 (Rakeysh Omprakash Mehra)
《勒克瑙之花》　　　　*Umrao Jaan* (2006)
　　　　　　　　　　　导演：J. P. 杜塔 (J. P. Dutta)
《同名同姓》　　　　　*The Namesake* (2006)
　　　　　　　　　　　导演：米拉·奈尔 (Mira Nair)
《克里斯》　　　　　　*Krrish* (2006)
　　　　　　　　　　　导演：拉克什·罗斯汉 (Rakesh Roshan)
《黑道大哥再出击》　　*Lage Raho Munnabhai* (2006)
　　　　　　　　　　　导演：拉库马·希拉尼 (Rajkumar Hirani)
《永不说再见》　　　　*Kabhi Alvida Naa Kehna* (2006)
　　　　　　　　　　　导演：卡伦·乔哈尔 (Karan Johar)
《雨季将至》　　　　　*Before the Rains* (2007)
　　　　　　　　　　　导演：桑托什·斯万 (Santosh Sivan)
《被激怒的女人》　　　*Provoked* (2007)
　　　　　　　　　　　导演：杰各·曼德拉 (Jag Mundhra)

《地球上的星星》	*Taare Zameen Par*(2007)
	导演:阿米尔·汗(Aamir Khan)
《再生缘》	*Om Shanti Om*(2007)
	导演:法拉·可汗(Farah Khan)
《天生一对》	*Rab Ne Bana Di Jodi*(2008)
	导演:阿迪提亚·乔普拉(Aditya Chopra)
《约达哈·阿克巴》	*Jodhaa Akbar*(2008)
	导演:阿素托史·哥瓦力克(Ashutosh Gowariker)
《未知死亡》	*Ghajini*(2008)
	导演:A. R. Murugadoss
《三个傻瓜》	*3 Idiots*(2009)
	导演:拉库马·希拉尼(Rajkumar Hirani)
《勇士》	*Magadheera*(2009)
	导演:S. S. 拉贾穆里(S. S. Rajamouli)
《纽约》	*New York*(2009)
	导演:卡比尔·汗(Kabir Khan)
《好运理发师》	*Billu*(2009)
	导演:普利亚当沙(Priyadarshan)
《月光集市到中国》	*Chandni Chowk to China*(2009)
	导演:尼基尔·阿德瓦尼(Nikhil Advani)
《风筝》	*Kites*(2010)
	导演:安拉格·巴苏(Anurag Basu)
《我的名字叫可汗》	*My Name Is Khan*(2010)
	导演:卡伦·乔哈尔(Karan Johar)
《请求》	*Guzaarish*(2010)
	导演:桑杰·里拉·彭萨里(Sanjay Leela Bhansali)

附录:与本书相关的当代印度电影

《吉大港起义》 *Khelein Hum Jee Jaan Sey*(2010)
导演:阿素托史·哥瓦力克(Ashutosh Gowariker)

《机器人之恋》 *Endhiran/Robot*(2010)
导演:S. 尚卡尔(S. Shankar)

《保镖》 *Bodyguard*(2011)
导演:Siddique

《天使战将》 *Ra one*(2011)
导演:安布哈雅·辛哈(Anubhav Sinha)

《爱无止境》 *Jab Tak Hai Jaan*(2012)
导演:雅什·乔普拉(Yash Chopra)

《代号猛虎行动》 *Ek Tha Tiger*(2012)
导演:卡比尔·汗(Kabir Khan)

《幻影车神3》 *Dhoom 3*(2013)
导演:维贾伊·克利须那·阿查里雅(Vijay Krishna Acharya)

《生死竞赛2》 *Race 2*(2013)
导演:阿巴斯·布玛瓦尔拉/姆斯坦·布玛瓦尔拉(Abbas Burmawalla/Mastan Burmawalla)

《我的个神啊》 *P. K.*(2014)
导演:拉库马·希拉尼(Rajkumar Hirani)

《惊情谍变》 *Bang Bang*(2014)
导演:希达·阿南德(Siddharth Anand)

《慷慨的心》 *Dilwale*(2015)
导演:罗希特·谢迪(Rohit Shetty)

《塔努嫁玛努2》 *Tanu Weds Manu Returns*(2015)
导演:阿南德·雷(Aanand Rai)

《小萝莉的猴神大叔》 *Bajrangi Bhaijaan*(2015)

 导演：卡比尔·汗(Kabir Khan)

《摔跤吧！爸爸》 *Dangal*(2016)

 导演：尼特什·提瓦瑞(Nitesh Tiwari)

《苏丹》 *Sultan*(2016)

 导演：阿里·阿巴斯·札法(Ali Abbas Zafar)

《巴霍巴利王2：终结》 *Baahubali 2：The Conclusion*(2017)

 导演：S. S. 拉贾穆里(S. S. Rajamouli)

《猛虎还活着》 *Tiger Zinda Hai*(2017)

 导演：阿里·阿巴斯·札法(Ali Abbas Zafar)

《一代巨星桑杰君》 *Sanju*(2018)

 导演：拉库马·希拉尼(Rajkumar Hirani)

《印度艳后》 *Padmaavat*(2018)

 导演：桑杰·里拉·彭萨里(Sanjay Leela Bhansali)

《真爱满屋4》 *Housefull* 4(2019)

 导演：Farhad Samji

《婆罗多》 *Bharat*(2019)

 导演：阿里·阿巴斯·札法(Ali Abbas Zafar)

《宝莱坞双雄之战》 *War*(2019)

 导演：希达·阿南德(Siddharth Anand)